有故事的

数字创意设计

16款软件＋创意设计＝无限可能

数字技术与创意表达

创意表达 creative

王中谋 编著

清华大学出版社

内 容 简 介

当今载体的改变及网络电商的盛行，使很多设计基础行业受到了冲击，大多初级设计学习人员对市场存在危机感，而作为软件技能的学习，如缺少表达方法及创意思维，则会形成学习软件起点的价值误解。本书能够在学习技术的同时，掌握基本用脑方案，形成有效的思维带动技术，技术表现思维的章法，并加强读者对设计行业的信念！创意设计软件相关教学书籍甚多，但从创意设计思维与软件技术表达之间关系作为起点及教学目的的相关书籍存在量化空间。本书旨在填补软件技术表达的思维构成方法，结合互动教学视频完成翔实的步骤案例。

图书在版编目(CIP)数据

有故事的数字创意设计：数字技术与创意表达 / 王中谋编著. —北京：清华大学出版社，2022.7

ISBN 978-7-302-61052-6

Ⅰ.①有… Ⅱ.①王… Ⅲ.①数字技术—多媒体技术—应用—艺术—设计 Ⅳ.①J06-39

中国版本图书馆CIP数据核字（2022）第096443号

责任编辑：李玉茹
封面设计：李　坤
责任校对：鲁海涛
责任印制：朱雨萌

出版发行：清华大学出版社

　　　　网　　　址：http://www.tup.com.cn，http://www.wqbook.com
　　　　地　　　址：北京清华大学学研大厦A座　　　邮　　编：100084
　　　　社 总 机：010-83470000　　　　　　　　　邮　　购：010-62786544
　　　　投稿与读者服务：010-62776969，c-service@tup.tsinghua.edu.cn
　　　　质量反馈：010-62772015，zhiliang@tup.tsinghua.edu.cn

印 装 者：小森印刷霸州有限公司

经　　销：全国新华书店

开　　本：210mm×285mm　　　　印　　张：30.5　　字　　数：912千字

版　　次：2022年7月第1版　　　　印　　次：2022年7月第1次印刷

定　　价：278.00元

产品编号：089594-01

设计是美学与功能的结合体，其最终目的是解决问题。

《致谢》

本项目成果为天津市教委 2021 年科研计划项目，项目名称为《有故事的数字创意设计》，项目编号为 2021SK084。

作为和大家一样的读者，我经常会购买一些自己喜爱的书籍。通常作者都会在开启前写一篇自序或者称为前言的短文，表述对有关人士和某某单位的感言。先前我总以为那多半是一种形式，所以在编写本书前我曾经也写过的书中，如 2007 年完成并出版的《创意设计教学笔记》按例也写了一段前言，内中也少不了感激和感动的语意，但唯独没有感念从根本教会我写书的老师之恩泽，没有对为我写书提供了便利和支持的同仁及相关单位说一声谢谢，心中一直引以为憾。因此，在这本书即将公开出版之际，我要向读者先声告白，对所有影响和帮助过我写书的人表达我最诚挚的谢意，这不光是情动于衷，更是天地良心。

回想两年多前我在体验线上直播授课时，有意接触了大量的优质视频教程，有的教程甚至是还没毕业的学生创作的，但其质量之高，让我这个在职的大学老师惊叹不已，也正是那些教程的教学观念与新颖和独特的教学方法，引发了我无尽的思索和联想。这也正是激发我在写书时选择全程配套教学视频的缘起，进而形成《有故事的数字创意设计》教学项目。因此，我首先要感谢各大平台为教学创新做出无私奉献的教育同仁，是他们的启迪和示范，感召我下决心完成了编著此书的任务。

在一次偶然的讲座路程中，我与清华大学出版社编辑鲁海涛不期而遇，攀谈间我提到了设想编著一套视频教程的想法。他非常支持我，也很兴奋，也是从那之后鲁老师就转换成推进我写书的"鞭策人"。说实话，没有他"追债式"的激励鼓动和催促，这本书不可能这么快出炉，所以在这里我要特别感谢鲁老师的支持和帮助。

作为一本包含了 4000 多分钟视频教程的书，其中的每一个视频都有字幕匹配，这之中需要语言转文字的校对，需要修改字幕，甚至还需要针对视频进行剪辑，其中的工作量可想而知。这在一年的写书进程中我一个人是不可能干完的，所以这本书的书写还有着一个团队的鼎力支持，那就是"糖醋家族"的"糖醋石榴裙"。这两个极具网络特色的 ID 名称是我取的名字，它们源自我个人的网络 ID 名称——糖醋教师，是我在 2020 年开始进行线上直播授课中给自己网络上的学生建立的学习群，我必须自豪地与大家分享，这个群体如今已经扩充至 30 多个 QQ 群和两个微信群，共计在线人数超过了 5000 人，他们都是热爱学习及痴迷于数字创意设计的小伙伴，也正是在他们的鼓励下，坚定了我出此书籍的意志。更应感谢"糖醋石榴裙"的同学不计报酬完全义务地帮助我完善书中的内容，没有程世倍、陈正伟、崔艳起、冯家琦、黄维彪、蒋佳乐、梁朝贵、李海民、林坚鹏、刘勇睿、弥一鸣、秦硕、晋乾龙、魏容波、吴延钊、杨新生、张一帆、郑金昊这 18 位同学的参与，我应该还在调节教学视频中的某一段文字中周旋与徘徊。

在确定了本书的目录后，我就将书名《有故事的数字创意设计》报送给天津美术学院教务处，并以此来命名我院的一门选修课，没想到不到几天就被批示并采用了，这相当于给了我一个实践创新教学的班级，书中的很多案例及教学思路都是在此次授课中总结的，我又将这些总结内容梳理成章节概要，在我校科研处的帮助下报送了天津市教委 2021 年科研计划项目。很快又传来喜讯，这本编著通过了评审。这无疑给了我最好的写书起点及最大的创作动力，不容我有些许懈怠和退缩。可以说，没有学院的支持和鼓励，我绝对做不到锲而不舍、奋笔疾书。

要致谢的人和单位很多，我确实难以一一顾全。最后再一次衷心表示对所有关注过这本书的同仁、朋友以及尚未接触到的读者的关爱说一声谢谢。

王中谋

2022 年 5 月 14 日

序言：结缘数字创意设计

——王中谋

根据我本人在专业学习过程中的亲身体会和在将近二十年专业教学中对学生的认知，专业学生对专业书无一例外都会表现出强烈的喜爱和渴求，且在获得专业书前会渴望了解编者和书籍内容的相关资料。总括一下，可以归纳出读者迫切了解与编者相关的三个方面重要信息。

第一点（Who），也就是说我是谁（这本书是什么书）？第二点（What），我是做什么的（这本书能起到什么作用）？第三点（Give），我能给你什么（这本书能解决你什么问题和提供怎样的解决方案）？

概括归纳的这三方面信息表明读者非常关注编者自身，也就是我的阅历和水准，因此在开始本书讲解前，先将编者和书的相关信息传达给读者，以提升其学习的兴趣和信心，方便我们在后续课程中找到交点，更能融洽地享受学习的乐趣。

WHO WHAT GIVE

1. 我是谁？我是做什么的？

我是一位天津美术学院的在职教师，2000 年毕业至今，随着时代的变化与科技的发展，以及自身的设计专业需求，用于提供解决方案的各类软件是我生活与工作的重要组成部分。1996 年，我的本科专业装潢设计（也就是今天的视觉传达设计）让我开始从事广告行业。2000 年的深圳之行让我了解了媒体的特点，使用的软件也从平面设计三剑客（Photoshop、Illustrator、InDesign）增加到了创意设计套件（Photoshop、Illustrator、InDesign）和影视套件（Premiere、After Effects）的组合。2004 年，我回归母校天津美术学院后，因主讲数字技术基础课程，加之拥有了 Adobe 创意大学专家委员会委员等身份，结识了各界软件技术大咖；Adobe"全家桶"的概念进入大脑后，我便一发不可收地开始喜欢各类新生软件中的特殊功能。2007 年开始的上海同济大学的软件工程硕士学习，让我了解了文科与工学的交叉力量，随后便将软件技术表达与时代载体变化为基础的设计专业融合创作研究定位为自己一生的工作方向。对于我的大量市场案例经验，为了方便学生吸收，我自 2019 年至今不断在平台直播中对社会各阶段的学生用公益教学收集了教学思路，大学教师、设计师、行业专家陆续成为我的称谓。但我更希望自己是一位学习者，与各位翻阅本书的同学一样，我希望能把这些年的学习经验和学习方法与大家交流，从设计思维的养成、创作方法的培育、设计理论的填补、软件技术的应用、表现形式的创新、材料的使用及载体的选择等总结一套我认为相对容易理解的系统内容。这其实对应了很多问题，例如这个"白拿"时代（因身份为在职大学教师，我对市场中小伙伴们喜欢的一些网络流行术语中某些关键词保留自己的使用态度，望理解），我们能够凭借各种手段吸收多样性知识内容，一段时间内我们认为这些艺不压身的"碎片学习"方案可以帮助每个"小白"成为"大神"，当然这种随时、随地、随机的学习态度，一定能吸收有效知识，对工作或专业起到良性的推动作用。但大家也经常会出现"一看就会，一学就废"的问题。即便是把教程背得滚瓜烂熟，也很难创新地完成自己的对应水平作品，你了解了风格，你了解了创作方法，你精通了对应的软件技术，你甚至知道了自己的不足，然后你的新问题来了，我怎样能突破自己，创作出像"博主"一样的作品呢？而还有一个问题是你没意识到的，那就是即便你能创作出同类水平的作品，然后你发现，"买单"成了问题，无法变现其实是每位设计师梦想破灭的打击者，我们总不能什么事情都怪"甲方爸爸"。也许在你去苦思冥想利用平生所学完成的一个作品根本不是他需要的，或者是他很需要，刷二维码付款前，这个作品因载体的需求根本无法形成产品，

做不出来的实物，没有对材料终端了解的你，又如何在开启工作前能够确保它实实际际形成付费结果呢？

2. 我能给你什么？

首先作为从业二十余年的在职大学教师，我自信地认为我了解学生知识信息吸收的更好方法，那就是对作品创作结果的兴趣和学习过程中听得懂的语言。更加重要的是，我们必须每次都做到从"抄袭"到"超越"的变化，这应该是每个小节的效果，对于"小白"的"白又白"而言，我们应该从理论到实践，对应到从课堂到工作，形成教学系统的思维转化。再漂亮的作品，基于设计产品而言缺失功能后，都无法形成有效的学习结果。当然数字艺术中也包含纯艺术作品，因为个人自身的专业特点及特长，我们这里的数字艺术更多地倾向于对市场需求度相对较高的作品，因此，纯艺术类作品我们会涉及，但更多的会作为未来艺术思维发展品悟与设计视觉趋势分析，这些作品在我看来相对创作更加愉悦，因为可以更好地做到"无欲则刚"。

综上所述，我们在每个章节、每个案例、每个过程细节都会采用创造性思维的方式去培育大家设计习惯，形成习惯后，再去学习或者创作作品就会顺其自然地完成相对于自身原有能力提高的作品，毕竟思维是作品萌生的起源。有了思维我们必须具备章法，"没有规矩，不成方圆"的道理大家都懂，工具仅仅是表达作品的语言，组织正确的语言是需要语法（设计章法）的，这种章法包括：构成（平面构成、色彩构成、立体构成）、图形设计、图文编排、版式设计、字体设计、标志设计、包装设计、动态图形设计、视听语言、UI 交互设计、三维产品设计等。如果再根据载体讲这些章法理论应用，就会衍生出太多的信息数据概念，我们会在书中翔实地去品悟一个草图是如何在我手中变成实物产品的，因为案例都是我生活和工作中的实际作品，应该说带着温度的产品案例教学可能会让各位同学听起来更容易吸收。

3. 这是什么书？能给你解决什么问题？

随着 5G 时代的到来，自媒体和网络的神速发展，纸质书籍也存在着大量的信息吸收问题，尤其是工具讲解类书籍，稍有阅读经验的读者一定遇到过两句话之间缺少几个字就要去大费周折地看上几遍的情况，最终有可能放弃这个章节去采用网络资源填补，同时在网络上也存在着讲师语速过快、没有笔记和要点记载等问题，或者有，大家也懒得去打印梳理，最终仅仅学会一个案例，而创作核心及设计理念又要去找别的资源对应，完全自学很有可能形成片段记忆，成了你"曾经会过的技能"。

如果说上面的两个问题是两种不同媒介的教学资源问题，接下来的问题就更加严肃了。那就是纯软件技术学习与纯专业知识学习的组合，你可能需要买上几本书，然后拿出大量的时间去将至少两位编者的经验融合在一起，之后你仍然发现，就算融合了，在你的工作中却始终没遇到过展现功力的机遇，这很可能是因为你学到的是一类产品、一种形式、单一层面的方法，而不是可以激发赋能的经验运用。说到这里，读者可能认为我是夸大其词，咱们暂且先铺开本书的功能要点，再

王中谋（糖醋教师）

2000 年毕业于天津美术学院装潢系，
获学士学位，2007 年毕业于上海同
济大学，获得软件工程专业硕士学位。
天津美术学院教授、硕导
Adobe 创意大学专家委员会委员
ACAA 中国数字艺术专家委员会委员
CSIA 中软行业协会专家委员
天津市城市规划协会会员
首都挑战杯创新创业导师
天津市"创青春"大学生创新创业
评委
天津市信息中心特聘教师
天津百名杰出设计人才
所授课程"数字技术基础"获批天津
市一流本科课程建设项目

浪费你些许时间去看看目录，可能你会增加一些对我的信任度。
毕竟这本书经历了两年的网络市场调研，我还是对它有一定信
心的。

　　本书将采用全案实录的方式，与书籍文字对应，形成教材。
所有教学内容都会采用视频对应的方式传输给读者，视频教学
操作实时显现鼠标与键盘快捷键，并在书籍中形成要点展示，
书籍中文字形成对视频教学的重点概括，依据难点和重点，将
对各个操作步骤形成刚性记忆标注。你可以尝试看视频后，再
去看书，或者同步视频跟学过程中将书作为已经完成的重点笔
记，二者相辅相成会提高你的学习效率。此外，本书每个步骤
都会与市场中的设计要点相结合，就算是 Photoshop 里的裁切，
我也会告诉你它和设计构图的关系，工具就是工具，没有大脑
的支配，不要期望它能给你解决大数据的艺术设计——人工
智能。

　　本书共收集了 16 款设计常用软件，这之中有大家熟悉的
Photoshop，也有大家望而却步的 Cinema 4D；有静态的插画
软件 Illustrator，也有动态入门的二维无纸动画软件 Animate；
有摄影专业调色 Lightroom，也有视频创作的 Premiere 和
After Effects；有专业版 UI 设计软件 XD，也有网络版秀米和墨
刀的 App 与公众号制作快速学习。当我们打开新生类软件 DN
做产品设计时，可能这个看似做样机的模板类 3D 软件会让你
在结合其他软件使用中眼前一亮，如果再去说超过 2TB 的教学
同步素材和资源，再去说不断更新的样机和模板资源群，再去
说定期的免费直播见面课的话就略显一些"铜臭味"，我们不
如翻开下一页去看看目录，因为那里一定有你会喊出的那句
话："终于找到了。"在结束这本书的介绍前，我要提醒大家
我在视频中的一句口头禅："你懂我的意思吗？"因为这句口
头禅意味着在你学到一定程度时，也许会发现我在教学中存在
的问题。的确，我也是学习者，和大家一样都是在学习和探索
的过程中。书中出现一些谬误在所难免，也请大家给予指正，
以利改进。此外，这句口头禅也代表我作为教师最怕的一件事，
就是：你不懂我的意思，你得去问我如何解决，因此，本书会
提供给大家一个学习讨论的群，那里有大量和你我一样的小伙
伴，在那里你将在第一时间得到问题的解决方案。我等你……

contents

第二章

爱上 Adobe Photoshop 的无数个理由

第一章

你将学会的 16 款软件

第四章

Adobe Photoshop 和其他软件的故事

第三章

Photoshop 工具箱之"一工具一创意"

第五章

设计 ING

五色学习法

教学文字　创意思维解读　课程重点及难点　案例亮点步骤　快捷键

为提高本书的学习效率，我们采用五色学习法编写本书。读者可针对五种颜色对应标注的功能，阅读本书，此法也可在形成阅读习惯后实现快速索引作用。

第一章

你将学会的
16款软件

1.为什么要学习16款软件
2.炫酷软件功能展示
3.无所不能的技术价值
4."人机合一"的学习方案
5.会用软件和会用软件设计是两个标准
6.你和"大神"只差一步——"巨人的脚步"
7.小节作业训练——《那些被设计的事》
海报借鉴元素查找

第一节
为什么要学习

我想很多学生在以往学习软件过程中，无论采用哪种方式，虽然对一款软件所耗费的精力不同，但大部分人都会觉得没那么简单。那么在本书中看到要学习 16 款软件的你是否会提出很多疑问呢？诸如都是哪 16 款软件？为什么要学那么多软件？16 款软件能学到什么程度？

我在序言中说过，带着问题去学习是个很好的习惯，这适用于前面提到的三个问题，以及包括后续内容。因此，我将自己设定为和你们一样的学习者，提出同样的问题，下面开始逐一回答。

一、都是哪 16 款软件

1. Adobe Photoshop（强悍的图像处理神器）

无论你从事哪个行业，对 Adobe Photoshop 都应该很熟悉。这款软件在今天满足了大众的很多美化需求，小到美颜，大到工作中对文件所做的各种"P"图，我在 1996—2000 年的时间段内甚至认为它是无所不能的全能软件解决方案。图像设计、图形设计、标志设计、画册设计、三维产品设计、GIF 动图设计、视频剪辑等，都可以驾轻就熟地用它搞定！

2. Adobe Illustrator（矢量插画及图形处理技术的巅峰之作）

以英译汉的方式解读，Illustrator 可以直译为插画师。在表象上它确实是绘制矢量化插画的综合解决方案，但其实在另一个层面上，它所采用的视觉元素中图像与图形的不同处理方案形成了和

扫描二维码
观看教学视频

Adobe Photoshop 互补及对等功能，二者既相辅相成，又能带给设计师不同维度的创作选项，甚至改变了市场上视觉产品的组合运用方式。简而言之，图像的事交给 Adobe Photoshop，图形的事就交给 Adobe Illustrator。

3. Adobe InDesign（便捷的图文编排解决方案）

InDesign 的中文直译"在设计中"很巧妙地说明了它的存在价值。当你在设计过程中把所有的元素都组织完毕后，总要有能够系统把控的组织功能去完成更为宏观的设计结果。比如排版就是图文编排，有了 Adobe Photoshop 处理的图像，有了 Adobe Illustrator 设计的图形与字体，接下来就可以利用 Adobe InDesign 对这些前期所完成的精彩工作进行统筹归纳组合了。

16款软件

4. Adobe Animate（原网页三剑客中 Flash 的改版）

其实作为 Adobe 公司生产的"全家桶"，大部分软件名称都可以通过直译去对它的功能和解决方案进行揣摩。从 Flash 到 Animate 的名称变化上也能看出，其直译的中文"闪光"到"动画"，貌似软件名变得更容易让大众认知。当然这次软件更名还有很多其他的重要因素，如 Flash 播放器问题等。

我认为，Adobe Animate 是上手最快的二维无纸动画解决方案，你可以在短时间内掌握逐帧动画的关键要领，在 F6 键的敲击过程中会快速爱上这款由浅入深的二维动画软件。

5. Adobe Premiere（音画节奏、视听共鸣的剪辑神器）

无论是自媒体的短视频，还是院线上映的大电影，处理视频已经成为这个时代主流载体的重要内容。Premiere 作为一款跨时代的软件，从工

扫描二维码
观看教学视频

业到民用，始终在视频剪辑行业中占据着主要地位。有了视频素材和喜欢的节奏音乐，打开 Premiere，利用"入点""出点"命令去享受节奏带来的感官刺激吧。

6. Adobe After Effects（会动的 Photoshop，视频剪辑后的强大特效处理软件）

这是一款很多"小白"容易误解的软件，很多同学认为 After Effects 也是剪辑软件。从它所拥有的功能上看，这种理解没有问题；但就这款软件的特点及主要解决目标而言，这种看法就以偏概全了。

有了 After Effects 这个影视后期特效解决方案，把视频和音乐素材组织剪辑后，可以利用其强大的后期特效处理能力，完成从虚拟想象到现实表现的近乎一切结果。

7. Adobe Media Encoder（便捷的视频编码神器）

视频编码是针对视频输出的压缩技术，能够将原有视频格式转换为设计者所需的载体格式。例如我们常用的 H.264 是国际电联的编解码标准。

Media Encoder 的出现让很多 Premiere 和 After Effects 老用户提出怀疑，因为这两款软件安装插件后即可渲染出各种格式。但在使用过 Media Encoder 后，我们会发现软件便捷的发展趋势在其中展现得淋漓尽致。例如在渲染的过程中仍然还能实时剪辑，这是对前者技术的极大超越。

8. Adobe Lightroom（摄影师最佳伙伴）

按照正常 Adobe"全家桶"的软件排序，Lightroom 和 Photoshop 理应放在一起。之所以把它放在会动的 Photoshop——After Effects 之后介绍，主要是和本书的教学思路有关。当我们在 Photoshop 调色功能体系 Camera Raw 滤镜调色功能中感叹 Lightroom 的魅力，再用 After Effects 根据色彩三要素原理分析同类视频调色后，更能体会到应该系统地学习这个图像采集后的照片服务解决方案——Adobe Lightroom。

9. Adobe Acrobat

如果我们听到一个名称——便携式文档格式（Portable Document Format），很多人会有一点儿迷糊。但如果和你说"PDF 格式"，则并不会陌生。这个众多载体和软件都能打开的格式，几乎成为大家在不同数媒中传播浏览文档的主要方式之一。它的宽泛应用性决定了应该有管理这个格式系统的对应软件，例如编辑 PDF 格式中的文本和图片对很多设计人员来说还有未解之处，打开 Adobe Acrobat 则能找到一切处理 PDF 文件的方法。

10. Adobe Dimension

这个简称为 DN 的软件在 Adobe"全家桶"中属于历史性的功能突破，也是热衷于 Adobe 软件系统的设计师非常期盼的新生物种。作为业界两大设计类软件厂商，与 Adobe 公司并驾齐驱的 Autodesk 公司旗下的软件多与三维处理技术有关。Adobe 在三维处理领域一直在尽量"弥补"，只是"一点点进步"都会让传统的 Adobe 软件使用者欢呼雀跃，这完全是由操作习惯造成的。在这个视觉已不满足于单纯的二维和伪三维的时代中，Dimension 的出现绝对是一个巨大的惊喜；同时它和 Photoshop、Illustrator 无缝连接的功能，使得由二维转三维变得更加简单。你我貌似在创意的设计工作中又打开了一扇窗。

11. Cinema 4D

这款字面翻译为"4D 电影"的软件，在研发前就能想到它今天大获成功的结果。当我们看到特效电影巅峰之作《阿凡达》部分场景中 C4D 的表现时，就知道它的强大和未来发展的趋势了。随着时代和科技的发展，这款真正的三维处理软件，因其极高的运算速度和强大的渲染能力，已经冲击了大量老牌 3D 软件，电影、广告、工业设计从业人员，甚至是平面设计人员也离不开它。

12. Adobe XD

作为一款一站式 UX/UI 设计平台，Adobe 在众多交互软件出现后，有了自己的压力。这款 Adobe XD 可能不是完成交互设计最好的软件，但对于长时间使用 Adobe 软件的设计师而言，更喜欢接受熟悉的界面和有技术惯性的操作系统，况且它还是一款结合设计与原型创建功能并同时提供工业级性能的跨平台设计的产品。

13. 秀米

作为一款无须下载安装的网络版软件，秀米是当前众多公众号的编辑工具之一，而此类软件的出现完全是因为信息时代发展的需要。当你拥有众多前面提到软件的技能后，拿出一点儿时间把秀米的功能了解一下，将会发现，在多元的能力下，你可以快速地解决基于移动端的大多数客户需求。

14. 墨刀

与秀米的解决方案类似，同为在线原型设计的协同工具——墨刀，更加偏重于 App 的创作 Demo 演示，其搭建

的协作平台为团队创作提供了更好的方法。对于没有编码能力的交互设计师，墨刀软件无疑是个很好的选择。

15. Procreate

大多数设计师都有一定的美术基础。就算没有美术基础，当你学习到这个软件时，也掌握了一定的美术应用原理。如果你认真的话，在前面的软件学习中会积累大量的绘画方法。因此你应该学习 Procreate 软件在 iPad 中的应用，因为它是把握灵感的最佳工具之一。在 iPad 的触摸屏幕方式下，你会发现原创绘画变得更加简单，无须下载的原创设计已经在你的手中悄然而生。

16. Nomad

这是一款应用于 iPad 端的"傻瓜"级建模软件，也是唯一一款我跟学生学到的软件。

我在美院课程中指定"文创盲盒"产品主题后，一个学生团队拿出他们的公仔建模效果，这让我感到震惊，因为他们提报的效果在我看来是需要很多三维技术的，例如 Zbrush，就算学生会这些三维软件，能在短时间完成也让我感到不可思议。但当他们用 iPad 针对我提出的修改意见进行调节时，我第一次接触了 Nomad。使用 Nomad 你可以像 VR 一样用画笔任意在模型上修改，而这个过程几乎没有任何软件参数要求，完全靠感觉。这款软件也让我看到了未来设计类软件的发展趋势及未来设计生涯应关注的重要内容——由大脑组织的创意设计才是产生价值的根本！

图1-1

DESIGNER 设 计 师

二、为什么要学那么多软件

　　了解了要学习的 16 款软件后，大家应该能感受到，这是个庞大的学习系统。可能部分同学会认为这种拉网式软件堆化就是为了在数量上迎合大家的需求，甚至会误解"总有一款软件是你的所需"是本书的编写策略，如图 1-1 所示。为了让大家能够更好地吸收全部软件，我在这里做一下正面回答。

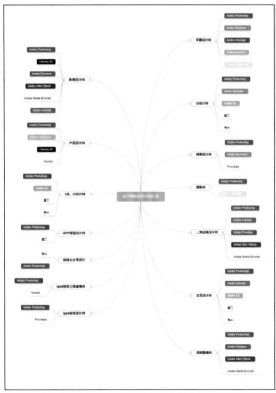

图1-2

　　我们都知道，软件厂商在研发生产软件前，都是基于不同行业的产品设计制作需求进行定位的。软件作为工具，其根本目的就是解决对应的问题，而解决的过程及结果的"便捷性"和"靶向性"就成了评判软件优劣的主要标准。对软件的用户体验而言，所谓"便捷性"就是应用简单，容易上手，效果明显。而"靶向性"就是解决问题的准确性，这个词在医学系统中常用，在设计行业中客户的需求解决方案有时很像医生对患者的医疗确诊，正因如此，"药到病除"一词也经常用在对设计师解决问题时的褒义夸赞中。这就对应了我在前文中对 16 款软件的介绍。每款软件都是为解决设计过程中不同产品的需求服务的，之所以选择这么多软件，主要看中的是每款软件中对应的靶向功能和便捷解决方案（相比其他软件的快捷操作系统）。基于设计师所处的不同行业，可以采用简单易懂的语言用一张脑图直观地理解每款软件对应的关键要点，如图 1-2 所示。

　　通过对脑图功能信息的解读，我们进一步了解了 16 款软

件基于不同设计行业的对应需求。如果全部掌握了这些功能，可以在一定程度上满足市场中大部分数字创意设计产品的技术表达。当今市场所需的产品形式正在向多元化发展，通过市场的带动，从专业到学业再到就业，出现了多元化融合趋势，就像视觉传达专业不仅是海报招贴、包装设计、书籍装帧等传统作品，还出现了 IP 全案策划设计、文创产品制作、多媒体产品设计等；动画专业出现了交互动态产品，摄影专业在毕业展中出现了多媒体交互装置作品；一些与科技紧密结合的新生专业——数字媒体、移动媒体、影像艺术，这种趋势就更为明显。今天很多学生毕业时都会发现，自己的专业很可能适合更多企业的需求，而企业在选择你之前，对多元技术与艺术融合能力的关注度与日俱增。基于此，我们可以顺理成章地解答最后一个问题——16 款软件能学到什么程度？

三、16 款软件能学到什么程度

我们把前面的脑图针对 16 款软件中不同的对应关系采用简化的方式再绘制一张脑图，如图 1-3 所示，不难发现，其实软件之间有着互补的关联。软件研发者对于每款软件都希望做到尽善尽美，

全面覆盖，这就说明这些软件在功能上存在着大量的重叠。我们通过去繁留简的方式，选择最为便捷和有靶向性的软件对应功能进行学习，即可省去相同功能下不同软件的重复学习时间，我称之为差异化教学。如果再找到这些软件的对应功能，将它们分化成合理的创作步骤，又能较好地形成软件系统工作流。例如第一步在 Photoshop，第二步在 Illustrator，第三步在 InDesign，第四步在 Acrobat，这可能就是创作画册产品的最佳最便捷的软件工作步骤。这样，在效率提高的同时，作品成熟度也很高。

综上所述，16 款软件中的差异功能特点是本书针对不同软件的教学侧重点，换言之，我们在未来的教学中，在创意思维和草图明确后，应形成明确的软件使用流程，所选择的软件能针对产品创作过程中某一关键功能点。当然，单一软件也能够完成同样的结果，例如我称之为神器的 Adobe Photoshop；但考虑到效率和最终结果比较时，建议选择软件组合方案去完成设计工作。

扫描二维码 观看教学视频

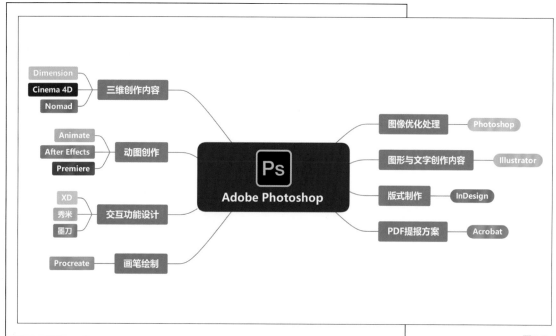

图 1-3

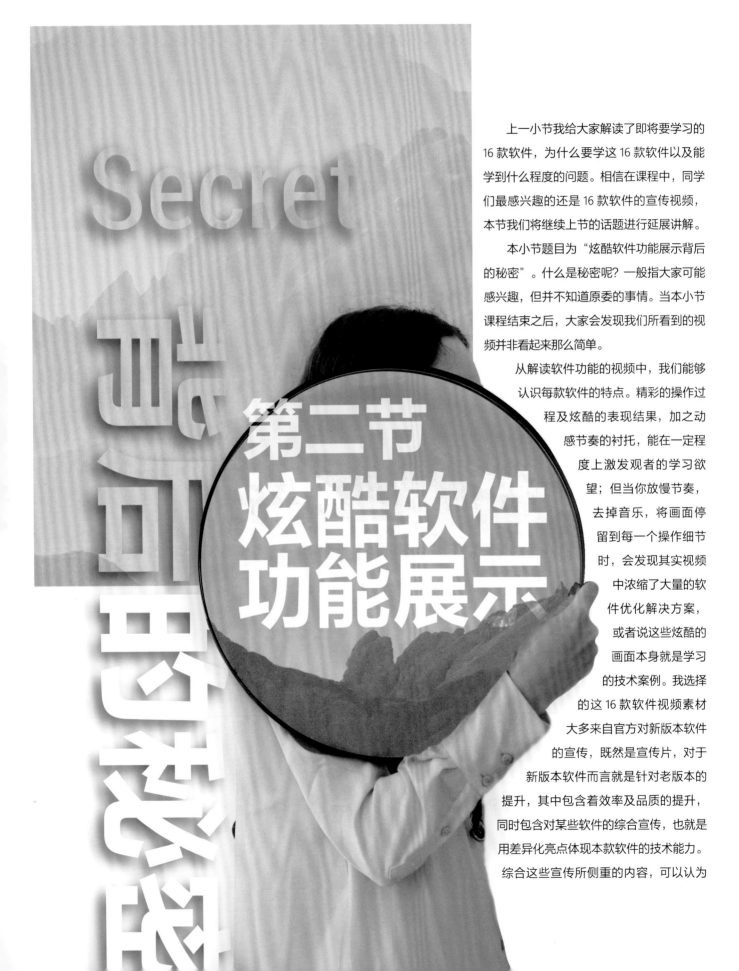

上一小节我给大家解读了即将要学习的16款软件，为什么要学这16款软件以及能学到什么程度的问题。相信在课程中，同学们最感兴趣的还是16款软件的宣传视频，本节我们将继续上节的话题进行延展讲解。

本小节题目为"炫酷软件功能展示背后的秘密"。什么是秘密呢？一般指大家可能感兴趣，但并不知道原委的事情。当本小节课程结束之后，大家会发现我们所看到的视频并非看起来那么简单。

从解读软件功能的视频中，我们能够认识每款软件的特点。精彩的操作过程及炫酷的表现结果，加之动感节奏的衬托，能在一定程度上激发观者的学习欲望；但当你放慢节奏，去掉音乐，将画面停留到每一个操作细节时，会发现其实视频中浓缩了大量的软件优化解决方案，或者说这些炫酷的画面本身就是学习的技术案例。我选择的这16款软件视频素材大多来自官方对新版本软件的宣传，既然是宣传片，对于新版本软件而言就是针对老版本的提升，其中包含着效率及品质的提升，同时包含对某些软件的综合宣传，也就是用差异化亮点体现本款软件的技术能力。

综合这些宣传所侧重的内容，可以认为

视频中所展示的技术就是这款软件最吸引人的解决方案之一，那么将它们提炼出来逐一分析就能作为本节学习 16 款软件的方向与教学切入点，所以我们通过部分案例的实操再现，以实践的方式培养大家对每款软件的学习兴趣。

案例一：图案填充线描图像——多彩鹦鹉

在 Adobe Photoshop 视频中，填充这只鸟的图案时，可以通过拖曳样图的方法快速实现填充效果。这对于 Adobe Photoshop 2021 而言已不算是新技术了，但仍有很多学过 Adobe Photoshop 的同学不知道对应的操作方法。我们只需在菜单栏中选择"窗口"→"图案"命令，如图 1-4 所示。打开"图案"面板，单击右上角的菜单按钮，调出全部图案内容，如图 1-5 所示。打开一个与视频中填充图

图像中空白缝隙单击，形成选区，在图案库中选择希望填充的图案样式，如图 1-7 所示。将图案直接拖曳到选区内，即可完成视频中的技法效果，如图 1-8 所示。注意每次拖曳图案实施填充的前提是先选择工作图层，这也是未来学习 Adobe Photoshop 图层的核心操作要领。

图 1-6

图 1-7

图 1-4

图 1-5

案相似的图像，针对线描图像进行对应技术描述（注：本小节教学内容是对视频技术的解析，软件基础教学在后面章节精讲）。

首先选择对应的图层作为工作层，选择工具箱中的魔棒工具 ，如图 1-6 所示。在

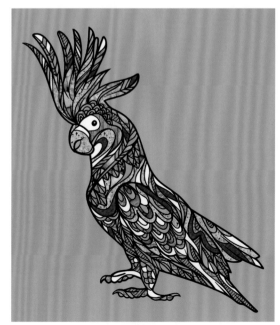

图 1-8

案例二：
内容识别填充——
移动的山猫

在 Adobe Photoshop 的展示视频中，我们看到了神奇的图像消失效果，这其实就是 Adobe Photoshop 中基于选区内图像实施的内容识别填充，此法多用于快速去除图像中多余的元素。我们打开一张山猫的素材照片，

扫描二维码
观看教学视频

图 1-11

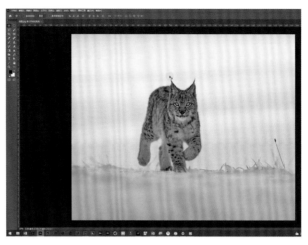

图 1-9

如图 1-9 所示。画面中图像的主体明确，背景简单，很适合采用内容识别填充技术。但是作为设计工作者，去除主体得到单纯的背景元素仅仅是服务于创意表现结果的过程节点。在开始案例解析前，我们要培养对过程结果的创想能力，切勿将兴奋点放到某一步骤的快速展现中。换言之也就是，去除画面中的元素后你要做什么？这又回到了软件学习的思维习惯上。接下来我们采用这种习惯表现方法基于视频中的效果进行拓展表达训练。

我们使用 Adobe Photoshop 工具箱中的套索工具 ，框选山猫，然后按快捷键 **Shift+F5 填充**，在"内容"栏中选择"内容识别"，由于山猫的背景比较简单，效果就快速地直接显现了，如图 1-10 所示。视频中对应的效果，通过上述的简单操作就完成了。但之所以本小节提到"秘密"一词，

图 1-10

就是为了解密这背后的内容，这也是本书创意设计的根本体现。基于此，我们调整步骤如下。

（1）选择 Adobe Photoshop 2021 中的磁性套索工具，快速将画面中山猫选中并生成轮廓选区，按快捷键 **Ctrl+J 复制图层**，如图 1-11 所示。

（2）回到"图层"面板，选择"背景"层，用磁性套索

工具选中图形，按快捷键 **Shift+F5 填充**，在"内容"栏中选择"内容识别"，这样就完成了主体与背景的分层显示，如图 1-12 所示。

（3）基于创意思维，依托山猫的运动轨迹，按快捷键 **Ctrl+Alt+T 复制变形山猫**，再将其移动到所需位置，如图 1-13 所示。

（4）按快捷键 **Ctrl+Alt+Shift+T 重复上一次变形动作多次**，即可完成多个山猫的移动及变形效果。

（5）依据山猫的移动动画原理，依次调整不同图层中的山猫比例及位置。

（6）选择不同的图层，按键盘中的数字键 1~0 可形成对应图层的透明度百分比，如 1 为 10%，9 为 90%，0 为 100%，实现图像分层后的动态展现效果，如图 1-14 所示。

图 1-12

图 1-13

图 1-14

案例三:
选区与透视的运用——
科幻桌面

操作过程如图 1-15 所示,操作步骤如下。

(1)用工具箱中的多边形套索工具 ![]选取电脑屏幕,生成选区后按快捷键 **Ctrl+J 复制图层**,再按快捷键 **Ctrl+T 扭曲变形**,按住 Shift 键同比例放大图像,将图像调整到合理比例;也可按住 Ctrl 键针对不同锚点进行透视变形。

(2)在"图层"面板中的混合模式下选择"滤色"效果,即可形成半透明光感状态,表现科幻风格。

(3)用工具箱中的钢笔工具 ![]对键盘和鼠标进行抠图,按快捷键 Ctrl+Enter(回车)生成选区。选择"背景"层,再次按快捷键 Ctrl+J 复制建立的图层。

(4)在"背景"中使用套索工具 ![]选中图像,利用前面讲解的内容识别填充方法删除桌面上的鼠标、键盘。

(5)依据光源的方向,判断鼠标、键盘的投影效果。选择鼠标、键盘图像所在的图层,单击"图层"面板中的"Fx效果",选择"投影",对参数进行调节。也可利用工具箱中的移动工具进行投影位置的定位,完成鼠标与键盘图像的上升效果。

(6)输入"DESIGN"文本,按快捷键 **Ctrl+T 扭曲变形**,并将其同比例放大。

(7)右击文本层,选择"栅格化文字"命令将文本转换成图像。再次按快捷键 **Ctrl+T 扭曲变形**,并按住

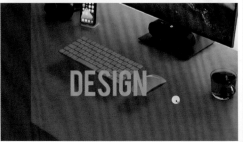

图 1-15

Ctrl 键对不同的锚点基于键盘调整透视效果。

（8）复制鼠标、键盘图像层中的效果到文字图像层中，形成一致的投影效果，如图 1-16 所示。

（9）调整各图层位置及混合模式，达到案例最终效果，如图 1-17 所示。

图 1-16

图 1-17

案例四：
操控变形的多软件重叠功能

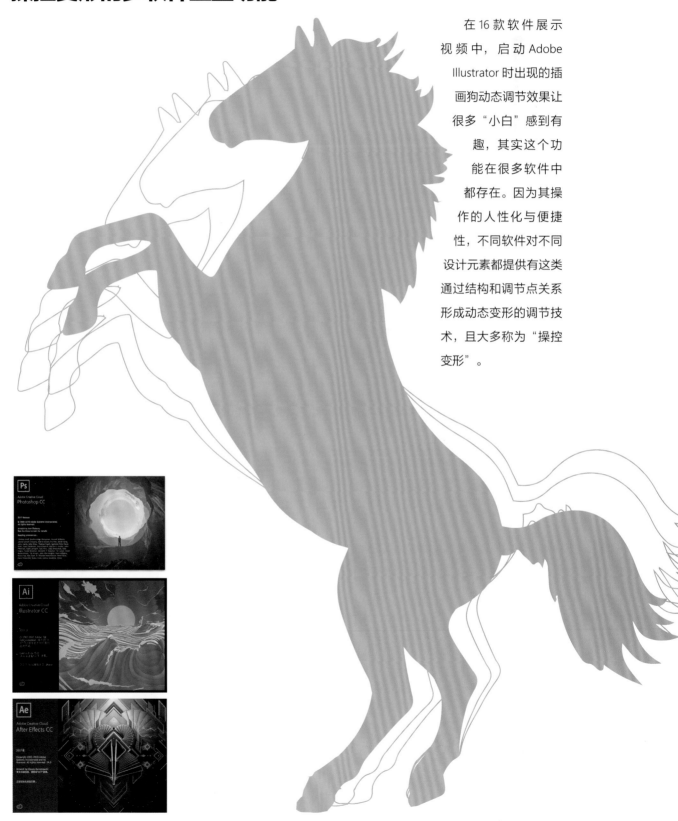

在 16 款软件展示视频中，启动 Adobe Illustrator 时出现的插画狗动态调节效果让很多"小白"感到有趣，其实这个功能在很多软件中都存在。因为其操作的人性化与便捷性，不同软件对不同设计元素都提供有这类通过结构和调节点关系形成动态变形的调节技术，且大多称为"操控变形"。

图 1-18

扫描二维码
观看教学视频

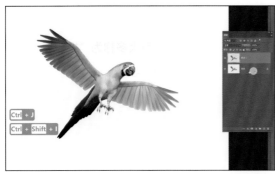

图 1-19

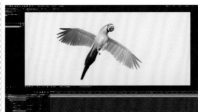

图 1-20　　　　　图 1-21

接下来我们基于 Adobe Illustrator、Adobe Photoshop、Adobe After Effects 三款软件来解析此项技术的操作方法。

（1）在 Adobe Illustrator 中打开一张类似"插画狗"的素材，如一匹马。通过色彩对应关系，借鉴视频中图形的色彩及构图关系完成对应效果。

（2）在 Adobe Illustrator 工具箱中找到像图钉一样的操控变形工具。

（3）用操控变形工具单击矢量图形，图中的马网格化，用操控变形工具在所需关键位置单击，即可出现对应的操控点。用鼠标拖曳操控点，使马的形体与视频中狗的动态效果一致。这个调节是极为直观和便捷的，如图 1-18 所示。

（4）在 Adobe Photoshop 中打开一张鹦鹉飞翔的图片，用魔棒工具单击背景，形成选区后，按住 Shift 键单击不同区域的白色以增加选区面积，按快捷键 Ctrl+Shift+I（选区反选）即可选取主体鹦鹉。

（5）按快捷键 Ctrl+J 复制图层，将鹦鹉形成独立层，可将背景层删除（也可保留），如图 1-19 所示。

（6）在 Adobe Photoshop 菜单栏中选择"编辑"→"操控变形"命令，像 Adobe Illustrator 一样对图层中的鹦鹉图像执行操作，即可得到相同的效果，如图 1-20 所示。

（7）在 Adobe Photoshop 中将文件保存为 Png 格式，在 Adobe After Effects 中将该文件导入。

（8）用 Adobe After Effects 工具箱中的操控变形工具设定任意动态关键点，按住 Ctrl 键拖曳关键点，过程中可看到时间线在移动，这说明每次的拖曳都被设定为 Adobe After Effects 时间轴中的关键帧（再次注明：本小节主要是为了解读软件视频背后的功能，基础技术将在后面章节讲解）。松开鼠标后按空格键，即可看到刚才拖曳过程的动画效果，如图 1-21 所示。

通过本案例我们能够更为清晰地理解前面章节中提到的差异化学习方法。例如本案例中的三个软件都具备的一个技术功能，无论在哪一款软件中学会本功能，同类功能在其余软件教学过程中即可一带而过，省去了大量的重复学习时间。而 16 款软件中多数重叠功能都在 Adobe Photoshop 软件中有所体现，这也是我们为什么先精学这款软件的原因。有了 Adobe Photoshop 的学习经验，其他很多软件都可因相同的操作形成举一反三的学习效果。

案例五：
软件之间的
差异化与擅长功能解析

通过差异化学习的方法，我们能够在学习重叠功能时简化学习步骤，同时也能发现软件之间的差异。本案例以 Adobe Illustrator 和 Adobe InDesign 为例，对视频中宣传的两款软件的自身特点进行解密。

（1）打开 Adobe Illustrator，在工具箱中选择椭圆工具画一个椭圆，并将其压瘪接近线形，用直接选择工具分别选择两端，在工具选项栏中选择"转换"，将两端转换为锐角。

（2）使用鼠标将线形拖到"画笔库"面板，选择"艺术画笔"，编辑笔触，如图 1-22 所示。

图 1-22

（3）用工具箱中的钢笔工具 ✐ 绘制曲线。选择曲线后单击编辑的画笔，即可将曲线与笔触造型融合。用同样的方法绘制另一条线，将两条线全部选中，按快捷键 **Ctrl+Shift+B（混合效果）** 在两条线之间出现了一条新的线，如图 1-23 所示。

图 1-23

（4）双击工具箱中的混合工具 ✑，在"间距"中选择"指定的步数"，输入 10 即可形成与视频中类似的效果，如图 1-24 所示。

在 Adobe InDesign 宣传视频中我们能够看到多图导入，并在导入后形成了规则的构图排版。此方法表明了与 Adobe Photoshop 和 Adobe Illustrator 鲜明的数字处理技术的差异，但操作其实并不难。

图 1-24

（1）打开 Adobe InDesign，新建任意图纸，在导入图像前先预计导入图像的数量，并用行与列的方式创建构图参照标准，如图 1-25 所示。

（2）按快捷键 **Ctrl+D 导入素材**，全选对应图像素材，当光标上出现素材图标时拖动鼠标形成矩形，用键盘的向上键和向右键分别调整行与列的数量，松开鼠标后，即可批量导入图像。

图 1-25

（3）**右击导入的任一图像，选择"适合"→"按比例填充框架"命令（快捷键为 Ctrl+Alt+Shift+C）**，即可将图像与框架形成满版填充效果，如图 1-26 所示。

综上所述，当我们实践完成了几个案例后，一个新的秘密又出现了，那就是无论哪款软件的哪种技术，都是为创意内容服务的。这句话在前面章节不止一次提到，本书之所以叫作"数字创意设计"，其根本目的就是希望通过技术教学引导创意思维，阐述作品的设计生成环节。为加强理解，在本小节即将结束的时候，我们将上述观点基于简单的素材进行解读，以方便大家对后期技术教学中引入创意思维形成有效的理解。

图 1-26

案例六：
图像合成思维——
三层设计方法演示

扫描二维码
观看教学视频

（1）在 Adobe Photoshop 中打开一张人像，采用本小节"案例二"的技法完成人像与背景的分层。

（2）打开山脉图像，用移动工具将人像素材拖曳到山脉图像中，并将其放置在人像层下，如图 1-27 所示。

图 1-27

（3）按快捷键 Ctrl+T（扭曲变形）将山脉调至合理大小，设置"图层"面板中的混合模式为"叠加"，如图 1-28 所示。

图 1-28

（4）使用椭圆选框工具 ⬭ 绘制与图像中圆形近似的选区，如图 1-29 所示。新建图层后填充颜色。采用图层蒙版的方式，设置前景色为黑色，对蒙版中人像手的部位进行涂抹，擦除圆形中的内容，如图 1-30 所示。

图 1-29

图 1-30

（5）复制山脉图层，将其放在圆形图层上方。按住 Alt 键，在山脉与圆形图层中间出现转折向下箭头后单击鼠标，完成剪切蒙版，如图 1-31 所示。

图 1-31

（6）设置"图层"面板的混合模式为"线性加深"。

（7）输入文字，建立两个不同的文本层，并分别放到人像图层上层和下层，实现"三层关系"，以表现平面设计中的空间设计效果，如图 1-32 所示。

图 1-32

本小节中多次使用"秘密"一词，其目的是希望大家能够在 16 款软件功能宣传背后找到软件之间更深层次的差异化，这之中还包括创意思维引领。每一项技术都是数字创意设计的应用，在日后学习过程中，对每一个技术环节都要不断培养创意思维的表现习惯，这样才能创作出更具神秘意境的作品。就像下一小节要给大家展示的内容一样，当你拥有了强大的创造性思维和表现目标时，娴熟的数字技术技法将无所不能！

有故事的
数字创意设计

第三节
无所不能的
技术价值

我曾在前面的小节中描述 Adobe Photoshop 软件时使用了"无所不能的全能软件"来形容我对它的热衷，作为书本用语，这个夸张的用词有不当之处，但其实这是为本小节内容做的铺垫。

作为一位艺术院校在职教师，有一段时间，技术与艺术的比较成为我教学中要思考的问题，且孰轻孰重很难拿捏。相辅相成、不可分割是二者关系的正确表述之一，但这并不能完全说明软件在艺术表达之中存在的重要价值，尤其是很多艺术创作者对软件还处于朦胧阶段甚至还有抵触心理时，例如摄影艺术有一个时期对 Adobe Photoshop 软件存在排斥。随着时代的发展以及媒体的进化，这个时代将软件推向了主流设计与艺术创作工具的巅峰，可以说就算是传统绘画在今天也能够或多或少地基于软件的便捷功能形成完成前期的思想规划。

无所不能形容的就是什么都会，样样精通。这当然有夸张的成分，但当我们打开软件进行娴熟的操作时，你会发现很多工作，尤其是设计类工作，几乎大多数问题都能通过各种软件的对应功能迎刃而解，并且正确选择软件和对应的功能后，解决问题的效率通常高于传统工具。举一个简单的例子，也是我会经常问的问题——软件工具与传统工具的本质区别是什么？**快捷键 Ctrl+Z（恢复到上一步）** 给出了很好的答复。这个被称为后悔命令的组合键，让虚拟与现实分化得非常明显。利用虚拟工具，很多现实中做不到的事情都可以在软件中无所顾忌地大胆运用，其实这就是将我们的创造性思维进行了表达的提升。

熟练的软件技能在技术上让我们无所不能，但它作为表达思维的工具，或者说解决问题的方法，还是要针对想法去实施的，没有想法也就是没有目标，这也是大多数设计师创作项目时的最大难点。清晰的创作思路取决于明确的创意起点，有了想法及表达目标，素材寻找和软件表达甚至可以成为设计师愉悦的设计过程。

我们可以用将图像工程学置入授课思路中的方法，如图 1-33 所示。基于创意思维及软件技术两个维度同步推进的模式完成系统化阶段教学时，要求在学习软件技术过程中将解决问题的要点和所要表达的图像信息形成横向对照，从图像的具象到图形的抽象，从软件的量化"面"到对应便捷方式的"点"，形成由浅入深的纵向提升。

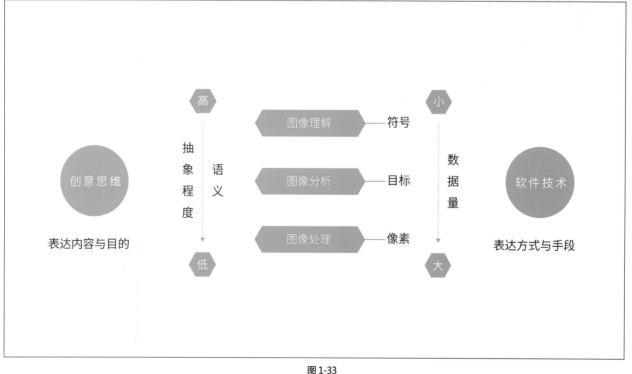

图 1-33

下面采用图例解读的方式，引导大家对上述学习方法进行理解。

图 1-34 所示的这张照片是我前几年在法国罗浮宫拍摄的镇馆之宝——达·芬奇的《蒙娜丽莎》。虽然这是一张普通照片，但考虑到上书，在里面人较多的情况下，难免会出现肖像权的使用问题。有了要解决的问题，就要快速找到对应解决的最佳方案：使用 Adobe Photoshop 滤镜中的动感模糊效果，这样既不影响人流涌动的现场氛围，又能体现我要传达的主题内容。当然，这张普通照片的主要价值在于引出下面的话题。人尽皆知的世界名画《蒙娜丽莎》在 Adobe Photoshop 中打开后，已经由绘画作品变成了像素化的图像。将图像在软件中利用放大镜放大到极致时，所看到的矩形色块就是像素，而我们在 Adobe Photoshop 中所做的大多数处理其实就是对像素的改变。我利用 Adobe Photoshop 的功能改变蒙娜丽莎的手的目的就是表达我要的图标引导思维，如图 1-35 所示。而这个过程全部都是基于每个像素点颜色的变化完成的。在学习 Photoshop 软件前，这是非常重要的基础，同时它也是开始创意思维的起点。如图 1-36 所示，我们可以利用 Photoshop 滤镜中的像素化效果实现图像的马赛克状态，这些被放大的像素以矩形的形式抽象化了图像，而这个抽象的结果与很多像素产品效果恰好一致，二者之间的形似就是图形设计中嫁接与组合的常用方法。这样我们利用添加了马

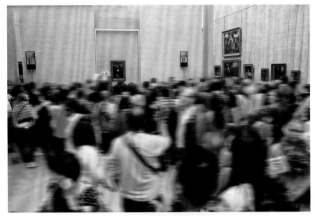

图 1-34

图 1-35

图 1-36

图 1-37

图 1-38

赛克效果后的蒙娜丽莎图像与乐高玩具组合，一张乐高玩具的创意海报就完成了，如图 1-37 所示。

在上一章节我们展示了三款软件都能实现的操控变形效果，而这个效果在 Adobe After Effects 中可以动态化，所以蒙娜丽莎被软件技术变成了有动态表情的效果，这个精彩的过程也在前面 16 款软件宣传视频中介绍 Adobe Photoshop 时针对人像卡通化展示过。

为体现无所不能的软件技术，下面打开一张处理过的人像，我称其为"光头佬"。你可以按快捷键 Ctrl+Shift+X（液化效果），然后调节各种参数，完成人脸识别下的多种变化，此类软件技术可以改变我们置入的各种设计元素，人像的喜怒哀乐表情不再受限于前期摄影的快门，看似微小的技术改变，实则将创意思维下的元素功能大幅提升了，如图 1-38 所示。

在设计中，"极简"是一种常用的创作法则，也是像素图像由具象到抽象的一般处理规则。具象图像向抽象图形的转变，能够将元素形态简练，同时提炼出更为有效的内涵信

息，这也符合视觉美化的需求。自然界中很多信息都是可以通过上述法则提炼的，一朵绽放的花卉，从花蕊到花瓣拥有着美的动态规律及线的构成韵律，如图 1-39所示。而图 1-40中的花卉轮廓是一种直线与曲线的组合，将它们提炼，针对后期我们要讲解的平面构成内容，即可形成点线面的构成关系。这种简化提炼过程就是图像工程学中培养创意思维的基础要点。

图 1-41 所示的这些结构设计可以运用到很多领域。

创意设计中的形似嫁接是设计师寻找素材及表现效果时使用的很好的方法。打开一张蚂蚁头像，图 1-42 中的蚂蚁被放大了很多倍，这和动漫人物"蚁人"（如图 1-43 所示）在形态、材质、光影等方面近似，说明它们具有形似关联。如果再看另两张图片，如图 1-44、图 1-45 所示，也能找到蚂蚁与对应人物之间的关系；甚至蚂蚁具备的负重结构在家具造型中也能得到应用，如图 1-46 所示。假如你具备了这种思考方法，选择最适合的工具软件其实并不难，不会出现"巧妇难为无米之炊"的窘境。

图 1-47 是一张 3D 电视的宣传海报，设计师将图像处理成由二维到三维的视觉跨越，这种变化在 Adobe Photoshop 中实施起来是较为容易的，但设计师必须掌握对应的艺术和

图 1-39　　　　　　　图 1-40

图 1-41

图 1-42　　　　　　　图 1-43

图 1-44　　　　　　图 1-45　　　　　　图 1-46

扫描二维码 观看教学视频

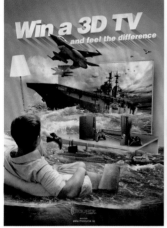

图 1-47

图 1-48

美学原理，清晰的创作思维能让工具及创作过程优化。打开一张蜥蜴的图片，如图 1-48 所示。利用技术将其与电视图片素材形成像素化合成效果，操作步骤如下。

（1）在 Adobe Photoshop 中分别打开蜥蜴和电视图片，利用"图像"→"图像旋转"→"水平旋转画布"命令即可调整电视与蜥蜴的朝向，如图 1-49 所示。

（2）用工具箱中的裁剪工具，将白色背景向左拉伸（工具箱中背景色应为白色），将图像宽度放大，如图 1-50 所示。

（3）用工具箱中的移动工具拖动蜥蜴图片到电视图像上，按**快捷键 Ctrl+T（扭曲变形）**将蜥蜴图片放大并放至电视的合理部位，如图 1-51 所示。

（4）选择电视图层，用多边形套索工具为电视屏幕制作选区。新建图层后，为浮动的选区填充颜色；**去掉选区后（快捷键为 Ctrl+D）**，形成独立的电视屏幕形状层，如图 1-52 所示。

（5）选择蜥蜴图层，利用钢笔工具对蜥蜴探出电视的部分抠像，按**快捷键 Ctrl+Enter 将路径转换为选区**，按快捷键 **Ctrl+J 复制图层**，将探出的蜥蜴部位形成独立层。关闭该层眼睛显示图标，如图 1-53 所示。

（6）按住 Alt 键，在蜥蜴与电视屏幕两个图层之间单击鼠标左键，使蜥蜴图层与电视屏幕形成剪切蒙版关系，得到蜥蜴置入电视机中的效果，如图 1-54 所示。

图 1-49

图 1-50

图 1-51

图 1-52

图 1-53

（7）单击蜥蜴探出电视部位图层，显示眼睛图标，开启图层显示功能，此时图像出现二维到三维的视觉效果，如图 1-55 所示。

（8）在背景层之上创建图层，使用渐变工具 ，绘制所需的渐变色彩，使用混合模式中的"正片叠底"形成光影效果。对电视屏幕层使用图层 FX 特效，用投影的方式为图像增强立体空间感，如图 1-56 所示。

图 1-54

如果上面的案例能够体现软件的空间处理能力，也仅是依据视觉错位形成的效果，在软件技术层面上应该说这是一种伪三维。打开图 1-57，印刷纸上的金属球体呈现出与环境的真实三维呼应关系，表现在球体中折射的文字图案，其既符合透视，又与其他球体形成图案映射。这种效果如不采用 3D 技术的话，很难实现。因此，我们可以选择 16 款软件中具备三维技术的 Adobe Dimension 来进行创作，因后期章节会详细讲解该技术，这里就不做过多技术演练，但通过渲染过程能够看到 Adobe Dimension 软件不像很多人说的那样，只能做模型和固定的一些三维效果，这款软件搭配 Adobe Illustrator 和 Cinema 4D 软件可以超乎想象地完成大量三维作品。最重要的是，这款三维软件可以和 Adobe Photoshop 无缝衔接，将 Adobe Photoshop 软件的技术再次应用到已经完成的三维作品中，可形成近乎完美的效果，如图 1-58 所示。

图 1-55

无所不能的技术在 Adobe Photoshop 软件中确实能够明确体现，但初学软件的同学经常会出现很难寻找起点的问题，也就是说从哪开始学。本节我们要传达一个信息，这也是学习各类软件的一个很好的方法。以 Adobe Photoshop 为例，当安装并启动软件后，可以在菜单栏中选择"窗口"→"工作区"命令，如图 1-59 所示。这个菜单管理的是软件

图 1-56

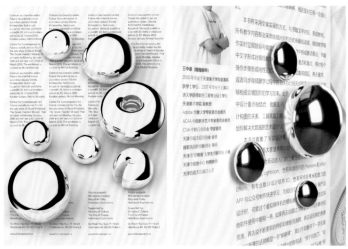

图 1-57　　　　　　　　图 1-58

使用者即将选择的工作分类，你要做什么工作？你要做什么项目？你做的项目内容是哪种产品形式和载体形式？通过这个分类，Adobe Photoshop 会配制出对应的常用功能并合理地规划在软件界面内。因为这个分类在初装软件后都是使用默认的基本功能设置，所以很多同学容易忽略它的价值，这也造成因为分类的原因导致某些细节参数和解决方案被埋没了。因此，很多学过 Adobe Photoshop 软件的同学竟然惊叹于它还能剪视频，还能做动画，还能出 3D 作品。如果具备这种基于分类学习的习惯，起码我们在没学习软件前就能对它能做的事情有概念上的预判。

同样，我们对 Adobe 其他软件分别分析，正如我们看到的，每款软件都有此类信息。对软件会做哪些事情有了判断后，选择所需技能，掌握对应功能，这难道就不是"什么都会、样样精通"的解读吗？

可能大家会认为这是 Adobe 的研发习惯，其他公司的软件不一定可以采用此法。但当我们打开 Cinema 4D 时，除位置稍有变化外，对应内容仍然是存在的，如图1-60所示。我理解这应该是软件研发的规律，因为开发者明确地了解设计人员的行业类别及分类标准，研发的软件在对应领域覆盖的功能中，也能实现更好的靶向分类，在便于设计师操作功能界面的同时，也体现出软件解决方案的效率。

这里我们以 Adobe Photoshop 为例，通过归类学习实践进行上述内容的演示。

（1）在 Adobe Photoshop 中选择"窗口"→"工作区"→"3D"命令，如图1-61所示，Photoshop 软件的界面发生了相应改变，说明

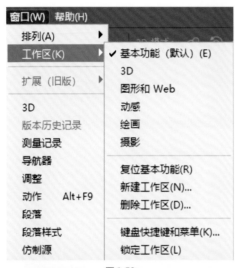

图 1-59

图 1-60

此时的界面服务于 3D 技术的常用参数和工具选择。我们在界面上输入文字"DESIGN"，在右侧 3D 面板中选择"3D 模型"并单击"创建"按钮，如图 1-62 所示。此时可看到文字快速形成了三维立体效果，如图 1-63 所示，可以通过移动工具对其 Z 轴进行拉伸，这个操作与三维软件一致，说明 Adobe Photoshop 软件确实具备三维功能，而且并不是伪三维，它也有材质、灯光、渲染等主要三维命令，只不过和专业的三维软件相比，没有那么成熟。

（2）在 3D 面板中选择场景，在"属性"面板中"预设"下的"样式"内选择 normals，文字会出现科幻色调。单击背景，三维文字最终效果如图 1-64 所示。

（3）利用这种方法创作"PHOTOSHOP"文字的三维效果，改变透视和方向关系，并将其与"DESIGN"三维文字错落摆放形成图标，如图 1-65 所示。

（4）将两个三维文本层合层（快捷键为 Ctrl+E）后，在"图层"面板对应位置单击右键，选择"栅格化 3D"命令，即可将三维文本层变成普通图像层，如图 1-66所示。

（5）利用快捷键 Ctrl+T 扭曲变形，将复制的图层进行大小无规律摆放。

（6）对主体图像，使用"图层"面板中的FX特效，选择"描边"，将描边设为白色，调整线形和粗细，增强主体的视觉冲击力，如图 1-67所示。

（7）用工具箱中的吸管工具选中紫红色与蓝色分别作为前景色与背景色（吸管工具吸取的色彩是作为前景色，采用 X 键可以将背景色与前景色切换），使用工具箱中的渐变工具

图 1-61

图 1-62

图 1-63

图 1-64

图 1-65

制作所需渐变，完成最终效果，强化主体视觉冲击力，如图 1-68 所示。

当我们在 Photoshop 软件中"窗口"菜单下选择其他工作区时，软件的界面会再次发生变化，例如"动感"选项开启后，界面下方出现了时间轴，通过创建帧动画可以创作出动画效果，也就是说，Photoshop 软件可以创作动态文件，甚至可以将视频文件直接拖进软件中，在时间轴内完成剪辑功能。

仅在一款软件中就能得到不同的解决方案，对即将学习的 16 款软件而言，大家是否能够理解本小节取名为"无所不能的技术价值"的初衷呢？

图 1-66　　　　　　　　　　图 1-67

图 1-68

第四节
"人机合一"的
学习方案

扫描二维码 观看教学视频

　　我们在软件学习的过程中，通常会以"快"作为操作熟练的标准。如果把这种效率进行夸张比喻的话，可以用"人机合一"来形容。这个用语我也经常在课堂上采用，同学们听到后往往会用质疑的表情作为反馈。

　　其实在软件操作上做到"人机合一"是大多成熟设计师都具备的本领，因为他们在长时间操作过程中已经将软件的使用步骤形成习惯，这很像我们学会自行车后，在使用交通工具时往往忽略了它的存在。当然，软件的丰富参数和技术要领与自行车的使用还是有区别的，但是当我们形成使用习惯后，技术的存在往往会被忽略，注意力大多集中在表现的结果和思维表达的目标上，这也是数字创意设计中软件操作技术的培养目标。

　　如何培养"人机合一"的技术操作能力，又如何在创意思维中逐渐体现技术效率，留住闪现的"灵感"，是本小节的主要内容。为了让大家直观了解设计师"人机合一"的技术表现，我在视频教程中播放了瑞典著名摄影艺术家 Erik Johansson 在 2013 年创作的

Photoshop Live 短片，如图 1-69 所示。在视频中其实我们能够看到很多内容，其中包括缜密的准备工作，娴熟的软件表达能力，以及有趣的组合设计技巧。但有心的同学一定能够注意到，Erik Johansson 在拍摄人像前就已完成了版式的搭建（我们可以称之为模板），而这些模板就是创意思维加工后的内容需求解决方案。换言之，这个视频中的技术就是把事先准备好的模板进行合理的更换。我之所以要进行上述视频解读，目的在于希望大家能够明确创作过程的第一步仍然是进行创意思维的架构，当然娴熟的技能非常重要，不然这个视频中随机出现的路人又如何与操作过程产生有趣的互动呢？

　　综上所述，"人机合一"的至高效率应体现在基于创造性思维的前期构思和娴熟技能的快速展现，对应的培训方案也应该针对创意思维和软件技术并行讲解、同时提升，只有这样才能达到有的放矢的学习效果。

　　当我们看到 Erik Johansson 的作品时，丰富的超现实主义创意思维和严谨的技术表现手段让人惊叹，

图 1-69

如图 1-70 所示。这也证明了 Erik Johansson 是一位"卖创意的摄影师"，很多人都称其为超现实主义摄影师。我们在分析"超现实主义"这个概念时，就不能不提超现实主义绘画的代表人物——西班牙著名画家 Salvador Dalí（萨尔瓦多·达利）。这位绘画梦境的艺术家，给了我们源于现实、超越现实又歪曲现实的直观感受。用今天的视觉去捕捉达利作品时，我们不难发现 Adobe Photoshop 的影子，如图 1-71 所示。当然，在达利的时代还没有软件，只不过在创意的表现方法上，我们可以将超现实主义作为创意思维培养的基础理论之一。

超现实思维主要的构成要素如下。

（1）源于现实——事物的发生、发展不能脱离现实本质。

（2）超越现实——思维创作的过程不能照搬，要有一定的创意组合及超自然现象。

（3）扭曲现实——要基于元素间各种相似关系尽可能扭曲组合，构成结果表现，达到情理之中、意料之外的效果。

我们在形容创意思维构造过程时通常用"奇思妙想"给予肯定，并用"胡思乱想"否定创意表现价值，这和上述超现实思维的构成要素也有关联。因本书第一章主要是导学功能，更多的是希望奠定大家良好的学习基础和养成正确的学习习惯，因此，本小节用简单的方式让大家开始进入创意构思，在后面章节将系统地深入讲解。

在用超现实主义表现创意思维的过程中，可以用更为简单的方式去架构元素关系，这种方法就是找到二者之间的相似点，这种相似点不仅停留在形与形的关系上，还包括动势、质感、光影、投影、色调、内容、功能，甚至细节等，这样的量化对比极大地拓展了元素组合的范畴，也丰富了寻找和捕捉素材的方式。如果大家已经摸索出选择素材的方法，那么怎样能够快速地将它们组合，并形成一定的创意效果呢？这就回到了本小节的课题——"人机合一"。

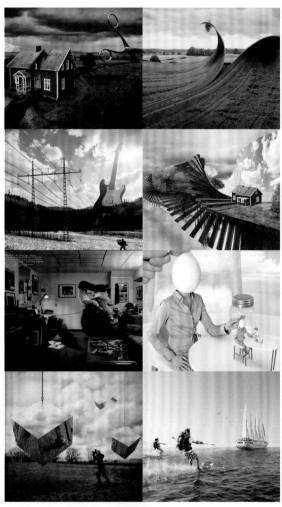

图 1-70

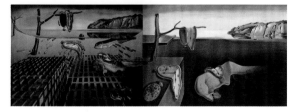

图 1-71

为了能够更为高效地理解"人机合一"在技术层面的表现，首先演示几种能够提高效率的软件技术，这也是正式学习软件技术前的重要准备 。

方法一：快捷键

快捷键，顾名思义，就是快捷的组合按键，仅在这三个字中我们就找到了"快"字。确实，在软件的操作过程中，利用键盘的组合搭配形成命令结果是快速提高软件表达的重要方法，此法甚至是提高软件技术表达效率的核心 ，例如图 1-72是本小节素材，利用 Ctrl+A 快捷键即可全选，再 按住 Ctrl键并单击鼠标左键即可排除所选择文件。通过单击右键方式可统筹管理所有选中文件的文件名，如图 1-73所示。看似简单的操作，却使工作效率有了巨大的提升。

这种方法不仅仅应用在 Windows和 Mac系统中，所有软件的操作皆同理。利用快捷键 Ctrl+Shift+Alt+C（内容识别缩放）可以非常合理且效率极高地将一张图像拉满图纸，图像中的主体要素形态基本不变，如图 1-74所示。

图 1-74

这比用鼠标选择菜单要快很多。

根据软件菜单中的显示，我们也看出快捷键使用简单、效率高，例如 Ctrl+C（拷贝）和 Ctrl+V（粘贴），

图 1-72

图 1-73

这也充分说明在学习软件时能用快捷键就尽量避免用鼠标操作；将键盘和鼠标协同操作，可以让工作效率大幅提升。如果这些操作形成习惯，则在观者看来几乎就是"人机合一"。

方法二：自动化功能选项

很多软件中都有批量处理和功能自动化选项，例如 Adobe Photoshop 中"文件"菜单下的"自动"，如图 1-75 所示。这些选项能够非常便捷地完成很多机械的烦琐步骤，也就是说，可以由计算机独立完成多个步骤。例如，通过"编辑"→"自动对齐图层"命令即可令多张照片自动对齐，如图 1-76 所示，这在细节调整中可避免出现位移问题等。此类功能很多，比如"文件"→"自动"→"批处理"命令，可以根据"动作"中记载的步骤完成文件的批量处理；还可以用"自动"→"Photomerge"命令完成多张照片同一场景下的拼接，如图 1-77 所示。

图 1-75　　　　　　　　　　图 1-76

图 1-77

图 1-78

图 1-79

方法三：选择最适合的功能解决方案

在软件使用过程中，一个问题可以通过多种方法解决，选择准确的工具或方法能够有效缩减工作时间 。对于图 1-78 中出现的柱状遮挡物，选择工具箱中的污点修复画笔工具，按住 Shift 键后用鼠标单击两端，即可快速消除，用此法对图 1-79 进行操作也可实现满意结果。再比如透视图片需要形成完整效果时，如图 1-80 所示，可以直接用工具箱中的透视裁切工具，在图像边缘依次单击，形成透视框后直接按 Enter 键确定即可完成透视的修正，如图 1-81 所示。当我们熟练掌握上述高效工作方式后，在表达作品的过程中，将从简化步骤进化到忽略操作过程，再次证明"人机合一"不是不可想象。

接下来我们再通过几个案例来展现在娴熟的技术操作过程中引入创意思维的魅力。

在本小节中我还准备了一些素材，在选择这些素材时我采用的是偶然捕捉方法，也就是随机挑选的方式，主要目的是通过我的创意设计经验，基于上述观点完成素材之间的创意设计再造组合，同学们也可在本小节结束后重新组织，小试牛刀。

图 1-80

图 1-81

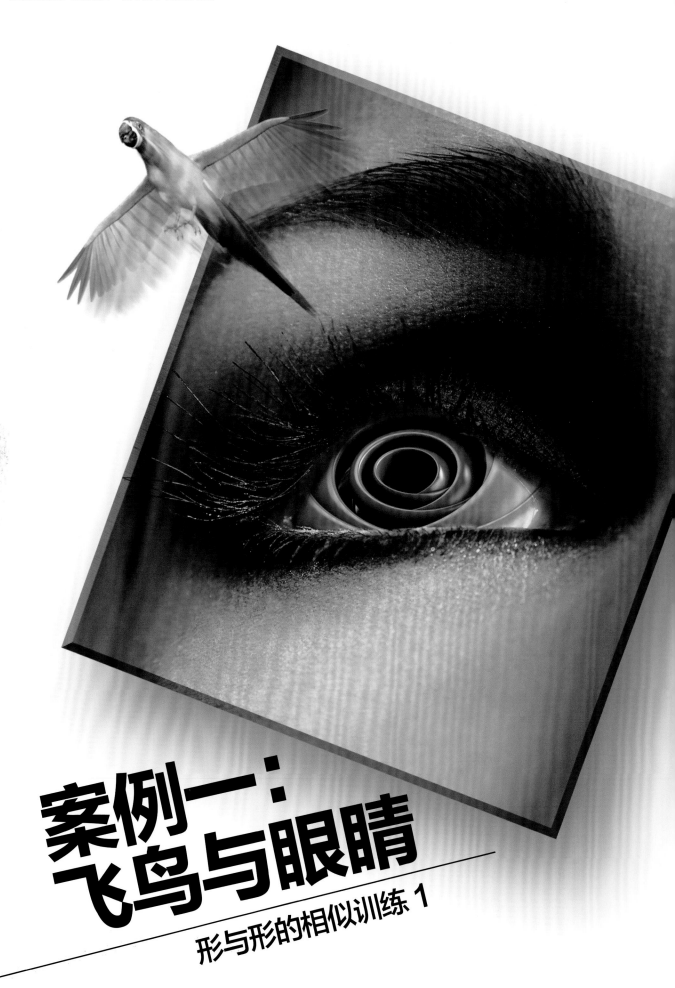

案例一：
飞鸟与眼睛

形与形的相似训练1

（1）本小节素材库中如图 1-82 所示，通过缩略图像的方法，我们能够看到图 1-83 与图 1-84 在形态和朝向上是相似的，而且符合瞳孔的结果关系，因此我们采用 Adobe Photoshop 软件将二者融合，将两张图片分别拖进 Adobe Photoshop，利用工具箱中的移动工具 ✛ 将图 1-84 拖进图 1-83 中，利用快捷键 **Ctrl+T（扭曲变形）**将二者关系对应处理，处理过程中可利用图层的不透明度参数降低，形成半透明寻找细节对应关系，基于图 1-84 建立蒙版，采用画笔工具 ✎ 涂抹边缘，直至达到完全吻合，恢复透明度至 100% 即可完成两张图片的融合，如图 1-85 所示。

（2）为增加创意的思维丰富性，我们可以根据瞳孔凹陷的洞口效果增设鹦鹉的飞出效果，针对图 1-86 采用工具箱中魔术棒工具 ✦ 点选图像中白色部位，按住 Shift 键点击未选中的白色区域形成背景色彩的全选，采用**快捷键 Ctrl+Shift+I（选区反选）**将鹦鹉选中，如图 1-87 所示。采用快捷键 **Ctrl+C（拷贝）**，在图 1-85 中使用**快捷键 Ctrl+V（粘贴）**，使用"编辑"→"变换"→"水平旋转"完成鹦鹉的朝向改变，利用前期所学的操控变形调整鹦鹉的动势，将其与画面协调统一，使用**快捷键 Ctrl+J（复制图层）**完成鹦鹉图层的复制，针对下层鹦鹉，使用"滤镜"→"模糊"→"动感模糊"，调整动态方向与鹦鹉飞出方向一致，形成鹦鹉飞翔的动态效果，如图 1-88 所示。

（3）利用工具箱中裁切工具 ⛏ 基于背景色为白色的前提下，向外扩展图像，形成白色外放效果，结合上一小节的蜥蜴二维转三维效果得到鹦鹉飞出效果，针对背景层中的图像，利用矩形选区 ⬚ 并使用 **Ctrl+J 复制图层**，针对背景填充白色，完成图像的分层处理，针对图层 3 中的眼睛图像使用图层中 **fx** 特效，采用斜面和浮雕效果中的内斜面将图像鼓起，如图 1-89 所示。并选择角度与画面光线一致完成最终效果，如图 1-90 所示。

图 1-82

　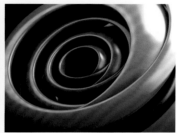

图 1-83　　　　　　　　　　图 1-84

图 1-85

扫描二维码
观看教学视频

图 1-86

图 1-88

Ctrl + Shift + I

图 1-87

图 1-89

图 1-90

案例二：
手中的地球
形与形的相似训练 2

扫描二维码
观看教学视频

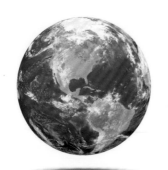

图 1-91

图 1-92

图 1-93

图 1-94

图 1-95

图 1-96

（1）在 Adobe Photoshop 软件中分别打开图 1-91 与图 1-92，在图 1-91 中使用**快捷键 Ctrl+R 显示标尺**，用工具箱中的椭圆选框工具◯绘制圆形。使用鼠标在标尺左上角 X 与 Y 轴的交点拖出辅助参考线，直至与地球的上方和左方边缘吻合；松开鼠标左键并按住 Shift 键，即可使用工具箱中的椭圆选框工具拖出与地球外形一致的选区。这类小技巧在后续教学中会出现很多，它们多来源于设计师的经验总结，其目的也是提高效率，加快工作速度。

（2）使用快捷键 **Ctrl+C 拷贝图像**，在图 1-92 中使用快捷键 **Ctrl+V 粘贴图像**，用**快捷键 Ctrl+T 扭曲变形**，将图像轮廓与人物手中的鸡蛋图像吻合，如图 1-93 所示。

（3）将地球图层调整为半透明状态，微调细节以吻合效果。用工具箱中的钢笔工具对两层之间的相交内容进行抠像，用 Ctrl+Enter 快捷键将路径转换为选区，如图 1-94 所示。按键盘中的 Delete 键，删除地球图层中的对应内容。

（4）用黑色与白色绘制地球的光影效果（注：重点理解教学视频中关于明暗交界线与反光的讲解），将本图层的混合模式设为"正片叠底"，完成最终设计，如图 1-96 所示。

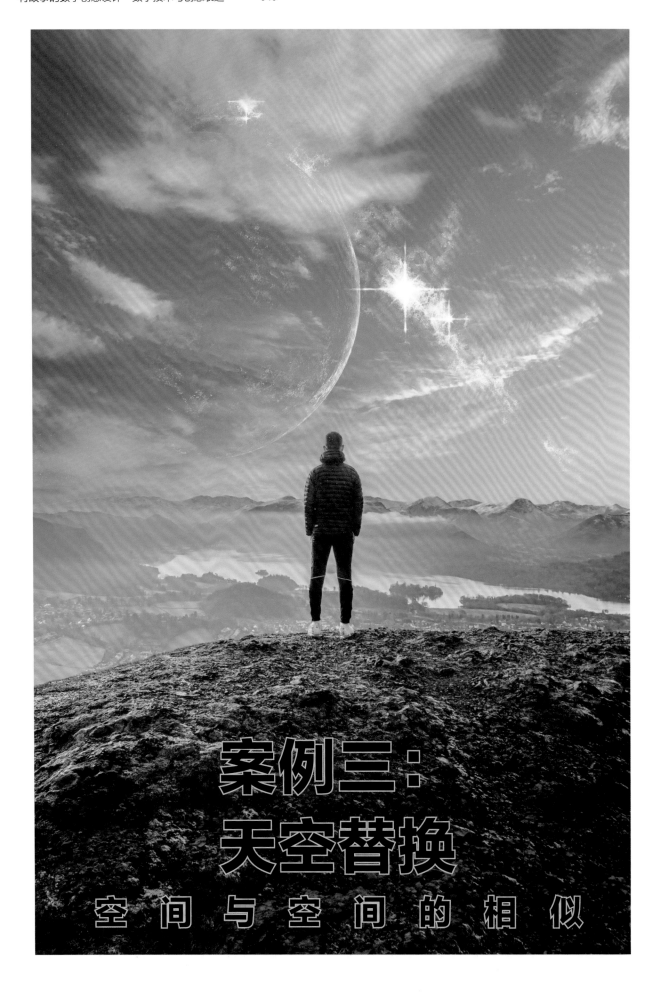

扫描二维码 观看教学视频

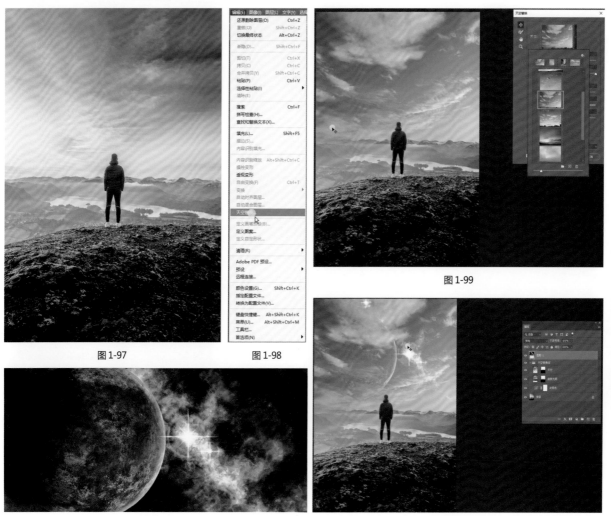

图 1-97　　　　　　　　　图 1-98

图 1-99

图 1-100

图 1-101

（1）打开图 1-97，对图像中的天空部分进行处理，目的是根据创意结果改变天空色调。使用 Photoshop 2021 中的"天空替换"功能可快速完成上述目标，如图 1-98 所示。选择天空素材中的暖色方案即可，如图 1-99 所示。

（2）打开图 1-100 并将其用移动工具 ✛ 拖到图 1-99 中，将图 1-100 置于最上层，设置图层的混合模式为"变亮"，效果达到创意的目的，如图 1-101 所示。

本案例操作极为简便，这得益于软件新版本的智能解决方案。同时再一次证明选对方法后，结合快捷方式能简化操作步骤，达到"人机合一"的效果。

案例四：
雪狐与雪地的融合
色 调 的 相 似

扫描二维码 观看教学视频

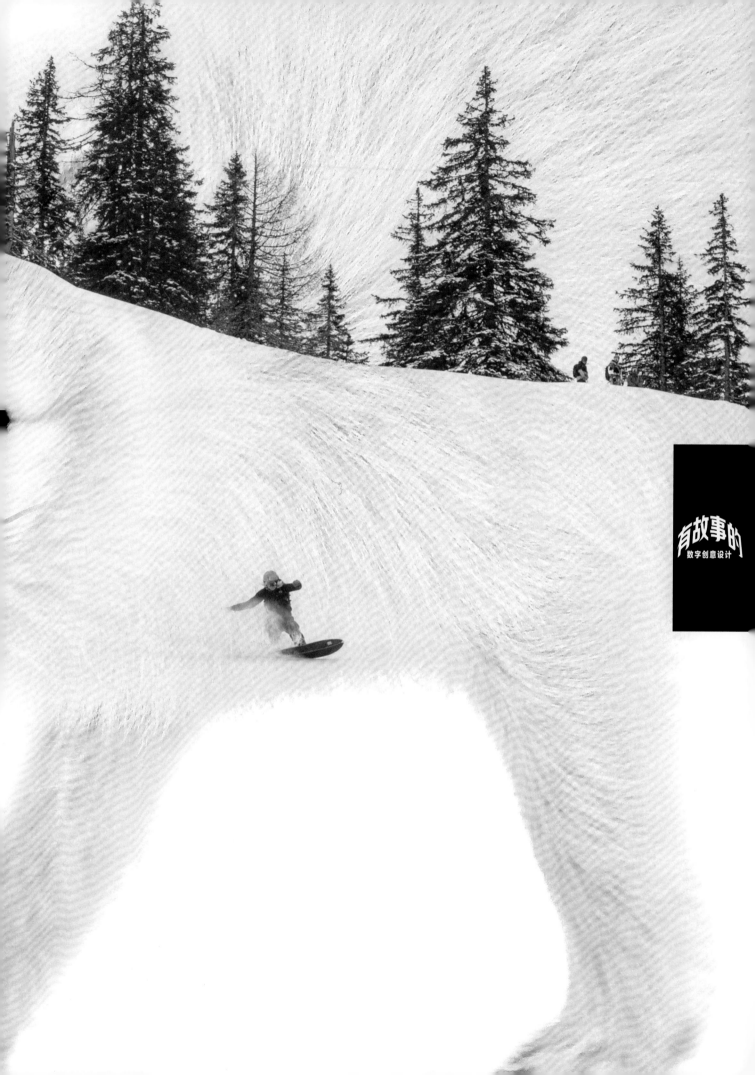

有故事的
数字创意设计

（1）分别打开图 1-102 和图 1-103，不难发现两张图不但在色调上是一致的，同时也具有生活空间的共性。在创意的角度，两张图像的组合能够很直接地体现生活的内在本质，利用反向思维，将面积较大的空间缩小至面积较小的动物身体内，便可有效地形成出乎意料又符合情理的视觉效果。

（2）可以用简单的抠像方法对毛发类图像进行处理，这种方法也多用于人像的头发抠像。使用工具箱中的套索工具 ⌇ 围绕雪狐的形体边缘进行选择，形成选区后选择工具选项栏中的"选择并遮住"，在其视图模式中选择"叠加"选项，可更好地分辨图像主体轮廓细节。用画笔工具针对图像边缘涂抹，完成后单击"确定"按钮即可建立毛发的选区，如图1-104 所示。利用蒙版修缮图像边缘的瑕疵。

（3）新建一张默认的A4 纸，将雪狐拷贝后粘贴到新建的文件中，形成创意设计主体元素。将图1-102 移动到设计图稿中，利用不透明度寻找两层之间的叠加关系，通过形与形的相似，尽可能让两张图像中某些相似的形态细节相互吻合，如图1-105 所示。使用这种方法时，需要在作图过程中形成细节捕捉的习惯，相似特点越多，图像的可辨识度提升的同时会加大创意构思的组合价值。例如，本方案中雪狐耳朵的尖角与雪地中树木尖角形态的相似点可作为叠加效果中的吻合部位。

（4）将滑雪人物利用选区工具形成分层，通过构图实现两张图像的比例融合，如图 1-106 所示。图层的混合模式选择"正片叠底"，完成最终效果。

图 1-102　　　　　　　　图 1-103

图 1-104

图 1-105

图 1-106

同学们可能会发现，针对这个案例，介绍文字简化了很多，例如，少了大量的快捷键及前期多次讲解过的技术方法，这也是我们接下来描述其他案例的表述方式，原因是本章主要是作为后续课程的基础铺垫，即便将步骤细化，由于没有软件基础，大家仍然很难跟进；此外，我们也可以在缩短和省略重复技法的同时，将新增功能及创作心得篇幅增加，着重于新内容的分析与阐述。这里必须阐明的是，大家尽可放心，从本书第二章开始，将从零基础入手详细讲解创作技法与软件技能。第一章的学习习惯养成后，我们能够直观感觉到积淀前期基础知识的意义。

案例五：
女人与火星的融合

明 暗 关 系 的 相 似 1

扫描二维码 观看教学视频

图 1-107　　　　　　　　图 1-108

图 1-109

图 1-110

图 1-111

图 1-112

（1）针对素材中图 1-107 与图 1-108 的缩略图，我们能够发现二者之间在明暗关系上反差很大。虽然在色相上一张偏冷色，一张偏暖色，但这种相似的明暗关系加上二者融合后的色相对比，可形成更加强烈的视觉对比关系。基于此，我们将两张图融合，尝试预判的效果是否尽如人意。

（2）分别将两张图像打开，选中图 1-107 中光线较强的内容，这里可以用 Adobe Photoshop 抠像中较高阶段的技术——通道抠像法。作为管理图的色彩与选区两大领域的 Channel（通道），在 Adobe Photoshop 软件里是处理级别较高的技术。这里可以通过案例对这项技术先做一次了解。图 1-107 的色彩模式为 RGB，这决定着它有三个通道，分别为 R（红色通道）、G（绿色通道）、B（蓝色通道）。在通道中，视图均以黑白显示，因此可以找到三个通道中黑白关系更加丰富的图像通道，如图1-109 所示。这里的"丰富"可以理解为黑白灰照片效果与原图彩色效果层次较为接近。选择蓝色通道，拖动到"新建"按钮处进行复制，此时色彩通道变为了选区通道，通过快捷键 Ctrl+M（曲线调色）将线条形成 S 形，即可加大选区通道中图像的黑白关系。因为在选区通道中，白色内容为选择区域，按住 Ctrl 键单击通道缩略图即可将白色通道内容形成选区，如图 1-110 所示。单击通道 RGB 可回到图层中的效果。拷贝选区，图像中对应明度较高的内容即被选中。

（3）观察图 1-108，能够发现星球的圆形与女人的图像在形状上是有很大差别的，这又一次体现了形与形的吻合可协助我们合成创意表达内容。因此，我们将图 1-110 基于边框向下拖拉，这样可以将它变成临摹范本。用快捷键 Ctrl+-（缩小视图）选择合适的查看范围，单击图 1-108 将其作为工作图像，用工具箱中的涂抹工具 对星球仿照女人头像形态进行拖拉绘制直至相似，如图1-111 所示。

（4）拷贝图 1-110 完成的脸部图像，粘贴到图 1-111 中，通过放大、缩小调整比例，将主体互相吻合。用工具箱中的裁剪工具 根据图像构图，对上层女人图像使用混合模式中的"变亮"，最后对背景图层再次使用快捷键 Ctrl+M（曲线调色）降低图像明度，这样就形成了主体亮、背景暗的反差效果。再用各种调色方法（例如调整色相、明度、饱和度等），进行主观的色彩选择，就完成了作品的合成效果，如图 1-112 所示。

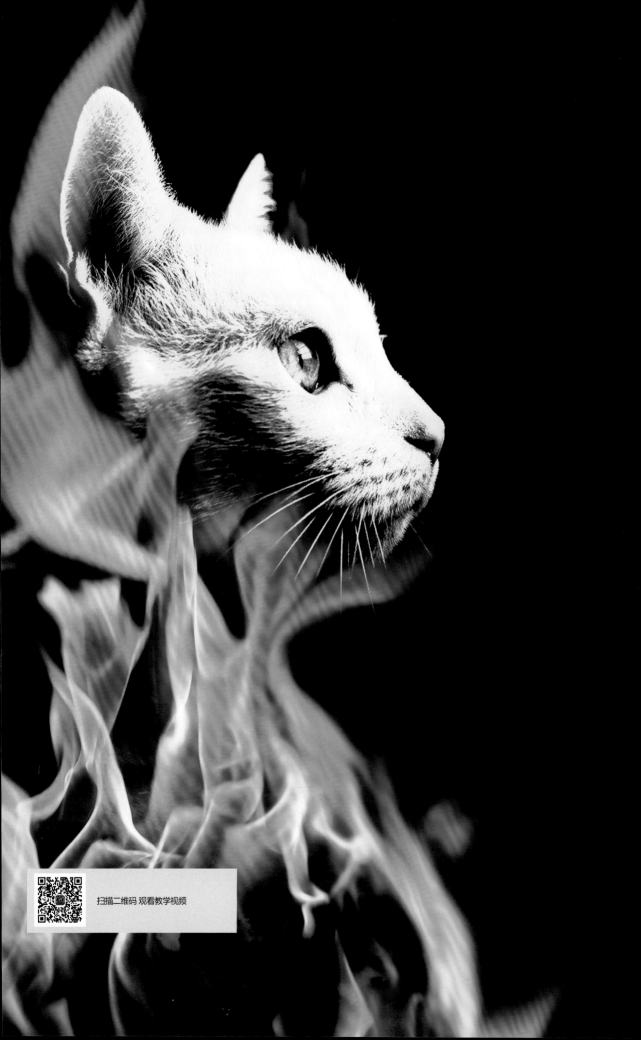

扫描二维码 观看教学视频

案例六：
猫与火的合成
明暗关系的相似 2

　　利用案例五的方法，再次对图1-113 和图1-114 进行创意合成。这两张图像在形与形的关系上存在着相似之处，不规则形态的火焰图像与生活中很多物象一样，让人充满着主观的形态认知，如"水""气""云"等，通常这类图像内容想做什么就能做什么。况且图1-114 中的火焰在外轮廓的形态上与图1-113 中的猫几乎接近，这就更容易完成本方案的创意表达。

　　（1）打开两张图像，采用案例五的方法，将图 1-113 作为被临摹图，将火焰用涂抹工具临摹成猫的外形，如图 1-115 所示。

　　（2）利用图1-113 中的猫创作火焰色调，这里可以采用后面课程中火焰字的处理方法，选择菜单栏中的"图像"→"模式"→"灰度"模式将图像中的色彩去除，变成真正的黑白照片，此法的目的是更好地实施自定义颜色。继续选择"图像"→"模式"→"索引颜色"命令，此时模式中的颜色表（软件自带色彩体系）被激活。再次单击图像，选择"图像"→"模式"→"颜色表"命令，在颜色表中选择黑色，猫的色调变成了与火焰相似的色彩关系，如图1-116 所示。为了能够继续与其他图像合成，我们必须将已经改变的自定义色彩模式改回 RGB 模式，因此，选择"图像"→"模式"→"RGB 颜色"命令。

　　（3）将图 1-115 中的火焰拖动到图 1-116 中，调整其大小，使两张图像在形体上比例合理。利用蒙版对火焰与猫进行处理，达到最终效果。

图 1-113　　　　　　图 1-114

图 1-115

图 1-116

案例七：
男人与文字的合成
点 与 点 的 相 似

图 1-117

图 1-118

扫描二维码
观看教学视频

图 1-119

图 1-120

在上一节中，我们在谈到无所不能的技术价值时曾经说过像素点的原理，也将世界名画《蒙娜丽莎》利用像素原理做过创意设计。本案例我们可以利用这些技巧再次创作，也为后续章节中点线面的学习培养创作基础。

（1）打开图 1-117，这张图像中的男人手中拿着一个放大镜。从现实的理解上，我们可以思考放大镜的功能和其主要应用的领域。比如阅读文字时，文字过小会将其放大，在生活中往往会将放大镜作为有效的文字放大工具，这也是后期创意课程中用到的创意联姻关系。只不过在本例中我们通过夸张的手段，将文字的形态缩小后形成"点"，与图像中像素"点"形成相似关联，这种既超越现实中的存在关系又扭曲画面的常态组合，应该说会达到数字创意的表现核心效果。

（2）将段落文字拷贝，再粘贴到 Adobe Photoshop 中，这里注意要选择工具箱中的横排文字工具 T，用拖拉的方式形成文本框，再进行粘贴，这是为了能改变文字的外框，同时不影响文字内容，如图 1-118 所示。此时能够看到每一个文字构成了文本框中的点，而构成文本框的全部文字点的聚合就形成了矩形文本框内的面。为了将这个面与人像完全融合，将空行删除，让文本满排在文本框内。

（3）按住 Ctrl 键单击文本图像层缩略图，即可将文本变为选区，如图 1-119 所示。选择人像图层并拷贝，在背景人物图层上建立新层并填充黑色，粘贴即可将"文字人像"显现于新层内，调整其大小使其符合构图需求。

（4）用横排文字工具以白色输入文字"Photoshop"和"Design"，用快捷键 Ctrl+T 将两个文本调至较大的形态，体现放大镜效果，同时突出画面的标题，如图1-120 所示。

本小节我们利用各种提高效率的手段展示"人机合一"的表现，也是为后续课程中应注意的要点做前期实践引导。

"人机合一"作为效率的夸张形容词似乎很神奇，然而即便我们能够做到"人机合一"，也仅仅是创作过程成中娴熟技能的展现，这对于产品效果和创意结果而言并不能形成加分项。因此，本节我们增加了创意表达中思维构成的"天人合一"，这个词貌似更夸张，但是当你看到下一节标题"会用软件和会用软件设计是两个标准"时或许能够找到一些新的方向。

第五节
会用软件和会用软件设计
是两个标准

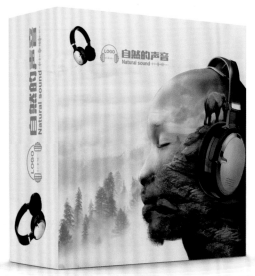

我们在上节再次强调了熟练掌握软件技能的重要性，同时明确了在数字创意设计过程中学习软件的方法，这些知识可以大大提高我们进行专业作品表达及市场产品创作的效率，从而更快地获得满意的劳动成果。

本小节内容为"会用软件和会用软件设计是两个标准"，我们将用市场中的产品设计案例，详细解读对应的创作流程。

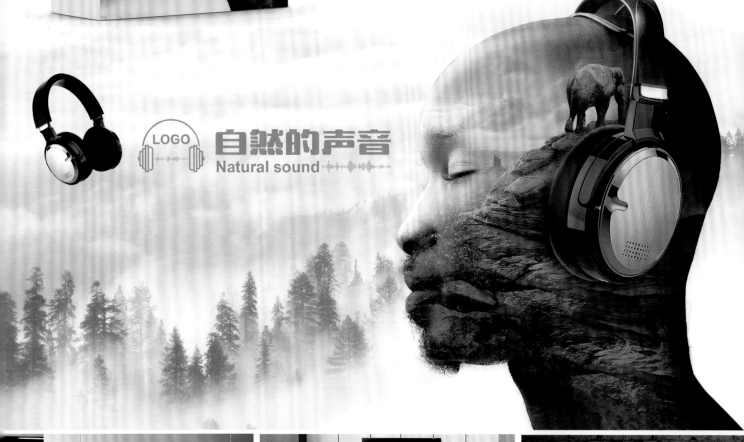

如图 1-121 所示，这个简单的"脑图"让我们更加了解了在学习数字软件技术及对应专业知识前所涉及的产品认知。对设计类专业学生而言，可以在学习过程中始终保持将作业提升到作品最终形成产品的创作目标。

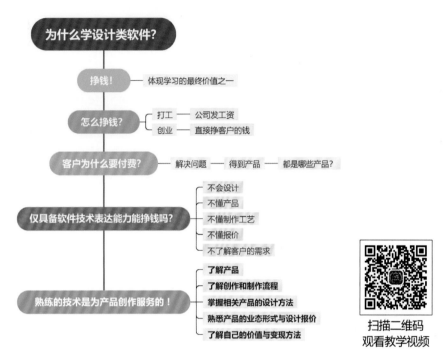

扫描二维码
观看教学视频

图 1-121

如图 1-122 所示，我们用市场中常用的设计类产品"Q&A"问答形式了解客户的需求。对于设计师而言，其中每一个对客户的提问解答都有助于未来产品创作的积累，它不但能缩短后续创作中的构思过程，更能够让创作与劳动结果形成明确的关联。毕竟作为职业设计师，除精神层面的反馈外，物质价值也是每一位设计师的生存保障。

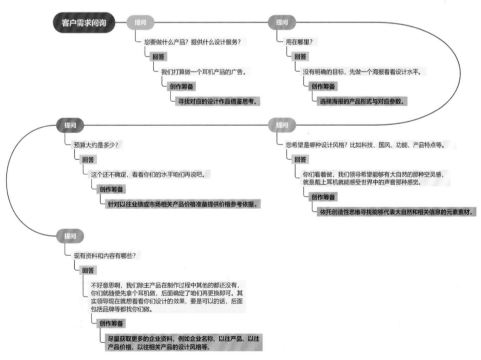

图 1-122

本小节我们设定的话题为"会用软件和会用软件设计是两个标准",其目的就是在短时间内让大家对未来可能在数字创意领域遇到的产品创作有所认知,相当于了解实践意义上的设计结果。我们通过学习这些经验,要尽可能明确设计创作中各个环节的问题的解决方法,结合专业逐渐让自己在数字创意设计之路上成长起来。

如图 1-123 所示,通过视频教学中对产品的解读,大家已对视觉类产品有所认知,而这些产品也是后续课程中会出现的案例和大家即将要完成的"作业"。接下来通过市场中的真实案例,按照图 1-124 来完成对应的创作,并按照设计师的工作步骤设定工作计划,以便大家在未来创作作品时进行借鉴和参考。

一、项目信息整理

(1)什么项目?

耳机产品宣传。

(2)什么产品形式?

宣传海报。

(3)什么风格?

体现出空灵感及人与自然的关系。

(4)什么尺寸及格式要求?

基于网络与传统载体两种媒介形式而定。

(5)提报方式是什么?

针对一套方案的多种展现形式,用 PDF 格式提交小型产品设计方案。

二、创作前期准备

(1)参考借鉴同类产品设计方案。

我们可以通过网络搜索与线下实地考察等形式搜集对应的产品设计方案,筛选有创意的思维、版式设计、创新方式、色彩搭配等方案进行借鉴,切勿对原作品照搬抄袭。

图 1-123

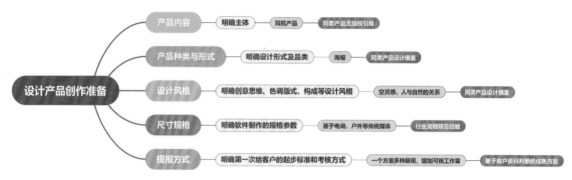

图 1-124

（2）整理和下载相关创作素材。

利用"站酷网""大作网"等专业的设计师作品分享网站，寻找创意亮点，打破固有思维，拓展创作思路；利用"我图网""昵图网""花瓣网"等下载高像素或矢量素材，但应注意商业版权使用要合法。回忆曾经的创作作品中有哪些素材可再次使用，并进行归纳引用。

三、设计与创作常用流程

（1）建立对应的工作文件夹，形成工作汇总。

（2）基于靶向功能及创作效率，选择适合的软件。

（3）严谨对待设计要素，从元素图像修缮开始。

（4）基于产品输出参数及对应格式，设置合理的文件尺寸。

（5）基于创意思维，组织产品创作与合成。

（6）基于细节决定品质的原则，纠正与完善设计产品效果，去除瑕疵。

（7）利用第三方插件或素材展现产品效果，通过样机等形式完善作品效果。

（8）用电脑端及移动端较为便捷的读取格式——PDF 格式提报创作方案。

扫描二维码
观看教学视频

以上内容是针对当前大部分设计师创作视觉类作品时通常采用的创作流程及环节把控要点，接下来根据这些要点对这张耳机宣传海报进行创作。

1. 建立对应的工作文件夹，形成工作汇总

首先在明确创作新项目后，应该系统地针对项目建立文件夹，这不但能够明确项目创作的"进行时"状态，在一定程度上也是为后续其他工作留下了宝贵的交叉使用索引目录。即便是这个项目没过稿，你曾经的系统工作组织一定会在未来或多或少地体现劳动价值。如图 1-125 所示，分别建立了客户资料、素材资料、制作文件及最终提报文

图 1-125

件，以便能够清晰地选择，同时也方便未来查找对应资料。建议大家对每个文件名都使用最为清晰准确的全称，尽量避免使用简称、符号及随意输入的名称。

2. 基于靶向功能及创作效率，选择适合的软件

当上述资料都准备完毕后，我们应该基于对应的靶向功能及效率特点，选择一款"对口"的软件。基于本项目，因其创意思维中合成效果较多，我们确定在创作合成内容主体时选择 Adobe Photoshop 软件；而因客户没有提供企业标志和产品标识，但完整的海报作品通常都会表明企业归属及产品品牌，这就要求我们模拟创作替代的图形符号，而对应的图形创作靶向功能使用 Adobe Illustrator 软件；最后方案会采用 PDF 格式形成提报文件，前面明确了其与 Adobe Acrobat 的对应关系。因此，最终本方案应该选择 Adobe Photoshop、Adobe Illustrator 和 Adobe Acrobat 三款软件共同完成。

3. 严谨对待设计要素，从元素图像修缮开始

有了丰富的创作素材后，还需要将这些素材变成真实有效的项目方案设计元素，这就意味着需要通过软件完成素材到元素的转化。如图 1-126 所示，当我们打开本案例的主体素材时，发现人物的耳机与产品最终效果有差距，或者说，人物只是耳机产品展示的载体，耳机才是真正意义上的主体。基于此，需要将对应的耳机素材与人物全新合成。具体合成处理要点如下。

图 1-126

（1）分别打开人物图像与耳机产品图像，发现耳机素材属于源文件，也就是基于 Adobe Photoshop 软件的未合层文件，选择对应的图层内容即可免除抠像工作，这种效率也说明了专业素材网站的价值。双击对应的智能图层，显示耳机源文件，如图 1-127 所示；删除图像中的蒙版，单击"应用"按钮即可得到被抠好的耳机产品，利用移动工具将其拖拉到人物图像中。

（2）将背景层关闭，对耳机产品进行细节创作。用钢笔工具将要去除的部位形成路径并将其变成选区，按 Delete 键删除。打开背景层，调整耳机图层，按快捷键 Ctrl+T（自由变换）调整耳机的位置及比例，使其符合人

图 1-127

物图像的透视及比例关系（注：在自由变换中，可按住 Ctrl 键用鼠标拖曳调节图像中任意锚点），如图 1-128 所示。

（3）为耳机图层建立图层蒙版，设置前景色为黑色，利用画笔工具对需要消除的部位进行涂抹，如图 1-129 所示。可根据笔刷的不透明度参数调节透明关系，形成与背景图像更为吻合的效果。再次利用自由变换进行细节摆位，如图 1-130 所示。

（4）通过光源统一修缮耳机的打光效果。可以在耳机图层上建立色彩的调整图层，应注意的是调整图层属于智能调色方案，它针对的是其下所有的图层，因此，要将其只应用于耳机图层，就必须使用剪切关系，按住 Alt 键在两层之间单击即可，如图 1-131 所示。在调整图层上建立空白图层，用画笔绘制暗色，完成耳机金属及对应材质的降暗处理。可采用为图层建立蒙版的形式，利用前景色与背景色黑白切换的方法完成细节亮暗关系的调整，如图 1-132 所示。

（5）按快捷键Ctrl+J复制背景图层，重命名图层，选择多层（选择下层后，按住Shift 键单击多层中的最上层即可全部选中）后按快捷

扫描二维码 观看教学视频

图 1-128

图 1-129

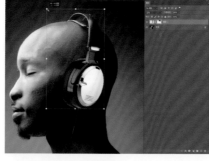
图 1-130

图 1-131

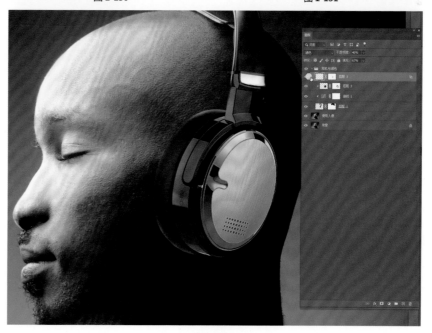
图 1-132

键**Ctrl+G 群组图层**，形成工作文件组。双击文件名，编辑对应名称，如图1-133 所示。

（6）在人物图层用污点修复画笔工具涂抹，使笔触大于耳机线进行涂抹即可去除耳机线，变成无线效果。处理耳机细节，用钢笔工具创建选区，填充色彩，搭配对应的混合模式，完成耳机的高光处理。在图层中右击可以调出"混合选项"面板，利用快捷键 Ctrl+Alt 将图层中的色彩更加吻合地表现在下层材质中，如图 1-134 所示。

（7）按快捷键**Ctrl+Shift+S 将图像另存为**新文件，可以命名为"人像主体与耳机"，如图1-135 所示，这样就完成了产品海报的主体创作。

（8）根据创造性思维，我们需要在合成处理工作中针对前期调研的风格，对画面进行处理，体现出"空灵感"。分别打开对应的环境及大象素材。

（9）用钢笔工具为大象素材去除背景，将抠好的大象放在环境背景中的对应位置，如图 1-136 所示，利用剪切蒙版为大象处理光线。合成完毕后，将文件命名为"环境与大象"，如图 1-137 所示。

（10）为最终作品选择对应的尺寸及格式等参数。为了既符合网络宣传又具备线下宣传的尺寸，可以按快捷键**Ctrl+Alt+I（图像大小）**在比例一致的基础上放大尺寸，如图1-138 所示。

（11）将人像主体与耳机图像拖拉至新建文件中，利用自由变换放大到合理大小，将人像背景去背，背景图层设置为中度灰，方便查看后面的内容，如图 1-139 所示。

（12）将环境与大象图片移至最上层，用剪切蒙版将其置入人物图层中。用移动工具摆放图像位置，用图层中的不透明度调整两层的对应关系，如图 1-140 所示。

图 1-133

图 1-134

人像主体与耳机.psd

图 1-135

图 1-136

图 1-137

图 1-138

图 1-139

（13）利用蒙版建立图像显现与去除的关系，此处可利用 X 键快速切换前景色与背景色，方便蒙版中画笔颜色的选择。

（14）图像合成后关闭背景层，对最上层实施盖印（快捷键为 Ctrl+Shift+Alt+E），这样既能保留源文件的图层，还能创建一个合成的新建图层，如图1-141 所示。

（15）再次显示背景图层，对最上层进行调色，用Ctrl+U 快捷键降低饱和度，如图1-142 所示。

（16）对于主体合成图像，选择表现人与自然关系的环境背景图像，如图 1-143 所示。将选择的图像放在背景层之上，形成新的背景关系。

（17）调整图层主体与背景图像的位置，在线条或轮廓关系上寻找秩序与节奏，让画面更为生动，如图 1-144 所示。

（18）将耳机产品放置在处理好的合成图像中，引导文字与图表的构图思考空间，如图 1-145 所示。

（19）在Adobe Illustrator 软件中打开耳机图形及声波文件，开始进行矢量图标的设计处理。用快捷键 Ctrl+N 在Adobe Illustrator 中新建纸张文件，目的是要将图形用到Adobe Photoshop 文件中，所以暂不考虑具体尺寸，默认使用A4 纸张尺寸及参数即可。将图形拷贝后粘贴到新建纸张之中，如图1-146 所示。

（20）选择选择工具，按住Alt+Shift 快捷键将耳机图形缩小到所需比例，再次拷贝声波图形并粘贴至文件中，调整大小使其适合于耳机耳罩之间即可。（注：可以用快捷键 Ctrl+Shift+G 分解成组图形。）

图 1-140

图 1-141

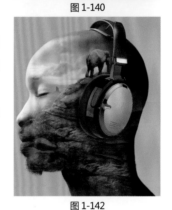
图 1-142

图 1-143

图 1-144

图 1-145

图 1-146

（21）使用文本工具输入替代企业 Logo 的示意文字，将图形与文字组合，完成最终的图标样例，如图 1-147 所示。

（22）在 Adobe Photoshop 中，根据构图需要用移动工具逐一摆放图标、文字及耳机产品，实现最终设计效果，如图 1-148 所示。

（23）在素材文件中打开样机文件，将对应素材放在样机图层，用双击样机图层符号的方式打开嵌入样机中的源文件，将设计好的合成图像依据构图和比例关系覆盖嵌入样机的原素材，如图 1-149 所示。

（24）根据样机的最终效果，将源文件用 PSD 格式存储到设计制作的文件夹中，再将其存储为 JPEG 格式，方便后续的提报效果展示。

（25）选中全部样机效果的 JPEG 图像，右击，选择"在 Acrobat 中合并文件"命令即可打开 Adobe Acrobat 软件，前提是已经安装了 Adobe Acrobat 软件。

（26）在 Adobe Acrobat 中可再次根据需求排序，存储 PDF 文件，改为对应的文件名，即可完成最终提报文件，如图 1-150 所示。

本小节以"会用软件和会用软件设计是两个标准"为课题，通过对市场中相关设计产品的创作流程进行分析，翔实地解读了产品认知的重要作用。这些知识要点的前期铺垫能够为后续章节中软件技能的学习指引明确的目标，并且能够帮助学生更好地理解后期课程中产品设计的教学要点，培养良好的学习及工作习惯。

图 1-147

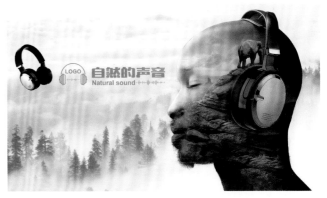

图 1-148

图 1-149

图 1-150

2000 年我在深圳打工的地点，深圳市人民北路水产大厦（编写本小节时去深圳参加文博会期间拍摄）

2021 年 10 月 20 日 10:58 在天津家中编写本小节时的工作环境（无修图，手机拍摄）

　　就在编写本小节时，我接到了天津国家数字出版基地的邀请，委托我再次代表天津国家数字出版基地参加深圳文博会。去之前我就想好了一定要到我曾经打工的地方看一下，拍一张照片放到书里，和大家分享一些普通人或者说普通设计师成长的经历。我觉得这种生活的分享应该能给大家带来全新的读书体验，正如上图所示，这张毫无修改痕迹的手机原图就是我正在编写本小节时的工作桌面，大家能在里面看到哪些故事呢？咱们后面再做解读。

第六节
你和"大神"
只差一步

——"巨人的脚步"

无论是数字艺术设计前辈还是很多专业水平高手，我们的设计师都会以敬仰的方式被称为"大师"或"大神"，这种称谓在某种意义上表明了我们这些"常人"与"大神"之间遥不可及的距离。大家经常会发现，当看到一幅很好的作品时，往往是先被其创作的视觉效果所吸引，进而在对作品揣摩其内涵时慢慢感受它传递的信息，这种品悟一旦明了，我们便会感叹作者的专业水准和创意能力，即便是伴随着"我也能做出来"的好胜心态，心中也会出现"为什么自己想不到"的质疑。

扫描二维码 观看教学视频

图 1-151

亚历山大·居斯塔夫·埃菲尔　　靳埭强

图 1-152

图 1-153

图 1-154

　　和前辈坐在一起攀谈自己的创作思路或专业发展规划时，大家总能发现很多前辈说的话是需要理解和分析的，有些语言甚至在第一时间听不懂。当你把认为读懂的前辈作品与他再次分享时，你会从他描述的作品创作初衷和最终呈现目的中发现自己只是品悟了一部分。这其实是因为我们更多关注了大师的作品呈现结果，却忽略了他在文化、艺术、专业中的自身成长经历。这是个过程，但恰恰因为我们忽略了这个过程，造成了我们与大神"只差一步"的距离，而这一步却是"巨人的脚步"。

　　在开启第二章教学前，我需要先根据自己的学习经验告诉读者如何发现和品悟好的作品，如何对前辈崇仰的同时去捕捉有效的学习内容，更重要的是，如何沉下心暂且放下对作品结果的临摹，将学习重心放到作品灵魂的塑造中，因为任何形式的美都是辅助于内容的传递，就像我们前面提到的：你会被漂亮的画面吸引，而走近后的内容解读才是作品呈现的终极目的。

　　我在课件中经常会用对比的方法，如图 1-151 和图 1-152 所示。在课程中我发现，很多同学对明星或者公众人物的认知程度要远远高于对自身专业的前辈，当我们看到前辈的作品时也经常会感叹自己的信息量是多么地薄弱，而反思自我后会发现，其实对前辈的专业发展过程及成名之作进行认真分析和学习才是增长自我专业水准的有效途径。我想这个问题很多人存在，因此，本小节通过规划和建议相应的学习方法，帮助读者培养专业理论知识，以便在具备熟练的技术表达能力后，能够在创意思维中进行作品内容的深度构建。

　　如图 1-153 和图 1-154 所示，是我个人非常喜欢的两位前辈作品，一位是国际著名的设计大师靳埭强先生，另一位是当下业界著名的电影海报设计"大神"黄海先生。我给大家提供了一段 29 分钟的对靳埭强先生的采访，希望大家认真观看。视频虽短，但我们通过它能够快速捕捉到大师的成长经历及作品创作过程。同时我在"站酷网"中引用了关于"靳埭强设计奖 2020"获奖作品中学生组相关内

扫描二维码
观看靳埭强先生访谈

扫描二维码
观看优秀获奖作品解读

容，大家可以通过对这些优秀获奖作品的解读，尽量抬高自己的眼界，此时的"眼高手低"是对后面技术学习的正确引导，用通俗的语言表达，就是你的创意目的构成了技术表现的差距，逐渐缩短这个距离不就是学习软件技术的最终成果吗？

　　本小节我们用两个真实项目案例分享基于艺术思维的技术表现的创作步骤。不自谦地说，这两个案例也是基于我的学习心态，通过学习大师或大神的作品创作思路，借鉴他们成功的文化表现思路，并在揣摩后尝试创作。作品水平和大师还有很大的差距，拿出来与大家分享，旨在为后续数字技术的表现增加一定的创作经验。

一、"为人民而设计"系列招贴创作

　　系列招贴设计最终效果如图 1-155 和图 1-156 所示。

　　"为人民而设计"这个主题是我们学院视觉传达系领导针对从教于设计相关专业的教师发起的一次主题海报设计征集。我之所以把信息来源介绍清楚，目的在于定位海报设计的功能，显然这不属于商业海报设计，基于发起单位和展览功能再结合主题，能够明确它属于创意海报或公益海报的一种。基于上一小节学习的知识，我们能够梳理创作的流程。但作为没有客户问答环节的 Q&A，应该如何构建主题内容的相关信息呢？这要求我们用自己的构思想象独立完成。下面是我创作此类海报时经常用到的创意和表达思路构建方法，供大家参考。

图 1-155

图 1-156

（1）采用传统的思维引导方式，利用笔和纸基于大师作品或相关前辈创作的同类设计绘制构思草图。

（2）尽量采用原创的手段（其实针对设计而言，原创作为标准很难拿捏，这里提到的原创指的是尽量避免素材下载，多利用数字绘制的方式完成元素设计，而素材也要进行元素的融合），完成作品的主体创作。

（3）在风格上可以借鉴自己较为喜欢的大师作品，这种风格的临摹可以帮助实现作品格局的自我提升，即便出现"东施效颦"的现象，也会远远超过自我原发的"幼稚"表现效果。

（4）选择合理的软件工具，针对矢量图形采用 Adobe Illustrator，针对像素图像采用 Adobe Photoshop。这里阐述的矢量图形和像素图像大家可能区分不开，我们可以不太严谨地利用视觉效果进行判断：矢量图形的边缘清晰，像素图像的边缘可以在清晰与模糊间随意表现。

（5）创意类海报或公益类招贴设计中，系列的形式可以帮助传达信息，也就是说，一张没有表述清楚，利用第二张或者更多形式的变化，将信息共建，形成信息传递，让观者思维连锁。这个过程有时也会带来作品的加分效果。

（6）利用减法的方式将信息浓缩，用留白给观者想象空间。

（7）把控细节可以达到画龙点睛的效果。

二、美院设计双年展创作作品——"变与不变"系列招贴创作

设计双年展是我在书写本书这个章节时接到的又一个参展邀请。说实话，参加此展览我还是很有压力的，因为美术学院设计双年展会有很多前辈和大师的作品出现，展览作为载体在一定程度上会让观者形成作品水平的差异判断，尤其这些观众中会有很多是我自己的学生。经过再三思考，我还是决定采用系列的方式完成，一来能够把话说清楚，二来可以通过形式的变化规建秩序，通过数量帮助质量的提升。我还有一个"小聪明"，就是尽量在形式上采用"极简"，这样会让瑕疵和问题减少，说白了就是最大限度地让自己的作品别露怯。下面我把这三张海报的构思与大家分享，因为它的制作过程太简单，同学们甚至在看教学视频时会马上具备等同的表达能力。

（1）先不考虑主题与作品名称。因为双年展只是要求参展者提供作品，这样我们就能够最大限度地放松，想怎么做就怎么做，通过翻阅优秀作品激发灵感想象即可。

（2）结合自己最擅长的技术表达能力进行创作，在极简风格中凸显自己的最高水准。

（3）利用手边能够使用的元素做素材积累，节省设计元素的搜集时间，同时可以让素材更适合自己的创作表达。比如在本方案中我将自己的手作为主体，我想让它怎么变就怎么变，可以摆出任意的造型。通过不断地观察，我发现其实手拿住笔（工具）的变化可以形成演变的话题，而中国设计师采用的设计创作工具从古至今大体可以分为三次变革，即毛笔、铅笔（钢笔等）、鼠标，这就出现了握笔姿势的大变，尤其是最后一张手持鼠标变化更大。实话实说，这个想法是我在接到参展邀请后不到1小时就明确的，之所以时间很短，我认为这是方便观察自己手的带来的效果。

（4）在作品创作过程中，我发现工具的表达是个难点。如果把笔或者鼠标画出来，就过于直白了，那会严重拉低极简风格下作品创作的颜值和内涵解读趣味，因此，我采用最

图 1-157

图 1-158

为简单的线条，颜色上选择中国国画中的朱砂色，凸显
工具的同时体现细节微变，如图 1-157~ 图 1-159 所示。
二端处理为渐隐效果，寓意无限，也贴近光的表现。取
名《变与不变》意为工具在变，设计的人不变；科技在变，
创作的内核不变。

图 1-159

上面两套方案重在构思解读和创作分享，旨在帮助大家勾画未来同类作品创作思路的同时，为后续作品的深度提升培养更好的学习借鉴习惯。大家在学习视频内容时应该会感觉到，有些作品的创作不需要太多的技术，但丰富的技术却能帮助设计师在创作过程中捕捉灵感。下面我们将两套作品的创作重点进行环节解析，对应上述创作思路的构建方法，帮助大家更好地前置化学习后期课程内容的表达。

三、"为人民而设计"主题招贴设计创作重点环节

1. 灵感捕捉

在明确招贴设计的主题后，可以利用身边最简单的工具形成"手脑并用"。通常我会用纸笔先将主题名称写下来，然后利用简化和共用笔画的形式对主题文字进行基本处理，在这种"瞎画"的过程中可以形成设计师可能会关注的设计元素内容，也许这个过程能够有效完成主题文字的设计，为招贴完成前期的基础创作。如图 1-160 所示，这几张草图能够形成思维的详细记载，而这种记载在后期处理上能够形成创作依据，保证设计内容不"跑题"。

2. 风格选择

招贴设计又名海报设计，属于一种户外广告形式，有些人也称之为"瞬间"的街头艺术，这就要求它在功能上有一定的视觉冲击力。对创意类海报或者公益类海报而言，设计的风格往往需要有一定的艺术性，换言之，此类招贴设计与商业海报有所区别。既然要体现艺术感，我就选择了大师靳埭强先生经常采用的水墨设计风格，大家可以浅显地理解为借鉴大师的艺术创作风格，而这种大面积留白的方式，在一定程度上也能够提升黑白色彩对比下的视觉冲击，图 1-161 为借鉴后的创作作品。

3. 水墨笔触的下载与应用

我们大部分人是不具备国画绘画能力的，也就是说，我们不能通过真实的毛笔和宣纸创作自己需要的设计元素。当然，如果你具备这个能力，那样你将会获得更加完美的水

图 1-160

图 1-161

图 1-162

墨设计元素，比如靳埭强先生本身是著名的画家，所以在他的作品中看到的水墨元素更加生动与奇妙。

数字技术在一定条件下弥补了艺术创作中的技术短板，比如水墨感的表现，无论是阴湿效果，还是枯笔笔峰效果，甚至水溶下的各种偶然变化，数字技术都能通过运算展现，这需要下载一些插件或者第三方文件。图 1-162 中分享了我常用的笔触，简单双击，就可以将其载入到 Adobe Photoshop 软件中。我们通过选择画笔工具 中的笔触样式，即刻就会看到载入后的新笔刷，如图 1-163 所示。通过载入后的笔刷可以得到更多的应用效果，如图 1-164 所示。而这种方法在未来会成为极为便捷的数字创作手段。

图 1-163

图 1-164

4. 简约的文字再造方法

如图 1-165 所示，我在创作这幅招贴时采用的是文字表达形式，就是"设计"二字，当然我们不能直接打上两个字，那样的创作不够"艺术"，或者说，没有创意的加工会让作品大打折扣。

字体设计作为一门专业课，几乎是所有视觉设计专业的必修课程，在后面的章节中会专门拿出一定篇幅去分析这个在视觉设计中不能回避的课题。如果你还是"设计小白"，这里我分享两个非常简单的文字设计要领，可以让大家对文字处理快速入门。第一种方法就是"极简"，也就是说，让"中文"文字形态和笔画更为简单，但要注意不能影响观者"识字"。第二种方法是基于第一种要领的共用笔画，也就是说，当有多个文字排列时，可以将二字之间的笔画共用，这样既能简化文字，同时还能创新文字效果，给观者带来读取信息的趣味。

图 1-165

这是我为天津港保税区双创中心设计的标志，这个设计就是将文字"创"简化，当然这里面还包含着象征地方区域的标志性建筑及其他图意；标志下方的全称采用的是笔画共用的方法，这种创作手法经常会用到图形和标志设计工作中，因为它们都符合极简的规律法则。

图 1-166

图 1-167

5. 利用蒙版改变笔刷表现规律

在数字设计中，一致的规律经常会影响创作品质，如无限度地拷贝粘贴某一元素，作品自然就会缺失丰富的变化。由于使用的是同一笔触样式，虽然调整了粗细和浓淡，但如果在笔刷细节上没有变化，就会影响水溶的表现，而这种自然状态一旦被秩序化，就难免造成"假"的感受，毕竟数字技术是通过运算进行呈现的，而毛笔和纸张的自然晕染是受太多因素影响的偶然结果。

我们可以利用笔刷的方向变化和蒙版对文字笔触细节变化进行调整，打破这种生硬的规律即可仿制出"偶然"效果，让作品更为真实生动。

本套作品中针对人物画面的处理就是通过这种方法完成的，这样能够让画面既有笔触感，又具备原有造型特点，如图 1-166 所示。

6. 细节收尾

在处理细节时，我遵照国画的基本特点，选择了朱砂色对墨点进行处理，让形态贴近绘画的太阳，观者可以理解为朝阳或夕阳；大量的留白画面也是观者想象的空间，画面细节往往是点睛之笔，需要仔细斟酌。两张作品完成后，我尽量体现人的重要价值，采用的方法是用人物的变形体现文字中重要的笔画。由于作品本身就是极简的文字设计，缺失了一个笔画就无法辨识字意，也意味着人的存在价值，没有了人形的笔画就没有了"设计"二字存在的意义，紧扣主题——为人民而设计，如图 1-167 所示。

四、"变与不变"主题招贴设计创作流程

1. 最简单的素材来源于自身

　　"变与不变"这个主题是我在创作作品后想的名字。没错，对一些艺术类招贴设计，我们不必让主题和名称限制了自己的想象空间，我通常会对身边的事物进行仔细观察，通过对这些事物的思维联想尽量捕捉灵感，当然这些事物中也包含我自己，比如我的手，如图 1-168 所示。自己的肢体能够随意把控，不同造型，任意摆放。看到孩子正在使用的毛笔，我突然发现，持笔的姿势本身就是一种使用工具的变化，而笔的变化也具有历史沿革意义。从毛笔到铅笔，再到鼠标，我一一将手势进行变化，一下子就找到了这套招贴设计的内容。这很像我们解出了一道很难的数学题，那种兴奋无以言表，这都是得益于素材选择的便捷性。

图 1-168

2. 基于数字技术的美术基础可以从学习勾线开始

　　经常有同学问我："没有美术基础能够学设计吗？"其实这个问题有些幼稚了，因为设计本身就是在运用美术基础，比如色彩搭配、素材的造型、光影关系处理等，这也就说明我们需要学习相应的美术基础，它能让我们更好地表现作品。当然，绘画基础是需要漫长的训练过程的，我在这里采用一些简便的方法，培养大家基本的美术能力。我选择了勾线的方法让素材艺术化，同时也能简化设计元素变现形式。这种勾线很好学习，几乎就是我们小时候玩的"拓画"，不过经过一段时间训练后，大家会发现自己貌似有了一定的美术功底，起码线条表现得越来越流畅了。如图 1-169 所示，我完成了原本粗糙的设计元素提升，手机拍摄的手已经被勾线成了线描作品。

3. 由繁到简也是由具象到抽象的表现过程

　　当手的线描完成后，我们会发现没有笔的存在，单纯从手势让观者猜想很难分辨出工具是什么，因此我们需要在手中放置工具，但过于具象会让整个作品缺失设计感，那样就变成了三张线描练习作品了。如何体现工具的同时用简化的方式让工具变成一种概念的存在呢？我想到了线形表现方

图 1-169

式，通过直线造型的毛笔与铅笔对比曲线造型的鼠标线，应该能再次体现主题中的"变"，手势在变，工具在变，技术在变，不变的就是掌控技术的"人"。也就是这段语言的叙述让我明确了主题名称——变与不变。

4. 珍惜设计中每一个细节的解读

作为一张简约风格招贴，能够运用的元素很少。通常在海报和招贴设计中，都会有主体、主标题、副标题，根据设计的风格和种类，还可以加上更多能够解读创作寓意的元素，例如背景中呼应主体的图形图像等。为了体现简约，我的这套招贴设计本着"能省则省"的原则，唯一没有经过加工的设计元素就是主题文字，考虑到画面中的工具用了线条抽象表达，我打算在此处增加能与工具呼应的结果阐述图像，这样就形成了毛笔对应的墨点，如图 1-170 所示；铅笔对应的橡皮，如图 1-171 所示；鼠标对应的光标，如图 1-172 所示，最终达到了再次解读工具的目的。

图 1-170

图 1-171

图 1-172

第七节
小节作业训练
《那些被设计的事》海报借鉴元素查找

　　本小节是第一章的最后一节。本书每章的最后一个小节都会安排作业训练，一则能够帮助大家了解章节重点知识的运用，考核对应的学习效果，同时也能让大家在认真学习后完成艺术简历，形成重要的创作内容，这本艺术简历很可能会帮助大家推开工作之门。基于此，我在安排作业时会考虑课题的宽泛性和创作者的个性展现等因素，毕竟每个人的成长经历不同，生活背景不同，工作诉求也不同。就像本次作业的题目——那些被设计的事，其实它很可能就是你的简历封面设计诉求。我每次都和大家一起做作业，我会把我的作业创作构思与大家分享，咱们教学相长共同创作，在相互借鉴中取长补短。如图 1-173 所示，是我基于本节题目创作的海报，大家可以参照教学视频中的创作过程进行临摹，也可根据自身特点独立创作。

 扫描二维码 观看教学视频

图 1-173

以下是作业训练相关要求，如图 1-174 所示。

1. 素材查找

根据主题——那些被设计的事，选择与自我相关的素材，例如自拍照、兴趣爱好、喜欢的事物等能够体现你的各种元素。

2. 内容组织

分析主题，结合自身感受嵌入对应的情景风格，例如沉稳、欢快、阳光、朴实、素雅、空灵、神秘等，这种情景会成为后期简历创作的宏观风格定位。

3. 临摹训练

在还没有学习技术的前提下，根据本小节的技术创作方法，通过视频学习操作，可对应自己获取的素材进行设计创作的临摹，这对下一章节的软件技术学习有着巨大的推动作用。在下一章节中，大家会发现很多技术一学就会，而且也能发现解惑本节技术应用的乐趣。

4. 规格要求

我通常在设计封面类作品时选择相对较大的尺寸，除非你全程都使用 Adobe Illustrator，图像只要用 Adobe Photoshop 软件进行处理就都会受到像素的影响，因此稍大一点的尺寸能保证将来作品的应用范围。

我们在 Adobe Photoshop 软件中选择纸张尺寸为 60cm×90cm（招贴的常用尺寸），像素清晰度选择不低于 200DPI（像素 / 英寸），模式选择 RGB（RGB 模式色域比 CMYK 宽泛，在移动端的网络色彩还原上更为艳丽，但后期印刷和喷绘是需要转变为 CMYK 模式的）。

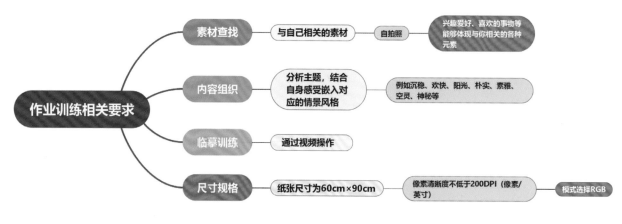

图 1-174

扫描二维码 观看教学视频

第二章

爱上Adobe Photoshop 的无数个理由

第一节
从 Photoshop 的成长中
探索未来技术

Photoshop　Photoshop 1　Photoshop 2　Photoshop 2.5　Photoshop 3　Photoshop 4

Photoshop 5　Photoshop 5.5　Photoshop 6　Photoshop 7　Photoshop CS　Photoshop CS2

Photoshop CS3　Photoshop CS4　Photoshop CS5　Photoshop CS6　Photoshop CC 2013　Photoshop CC 2014

I LOVE YOU

Photoshop 2022

Photoshop进化史（昨天）

Photoshop进化史（明天）

Photoshop进化史（今天）

扫描二维码 观看教学视频

本章我们将从 16 款软件中最具核心地位的 Adobe Photoshop 讲起。市场中关于 Adobe Photoshop 软件的教程有很多，翻开目录我们不难发现大多数都是从软件的界面直接进入主题，当然也有很多是对 Adobe Photoshop 软件进行启发式教学的优质教材。

本书作为面向数字艺术和相关专业所涉及的多款软件教学书籍，通过 Adobe Photoshop 软件中有效的解决方案，构建软件交叉系统学习模式，这就要求我们能够在技术学习中探索每款软件发展的规律与趋势，以丰富未来解决创意设计表现问题的方法。对未来技术的探索应该是每一位艺术设计从业人员的基本兴趣爱好，它不仅有助于我们提高工作效率，同时也可以为解决创作问题设定超前的创作目标。

2021 年 10 月，Adobe MAX 2021 推出了全新的 Creative Cloud ，这其中包括 Adobe 核心软件 Photoshop，至此，我们还没玩熟的 Photoshop 2021 版本又被 Photoshop 2022 取代了。在 Photoshop 2022 中，由人工智能支持的神经网络滤镜再一次进化，"替换天空"升级为"改变世界"，智能框选抠图也变成了"点击操作"，本来就和 Illustrator 无缝连接的 Photoshop，又具备了互通的可多层编辑技术。在 Adobe 实验项目中我们能够看到，很早之前的梦想在技术开发人员的手中逐一变成了现实，在飞速发展的科技面前，我们只需要去寻找灵感就可以了，因为一定有一种方法能够快速解决艺术创作上的技术需求。这也是我为什么要在一本书中讲授 16 款软件的初衷，综合解决方案中不但能相互取长补短，精通一款软件后，研究其发展脉络，并通过探索未知解决手段的学习习惯发现更多的技术，然后基于艺术设计创作来最终实现无限可能。

一、Photoshop 成长史

我们在前面的章节曾谈到借鉴大师作品创作学习的方法，通过对其成长历程的了解和认知能够更有效地捕捉与自己相关的重要学习节点。对人对事都一样，如果想把 Photoshop 学好，就应该了解它的成长历史，从 1990 年 Photoshop 1.0 到 2021 年的 Photoshop 2022，它都经历了哪些改变？这里的改变其实就是我们今天说的软件更新，而这些更新内容都是随着时代发展基于对应人群创作需求发展的，通过了解它的成长史，我们会同步了解相关专业在对应时间上的需求，一旦将这种升级需求进行系统捕捉，就能相对轻松地判断下一个时间点将出现的解决方案，从而让艺术创作能够超前创新。

图 2-1

1987 年，Photoshop 的主要设计师托马斯·诺尔买了一台苹果计算机（Mac Plus）用来完成他的博士论文。与此同时，托马斯发现当时的苹果计算机无法显示带灰度的黑白图像，因此他自己编写了一个程序 Display；而他的朋友约翰·诺尔这时在导演乔治·卢卡斯的电影特效制作公司 Industry Light Magic 工作，对托马斯的程序很感兴趣。两人把 Display 不断修改为功能更为强大的图像编辑程序，经过多次改名后，在一个展会上接受了一个观众的建议，把程序改名为 Photoshop。此时的 Display/Photoshop 已经有 Level、色彩平衡、饱和度等调整功能。此外，约翰写了一些程序，后来成为插件（Plugin）的基础。

1. 1990年2月Photoshop 1.0版本发布

Photoshop 1.0.7 版本于 1990 年 2 月正式发行，第一个版本只有一个 800KB 的软盘（Mac），如图 2-1 所示。

2. 1991年6月Photoshop 2.0版本发布

图 2-2

在 20 世纪 90 年代初，美国的印刷工业发生了比较大的变化，印前（prepress）电脑开始普及。Photoshop 在版本 2.0 中增加的 CMYK 功能使得印刷厂开始把分色任务交给用户，一个新的行业——桌上印刷（Desktop Publishing，DTP）由此产生。2.0 其他重要新功能包括支持 Adobe 的矢量编辑软件 Illustrator 文件、Duotones 以及 Pen tool（笔工具）。最低内存需求从 2MB 增加到 4MB，这对提高软件稳定性有非常大的影响，如图 2-2 所示。

图 2-3

3. 1992年Photoshop 2.5版本发布

这是第一个为操作系统发布的版本，不过发布时它存在一个内存漏洞，官方很快发布了 2.5.1 版本进行修复，并支持 Windows 平台，如图 2-3 所示。

4. 1994年Photoshop 3.0版本发布

版本 3.0 的重要新功能是 Layer（图层），Mac 版本在 1994 年 9

图 2-4

图 2-5

图 2-6

图 2-7

图 2-8

月发行，而 Windows 版本在 11 月发行。尽管当时有另外一个软件 Live Picture 也支持 Layer 的概念，而且业界当时也有传言 Photoshop 工程师抄袭了 Live Picture 的概念，实际上托马斯很早就开始研究 Layer 了，如图 2-4 所示。

5. 1997年Photoshop 4.0版本发布

1997 年 9 月，Adobe Photoshop 4.0 版本发行，主要改进的是用户界面。Adobe 在此时决定把 Photoshop 的用户界面和其他 Adobe 产品统一，此外，软件使用方法也有所改变。一些老用户对此很抵触，甚至一些人到网站上面抗议，但使用一段时间后他们还是接受了改变。Adobe 这时意识到了 Photoshop 的重要性，决定把 Photoshop 版权全部买断，如图 2-5 所示。

6. 1998年Photoshop 5.0版本发布

1998 年 5 月，Adobe Photoshop 5.0 发布，代号为 Strange Cargo。版本 5.0 引入了 History(历史) 的概念，这和一般的 Undo 不同，在当时引起业界的欢呼。色彩管理也是 5.0 的一个新功能，尽管当时引起一些争议，但此后被证明这是 Photoshop 历史上的一个重大改进，如图 2-6 所示。

7. 1999年Photoshop 5.5版本发布

1999 年发行 Adobe Photoshop 5.5，主要增加了支持 Web 功能和包含 ImageReady 2.0，可以直接将设计内容保存到网上，极大地方便了网页设计师的工作，如图 2-7 所示。

8. 2000年Photoshop 6.0版本发布

2000 年 9 月，Adobe Photoshop 6.0 发布，代号为 Venus in Furs。经过改进，Photoshop 与其他 Adobe 工具交换更为流畅。此外，Photoshop 6.0 引进了 Shape(形状) 这一新特性。图层风格和矢量图形也是 Photoshop 6.0 的两个特色，如图 2-8 所示。

9. 2002年Photoshop 7.0版本发布

版本 7.0 增加了 Healing Brush 等图片修改工具，还有一些基本的数码相机功能，如 EXIF 数据、文件浏

览器等，如图 2-9 所示。

10. 2003年Photoshop CS 版本发布

2003 年 10 月发布 Adobe Photoshop CS（Creative Suite），支持相机 RAW 2.x，改良的切片工具，阴影 / 高光命令、颜色匹配命令、"镜头模糊"滤镜、实时柱状图，使用 Safecast 的 DRM 复制保护技术，支持 JavaScript 脚本语言及其他语言，如图 2-10 所示。

11. 2005年Photoshop CS2版本发布

2005 年 4 月 Adobe Photoshop CS2 发布，引入强大和精确的新标准，提供数字化的图形创作和控制体验。

新特性有支持相机 RAW 3.x、智慧对象、图像扭曲、点恢复笔刷、红眼工具、镜头校正滤镜、智慧锐化、SmartGuides、消失点，改善 Macintosh 计算机运行 Mac OS X10.4 时的内存管理，支持高动态范围成像（High Dynamic Range Imaging），改善图层选取（可选择多个图层），如图 2-11 所示。

12. 2007年Photoshop CS3版本发布

2007 年 4 月发布 Adobe Photoshop CS3，可以用于英特尔的麦金塔平台，增强对 Windows Vista 的支持，提供全新的用户界面，增加快速选取工具、曲线、消失点、色板混合器、亮度和对比度，改进"打印"对话框，调整黑白转换，支持自动合并、自动混合和智慧（无损）滤镜，支持移动设备的图像及更完整的 32 位 /HDR，实现快速启动，如图 2-12 所示。

13. 2008年Photoshop CS4版本发布

2008 年 9 月发布 Adobe Photoshop CS4，套装拥有一百多项创新，并特别注重简化工作流程、提高设计效率。Photoshop CS4 支持基于内容的智能缩放，支持 64 位操作系统，内存容量更大，具备基于 OpenGL 的 GPGPU 通用计算加速，应用闪存，提供有限的图像编辑和在线存储功能，如图 2-13 所示。

14. 2010年Photoshop CS5版本发布

2010 年 05 月 12 日发布 Adobe Photoshop CS5，加入了"编辑"→"选择性粘贴"→"原位粘贴"、"编辑"→"填充"、"编辑"→"操控变形"等命令，画笔工具功能得到加强，如图 2-14 所示。

图 2-9

图 2-10

图 2-11

图 2-12

图 2-13

图 2-14

图 2-15

图 2-16

图 2-17

图 2-18

图 2-19

15. 2012年Photoshop CS6版本发布

2012 年 3 月 22 日发布 Adobe Photoshop CS6 Beta 公开
测试版，有 Photoshop CS6 和 Photoshop CS6 Extended 中的
所有功能。新功能可以利用最新的内容识别技术更好地修复
图片。另外，Photoshop 采用了全新的用户界面，背景选用
深色，以便用户更关注自己的图片，如图 2-15 所示。

16. 2013年Photoshop CC(Creative Cloud)版本发布

2013 年 6 月 17 日，Adobe 在 MAX 大会上推出了最新版
本的 Photoshop CC，新功能包括相机防抖动、Camera RAW
改进、提升图像采样、改进"属性"面板等，如图 2-16 所示。

17. 2014年Photoshop CC 2014版本发布

新功能包括智能参考线增强、链接智能对象改进、智能
对象中的图层复合功能改进、带有颜色混合的内容识别功能
加强、Photoshop 生成器的增强、3D 打印功能改进；新增使
用 Typekit 中的字体、搜索字体、路径模糊、旋转模糊、选择
位于焦点中的图像区域等，如图 2-17 所示。

18. 2015年Photoshop CC 2015版本发布

新功能包括：画板、设备预览和 Preview CC 伴侣应用程
序、恢复模糊区域中的杂色、Adobe Stock、设计空间（预览）、
Creative Cloud 库、导出画板等，如图 2-18 所示。

19. 2016年Photoshop CC 2017版本发布

新功能包括：新增自定义模板、全面搜索、无缝衔接
Adobe XD，更好支持 SVG 字体，更强大的抠图和液化功能等，
如图 2-19 所示。

很多从事相关专业的同学都用过近几年的版本，这里就
不一一赘述了。但我们能够在版本更新中看到几个应该注意
的问题，这也是接下来的分析要点。

扫描二维码
观看教学视频

二、软件更新绝不是"懒人计划"

当我们发现经常使用的软件出现更新时，大多数人都会急于下载并删除之前的版本。这种"追新"并不是坏习惯，当你掌握了新的技术时，不难发现很多技术都是优化的提升，而这种智能的改变，在效率不断攀升的同时也影响着很多使用者，他们认为这是"懒人计划"：或许在未来只要你说出需求，软件就会通过语音识别完成各种超乎想象的解决方案，整个创作过程甚至无须动手。确实，这种想法在神经网络滤镜的发展下似乎在慢慢地接近现实，但它是一把双刃剑。你可曾想过：如果真的有一天 AI 取代了技术创作过程，这些沉迷于追求技术的人未来还能做什么呢？所以当我的出书团队问我新版本出现了，我们的书是否需要更新，并杞人忧天地提到"永远追不上新版本"的问题时，我的回答是："软件无论是哪个版本都是服务于创作思维的，即便我们还用着Photoshop 6.0 也不妨碍创作出优秀的作品。"更新只是让效率大幅提升，也能顺应时代科技的载体需求与对应人群的审美标准，我们要"追新"，但不是做"新版本"的奴隶。用艺术创作思维去驾驭它的更新技术迭代，即便有一天不需要动手了，但作为创作主体的你永远不会"懒"，因为你的创作构思与表现需求始终没有停过，因为你才是软件的主人，这一点我们能从 Adobe MAX 2021 的 Adobe 实验项目中找到答案。

如图 2-20 所示，这些内容为 Adobe MAX 2021在实验项目中推出的一些最新解决方案，这些功能将在未来的 Adobe 软件中相继呈现。大家在惊叹之余应该更多地思考如何与未来创作关联，可以前置化设定自我创作内容。其实有些技术在当下已经存在了，只不过实验项目中的技术让步骤更加简便，同时优化了最终效果。

图 2-20

三、软件实验项目将是下一版本更新的主要内容

我们通过 Adobe MAX 2021 的 Adobe 实验项目部分内容可判断未来技术的发展，并从中揣摩数字创意设计将出现的新型表达手段，再去反向捕捉对应技术基础来学习，这样一头一尾明确后，创作过程会更加成熟。下面为 Adobe MAX 2021 一些新的实验项目：

（1）神经网络滤镜中的动态处理技术。

（2）将两张或多张照片形成连贯动画技术。

（3）人物动态节点素材搜索技术。

（4）基于画笔的文本风格化处理技术。

（5）基于像素的矢量绘制并形成动态捕捉系统。

以上为实验项目中的部分内容，感兴趣的同学可以搜索网址 https://labs.adobe.com/。

扫描二维码
观看教学视频

图 2-23

图 2-22

图 2-21

如图 2-21~ 图 2-23 所示，大家可以扫描二维码，通过视频了解更多本小节内容。

第二节
Adobe
Photoshop 2022
新功能详解

全新的 Sensei AI 功能

Neural Filters（神经滤镜）的升级

Photoshop 与 Illustrator 的交互操作与分层编辑

基于 Photoshop 云文档的项目共享

......

扫描二维码 观看教学视频

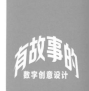

　　在上一小节我们谈到了 Adobe MAX 2021 推出了全新的 Creative Cloud ，其中的代表就是 Photoshop 2022。作为设计师，关注自己喜欢的软件更新与电竞爱好者关注游戏更新一样，对新内容充满着期待，有很多 "老玩家" 甚至在更新前已经准确预判了将出现的内容并在试用版中超前体验。Adobe Photoshop 软件的爱好者也不例外，包括我本人，一旦我发现了新的插件或者实验室研发内容，必将会对新版本翘首以待。

　　对于游戏体验者，我们可以理解新内容的出现会让他们增加对游戏的娱乐兴趣；而作为生产工具更新，则不仅限于使用者的 "新玩法" 那么简单，应该说这些新内容会让之前的工作效率大幅提升，并且能够更有效地推动设计师思维创作工作，因为某些技术在多次使用后可以很好地触发创作灵感。

　　本小节我们将针对 Photoshop 2022 的更新内容进行详细讲解，并分析这些技术背后的创作思路和应用范畴。通过本小节讲解，希望能够让大家明确一个重要的信息，那就是新功能也有局限性，也存在着很多问题，而这些问题还是需要传统工具进行修缮的。如果说新功能就像魔法一样神奇，那我们一定要做 "法师"，绝不能成为被魔法摧毁的人！

一、新功能与数字创意设计的关系

　　数字创意设计在技术上以软件为主，从这一点上看，软件更新的新功能是与本书教学内容息息相关的。但这还是表象的理解，我们在生活中经常会提到"专业的事找专业的人"这句话，基于数字技术的创意设计作品是需要由专业的人或者爱好者来完成的，按照这个逻辑，专业的人得选择专业的工具，这里用"工欲善其事，必先利其器"来解读是比较准确的。那么专业的工具对应的应该是专业的功能，也就是我们说的"靶向功能"，最后我们发现软件的升级都是针对这些功能进行的优化和提升，由此我们更加明确了：为什么每次 Adobe Photoshop 更新后，对每个参数的调整都会有问答，他们试图通过这种最直接的方法对更新获取满意度调研，进而完成下一次修正与升级，以此类推就形成了我们一直玩不腻且永远惊艳的 Photoshop。我将这个逻辑列出来，如图 2-24 所示，目的是希望能够再次提醒大家，接下来炫酷便捷的特效都是服务于我们创作的目标，切勿本末倒置，将新功能取代我们艺术创作的初衷！

图 2-24

图 2-25

图 2-26

扫描二维码 观看教学视频

二、快速查找更新内容的秘密

　　软件每次更新后，如果你关注学习内容，必能在网络上找到很多相关的信息。除了生产软件的官方单位，还有很多人会提供大量的教程。这就带来了一个问题，这些"大神"是如何做到"未卜先知"的呢？

　　其实这个问题非常简单，你完全可以通过自学且不依赖任何外界信息掌握每次软件更新的内容，而这个过程很像"玩游戏"。以 Adobe Photoshop 为例，当安装了新版软件后，它会很人性化地教你对应"玩法"，如图 2-25 所示，只要选择 Adobe Photoshop 菜单"帮助"→"新增功能"命令即可看到最新的更新内容。依次单击每个选项，如图 2-26 所示，便可详细了解新功能的使用方法与最终效果。更为神奇的是，如果单击右上角的房子图标，还会出现新版本软件的主要技术教程，如图 2-27 所示。对于新手小白而言，这些教程的教学方法是非常科学的，每一个导引都做到了文字解读与实时效果的对应，教程中的交互由被动逐渐转化为主动。这种手把手强制性操作教学是未来软件技术教育的发展趋势，总之你不动手就没有下一个效果。Adobe 好像在告诉我们：不动手的软件学习必然会造成"一看就会，一学就废"的后果。

图 2-27

扫描二维码 观看教学视频

三、Photoshop 2022主要新功能

Photoshop 2022 的主要新功能如图 2-28 所示。

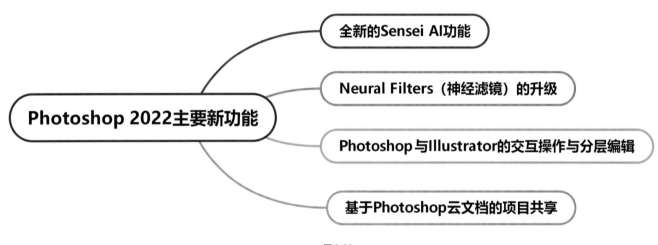

图 2-28

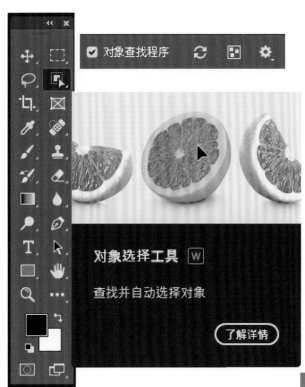

图 2-29

1. 全新的Sensei AI功能

Photoshop 的 Sensei AI 功能就是对象选择工具的悬停自动屏蔽，该工具可以自动检测图像中的大多数对象，并建立蒙版，而当光标悬停在图片中的对象上时，会突出这个对象的边缘，以方便用户进行后期操作。如图 2-29 所示，新版的 Photoshop 2022 将 Photoshop 2021 中的对象选择工具由框选方式变成了更为便捷的单击，在工具选项栏中勾选 "对象查找程序"，便可通过 🔄（刷新对象）、🔳（显示所有对象）、⚙（设置其他选项）三个参数设置基于图像的主体快速选择方式。

如图 2-30 所示，当光标在热气球上方悬停时，图像内容会与背景形成色彩差别，明确即将成为选区的主体内容。此项技术的更新极大提高了设计工作效率，但在复杂背景与图像主体间还存在细节辨识度不够极致的问题，不过我们能够通过和其他工具的联用进行弥补，总之这项新技术的诞生可以称之为 "抠像技术" 的再一次飞跃。

Sensei AI 功能还可以更加深入地使用，而且这项技术是很多更新效果的运算基础，它还能更加智能地进行分层运算，并用蒙版针对较复杂的主体图像建立工作组。如图 2-31 所示，打开一张人像合影，下面演示对应的更新技术。

图 2-31

图 2-30

图 2-31（续）

如图 2-31 所示，选择菜单栏中的"图层"→"遮住所有对象"命令，Photoshop 2022 会自动运算出可识别的图像主体，如图 2-32 所示。同时这项技术会建立针对每个主体的独立工作组，如图 2-33 所示。此时每个人物都可以进行单体范围内的参数调整，例如色彩的改变，因为每个主体都独立占有一层且是基于蒙版创建，所以即便是在调色过程中出现了失误，也不妨碍后期利用蒙版进行细节修缮，这种人性化的创新可以给我们带来极大的便利。

通过该功能可以很快地对两张图片中的主体进行调整和创作，如图 2-34 与图 2-35 所示。

图 2-32

图 2-33

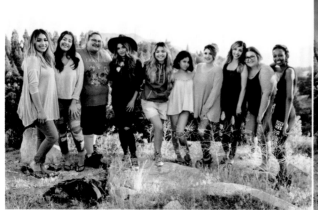

图 2-34

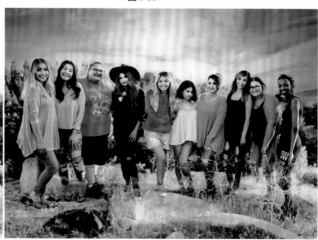

图 2-35

图 2-36

扫描二维码 观看教学视频

2. Neural Filters（神经滤镜）的升级

（1）神经滤镜的效果预览。

神经滤镜是 Photoshop 2021 版本增添的更新内容，其效果的惊艳程度让很多 Photoshop 爱好者沉迷。这里在介绍 Photoshop 2022 版本神经滤镜前先展示前期的几种特效，例如快速磨皮（如图 2-36 所示）、智能着色（如图 2-37 所示）及样式转换（如图 2-38 所示）等，方便大家更好地理解本次升级的内容与趋势。

图 2-37

Neural Filters

图 2-38

图 2-39

扫描二维码
观看教学视频

（2）神经滤镜——协调。

如图 2-39 所示，不同背景前的老鹰通过 Photoshop 2022 新增加的神经滤镜效果——协调，可以直接将图像主体与背景颜色融合，而且效果远超老版本的"颜色匹配"功能，非常适合软件小白上手操作。

　　使用协调效果的前提是主体与背景为分层文件，如图 2-40 所示。在 Neural Filters（神经滤镜）面板中单击"协调"按钮即可打开对应效果，如图 2-41 所示。在图层列表中单击"背景"图像，如图 2-42 所示，即可根据背景图像的色调形成主体图像的统一融合效果，如图 2-43 所示。

<div align="center">图 2-40</div>

<div align="center">图 2-41　　　　　　　　　　　　　　　图 2-42</div>

<div align="center">图 2-43</div>

（3）风景混合器。

在 Photoshop 2021 中我们曾提到过"替换天空"特效功能，在 Photoshop 2022 版本中我给"风景混合器"起了个名字，叫作"替换世界"。确实，如果有一张风景照，在 Photoshop 2022 中可以随意更换不同的季节，而且效果之真实近乎完美（见图 2-44），那不就是可以"替换世界"吗？

图 2-44

如图 2-45 所示，打开一张风景照，选择"滤镜"→"Neural Filters"→"风景混合器"命令，如图 2-46 所示，就能在面板中选择所需要的混合变化，如图 2-47 所示。如当把"日落"效果拉满时，图像会自动生成日落效果。

还可以在"预设"与"自定义"中根据样图进行对应需求的设置，如图 2-48 所示，选择冬季效果预设后图像会发生对应变化。

图 2-45 图 2-46

图 2-47

图 2-48

3. Photoshop与Illustrator的交互操作与分层编辑

其实 Adobe 软件很早之前就具备了无缝链接操作条件，在 CS（Creative Suite）版本出现后这个概念就愈发明显了，其中，Photoshop 与 Illustrator 的交互操作，平面设计和视觉设计等专业人员是非常熟悉的。

本次 Photoshop 2022 的更新让两款软件的交互操作变得更为人性化。表面上看此次更新是将原有的烦琐步骤简化提升，其实对于设计师而言，将 AI 文件导入到 Photoshop 软件后形成元素绝对可以称为创作革新。正因如此，AI 文件导入 Photoshop 进行多层操控技术可以作为 Adobe MAX 2021 的一次重大更新。

如图 2-49 所示，拷贝 Illustrator 素材后，在 Photoshop 2022 中粘贴时多了一个"图层"选项，选中后，导入的文件便可形成"组"的关系，如图 2-50 所示。这样就可在 Photoshop 中对 AI 文件每个元素用直接选择工具 ▷ 单独进行调整了，如图 2-51 所示；导入的 AI 人物素材，可完成元素的形状、色彩等细节调整，如图 2-52 所示。

图 2-49　　　　　　　　　图 2-50　　　　　　　　　　　　图 2-51

图 2-52

4. 基于Photoshop云文档的项目共享

随着数字设计需求的改变，设计与数字艺术创作模式也发生了巨大变化。无论是基于工作量的增加还是项目多元构建关系的形成，团队协作已经成为数字设计创作的主流模式，而云端系统的技术开发也极大地提高了创作者与需求者之间的沟通效率。通俗地讲，这种技术取代了传统的"坐在一起"沟通模式。本次 Photoshop 2022 版本更新的项目共享方案，其云端处理技术已经具备了在创作者与需求者之间沟通各种主要信息的条件，因此线下沟通就成为本次更新的主要内容了，比如标记修改内容、注释修改信息等，如图 2-53 所示。

当你没有携带安装 Photoshop 软件的电脑时，可以利用 Photoshop Web 版基于电脑端或 Pad 等移动端进行实时修改，如图 2-54 所示。

按照这个规律发展，貌似在不远的将来，我们只需要设定需求即可，一切软件技术及硬件条件都不再是问题。那么就像我们前面提到的，当技术不是问题，或者说单凭技术无法变现时，我们的劳动价值在哪体现呢？因此当这些技术逐渐优化简单到被 AI 完成时，创意思维构建及艺术创作表现将成为数字创意设计人群的首要竞争标准。

图 2-53

图 2-54

Path（路径）＞ Layer（图层）＞ Channel（通道）＞ Action（动作）

第三节
Adobe Photoshop
四大核心功能与作品创作的关系

Path（路径）

（抠像兵团将领）

不规则选区士兵代表

（套索工具）

规则选区士兵代表

（矩形工具）

色彩选区代表

（魔棒工具）

智能选区代表

（对象选择工具）

Layer（图层）

（合成兵团将领）

蒙版士兵代表

（图层蒙版）

填充与调色士兵代表

（调整图层）

混合效果士兵代表

（混合模式）

Channel（通道）

（精准调色与特殊抠像将领）

图像模式士兵代表

（RGB 色彩模式）

通道选区士兵代表（快速蒙版）

Action（动作）

（智能优化工作将领）

操作自动化士兵代表

（批处理）

特效步骤简化士兵代表

（样机）

　　我们在学习过程中都有标注重点的习惯，这也是本书在五色阅读法中标注红色内容的作用。对于一款处理技术相对较为复杂的 Photoshop 软件，使用这种标注的方法更有助于相关技术的学习。

　　本小节我们将基于 Adobe Photoshop 2022 版本（如图 2-55 所示），介绍 Photoshop 软件的四大核心功能。而这"四大核心"并非是 Adobe 官方的解读，而是我凭借自身的教学经验及实践创作形成的教学总结，因此，"四大核心"功能是基于数字创意设计表现而言的，或者说，是专属于本书为了与其他软件互通形成的差异化分析与理解。

图 2-55

扫描二维码 观看教学视频

一、Adobe Photoshop四大核心功能

1. Path（路径）

如图 2-56 所示，在 Photoshop 软件中，钢笔工具是创建路径的主要手段，因此，如果要用图标表示路径的话，钢笔工具是首选。路径创建的目的有很多，其中最主要的是为了形成选区实现抠像，所以我们可以这样理解——路径其实就是抠像的技术代表。

图 2-56

2. Layer（图层）

如果对真实工具与虚拟工具分析本质区别的话，我个人认为除**Ctrl+Z（后悔命令）**外就应该是图层了，因为它可以在"空气"中创作，这有别于生活中的透明纸张，因为物体再怎么透明都是以存在的物质作为基础，而这里我所说的"空气"比喻的是一种非物质状态，换而言之，就是在层里工作只针对创作的内容，内容之外什么都没有。因此物体之间的三种关系（并列关系、叠加关系和交叉关系）在图层中创作再方便不过了。如图2-57 所示，一张图像在Photoshop 软件中通常是由多个图层合成得到的，而每个层都管理着该层对应的图像信息，这对软件使用者而言其实就是创作过程中阶段性工作的保障，因此，图层可以说是Photoshop 软件核心技术中的核心。

图 2-57

3. Channel（通道）

通道在 Photoshop 中主要对两大领域具备处理作用：一个是图像的色彩，尤其是对精准色彩数据的判断与调控，因此通道调色大多是对后期印刷而言的，它有别于我们凭借感觉的色彩调控，对于色彩处理技术，我认为从通道开始学起更为专业；另一大处理领域就是选区了，作为抠像功能的一部分，通道抠像往往被称为高手抠像技能，主要是因为它将图像以黑白两色作为判断标准，可以运算出大量特殊选区，而这些选区在其他抠像工具中是很难准确判断的。正因如此，很多初学 Photoshop 的小白听到的关于通道的内容大多和人像"磨皮"技术有关。如图 2-58 所示，就是一张利用通道运算制作的人像精修半成品，我们能看到以黑白灰显示的通道，看上去好像还挺复杂的。

图 2-58

4. Action（动作）

其实对于 Photoshop 软件，将前面提到的路径、图层和通道概括为三大核心功能更为准确一些，但我加上了 Action（动作），旨在传达这个功能的智能作用。通过可视化记录，我们能够利用动作技术完成自我工作习惯的记录，它可以将你操作的众多步骤形成系列组合，类似于通过录像的方式记录每一步操作命令，再使用播放的方式对于需要达到同类结果的不同素材自动实施这些操作。一旦熟练掌握此功能，几乎可以让创作再无重复工作。如图 2-59 所示，打开一张人像照片，在"动作"面板中选择某一个动作预设，单击播放按钮即可完成对应效果，而这个效果的制作步骤也会清晰地展示在你眼前，如图 2-60 所示。

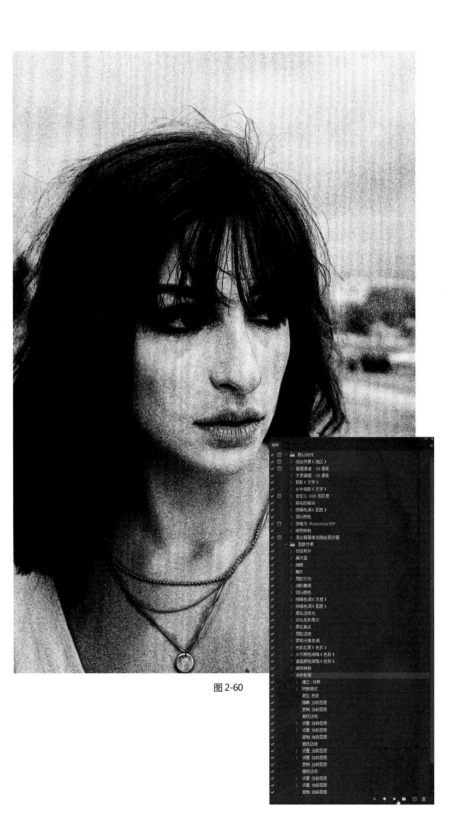

图 2-60

图 2-59

二、Adobe Photoshop四大核心功能与作品创作的关系

作为一个款服务于艺术创作的成熟软件，Adobe Photoshop 的每个功能与技术都有它存在的价值，而我所总结的这四个核心技术与我们的创作需求联系更加紧密，所以四大核心技术的排序也是由创作需求分析对应的教学步骤而定的。

首先当我们具备创意目标并已获取相关素材时，一般都需要将素材变成创作元素，而这个过程大多是需要去背抠像的，也就是将不需要的内容去除。此时可以用路径代表抠像技术，因为只有钢笔路径能做到严谨的把控，对其他选区类工具再做辐射讲解就能明确我提到的"核心"意义了。元素都处理完毕，接下来就需要把它们组织在一起，利用各种构图排列法建立主次关系，此时图层就起到了决定性作用，具体到图层蒙版、剪切蒙版、混合模式、图层特效时，就能以图层作为教学核心进行延展讲解。

接下来在合成过程中又会出现对元素的二次或多次效果提升，比如元素调色、结构细节修正、组合关系衔接等，这些非常适合以通道技术为基础，对应讲解润色功能与技法、通道抠像高端进阶等。因此，学习通道这个核心内容其实就是为了引出 Photoshop 软件中庞大的图像润色系统及图像修补处理，这之中也包含很多小白非常喜欢的通道磨皮与商业产片修片等教学案例。

按照上述内容的逻辑顺序，当一张作品中各个元素的组织已经完美地达到了预期效果，将对应的其他技术按照功能关系逐一嵌入，便可建立相对系统的学习模式，比如 Photoshop 强大的滤镜功能其实就是起到对作品表达进行锦上添花的作用，如果本末倒置，所有基础工作尚不够稳健时先选择一大堆特效，作品通常会形成"视觉垃圾"的堆砌。所谓视觉垃圾，指的是因为效果特殊，在一定程度上虽满足了大家的视觉猎奇需求，但这些效果往往缺失的是明确的创作目的和创意表达内容，因此可能这些好看的东西没什么"营养价值（功能内涵）"，创作的作品最终很难经得起推敲。

三、利用"兵法"思维学习Photoshop更有趣

借助"兵法"思维学习 Photoshop 软件，其实就是希望大家能够在学习软件技术时获取更多的趣味。拿排兵布阵来说，如果能够将 Photoshop 软件中各种工具与参数划分为不同兵种，就可以帮助大家牢记对应功能。比如四大核心技术可以设定为"将领"，既然是带兵作战，每个将领都要管理对应的士兵。就像前面提到的"路径"，以它为切入点即可引出代表"不规则选区兵团"的套索工具 ♀️或代表"规则选区兵团"的矩形选区工具 ⬚ 等，图层"将领"可以引出代表"蒙版兵团"的图层蒙版等，所以我们可以把工具箱看作"士兵阵容"，下拉菜单及对应特效看作兵法中的各种妙计。也因此，软件每次更新令我们非常兴奋的原因就可以理解成又多了几个"大招"，那么更值得关注的问题就是军师和首领是谁呢？毋庸置疑，当然就是你和我这些能够驾驭软件的人了，军师需要掌握的是排兵布阵的谋略，自然就要具备决胜于千里之外的专业理论知识；首领则需要掌控不同的人（软件技能）。一个理论一项技能就通过这样一种思路形成了有比较的学习方法，也是按照这个思路，我们能够理解"兵贵神速"也适用于本书前面提到的"人机合一"的学习效率，而实践操作才能避免"一学就会，一用就废"的问题。

四、Photoshop四大核心功能"排兵布阵"

示意图如图 2-61 所示。

1. Path（路径）（抠像兵团将领）

不规则选区士兵代表（套索工具）♀️

规则选区士兵代表（矩形工具）⬚

色彩选区代表（魔棒工具）🪄

智能选区代表（对象选择工具）🔲

2. Layer（图层）（合成兵团将领）

蒙版士兵代表（图层蒙版）▣

填充与调色士兵代表（调整图层）◖

混合效果士兵代表（混合模式）◆

特殊效果士兵代表（图层样式）**FX**

3. Channel（通道）（精准调色与特殊抠像将领）

图像模式士兵代表（RGB 色彩模式）◉

通道选区士兵代表（快速蒙版）▣

4. Action（动作）（智能优化工作将领）

操作自动化士兵代表（批处理）

特效步骤简化士兵代表（样机）

遵照此法，其实剩余的大量工具均可划分为对应的阵容。因本小节是针对第一阵容的四大核心功能进行讲解，考虑到信息量过多容易产生记忆疲劳，所以其他阵容要在后续阶段讲解。这种教学思路将贯穿于本书的各个软件讲授环节，无论是功能归类还是作品的创作，此法可以在一定程度上帮助大家早日熟练掌握相关技能。

五、四大核心功能基本用法

接下来我们就用简单案例实践的教学方式，传授这四

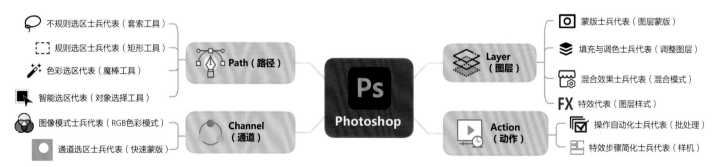

图 2-61

图 2-62

图 2-63

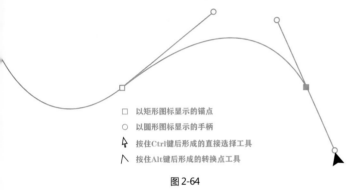

□ 以矩形图标显示的锚点
○ 以圆形图标显示的手柄
⬚ 按住Ctrl键后形成的直接选择工具
⬚ 按住Alt键后形成的转换点工具

图 2-64

图 2-65

大核心功能的基本使用方法。

1. Path（路径）的基本操作

Photoshop 工具箱中的钢笔工具 ⬚ 是创建路径的主要工具，如图 2-62 所示，而创建路径的前提是需要在其对应的工具选项栏中选择"路径"模式，如图 2-63 所示。绘制路径的主要目的就是基于图像的形状轮廓，用直线和曲线进行准确吻合，最终绘制的轮廓线在转换为选区后即可完成不同形状主体的抠像。

因路径采用的线形生成技术来自"贝塞尔曲线"原理，而这种数学曲线在各种软件中的创建方法都相同，所以路径创建技术可以说是一项数字技术的基本功，它会常常出现在未来的数字创作生活中。

首先在学习"抠像"技术前，我们应该了解对应的技术名称及功能特点。如图2-64 所示，在两个锚点间可以形成"直线"与"曲线"两种路径形态，通过**按住 Ctrl 键**快速切换为直接选择工具 ⬚ 即可调节每个锚点位置及路径的形态，但它对手柄的调节会同步改变锚点两端的弧度，因此如果想独立改变一端弧度，需要**按住 Alt 键**将钢笔工具切换为转换点工具 ⬚。结合这些创建路径的技术，围绕抠像主体采用"宁内勿外"的原则（为避免去掉背后的图像出现背景色彩边缘，通常会在图像边缘内部1~3 个像素点进行抠像）完成主体的轮廓抠图，即可完成路径应用功能。如图2-65 所示，当路径围绕水杯即将封闭时，会在钢笔工具图标下方出现圈形，封闭后使用快捷键**Ctrl+Enter 将路径转换为选区**即可。

案例对应快捷键及功能结果如下。

钢笔工具使用中，按住 Ctrl 键可快速切换为直接选择工具 ⬚，针对锚点及路径弧度进行调节。

钢笔工具使用中，按住 Alt 键可快速切换为转换点工具 ⬚，基于手柄进行单弧调节。

任意工具中按住空格键，可快速切换为抓手工具 ，对画布位置进行平移。

按快捷键 Ctrl+Enter 可以将路径转换为选区。

双击 Delete 键可删除路径。

扫描二维码
观看教学视频

Layer

并列关系 前后关系 穿插关系

PHOTOSHOP

DESIGN

Layer（图层）
空间关系

2. Layer（图层）的基本操作

　　图层是 Photoshop 软件核心功能中的核心，我个人认为它是 Photoshop 的技术灵魂。无论是图层的处理技术还是应用于不同效果的解决方案，对于初学 Photoshop 软件的"小白"，图层绝对可以称为庞大的知识体系，所以我们对图层的学习将始终贯穿 Photoshop 软件的教学过程。本小节作为图层的第一次教学，需要从它的基本使用方法和主要处理功能讲起。

　　无论是新建图层还是通过拷贝粘贴得到带着图像内容的图层，首先需要养成关注工作层的习惯，也就是说，无论图像文件含有多少个层，我们只需要观察工作层即可，而在工作层中也只对图层中的图像产生创作变化。只要明确了这个观点，在养成习惯后就会将图层运用得"游刃有余"，反之，则会给自己的创作带来很多"不解之谜"。

 扫描二维码 观看教学视频

扫描二维码 观看教学视频

图 2-66

　　如图 2-66 所示，在这张图中有输入文字形成的文本层与去除背景的狗形成的图像层，通过图层功能形成了物体与物体间的三种不同组合形态。而在创意设计过程中这种排列形式对图像和影像能构建出丰富的空间关系，对图形则会形成不同的形状关系，这也是元素合成的组织要领。当我们熟悉了这些功能特点后会发现，层不但可以保障创作结果，更重要的是，它可以将二维空间的图像内容在视觉上进行全新的组织，再结合各种特效处理技术进行有效的归纳融合，最终达到主次关系的处理。基于此，我们再去学习蒙版就会明白其融合功能的价值所在，学习 FX 图层样式就会明白其增强效果的视觉特点，学习图层调整就会明白其统一色彩并运用色彩原理增强视觉冲击的创作目标。

　　如图 2-67 所示，在教学视频中，我演示了通过运用图层的各种基础功能合成图像的创作过程。很明显，图像的空间关系改变是认识图层的教学目标。

案例对应快捷键及功能结果如下。

　　快捷键**Ctrl+[（中括号左半边）**，向下移动图层。

　　快捷键**Ctrl+Shift+[（中括号左半边）**，将工作层移动到最下层。

　　快捷键**Ctrl+]（中括号右半边）**，向上移动图层。

　　快捷键**Ctrl+Shift+]（中括号右半边）**，将工作层移动到最上层。

　　快捷键**Ctrl+E**，将选中的多个图层合层。

　　快捷键**Ctrl+Alt+Shift+E**，针对图层中所有可视层（眼睛图标开启）形成的盖印，即保留其他图层，针对可视层形成的合层。

　　Delete 键，可删除图层中对应选区内的图像内容。

　　按住 Ctrl 键单击图层中的缩略图，得到对应图像的轮廓选区。

图 2-67

通道
认知

CHANNEL

扫描二维码
观看教学视频

扫描二维码
观看教学视频

图 2-68　　　　　　　　　　　　　　　　　　图 2-69

3. Channel（通道）的基本操作

作为具备处理专业色彩和特殊选区两大功能体系的 Photoshop 高端技术，Channel（通道）很少有老师在入门基础中进行讲解。我之所以将通道教学前置于基础认知阶段，原因在于它不仅是一项高端技术的组合，也是认知图像模式的有效方法。模式就像人类的性别一样，前期的定位将决定着图像创作的最终结果。

本小节我们针对通道在色彩调整和依据黑白关系完成特殊选区用常用案例进行了演示，大家可以通过视频教学吸收对应技术知识。在学习过程中，应着重理解通道对不同模式进行色彩调整的区别。如图 2-68 所示，风景照片中的不同色彩，通道是通过控制单色关系形成的对应通道进行色彩调整，可以说，它能够做到精准的色彩参数调控，因此，这种调色方法经常会用到 CMYK 模式下的印刷校色。结合后续的色标等知识，可以实现实物色彩与屏幕色彩的精准对比，从而避免实物产品生产的偏色问题。

在教学视频中还展示了基于通道的人像磨皮技术，这种图片精修工作在产品创作和商业广告中运用得较多。通过案例的演示，我们能够理解在通道中对黑白两色进行处理的方法。也正是通道中对白色空间的不同运算方式，让这项技术能够在抠取"火焰""水""烟雾""冰块""婚纱"等特殊素材时有着重要的应用价值，如图 2-69 所示。

总之，有了通道的认知，可以让我们在学习丰富的工具之前，宏观地针对不同工具与技术找到对应处理方法，例如通道与蒙版的关系、通道与润色技术的关系、通道与选区的关系等。这种关系可以与生活家居形成横向对比，如先把居室划分为不同的功能空间，再根据空间需求选择对应家具及生活所需品。这种方法有助于我们在后期学习各项技术时进行归类与划分，使学习内容形成体系。

4. Action（动作）的基本操作

　　动作是本节唯一具有争议的话题。我在前面提到过将它作为四大核心之一的初衷。通过技术讲解，大家也能够看出动作确实具备智能创作发展空间，这也是它经久不衰的原因。即便很多使用 Photoshop 软件的人很少用到它，但我们不能否认它在优化工作中的智能价值。

　　在教学视频中，我们可以看到它能将各个技术参数同步记载。如果将其形成习惯的话，在创作较为复杂作品的过程中很有可能积累大量创作方法。如图 2-70 所示，"火焰字"的创作动作被记录后，再次实施另一个字时，通过动作播放就可以达到"一点即出"的效果。

图 2-70

　　此外，在计算机运算过程中，每个参数的细微变化都将影响最终的生成效果。通过动作过程记录，还能快速形成文件的自动化处理，配合 Photoshop 批处理技术，就算再多的文件，只要它们是同一个参数的结果，使用动作技术，就能够利用计算机独立完成烦琐的重复工作。

扫描二维码 观看教学视频

　　在本小节即将结束时，我想通过两张图的对比来激发大家对下一小节的学习兴趣。如图 2-71、图 2-72 所示，这是用上一小节讲到的 Photoshop 2022"神经滤镜"功能完成的改变，而且没有使用任何其他技术。如果说这和前面的讲解相比多了什么内容的话，我认为只有一个——多了有目标的创意思维。

图 2-71

图 2-72

第四节

Adobe Photoshop 中

素材使用的要点与方法

在开始本小节课程前，我先帮大

家设定一个问题，这也是延续我一直强调的 "带着

问题去学习" 的习惯，那就是当我们通过上一小节的讲解，

了解了 Photoshop 软件四大核心功能的学习目标时，通过 "兵法"

模式的功能分类，本应在下一节课中采用延续的思路讲解对应的基

层工具，但却又讲起了素材的使用，这是跑题了吗？为什么要讲解

素材使用的要点和方法呢？

　　作为编者的我，能够替大家提出这个问题，就一定有自己的

答案；同时我也希望大家在没有看到答案时能主动思考这个问

题并形成自我判断，比如看到这里稍作停留，设定预判结果。

扫描二维码
观看教学视频

也许上述这些文字放到教程中可能会让人感到多余，但在数字创意设计范畴如果没有主动思考问题的习惯，又如何培养相对成熟的创意思维呢？就像现在我们遇到的这个问题，你完全可以按照软件的使用步骤去寻找答案。当打开 Photoshop 软件时，如图 2-73 所示，第一个信息就是新建一张纸或打开一个文件，而这里的文件指的就是素材。由于找到一张没有功能目的的图像太过简单，导致大多数课程忽略了它极为重要的学习价值，所以很多相关教学涉及素材时都是一带而过，或者用一句"接下来我们打开一张图像"直接略过这个重要的学习体系。

把它划定为体系一点也不为过，甚至在后面会安排一个小节去讲那新建的一张纸。作为处理像素图像软件的 Photoshop，建一张纸可不简单，因为那张纸很可能会影响产品结果。如图 2-74 所示，不同的尺寸、单位、像素点、模式等都必须符合产品标准才能"变现"，不然只能当作意向图或效果图了。

图 2-74

图 2-73

　　素材大致可以从两个层面进行选择，如图 2-75 所示。一是基于创意思维的表达，选择对应 "内容" 的素材，形式上可以是摄影作品、绘画作品、多媒体作品，甚至本身就是一个设计产品，可以通过网络下载和原创制作两种方式获取；二是基于素材要转化的作品、产品 "规格" 进行选择，这就要求明确规格参数及应用特点。基于这两大层面，根据创作作品、产品的最终结果，在寻找素材或创作素材时就出现了一般的选择顺序，那就是先针对内容用关键词进行查询，再基于规格选择对应的文件。这句话说起来很容易，但整个过程却很艰难，比如你想要的内容文件根本搜不到，即便是搜到了也很难满足参数标准，而大多数人又不具备原创能力，导致很多好的创意因为缺失素材而夭折，这样的现象在数字创意领域司空见惯。本小节就是讲授解决这些对应问题的方法。

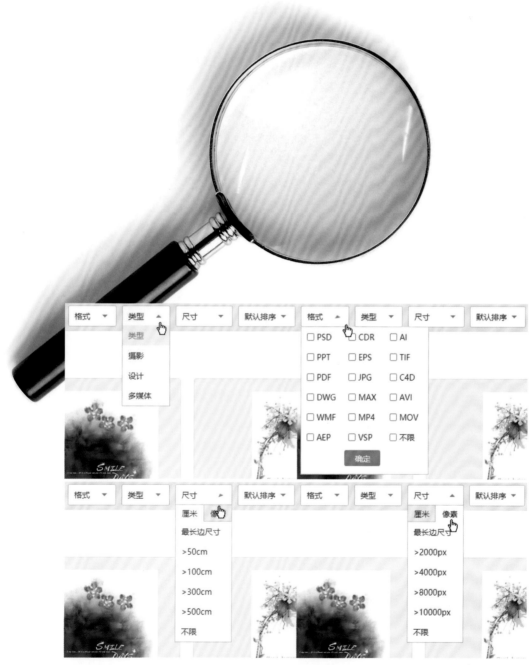

图 2-75

一、如何高效地找到所需内容素材

具体方法如图 2-76 所示。

1. 扩充创意需求，增加对应信息素材数量

所谓扩充创意需求，指的就是在思考创意表现内容时，不要拘泥于某一个具象物体，例如表现"敞开心扉"中的"敞开"动势时，可以是门的敞开，窗的敞开，手势的敞开等；再比如象征战争的元素，可以是子弹、炮弹、战争场景，或者是英文 war。

2. 选择拥有"聚合"功能的素材网站或多平台查找

随着艺术设计与相关人员的增多，素材需求量也越来越大，这就在无形中增大了素材网站间的竞争。而某些网站平台为了增加用户群体，开发出了很多有时效性的用户体验功能。其中，"聚合"功能以一个网站为切入点，通过大数据完成多个平台的信息收集，这无疑能够大幅提高查找素材的效率。

3. 搜索关键词的"变通"方法

在查找素材时，通常会采用在搜索栏中输入对应信息文字的方式，这也在一定程度上画定了查询范围。而当此范围内没有所需素材时，可以采用变通的方式寻找同类词语，例如，"服务"没有的话可以试试"销售"，"销售"没有的话可以再试试"对话"等，总之，有一定的联姻关系就行；甚至有些时候可以通过产品经验去跨界查询能够借鉴的素材。例如我在创作奖杯产品时，由于查找数量过多，造成多网站间看到的素材几乎都是一样的，没有了更多参照和使用的内容；而奖杯作为艺术与产品设计的结合体，在形态上很多地方与雕塑相似，因此，我把关键词从"奖杯"换成了"雕塑"或者"公共艺术"，此时一大批全新的素材映入我的眼帘。

4. 通过特效技法改变原有素材

其实前面提到的基于创意需求的素材，大多需要二次完善。但这里提到的"利用特效技法改变素材"稍有不同，它不只是修缮和美化的过程，而是为表达创意改变素材的内容特质，因此这种改变属于素材主体的创作改变。例如 Photoshop 2022 版本中的神经滤镜功能，当你看到一张春天风景图像时，为满足结构需求，想要得到冬天效果，便可以直接用滤镜将半成品创作为最终所需素材。这个加工过程也会改变我们"猎取"素材的习惯。当你看到一张图像时，不一定用结果需求进行判断，哪怕图像中只有一个细节满足创意的某个需求点即可下载使用，利用后期技术再做填补可得到最终能够完美使用的创意元素。本小节我们会依托创造性思维再次改变大家对 Photoshop 特效的认知，甚至这种改变本身就是数字创意设计的价值体现。

二、如何让素材能够符合应用标准

具体方法如图 2-77 所示。

1. 随心所欲下载的创意启发"灵感素材"

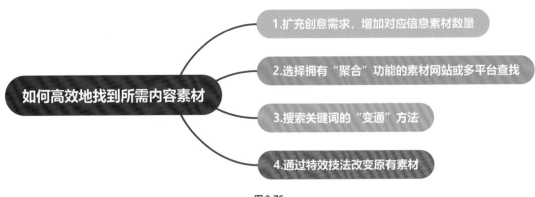

图 2-76

1.随心所欲下载的创意启发"灵感素材"

如何让素材能够符合应用标准

2.基于不同参数的对应素材选择

3.灵活改变参数，让素材符合成品标准

图 2-77

这种素材下载是没有任何障碍的，它不分大小，不看版权，不需要关注未来适用的领域，仅仅是为了快速表现创意。我们也可以将这个过程作为草图创作，待效果满意时再去对应寻找符合的参数。这也是我工作中经常采用的创作方法之一。

2. 基于不同参数的对应素材选择

谈到参数，素材文件与前期建立的纸张文件是一一对应的，例如尺寸大小、色彩模式、像素数量、统一的应用单位等；除此之外，还有一个重要选项就是"格式"。

格式决定着最终作品、产品的应用结果和使用范畴，不同的格式在不同的载体上均有对应需求。如果格式不符，就会造成作品的品质受损，甚至影响产品的使用。

3. 灵活改变参数，让素材符合成品标准

我们在搜索素材时，经常会遇到素材参数与所需参数不符的问题。而在软件相关技术中，很多参数都是可以后期调节的，格式也可自行转变。这部分知识更多来自市场经验，如能够在前期奠定部分基础，我们的很多练习作业在未来有可能直接转化为客户所需作品、产品，这也是本小节课程的教学目的之一。

三、培养"猎取"素材的习惯

在本文中我用了两次"猎取"，是因为我个人看到喜欢的图像或影像内容就想马上拥有它，我想大家也有着同样的习惯。我把这个索取的过程形容为"猎取"的原因在于，对素材的"捕获"需要有明确的目标，而不是漫无目的地"广撒网，多捞鱼"。也许你会说："没关系，我有的是空间，也不在乎用不用得上。"但问题在于如果整个过程没有任何主观思维的判断，仅仅是因为资源内容好看，脱离了选择过程中思维的判断，很可能会浪费大量有效的时间。因此，带着目标去选择适合的素材其实很像猎人发现猎物后用猎枪精准猎取，这也完全对应上了软件技术中多次提到的"靶向功能"，它们都需要大脑有意识地"瞄准"。

本书在传授经验的同时，在讲授软件技能过程中会更加侧重创意思维的表达。本小节将基于上述观点再次改

变大家对 Photoshop 2022 神经滤镜的认知，看看这些新功能在加入创造性思维后会发生何种变化，并以此为例详细讲解文件相关参数。

当我们使用 Photoshop 2022 神经滤镜一段时间后不难发现，其实它主要针对两种素材实施特效，一种是对"人像"素材的改变，可以将原有形象中不足之处根据创意进行大幅调整，包括面孔识别后的表情变化及形象改变，如图 2-78 所示。甚至黑白人像的上色也能在人脸识别基础上简化为一点即出，要知道在这之前是需要基于美术原理，凭借合成经验，通过烦琐的创作步骤才能达到同等结果，如图 2-79 所示。这种技术在一段时间内甚至是一种收费项目，然而神经滤镜的出现让我们在处理人像结构时能选择大量的方法。

另一种解决方案就是主体之外的背景改变，例如风景素材等。我经过一段时间的研究发现，这种所谓的背景素材不

图 2-79

扫描二维码 观看教学视频

图 2-78

图 2-80

图 2-81

图 2-82

扫描二维码
观看教学视频

一定是风景图像，神经滤镜会将人脸识别作为区分标准；能识别的视为人像素材，不能识别的就会视为风景类素材进而施加对应的特效。我们可以借助这个区分原则重新展开创意思维需要的"跨界"特效，如图 2-80 与图 2-81 所示。我们既可以利用神经滤镜创作狮子的材质，也可以基于赛博朋克效果背景让主体人物在色调中快速融合。它甚至可以将白纸上草草几笔的绘画内容变成相对吻合的实景效果，如图 2-82 所示。这对于启发创意是非常有帮助的，毕竟 Adobe 软件中的 CC 指的是 Creative Cloud（创意云），这标志着 Adobe 所有技术的提升都是为了服务于创意表现。因此，如果我们只将 Photoshop 2022 神经滤镜的特效作为创作结果就大错特错了，那样在未来版本升级过程中将制作步骤再次简化后，早晚有一天你的那一下鼠标点击将被取代，同时你也将被时代淘汰！

接下来我们基于上述观点利用神经滤镜的跨界功能创作一张名为《零度深渊》的电影海报，如图 2-83 所示，以示

范通过创造性思维运用神经滤镜的创新表达方法。

（1）打开一张带有神秘效果的人像素材，如图 2-84 所示。该素材介于人像与风景风格之间，在神经滤镜

扫描二维码
观看教学视频

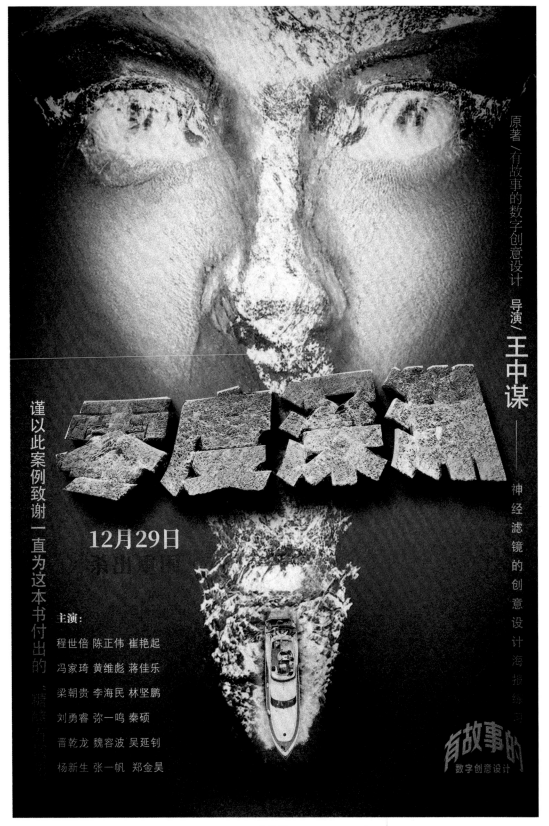

图 2-83

中该图像主体有可能无法形成人脸识别，因此，可以通过神经滤镜中的风景混合器实施效果。

（2）为提升画面细节，选择"滤镜"→"Camera Raw 滤镜"命令，设置曝光，将图像明度提升，如图 2-85 所示。

（3）选择"风景混合器"中的冰雪效果后，素材背景出现惊奇的效果，而这个效果完全符合"零度深渊"主题的需求，如图 2-86 所示。

（4）根据图像中的水波动向，可以发现画面下部需要某些具象主体，基于此，

图 2-84

图 2-85

图 2-86

即可带着目的去寻找素材。如图 2-87 所示，这张船舶图像与创作需求相符，利用神经滤镜中的"协调"功能可以马上将其与背景画面色调统一，如图 2-88 所示。

（5）选择"图像"→"旋转画布"命令，将船舶素材与水波动向吻合。创建图层蒙版，前景色设置为黑色，使用画笔工具 ✎ 将船舶图像中不需要的内容涂抹去除，如图 2-89 所示。最终达到主体素材与背景素材的统一，如图 2-90 所示。

（6）在画面中输入主标题——零度深渊，在 Adobe Illustrator 2022 中设置文字立体化，也可参照本书素材中提供的三维效果样机完成主题文字特效，如图 2-91 所示。

（7）如图 2-92 所示，是我在做案例时对作品中的文字使用记事本前期完成录入，这样既能保证后期文字内容的准确，还能更

图 2-87　　　　　　　　　图 2-89

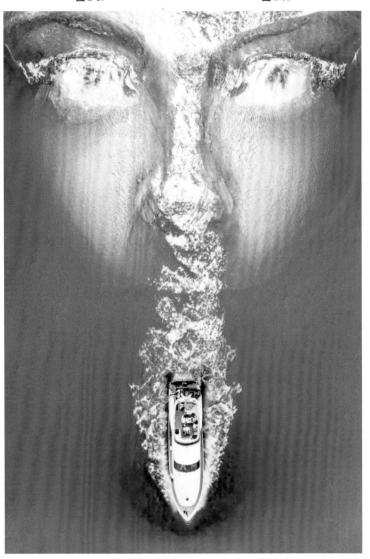

图 2-90

图 2-88

图 2-91

加清晰地确定作品中文字信息的主次关系。

图 2-92

（8）将完成的三维文字标题移动到图像最上层，如图 2-93 所示。可以对其图像内容使用神经滤镜再次实施冰雪效果，如图 2-94 所示。对生成的新图层右击，选择"混合选项"，如图 2-95 所示，该功能可以将上下层效果混合统一，直至实现既符合材质关系又能解读对应信息的最终效果，如图 2-96 所示。

（9）拷贝记事本中的文字，逐一将文字置入对应的位置，即可完成作品的基本创作，如图 2-97 所示。按快捷键 **Ctrl+Shift+Alt+E（图层盖印）**形成新的层，选择"滤镜"→"Camera Raw 滤镜"命令，设置对应参数，完成最终效果。

通过上述实践操作不难发现，合理运用素材将极大提升工作效率及创作品质。此时我们再回忆上一小节的四大核心功能讲解，看看它和本小节的 Photoshop 作品素材选择、对应参数划分、存储格式归类及创意技法表现等是否存在递进关系？那么我们这一小节的插入又是否跑题了呢？

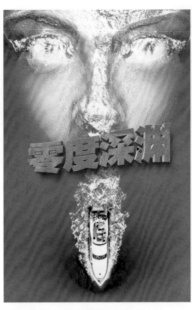

图 2-93

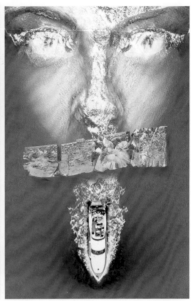

图 2-94

图 2-95

图 2-96

图 2-97

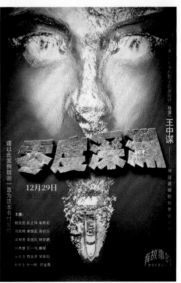

图 2-98

第五节

从"一学就爱"到"一学就会"的关键要领

为自己而学习 为别人而设计

实践经验分享

我于 2020 年 3 月在学院的课程中采用了"停课不停学"的线上直播授课方式，也就是在那时我第一次接触了直播中的弹幕。我很喜欢弹幕中学生的语言表达方式。可能是没有了线下课中的"拘束"，学生的发言更加自我，更加真实。彼时一个描述学习窘境的调侃语言引起了我的关注，那就是"一看就会，一学就废"。

其实这种感触特别直接地表现出软件技能学习中的一个共性问题：看似简单的操作，甚至每个技术环节都深深印入脑海中，但打开软件一顿操作后却感觉处处蹩脚直至放弃。我想这个问题的解决方案大家都心知肚明，例如实践操作举一反三等。我们在前面也不止一次提到过软件技术学习过程中应多练习、多运用，直至形成习惯才能完全解决工具运用问题。就拿游戏对比，即便是玩个端游"吃鸡"——绝地求生，要想成为高手，最起码需要驾驭压

枪技术，而这种技术是需要形成"肌肉记忆"的。一个简单的鼠标下拉都需要这个过程，更何况运用创意思维采用多参数软件工具创作设计作品呢？

扫描二维码
观看教学视频

那么新的问题来了，本小节的话题是"从'一学就废'到'一学就会'的关键要领"，既然上面两段话已经把问题讲明白了，还需要用整个小节去解读吗？这里需要关注"废"字和"会"字的转折内涵，"废"的是什么？"会"的又是什么呢？

大家提到的"一看就会，一学就废"其实主要反映了技术不熟练问题，这属于表象问题，估计反复看几遍教学视频再同步实操练习就能迎刃而解。但这句话也代表着一定人群用熟练技术操作后得不到范例效果带来的困扰。更值得反思的是，即便我们学会了对应的教程，实际工作中却发现根本用不上，随着记忆的淡忘，这些曾经付出宝贵时间的学习成果终将消逝，这难道不是另一种"废"的体现吗？也正因如此，我们需要拿出一个小节与大家分享如何将熟练的技术"用"上。这也能构建良性循环，能用上的技术才会多练，多练了自然就会了。因此，我们本小节中提到的"会"，指代的是"会运用"，包括思维的运用和技术的运用两个层面，掌握此法将保证技术学习的最终价值，甚至能够将流逝的技术再次"变废为宝"。

一看就会 一学就废

学废了 爱了爱了 666666
受教了 老师是最胖滴！ 11
红红火火 恍恍惚惚 牛蛙！
你懂我的意思吧 搬砖去！

有故事的
数字创意设计

一、设计 = 美学 + 功能

　　设计是美学与功能的结合，它既包含着引领时尚的美学原理，同时又嵌入了解决问题的功能要素。基于此，我们在学习过程中要始终关注作品的艺术价值及转变为产品的应用价值，也可以直白地解释为创作的作品"既好看又好用"。因此这里提到的功能绝非是软件技术中每个工具的功能那么简单，那些功能的熟练使用确保的是创作作品时效率的提升，有目标的产品创作才是体现"会"了的根本。这也就衔接上了前面的小节内容：当你有了选择素材的方式方法时，学习的技术教程必须是服务于某种成熟产品的创作，换言之，这些素材的组织应具备表达产品功能的要义。就像上一小节做的《零度深渊》海报一样，起码大家看到图像和文字时感觉二者信息相符，没有出现词不达的问题，但在工作过程中这种看似简单的低端问题却屡见不鲜。这极大地反映了很多同学都只是在"炫技"，而这些步骤繁多的技能最终也仅仅是一个教程练习而已。

　　图 2-99 是我的学生创作的作品，客户看到后直接用"俗"字反馈，自然也就不能买单了。图 2-100 是我针对客户需求进行的创作，客户看到后简单提供几个文字修改意见就过稿了。我们分析这两张图的差别，如果你仅从好不好看来评价就太过肤浅了。作为设计师，应该用专业的视角观察到底问题和差别在哪里，而创作方法和思路不同的地方又在哪里。

扫描二维码
观看教学视频

图 2-99

图 2-100

　　图 2-101 和图 2-102 分别是这位同学和我的创作思维脑图。通过分析环节并进行比较，可从中找到应学会的主要内容，而这些内容中的技术运用与思维表达将构建出"一学就会"的最终目标。

　　有了前面章节的内容，大家也能概括分析出接到项目后的创作步骤。正如图中所示，其实学生的前期准备和我的筹划内容基本一致，差别在于我针对客户提供的需求进行了深入分析。例如，学生认为的画面醒目与冲击力仅仅是常态视觉吸引的一般标准；客户既然提到了高大上，一定是希望宣传物料最终效果要有一定的品位和格局，例如国际大赛等规格效果，起码不能做成"校园风"。分析很关键，它决定着接下来搜索借鉴作品和素材的品位及层次。选择的素材网站或者作品借鉴效果等尽量脱离源文件下载类素材，这类素材虽然能够提高创作效率，甚至改几个字就能完成工作，但其产品个性及艺术品位通常是较低的，用在一些小型活动或者不需要展现设计能量的信息推送还可以，而面对"高大上"的定位就表现出背道而驰的效果了。

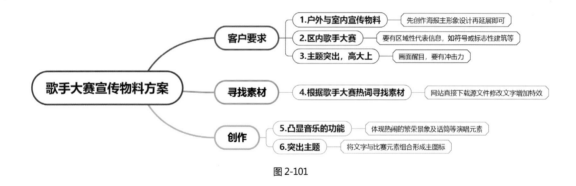

图 2-101

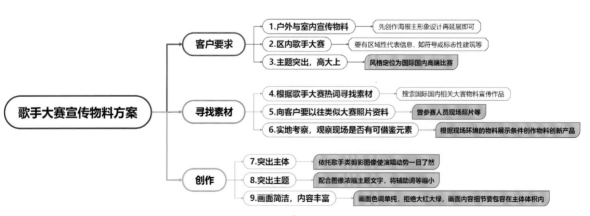

图 2-102

因此在同类作品的借鉴上，我和学生出现了不同，他选择的素材来自源文件下载类素材网站，如图 2-103 所示。而我想到了曾经很棒的经典案例——湖南卫视的《我是歌手》宣传物料设计。有了这个目标，在网络中一找就看到了对应内容，如图 2-104 所示，果然效果要好很多，我认为这种标准应符合客户提到的"高大上"了。接下来可以仔细分析《我是歌手》海报中的主要技术与元素，比如主体应该有人，

图 2-103

图 2-104

图 2-105

可以将标志性建筑融入主体之中，利用剪影关系的包容，在外形上一定要满足唱歌动势，而其内部的空间可以随意创作，文字也尽量简明扼要；如需要多文字处理，可选择重点文字放大，副标题及其他文字辅助组合的形式。如图 2-105 所示，色调也可借鉴原作，但因结构与内容都有了巨大变化，这种创作的结果定位了此过程为"借鉴"，而不是照搬的"抄袭"。值得注意的是，我在"寻找素材"一栏中增加了一些要素，例如"实地考察"。这是因为如果有条件的话，在创作前期

去实地勘察是非常有必要的。如果因异地或其他原因不能实地考察，也应尽量向客户要一些对应资料和现场照片，这是因为实地的直观感触能让我们在创作过程中避免很多问题，例如尺寸的选择，色调的吻合与差异，物料的工艺与材质等。更为重要的是，因为我们的职业认知要高于客户，因此一些建议很容易被采纳，如果这些建议属于创新型物料，在报价透明度上要可控很多，言外之意就是利润相对传统物料会提升，客户也会因为对创新型设计结果满意，增加对设计的认可，其实这也是创意设计的组成部分。

扫描二维码
观看教学视频

二、言为心声，图为心话

有了上述的对比案例，接下来把之前的一套项目创作过程与大家分享。不难发现，本小节我停止了技术学习，更多的是解析创作流程及技术应用，目的在于教大家在学会对应技术前明确学习它的目的和运用关系。当我们能够有效地归纳创作思路后，剩下的就是技术表现，那么选择哪款软件和哪项技术则变得非常容易。我敢保证大家此时在学习对应的技术后绝对不会"一学就废"。

中国银行天津支行电梯轿厢企业文化宣传设计项目创作分享，如图 2-106 所示。

我们通过标题应该能够分析出项目客户具备一定的审美层次。这种定位不但来自其是中国银行这么大的企业，更多的是其对设计与艺术的要求通常是较高的，比如企业标识的创作者就是前面提到的大师——靳埭强先生。基于此，中国银行很多企业宣传规格都有较高的定位，即便是分行的电梯轿厢宣传也不能低于这种层次。而当我看到客户提供的文案时，最苦恼的还是素材的选择。遇到这样的情况，我们应该首先去解读文案，这种方法来自图形设计中重要的理论依据——"言为心声，图为心话"。下面就一一介绍每个文案的思考，我要做的是把这些文字变成图像的形式进行呼应。这里有一个小技巧，就是用文案中最重要的词进行索引，针对这个词或字找到对应的图进行夸张或解读即可。

图 2-106

以大格局 大视野 大担当

做出新突破 展现新作为

中国银行　天津市分行
BANK OF CHINA　TIANJIN BRANCH

图 2-107

文案一：以大格局、大视野、大担当，做出新突破，展现新作为。

我们在这句口号中能够发现三个"大"字，何谓大呢？其实我们可以用简单的方法去思考，例如生活用语中描写大自然的"大山"和"大水"，这里不必纠结于联想词语本身的文字语法对错，只要联想的词语能够形成头脑画面中的具象图即可；还有一个可以展现大的方法，就是通过留白体现画面空间，也正是基于此我创作了这张作品，如图 2-107 所示。

不难看出，我用黑白画面与彩色画面的比差划分了空间内外的关系，这样加入老鹰之后就会有飞出去的联想，此时向右展翅飞翔的老鹰又紧扣了文案中的"突破"语意；具体到"新作为"，那就是剩余空间的遐想了。这种创作手法可以有效地延展为后面系列创作方式，无论是在形式上还是创意表现方法上，都能起到引导作用，也就是说，接下来的工作会相对简单。

有故事的
数字创意设计

　　值得细说的是，这套素材其实是我之前为一个双创中心创作大幅吊旗时下载的（如图 2-108 所示），而这套素材恰恰就像我前面提到的学生下载的那种源文件，虽本身没什么艺术性，但其元素形成了分层，这意味着一个文件会有多个元素，只要使用艺术创作的手段，这些元素还是有着较高的使用价值的。大家是否能够想到一个有趣的事情呢？在上述内容中其实我已经表明了一件可能会在未来发生到你们身上的事，那就是一套素材被我通过创意思维卖了两次，这样算来，即便是花钱买的源文件素材，是不是也很值得呢？

图 2-108

图 2-109

文案二：刚健勇毅地闯，探索开拓地创，务实求进地干。

应该说这个文案比上一个文案在创作上更加有难度，因为文案的概括更加具象了，所以不能一个字一个字地抠，需要找出重点。比如第一句中的"闯"字，什么是"闯"呢？一个"马"字加上一个"门"字即为"闯"字，这就简单了，我们去找马，然后让它从中国银行的标识中跨出来。如图 2-109 所示，为了和第一个文案风格统一，我再次选择了山水背景，中国银行的大标放在正中间，将其明确为系列核心版式要素。

注：本张作品背景色彩采用了金黄色，一则体现中国银行辉煌的背景，另一个寓意为通过"闯""创""干"带来的财富（金黄色—黄金色—金融—财富）。

文案三：在危机中育先机，于变局中开新局。

　　虽然抽象的文案会让人浮想联翩，但越天马行空就越找不到线索，所以把问题简单化是培养灵感的较好方式。这句话我们还是将其简化为一个词或字，比如"危机"中的"危"字，什么是"危"呢？大家只需要利用小学语文的功底组个词即可，比如"危险"。我们去寻找体现危险情境的图像，例如攀岩，而且图中的人物属于悬挂状态，此时他肯定希望有个落脚处，因此，中国银行标识的内外交接边缘构成了凸起的效果，让观者多少能为这个攀岩者松口气，如图 2-110 所示。在色彩上，标识内部颜色选择紫色为主色，意为"紫气东来"，从而相对合理地体现了"育先机"和"开新局"。

图 2-110

引金融活水　浇灌实体经济　助力新发展格局

中国银行　天津市分行
BANK OF CHINA　TIANJIN BRANCH

图 2-111

文案四：引金融活水，浇灌实体经济，助力新发展格局。

　　本文案中第一个映入我眼帘的就是"水"字,甭管它是什么水,有了水起码颜色有了着落。我高兴的点在于系列作品必须有节奏感,不能一味地单调复制,这会让观者视觉疲乏。此外，"引"字又一次让我看到了"内外"形式效果延续的合理性,因此我没感觉这个文案创作有多难,相反,倒觉得这是四个中最简单的。我找到了这张众人划船的图片,如图 2-111 所示,它既符合"助"字功能,又有导航功能,但凡了解这项赛事的人都会知道船头是有人负责指挥和发力的,这恰恰可以形容中国银行的带头作用；最后在探出的船头下方做一些水出来,就能相对完整地体现对应文案了。

文案五：担当，诚信，专业，创新，稳健，绩效。

　　在本套文案中，这个文案应该是最难做的。一则，六个词属于并列关系，很难归纳主次；此外，这些词大多是形容对事情的态度，非常抽象，很难找到具象素材映射对应关系。因此，我用最简单的方法找到了象征诚信的图像——"鼎"，如图2-112所示。想必有过设计工作经验的同学一定见到过这种形容诚信的鼎，正所谓"一言九鼎"。因为用得多，所以无论如何加工创作都难免出现"俗"的效果。本张作品也是我个人认为系列作品中最牵强的一张，好在是系列，其他作品可以进行帮衬，加之露出来的图像让红丝带抢了镜头，多少降低了一些图像辨识度。

图2-112

图 2-113

文案六：激发活力，敏捷反应，重点突破。

经历了文案五的苦恼，在创作这个文案时我多少有些江郎才尽：无论是"激发"还是"敏捷"都被前面的"老鹰"和"马"抢走了，我不能再用动物；因为方案三和方案四用到了人，本着以人为本的原则，此时再用动物就略显"单薄"了，深度上不够；况且这是最后一张，要有寓意，要形成象征性的总结，要让客户看到这张就能看到自己未来的辉煌与成绩。前面的这几句独白，是我心中所想，是"言为心声"的再现，那我何不就用这些"心声"，采用"图为心话"的方式进行变通呢？既然是未来的辉煌与成绩，那我就以此为头脑风暴点去寻找线索，因此我想到了体育赛事中的"赛跑"，鸣枪那一刻不就是"敏捷反应"吗？那鸣枪也就是"激发"了；同时第一名的撞线不就是"重点突破"的再现吗？再在内外缝隙中展示象征第一名的金牌，这样的创作我认为客户会满意，毕竟它是再好不过的寓意了，如图 2-113 所示。

值得一提的是，这套方案是一稿过的。要知道在设计工作中，一稿过的概率是非常小的。这里当然有运气的成分存在，适合的创作方法、适合的创作结果还要碰到适合的甲方客户。但大家也要关注我在创作中体现出的灵活性思维，从简单入手到多元吸收，这里有中国文化中的"紫气东来"，有对体育赛事的信息采集，也有创作过程中永不气馁的坚持态度！

本小节我们几乎没有讲到技术的应用，但这些创作都离不开即将学习的各项技术。如果读者看到这里觉得应该抓紧讲技术了，还请大家少安毋躁，还是那句话：每项技术表现的是思维，如果大家还不具备创意思维的基本方法，就开始盲目地根据我的案例学习技术，最多只能做出和我水平相仿的作品，那样就没有数字创意设计中的自我个性，自然形成不了自身卖点。没有了卖点，我们学它做什么呢？

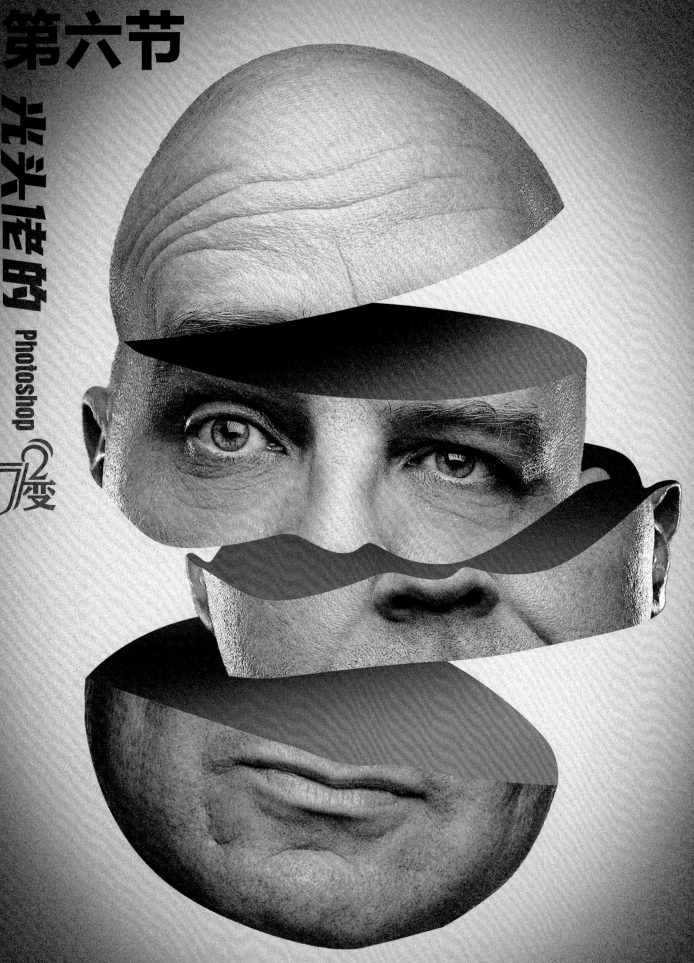

第六节

光头佬的 Photoshop 2 度

扫描二维码
观看教学视频

　　说起"72 变"，我们第一反应应该就是孙悟空的"72 变"，虽然大家都了解孙悟空有 72 种变化，但能说出到底是哪 72 种变化的却寥寥无几，估计大多数人是和我一样的理解：反正就代表他想变成什么就能变成什么的意思。因此，我在 Photoshop 中对人物"光头佬"进行创意表现时采用了这个数字，也想借助这个符号去体现 Photoshop "无所不能"的魅力。具体到我们学会这 72 般变化后能不能像孙悟空一样大闹天宫（职场），还是因人而异的。

　　从本小节开始，我们将郑重请出一位"主角"，他就是"光头佬"。作为一本有故事的书，一定要有个灵魂人物，基于技术讲解的主角形象就是"光头佬"，基于经验分享的主角自然就是我了。这里必须加一句题外话，至今我的头发尚存，与光头佬仅仅是素材和使用者的关系，切勿联想嫁接；同时也希望各位读者能够在设计工作及生活中保证有效的睡眠和健康的作息时间，避免成为"光头佬"。为了警醒各位，我在这里用发丝图像与文字编排在一起进行了一次创意尝试，以此来证明很多设计与创意其实就是玩出来的。

如图2-114所示，这张作品是我在早期的Adobe教师培训中用一张Photoshop高端练习案例进行的借鉴创作，目的在于讲解Photoshop软件中的图层混合效果。

我发现这种形式很受学生欢迎，基于此，以这个光头男人为主要元素的数字创意设计系列案例教学便开始了。学生给这个男人起名叫作"光头佬"，我将这套教学系统称为《光头佬的72变》，原本打算专门出本书，后来考虑到过于专业等因素，就决定用在本书中作为软件功能解析的系列教案了。

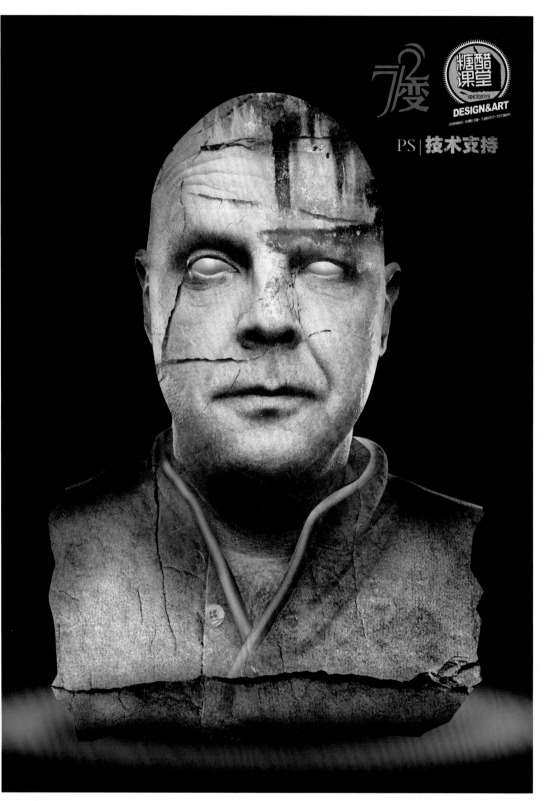

图 2-114

图 2-115

图 2-116

图 2-117

如图2-115~图2-117所示，这几张图仅仅是72变案例中的基础部分。这些效果并不代表最终教学的结果，它们仅仅是服务于将创意思维用工具解读的案例，因为是统一人物元素，在一定程度上其实加大了创作难度，但这也很符合图形创意教学的需求。

大家是否看出左页的石头人和本页人物其实不是同一人了呢？

随着创新案例越来越多，考虑版权等问题，光头佬的人像素材急需替换，这也就解答了前面我们提到的两个人不一样的问题了。

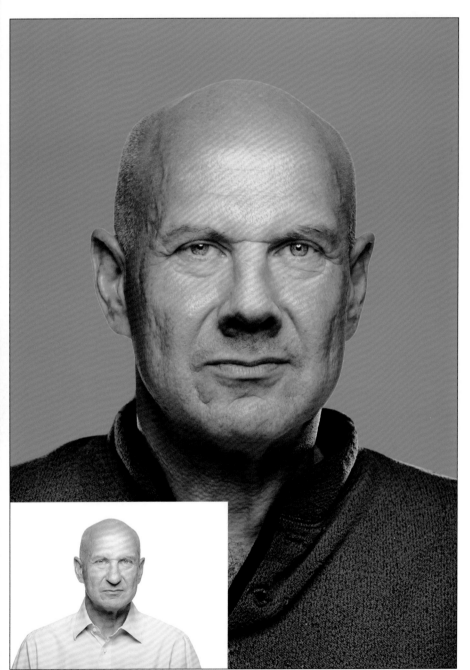

图 2-118

　　如果说本小节是光头佬的第一集故事，那应该起名为《光头佬的诞生》。这还真不是夸大其词，因为这个人物形象是合成出来的，如图 2-118 所示。也就是说，他是用 Photoshop 软件将两个人合二为一的，这样就能有效地避免版权问题了。想必大家都知道肖象权和盗版在当下的处罚力度，如果针对一个人进行 72 般变化创作，这个人除非是你自己，否则就需要购买版权了。还有一种更省钱的方式，就是用合成的方法创作一个全新的人物形象，而这个过程恰恰适合用在 Photoshop 基础教学中。我们能够通过合成画像再次深入讲解图层的功能运用及对应工具，并以此开启 Photoshop 软件学习的篇章。

本小节我们将用三个案例讲解对应的 Photoshop 基础技术。

一、人物形象创新合成

未来我们在创意设计中会经常用到人物素材，且大多都会作为主体，这要求我们对美术理论有一定的认知，例如"三庭五眼"和"站七坐五盘三半"，如图 2-119、图 2-120 所示。这些美术理论将保证创作的构成正确，形成创作过程的美学依据，最终将主体人物美化。

本案例将对购买的人像素材进行美学分析，希望能够在形象上让其得到更加广泛的应用，或者说不想因为形象的结构、表情、性格表现等因素影响素材的创作。这好比电影中的不同人物角色在形象上都会有所倾向（即便是一个人，在不同的表情下和五官细节变化中都会出现倾向性），也可以对不同的倾向进行归类。作为主体，它将决定着背景素材和设计变化；作为基础图像，这第一张人像应该属于形象照，没有任何倾向感就对了。

图 2-119

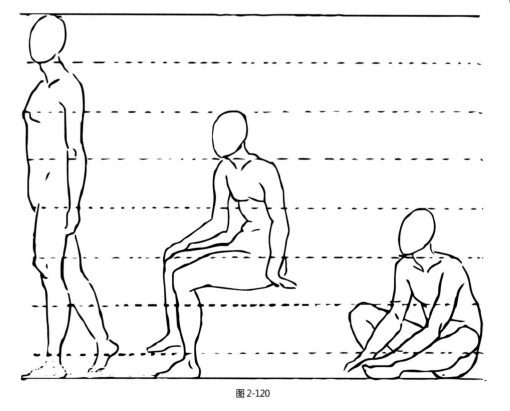

图 2-120

扫描二维码
观看教学视频

图 2-121　　　　　　　　　　　　　图 2-122

图 2-123　　　　　　　　　　　　　图 2-124

图 2-125　　　　　　　　　　　　　图 2-126

具体操作要点如下。

（1）分别打开两张人物图像，如图2-121 和图2-122 所示，用快捷键 Ctrl+Shift+I（图像大小）观察两张图像的像素及尺寸是否适合使用。

（2）根据美学原理，对购买的素材人像用快捷键 Ctrl+Shift+X 液化，如图2-123 所示，人像的五官根据原素材进行微调。

（3）利用色彩三要素（明度、色相、饱和度）法则对人像进行调色，与图 2-121 色彩关系基本不一致即可，如图 2-124 所示。

（4）将图 2-121 中面部鼻子部分用选区工具拷贝并粘贴于合成文件中，如图 2-124 所示。

（5）基于鼻子图像创建图层蒙版，将其与背景面部结构吻合，如图 2-125 所示。

（6）将图 2-126 中的衣服用同样的合成技法与创作人像吻合，完成最终效果。

案例要点：图像大小的调整、图层蒙版的运用、色调统一的快捷方法等。

扫描二维码
观看教学视频

二、点的构图训练之"72变"羽毛篇

（1）打开人像合成源文件，采用Ctrl+Shift+Alt+E（图层盖印）生成合并图层后的新层，如图2-127所示。

图 2-127

（2）新建一张A4纸张，将图像用移动工具移动到纸张中，采用快捷键 Ctrl+T（扭曲变形）将图像调整得适合纸张大小，可选择裁剪工具将画布以外的内容删除或保留。

（3）选择背景素材并放在图像最下层，如图2-128所示。为两层内容统一调色，可采用快捷键 Ctrl+L（色彩明度调节）、Ctrl+M（色彩曲线调节）、Ctrl+B（色彩平衡调节）、Ctrl+U（色相、饱和度调节）、Ctrl+Shift+U（去色）。

图 2-128

（4）分别打开羽毛素材文件，并将其基于点的布局原理导入到文件中，用移动工具✛结合不同的快捷方法进行构图，如图 2-129 所示。

（5）将素材图像人物的眼睛拷贝至文件中，用图层蒙版替换文件中光头佬的眼睛，如图 2-130 所示。

（6）利用盖印将图像生成新的合并层，通过滤镜中的 Camera Raw 进行调色及特效处理。

案例要点：移动工具的运用、Ctrl+T（扭曲变形）的运用、润色的基础知识等。

图 2-129　　　　　　　　图 2-130

图 2-131

图 2-132

三、利用Adobe Illustrator软件创作72变图标

这里要注明，本案例的教学绝非是开始讲解 Illustrator 软件了，而是启发大家多软件互通学习的兴趣，因为在后面的 16 款软件教学中都是这样穿插讲解的，根据创作构思的需求及合理的创作步骤的需要，用到哪讲到哪，这也是我服务思维的工具教学特点。

（1）打开 Illustrator 软件，选择文本工具，输入文字"72变"，分别为"72"与"变"字选择不同字体，如图 2-131 所示。

（2）按快捷键 Ctrl+Shift+O（文字转曲）将文本变为图形，如图2-132 所示。

图 2-133

图 2-134

（3）按快捷键Ctrl+Shift+G（解组）将文本拆分，通过图形的简化原理对"72 变"图标进行构图及简化创作，如图2-133 所示。

（4）按快捷键Ctrl+G（群组）将元素群组，选择对应的填充色，如图2-134 所示。

（5）拷贝图标并粘贴到 Photoshop 文件中，单击对应图层的保留透明区域图标，如图 2-135 所示。选择色彩，调整到满意即可，如图 2-136 所示。

图 2-135

图 2-136

案例要点：Illustrator 软件的文本工具、文字转曲、群组和解组，Illustrator 和 Photoshop 软件穿插使用等。

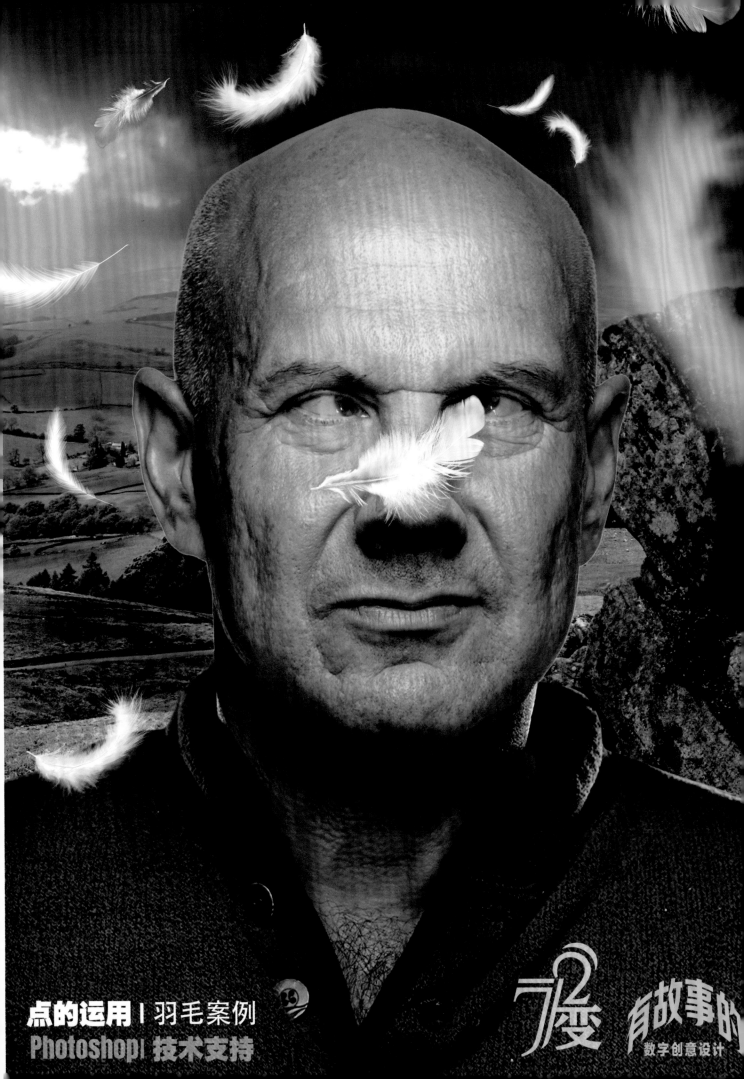

有故事的
数字创意设计

　　本小节通过 3 个简单的案例阐述了人像处理中美学的应用，大家应该能够感受到美学理论作为基础的价值。此外，通过这 3 个案例，我们也能够详细掌握工具箱中部分工具的运用，以"用"导学，会加深学习印象。我相信，如果各位能够按照范例操作几遍，像移动工具这样的技术应用应该会牢记于心的。注意，希望各位读者在学习技术的同时尽量改变设计元素，如我用羽毛时，大家可以选择其他素材，利用生活中的原理激发自己独立创作的潜能，换言之，就是尽量别出现案例中的重复效果。

Ctrl+T
Ctrl+Alt+T
Ctrl+Alt+Shift+T

移动工具
与自由变换

Mask
蒙版的运用

第七节
创意●
移动工具中
加入4个键
photoshop
混合学习法则

扫描二维码
观看教学视频

　　本小节我们将继续用"72 变案例"中的教学方法对 Photoshop 中的技术进行讲解。如图 2-137 所示，我们用左面的小丑照片作为借鉴，用"光头佬"创作出小丑造型的合成作品。

　　我在视频教学中解读了"72 变案例"，并不代表它是后文所有案例教学的内容，我们只有在讲解技术细节时会用到它。这种通过案例将相互关联的工具与效果结合的教学方法就是我推荐的创意 Photoshop 混合学习方法。

图 2-137

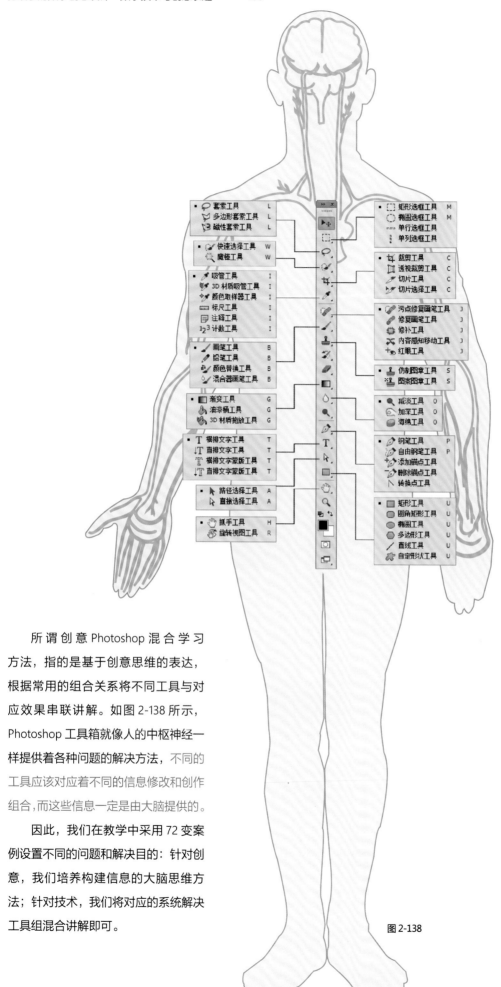

所谓创意 Photoshop 混合学习方法，指的是基于创意思维的表达，根据常用的组合关系将不同工具与对应效果串联讲解。如图 2-138 所示，Photoshop 工具箱就像人的中枢神经一样提供着各种问题的解决方法，不同的工具应该对应着不同的信息修改和创作组合，而这些信息一定是由大脑提供的。

因此，我们在教学中采用 72 变案例设置不同的问题和解决目的：针对创意，我们培养构建信息的大脑思维方法；针对技术，我们将对应的系统解决工具组混合讲解即可。

图 2-138

扫描二维码
观看教学视频

图 2-139

图 2-140

图 2-141

一、混合学习内容

1. 移动工具中"显示变换控件"的功能与作用

如图2-139 所示，在移动工具 ✛ 的工具选项板中选中"显示变换控件"时，图层中的对应图像将出现与自由变换相同的边框和锚点，其功能与快捷键Ctrl+T（自由变换）几乎一样。

2. 自由变换中切换参考点的方法

如图 2-140 所示，"切换参考点"设置在自由变换工具的选项板中，单击该选项后，图像中对应的内容将出现圆心坐标。这在老版本中是默认的状态，但在新版本中需要进行上述操作，因为圆心的定义决定着图像旋转以及结合 Alt 键后放大、缩小等变化。该选项通常是激活状态。

3. 自由变换、复制自由变换、重复自由变换的运用

用快捷键 Ctrl+T（自由变换）可对图层中的图像或选区中的图像进行放大或缩小、扭曲变形及旋转等，该功能在创意设计中使用得非常频繁。同时在操作Ctrl+T 快捷键时加入Alt 键，也就是快捷键Ctrl+Alt+T 可复制自由变换的内容。调整复制的自由变换图像后，再使用快捷键Ctrl+Alt+Shift+T（重复自由变换）功能，即可完成类似于图形创作中循环的效果，该效果常用于有秩序的变化，例如花瓣，如图2-141所示。

4. 画笔工具与吸管工具的切换使用

画笔工具 ✐ 的色彩取决于前景色，这种情况通常出现在自定义色彩中，但有时我们也会选择图像中的某一色彩，这时会用到吸管工具 ✐。为了切换更加顺畅，在画笔工具 ✐ 中加入Alt 键即可切换为吸管工具。

二、光头佬的Photoshop72变——小丑案例

首先打开上一小节创作的光头佬源文件，再打开小丑照片作为参考借鉴，如图 2-142 所示。

（1）新建A4 纸张，观察素材与文件的尺寸差别，将光头佬素材用移动工具拖入文件中，用快捷键Ctrl+T（自由变换）将其调整为合适大小。

（2）新建图层并命名为"红色"，用画笔工具 ✏ 使用吸取的红色前景色在光头佬面部绘制。结合剪切蒙版，为涂色层选择图层混合模式为"叠加"即可将颜色与皮肤质地相融，如图 2-143 所示。

（3）用相同的方法对面部中黑色内容与白色内容进行创作，其中白色图层的混合模式为"柔光"。可以结合每层的蒙版对不同的画笔上色进行修改直至满意，如图 2-144 所示。

（4）将图2-141 中人物的头发通过套索工具 ◯ 拷贝后粘贴到文件中，利用图层蒙版去除生硬边缘，达到相对真实的头发效果。在蒙版制作过程中，可利用 X 键完成前景色与背景色的快速切换，在蒙版中用黑色画笔去除对应图像中的内容，再用白色画笔将多去除的内容复原，如图 2-145 所示。

扫描二维码
观看教学视频

图 2-142

图 2-143

图 2-144

图 2-145

移动工具深入解读
- 1.快速选择图层的方法
- 2.显示变换控件的功能

Ctrl+T自由变换的混合使用
- 3.切换参考点的功能意义
- 4.定义圆心的作用
- 5.Ctrl+Alt+T和Ctrl+Alt+Shift+T的组合使用技巧

小丑案例包含技术

画笔工具的基础认知
- 6.画笔的色彩及快速切换吸管的方法
- 7.画笔的笔触选择
- 8.画笔工具中混合模式的应用

图层混合模式与蒙版的深入练习
- 9.剪切蒙版和锁定透明区域的区别
- 10.图层蒙版的应用
- 11.图层混合模式的设置

扫描二维码
观看教学视频

图 2-146

图 2-147

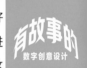

如图 2-146 和图 2-147 所示为案例技术和案例效果。我经常会站在学生的角度考虑如何能够让他们更轻松地学习知识，甚至会在线下教学时用录像的方式给学生提供课后教学视频。我本以为这是一种很好的教学创新形式，也能更好地促进学生对技术要点的吸收。没承想这些视频却成为一些学生上课慵懒的借口，其中有些人索性就不在课上记笔记了，心想："反正也有视频，回去再看呗。"

本书是全视频书籍，鉴于大家有可能存在懒得翻书的可能性，我将书中的文字以笔记的形式进行梳理，希望大家别光去寻找书中视频二维码。这些文字能够进行重点划分和要点指引，再把五色学习法利用好，如果最终能够帮助大家找回学习过程中记笔记的习惯，那就太好了。因为无论哪种技术和创意思维，拥有好的学习习惯才是更重要的，其中记笔记是最好的习惯之一，手脑并用后的重点提示会让整个学习过程更加精简有效。

第八节

没有问题就是最大的问

No Problem

Path（路径）> Layer（图层）> Channel（通道）> Action（动作）

ADOBE

PHOTOSHOP

四大核心功能与作品创作关系

Path（路径）
（抠像兵团将领）
不规则选区士兵代表
（套索工具）
规则选区士兵代表
（矩形工具）
色彩选区代表
（魔棒工具）
智能选区
（对象选择工具）

Layer（图层）
（合成兵团将领）
蒙版士兵代表
（图层蒙版）
填充与调色士兵代表
（调整图层）
混合效果士兵代表
（混合模式）

Channel（通道）
（精准调色与特殊抠像将领）
图像模式士兵代表
（RGB 色彩模式）
通道选区士兵代表（快速蒙版）

Action（动作）
（智能优化工作将领）
操作自动化士兵代表
（批处理）
特效步骤简化士兵代表
（样机）

PHOTOSHOP

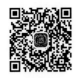

图 2-148

这是一套排版比较杂乱的跨页设计，此时看书的你有没有发现这个问题呢？你有解决方法吗？

如图 2-148 所示，是前面刚刚讲过的一些内容。因为有视频教学，我们几乎采用所见即所得的方式讲解了大部分案例。作为教师，假如我在你身边，我一定会问：“你还有没有什么问题？”而在生活中我大多都会得到无声的回答。

其实这种沉默对于学习而言很可怕。从表象上看，学生似乎没有问题，然而无法发现自己的问题才是最大的问题。比如图 2-148 左页中的练习我留了作业，你做了吗？没做就一定不会发现问题；还有这一页的文字你会输入吗？背景的灰白格子你会做吗？右页中的光头佬我没给教学视频，你会做吗？

在本章的最后一个小节，我们必须明确一个事情，那就是你在学习过程中一定存在问题，如果没有，那就用实践的方式去寻找。找到了问题才会拥有更多的解决方法，而这些方法很有可能就是下一小节要讲的内容，它一旦与你的预判有了重合，这不就是学习中的“幸事”吗？

左面的两个二维码分别是上面两个案例的提示性教学视频和完整版教学视频。我建议大家只看提示就好，在做完全部效果后再去看完整版，观察两种解决方法的区别，哪种方法好以后就用哪种方法。

第九节　小节作业训练
——艺术简历的规划设计

我们在第一章曾经说过,本书的每一章最后一个小节都会布置任务。上一章我要求大家借鉴我的故事海报进行自我创作,这张为自己创作的海报设计完全可以作为后期艺术简历的封面。

本章将结合自我创作的海报风格基于简历功能的需求,制订创作计划,分化创作板块,为最终的艺术简历规划创作需求,而这本艺术简历将成为本书的最后一个创作任务。我非常希望大家都能够在读完本书后拥有一本满意的艺术简历。可不要小看简历的价值,本小节就和大家分享一个近期刚刚发生的故事。如果要给这个故事取名字的话,可以叫作《简历的价值》。

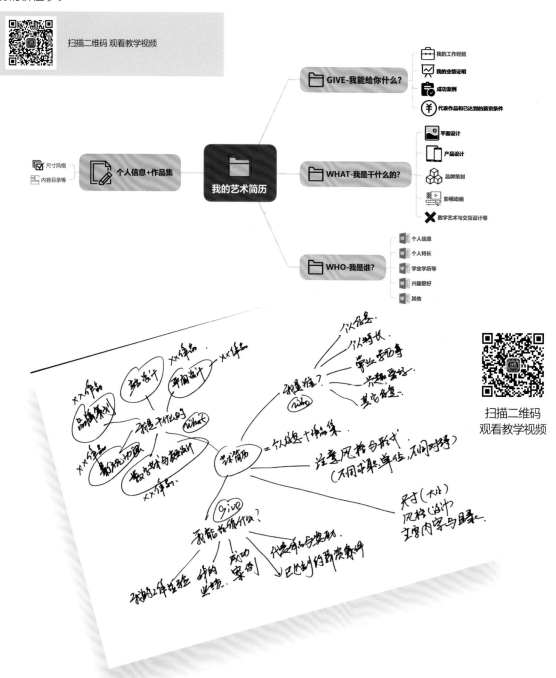

第三章

Photoshop 工具箱之 "一工具一创意"

1. 规则类选框工具

2. 多边形套索工具、魔棒工具

3. 裁剪工具、透视裁剪工具、画框工具

4. 吸管工具、修补类工具

5. 图案图章工具、画笔工具

6. 从日常创作中总结工具运用技巧

7. 文字工具与形状工具

8. 小节作业训练——艺术简历的内页设计

CREATIVE TOOL

一工具箱之创意

PHOTOSHOP

gōng jù xiāng zhī
工具箱之

移动工具
选框工具
魔棒工具
裁剪工具
修复画笔工具
画笔工具
仿制图章工具
画笔工具
橡皮擦工具
渐变工具
模糊工具
减淡工具
文字工具
钢笔工具
吸管工具
抓手工具
缩放工具
多边形工具

扫描二维码
观看教学视频

就在写下大家读取的这段文字时，我的心情极为激动，甚至打字的双手都有些微微颤动。你可能觉得我言过其实，但当你仔细分析本章题目时，接下来的学习内容一定会让你和我一样激动万分。

我们通过前面两章内容培养大家学习数字创意设计的正确方法，从本章开始将正式进入Photoshop 软件的工具学习。与其他教学书籍不同的是，我将采用"一工具，一创意"的教学方法，说白了就是不但要把每个工具的操作方法讲明白，更为重要的是要给出一个用该工具创作的作品。这会非常好玩儿，因为这个过程很"自闭"，它要求我们强制自己去创意，强制自己将看到的图用对应工具硬性表达，这个过程很像"艺考"中的专业考试，尤其是"命题创作"，给你主题，给你要表现内容的要求，然后在短时间内完成创作。如图 3-1 所示，咱们就从这张图开始，进入第三章"Photohop 工具箱之一工具一创意"。

有故事的
数字创意设计

创意设计命题创作试卷

图 3-1

图 3-2

　　如图 3-1 与图 3-2 所示，请根据两张图中的信息内容，通过创意思维使用数字技术进行创作表达。作品主题为"匠心"，要求画面简洁，元素运用合理。根据创意需求可对图像进行调整，图 3-1 中内容可做删减或选取元素使用。

密封线　　报考专业　　密封线　　准考证号　　密封线　　考生姓名　　密封线

创作草图（手绘）

数字创作（可打印粘贴）

　　这两页绝非是给本书的版式增加趣味那么简单。我在这里设置了一个考试，主要是让大家适应这种被动命题的创作形式。其实这种现象在未来的工作中是经常出现的，正如你接到的项目不一定都是你喜欢做的一样，适应了这种强制创作的现象，慢慢养成主动思考及创作的习惯，终有一天我们会在有限的素材运用与技术表现中形成无限的嫁接组合，让各种设计工作问题能够迎刃而解。

　　因此，希望各位读者在这里稍作停留，尽量完成对应考试内容后，再翻开下页去寻找你我之间的共鸣吧。

有故事的
数字创意设计

创作说明（200~500字）

传承的不仅仅是手中工具

更是那份执着于对创造的追求

图 3-3

图 3-4

图 3-5

扫描二维码
观看教学视频

图 3-6

图 3-7

图 3-8

图 3-9

如图 3-3 所示，这是我针对命题内容创作的海报设计。我在创作中也尽量将状态调整到和大家一致，尽可能压缩创作时间，主要操作步骤如下。

（1）首先观察两张图像，找到二者之间相互关联的主要信息，例如长城剪纸与纸有关，工具图像中钢钩满足破坏或撕裂纸张的效果。当想出这个共同点后，即可对图像进行创意组合。

（2）选择图像中的钢钩元素，用钢笔工具进行抠像，如图 3-4 所示。使用自由变换功能将其调整到合理角度，如图 3-5 所示。

（3）复制背景图层，如图 3-6 所示。模仿撕裂效果，利用套索工具在复制的白色背景图层上绘制选区，如图 3-7 所示。

（4）形成的套索选区用 Delete 键删除，如图 3-8 所示。选择图层样式中的 "投影" 形成两个白色背景的层次变化，体现纸张撕裂效果，如图 3-9 所示。

（5）如图 3-10 所示，当出现投影效果后，白纸间的层次很明显。将长城剪纸图像移动到文件中进行处理，如图 3-11 所示。

（6）选择长城剪纸图层，单击"锁定透明区域"按钮，如图 3-12 所示。为该层填充白色，并将其与纸张效果层合层，达到与纸张一致的投影效果，如图 3-13 所示。

（7）输入广告文字，形成文本层后，将其移动到背景与撕掉的纸张效果图层之间，如图 3-14 所示。

图 3-10

图 3-11

图 3-12

图 3-13

图 3-14

图 3-15

（8）对主标题"匠心"文字进行创作，输入文本后，根据"简化设计法则"，寻找文字之间的可共用笔画。如图 3-15 所示，可以将"匠"字笔画与"心"字笔画形状相同的点进行合体创作。

图 3-16

（9）在 Photoshop 软件中，对文本层进行图像创作前，需要将其由文本层转变为图像层。如图 3-16 所示，右击文本层，选择"栅格化文字"命令即可。

（10）使用套索工具框选需要分割图层的内容，形成选区后用快捷键 Ctrl+X（剪切）将其剪切，再用快捷键 Ctrl+V 将剪切的笔画粘贴至新层，如图3-17 所示。

图 3-17

图 3-18

（11）对共用的笔画用自由变换功能进行微调，使其既满足"匠"字关系，又满足"心"字关系，如图 3-18 所示。

图 3-19

（12）当选择主标题颜色较为困难时，可采用寻找邻近色或拷贝主体中对应材质的方法进行呼应式创作，这种方法可以很好地将画面统一，如图 3-19 所示。

第一节　规则类选框工具

一、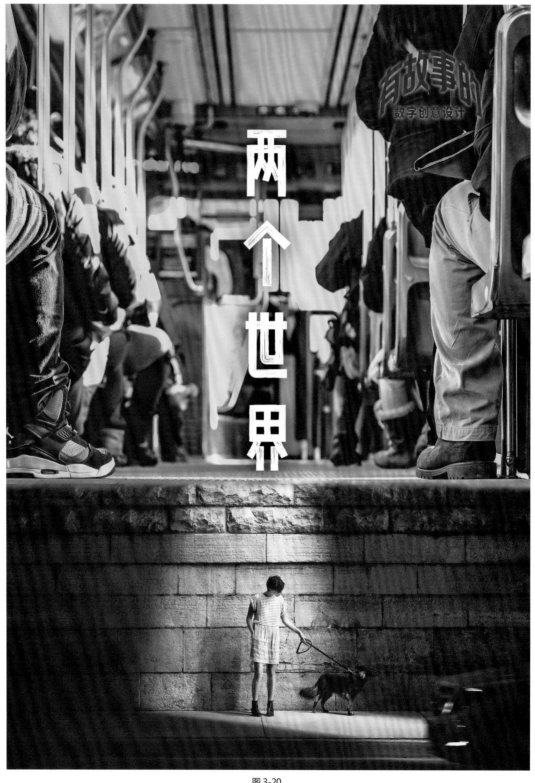—工具—创意（矩形选框工具）

如图 3-20 所示，是即将针对矩形选框工具讲解的数字创意设计案例——《两个世界》。本章我给大家准备了一定数量的素材，这些素材都会运用在"一工具，一创意"系列案例中，如图 3-21 所示。

图 3-20

选择素材进行合成的方法我在前面章节中也有讲过，在这里可以通过素材中主体内容的轮廓形状等选择设计元素。

图 3-21

（1）如图 3-22 所示，可以通过汽车中人物脚下的地平线与人物背后高墙顶部的平行线找到两张图的分割共同点，用矩形选框工具删除对应图像中主体以外的内容，即可保留合成的主要设计元素。

图 3-22

图 3-23

（2）通过矩形选框工具 将人物与狗的图像拷贝粘贴至另一图像中，通过图层蒙版使图像之间的边缘过渡柔和，如图 3-23 所示。

扫描二维码
观看教学视频

（3）在图层中新建填充，针对画面的情感内容选择相对暖一些的色调，如图 3-24 所示。

图 3-24

（4）将填充色图层的颜色通过混合模式实施于下层图像，可采用混合模式中的"柔光"效果让画面色调统一，如图 3-25 所示。

图 3-25

图 3-26

（5）为了增加画面的历史感和陈旧感，可新建图层并填充白颜色，再次利用混合模式进行效果设置，直至满意，如图 3-26 所示。参考效果如图 3-27 所示。

图 3-27

二、 一工具一创意（椭圆选框工具）

如图 3-28 所示，这张创意海报利用的主要是椭圆选框工具 ，也就是我们所说的圆形选区。

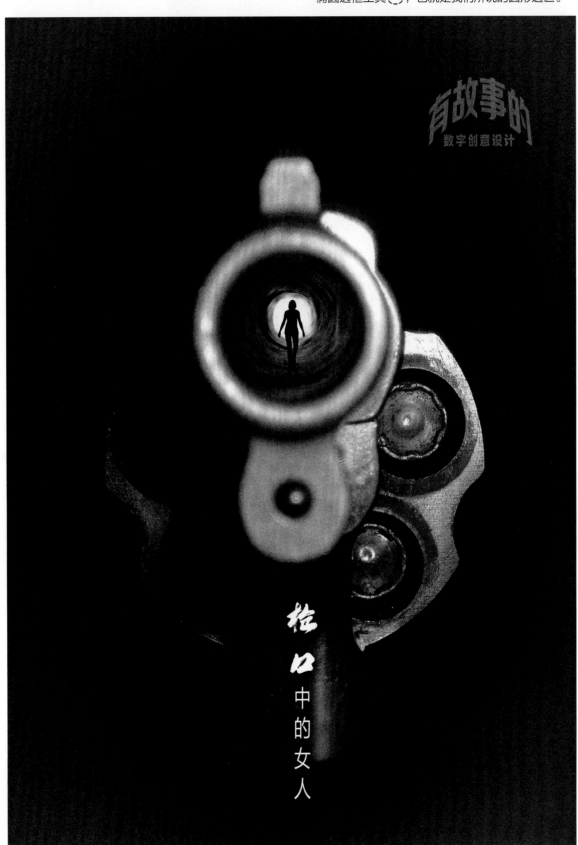

图 3-28

扫描二维码
观看教学视频

与矩形选框工具的选择方法一样，我们可以基于对形状的理解，寻找素材之间的相似关系。这种方法通常会在完成创意设计前帮助我们快速索引选择有效素材。如图 3-29 所示，通过对圆形的视觉捕捉，很快优化了选择范围，此时再通过联想在素材内在信息之间形成架构，即可完成创意过程。

图 3-29

图 3-30　　　　　　　　　　　　　　　　图 3-31

我选择了图 3-30 作为创意设计的主体。这很好解释，相比其他几张图像，它更容易作为椭圆选框工具的操作对象，例如枪口的圆形更加规范。而与之结合的素材最适合的就是图 3-31 了，洞口中的女人很容易被辨识，而且纵深关系非常符合枪口内部的结构。

图 3-32

（1）如图3-32 所示，选择椭圆选框工具后，按住 Alt 键由图像中心向外拉取选区。如想得到正圆效果，可加按 Shift 键。

图 3-33

图 3-34

（2）直接将圆形选区中的内容拷贝粘贴到图像后，发现其边缘锐利清晰，这会造成元素之间融合过假的问题，如图3-33 所示。因此可以用快捷键 Shift+F6（选区后期羽化）通过增加羽化半径改变选区边缘虚化程度，如图3-34 所示。

（3）有了虚化的边缘，图像与枪口的融合更为自然，如图 3-35 所示。这种方法在以后的选区创作过程中经常会用到，我们只需要记住一点即可判断是否需要羽化选区，那就是虚实关系——想要图像边缘清晰硬朗，就不设置羽化；想要图像边缘虚化、朦胧，就设置羽化。

图 3-35

（4）输入文字后，一部分文字会因为颜色与背景手枪的高光色彩相近，影响信息的读取。再次采用图层样式中的"投影"功能将白色文字衬托得更为明显，如图 3-36 所示。

图 3-36

三、🙰　一工具一创意（线形选框工具）

图 3-37

图 3-38

如图 3-37 所示，这个模棱两可的图像让观者在似与非之间徘徊，这也是我创作它想得到的结果。这张海报的主题是 "你是谁？"，选择的创作工具主要是单行选框工具 ▭ 与单列选框工具 ▯，我们可以统称这两个工具为线形选区工具。如图 3-38 所示，所谓线形选区工具，其得到的最终效果就是矩形选框工具的细化或窄化而已，只不过通过加入 Shift 键或者 Alt 键可以快速显示线形网格选区，配合选区图像的拷贝粘贴等功能就能创作出丰富的视觉变化。

扫描二维码
观看教学视频

本小节我们选择图像素材的方法因工具而改变。因为前面几个案例都与形状有关，因此选择素材时也依据外形和轮廓去捕捉共同点。然而对线形选区工具而言，这种方法就不适合了，因此我选择了另一种方法去找图像之间的关系，比如属性。

如图 3-39 所示，这三张图是素材库里的同类属性图片，它们都是动物，这个共性很容易在合成时保持统一关系。基于此，可使用这三张素材完成线形选区工具的 "一工具一创意" 方案。

图 3-39

图 3-40

（1）如图 3-40 所示，在构成学中，点线面在运动状态下可以形成对应的形态变化，点的运动可以构成线，线的运动可以构成面，面的运动能够形成体。依托这个原理，当线形选区数量达到一定程度，便可形成面的关系，而面是可以体现画面内容的。

（2）使用单列选框工具 ▯ 在狮子图像中单击后会形成一条竖线选区，在工具使用过程中加入 Shift 键即可加选区。如图3-41所示，采用横向竖排线性选区的方法得到大量竖线选区，拷贝粘贴后即可得到接近面的图像内容。但残缺的留白部位属于透明空间，没有任何内容，如图3-42所示。其他图像也可用同样方法，形成图与图之间的不规则填充混合效果。

图3-41

图3-42

图3-43

图3-44

（3）在本案例中我选择的是竖线选区，也就是工具箱中的单列选框工具。为了增强图与图之间的穿插关系，用快捷键 Ctrl+T 自由变换，通过旋转适当改变角度，如图3-43所示。这来源于素描绘画中的排线，这种交叉关系的排线会让画面看起来更加舒服。如果有竖也有横的话，就会出现凌乱的效果。

（4）当画面内容基本完善后，输入主题文字，寻找下一个视觉需求元素，如图 3-44所示。

https://www.iconfont.cn/

图 3-45

我原来是个很保守的人，从来不喜欢去借用他人的劳动结果，尤其是不喜欢所谓的"人工智能"，我觉得这些大数据产物都很垃圾，竟然想和设计师 PK 思维创造，完全是无稽之谈。但当我慢慢接触一些智能化软件和网站处理功能后，感觉自己有些像"井底之蛙"了。确实，人工智能根本不具备设计师的个性"智"造能力，但它的很多功能却可以提高工作效率，比如"剪影"软件中的字幕识别，再比如在图标设计时可以利用"阿里巴巴矢量图标库"快速搜索下载对应的 Icon 图标。如图 3-45 所示，我就经常在这个网站中寻找图形灵感。

图 3-46

将图形作为文字的衬托，一则可以在黑白反差中凸显主题文字，更为有意义的是，图形本身就是设计的浓缩，作为点睛之笔放到这个本身较为虚幻的抽象风格海报中再适合不过了。这样一来，虽然海报本身是抽象的，但是有了子弹的图形，反战意义也就不言而喻了，加上有温度的副标题信息，整张海报作品还是较为完善的，如图 3-46 所示。

图 3-47

如图 3-47 所示，本小节我们完成了这四个工具的讲解。它们都属于规则类选区，不知道这种一工具一创意的教学方法大家感受如何？我能明确的是，在这种教学方法中整个工具箱会形成大量的创作经验，我认为这比将技术倒背如流更重要，也更有趣。

第二节　多边形套索工具、魔棒工具

2022

一、多边形套索工具

本小节我们从多边形套索工具开始讲解，继续"一工具一创意"的方案创作。我选择的主题是"虎"，如图 3-48 所示。

在编写本小节内容时，2022 年春节将至，辞旧迎新之后就是虎年了。从鼠年到牛年，再到虎年，从渺小的身躯到健硕的体格再到威猛的百兽之王，似乎我们寄托希望与祈福的方式有很多。这几年我们经历了很多事情，希望虎年一切都能够回归正常，也祝愿各位在这一年身体康健，万事顺意！

作为编者的我非常清楚，当你看到这段话时已经不一定"应景"，但这份嘱托还是温度尚存的，因为做设计就像说话一样，要有情感，要能够寄托信息于作品之中，这种功能的嵌入远比干巴巴地为索取财富而直言卖点好得多。

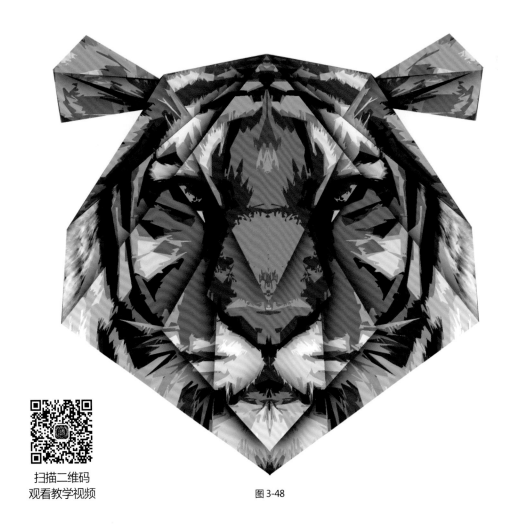

扫描二维码
观看教学视频

图 3-48

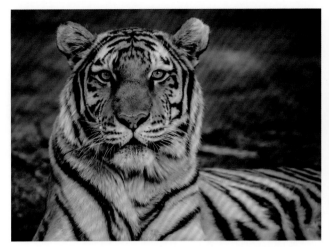

图 3-49　　　　　　　　　　　　图 3-50

多边形套索工具 同样属于创建选区工具，它将各种边与顶点结合形成不同形状的选区，而许多个多边形可形成不同的形状效果，形状越多越具象，反之越抽象。如图 3-49 所示，一只老虎的照片可以通过不同的几何形体进行重构，如图 3-50 所示。

扫描二维码
观看教学视频

图 3-51

（1）如图3-51所示，通过多边形套索工具完成对老虎面部的三角形分割构图，形成选区后用**快捷键 Ctrl+J 生成复制图层**。

（2）如图 3-52 所示，对三角形图像应用图层中的"投影"效果，这样就能辨认出效果部位，方便对局部创作提供参照依据。

图 3-52

（3）如图 3-53所示，将老虎左脸对应不同三角形的结构进行分割，并将对应图层群组。

图 3-53

（4）对切割的每一片老虎元素使用滤镜，如图 3-54 所示。选择"滤镜"→"滤镜库"命令，在滤镜库中选择"艺术效果"→"木刻"，如图 3-55 所示。最终得到图像的像素插画效果，如图 3-56 所示。

图 3-54　　　　　　　　　　　　　　　　图 3-55　　　　　　　　　　　　　　　图 3-56

图 3-57　　　　　　　　图 3-58

（5）如图3-57 所示，当全部效果设置完毕，将老虎左脸生成新的图层。再次使用多边形套索工具对合层的左脸进行抠图，形成选区后用快捷键 Ctrl+Shift+I 反选选区，用 Delete 键将外部褐色投影边缘删除，得到清晰的老虎左脸轮廓效果，如图3-58 所示。

（6）如图 3-59 所示，在菜单栏中选择"编辑"→"变换"→"水平翻转"命令，即可将复制的老虎左脸进行镜像，形成对称的面部结果。

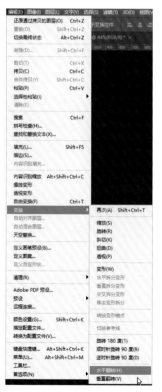

图 3-59

https://webgradients.com/

图 3-60

（7）如图 3-60 所示，可以在专业的配色网站寻找较为成熟的渐变配色，例如我选择的这个网站，提供各种色彩的渐变，大家只需根据创作图像的色彩进行选择，拷贝"#"后的数值，粘贴到 Photoshop 拾色器中对应位置即可。

图 3-61

（8）如图 3-61 所示，我选择了相邻的色彩，统一了色调，图像总体偏暖。

使用这套色彩搭配的主要原因是老虎的表情比较温和，结构也比较稳定。这个图案适合作为图形的标志，没有特定的倾向性，搭配暖色相对更加亲和。

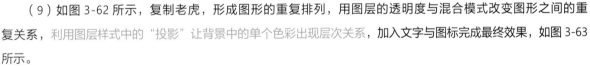

（9）如图 3-62 所示，复制老虎，形成图形的重复排列，用图层的透明度与混合模式改变图形之间的重复关系，利用图层样式中的"投影"让背景中的单个色彩出现层次关系，加入文字与图标完成最终效果，如图 3-63 所示。

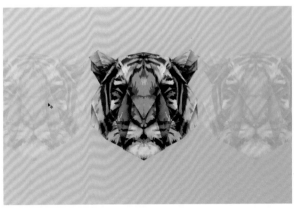

图 3-62

图 3-63

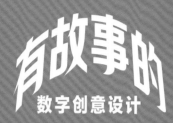

二、魔棒工具

扫描二维码
观看教学视频

由于前面讲过很多案例，视频教学中也有很多操作，所以我认为大家对魔棒工具不会太陌生。

如图 3-64 所示，建立人物背景中这样明显的单色选区，我们一定会使用魔棒工具。它就是基于颜色辨识度形成选区的工具，影响色彩辨识度的参数就是 "容差"，因此在本案例创作前，先介绍其基本参数知识。

图 3-64

这张人像素材的背景圆形色彩反差较大，使用魔棒工具将其变为选区时，可以用**快捷键 Ctrl+U（色相 / 饱和度）**针对色相进行调节，从而快速得到多种背景色彩，如图3-65 所示。

图 3-65

图 3-66

关于魔棒工具的 "一工具一创意"，将针对这张颜色较为丰富的山洞图片展开，如图 3-66 所示。

有了丰富的颜色变化，能更好地说明魔棒工具各种参数的功能，也能将使用该工具出现问题时的解决方法与大家分享。

（1）如图 3-67 所示，可以通过调节魔棒工具对应选项板中的"容差"数值来改变选区的面积大小，从而得到图案内容，形成设计元素。这种不规则的图像内容有时候会呈现出非常有意思的意外效果，它很像生活中泼在地面上的水，或是墙上的裂痕，总之能在观者想象中由抽象变成具象。

图 3-67

（2）如图 3-68 所示，在创作这类图像组合时应尽量多建立图层，因为这个过程很像无意识和无目标地"瞎玩"，有时突然出现的惊奇效果很容易被忽略，建层后再逐一用理性的观察方式去分析就可能找到创意的突破口，我经常会将这种方法用于打发时间，有的时候会发现这个习惯常有意外惊喜。

图 3-68

（3）如图 3-69 所示，按照图像生成后的形状去组织动势。

这种动势会在图像之间形成一定的规律，而这种规律一旦与生活关联，瞬间就能找到创作目标。例如，图 3-69 中这种漩涡非常适合表现液体的流动，它让我想起了苹果系统的桌面，那张流动的液体出现得既偶然又必然，总是给人无限的遐想，因此再去创作时，目标就很明确了。

图 3-69

图 3-70

（4）如图 3-70 所示，使用"滤镜"→"液化"命令后将画笔调至较大，用向前变形工具 📲 对合层的图像进行涂抹，这个过程很像进行水油分离。

图像中空白地方属于透明区域，可在效果完成后再创作层与层之间的融合。

图 3-71

（5）如图 3-71 所示，当液化效果出现镂空时，可以用复制图层的方法，通过调色等完成色彩变化，再相互填补空隙，这样既能保证颜色的丰富，还能让颜色填满图层。

图 3-72

图 3-73

（6）我们发现，液化后的图像只能作为背景用于衬托，所以我把前面做好的老虎头像以标志的形式放入其中，这样就完成了两种方案的组合，如图 3-72 所示。

值得一提的是，这种组合不是生拉硬拽，因为流动的液体与虎皮在纹样上是相似的，所以它们二者结合属于关联创作，最后套用在纸杯上，作品的视觉效果瞬间就升级了，如图 3-73 所示。

第三节　裁剪工具、透视裁剪工具、画框工具

一、 **七.** 裁剪工具

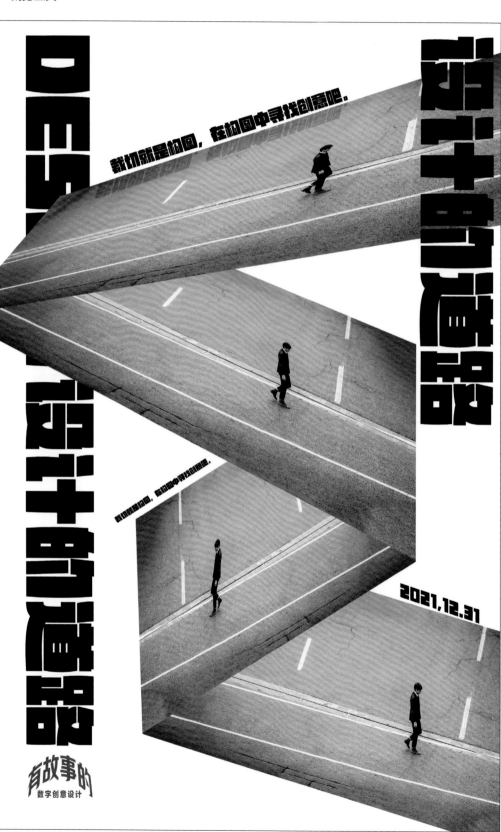

图 3-74

当第一次看到图 3-74 时，我毫不犹豫地就把它存储下来。我很喜欢这张图，不是因为里面的帅哥，而是它的构图非常有趣，不起眼的线条与线段其实分割出了不同的空间，这些线一旦利用好，将会改变图像内容及要传达的信息。我把这些线延长到了画面以外，此时的人物正好在 "井" 字中间，那么十字路口及他要选择的道路就是数字创意设计的空间。

如图 3-75 所示，在书中这类菜单我会很少讲解。因为这是全视频教学，我不希望将有限的篇幅放到对菜单的解读上，书中的文字应更多用于描写视频中的要点及我在创作中的一些思考及品悟，同时希望这些文字也能弥补视频中疏漏的教学点。

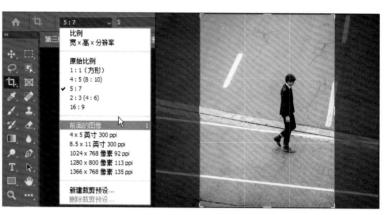

图 3-75

（1）如图 3-76 所示，用裁剪工具对图形进行构图时，其选项板中的很多功能非常实用，例如"拉直"选项。当单击它后，图像会用拉直的线作为参考，完成水平的调整。

（2）如图 3-77 所示，当拉直效果导致图像向外扩大时，还可以选择"内容识别"，让 Photoshop 帮助我们完成对图像未知内容的填充。只要信息较为明确，通常都能运算出很好的效果。

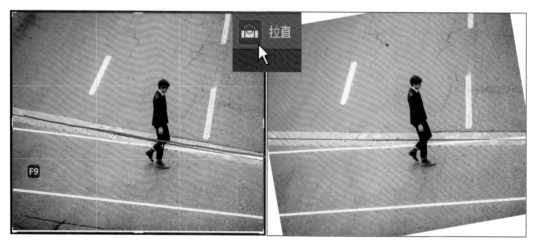

图 3-76

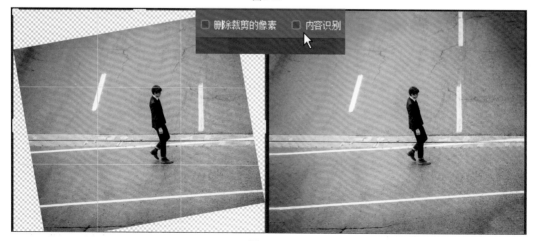

图 3-77

（3）如图 3-78 所示，裁剪工具 ▣ 不但能够将图像多余的内容裁切下去，它还可以通过抻拉将图像扩大。选择"编辑"→"内容识别缩放"命令完成面积的填充，即可得到画面的满版效果，而此时的构图却发生了极大的改变。

<div align="center">图 3-78</div>

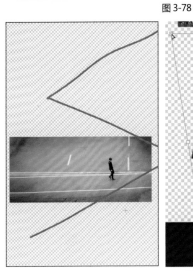

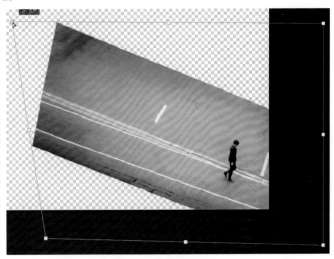

<div align="center">图 3-79　　　　　　　　　　　　图 3-80</div>

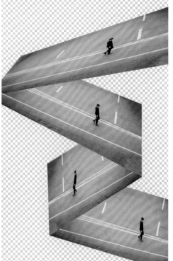

（4）当再次扩展画面时，可以发现一条道路中的行人能够作为元素生成轨迹，如图 3-79 所示。

（5）用快捷键 Ctrl+T（自由变换）调整图像，在自由变换中加入 Ctrl 键可以对不同锚点调节透视，如图 3-80 所示。

（6）用上述方法，将每张图像转角对齐，如图 3-81 所示；最终达到折线效果，如图 3-82 所示。

<div align="center">图 3-81　　　　　　　　　　　图 3-82</div>

图 3-83

（7）如图 3-83 所示，将画面背景设为白色，选择相对厚重的字体，输入有趣的文本。

选择厚重的字体目的是使其形成与道路图像相近的面积，这样文本也具备了一定的占地面积。在空间上，只有达到一定面积，才能与其他图像形成层次关系。

图 3-84

（8）再设置几个文本内容，与图像的折线构建交叉关系，画面在二维空间中会出现一定的纵深感，同时这种空间的变化也让"设计的道路"更值得品悟，如图 3-84 所示。

当文字与图像能够形成互动时，可以用一些细节的处理完成呼应效果，例如，基于光创作的投影关系，如图 3-85 所示。

图 3-85

　　如图 3-86 所示，本小节我们用三个案例完成了对三个工具的讲解，这三个案例作为设计产品分别为包装设计、图标设计、海报设计。工具本身可能讲得不够精细，但作为工具的创意表达，这种实践案例的讲解应该可以让大家得到较为清晰的数字创意设计思路，某些没有讲到的技术也会在后期其他案例中再做分析。

图 3-86

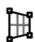

二、透视裁剪工具

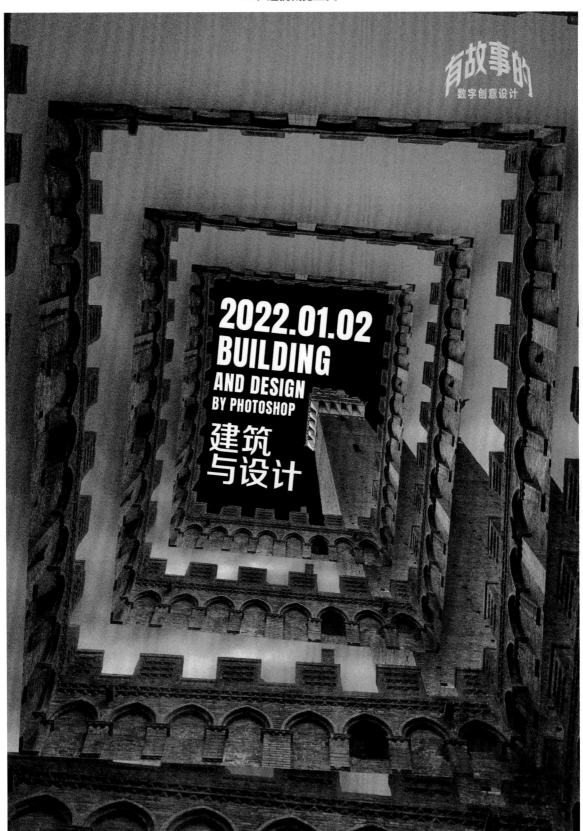

图 3-87

我们在本小节将讲解的第一个工具就是曾经接触过的透视裁剪工具。我在开篇放了两张图，如图 3-87 和图 3-88 所示，大家能看出这两张内容完全一样的图像有什么区别吗？

图 3-87 是我们即将演示的创作案例，图 3-88 是我利用封面样机将这个作业以产品形式展现的效果。我想通过这种对比告诉大家："咱们的练习作业不是仅仅停留在对技术演练和创意表达的练习，它们的结果都将以一种产品形式呈现。"这也就是我一直倡导的学习结果的验收标准是从作业到作品再到产品转化。

图 3-88

图 3-89

其实早在本书开始时我就讲过透视裁剪工具，这也证明了我对这个工具的喜爱。确实这类智能工具能给我们的工作带来诸多便利，不只是数字创作，它的功能本身就解决了日常很可能会出现的透视变形问题，如图 3-89 所示。这种透视变形在未来会经常出现。

既然是"一工具一创意"，本小节绝对不会对透视裁剪工具老调重弹，我将用这个工具创作一本图书的封面，以此为例帮大家拓展对这个工具的认知。

与前面的案例一样，我找了一张建筑摄影（见图 3-90）作为创作的主要素材。这张素材用于透视裁剪工具讲解的原因很简单，那就是这张图片有透视关系。此外，从视觉角度上，它相对其他视角还有些特殊的感觉——这种仰视总能给我们一种主体高大的观感，因此常用于建筑等景物拍摄视角。

有了图主体素材，接下来就是去创意它的使用目的了。

通常情况下我会一边看图一边思考图像内容与生活的交点，我会下意识地想到生活中的常用语或成语故事等，比如坐井观天、杞人忧天、仰天长叹、梦想、远方、思考等。前面我曾讲过，头脑风暴是可以有思维连锁关系的。

图 3-90

图 3-91　　　　　　　　　图 3-92

（1）如图 3-91 所示，建筑与天空的边缘框定了透视关系。为严谨地保持透视角度变化，我找到了建筑物四角对应的顶点，如图 3-92 所示，可针对四角用透视裁剪工具形成结果。

（2）如图 3-93 所示，裁剪后的图像形成了矩形关系，而这个相对稳定的图像将成为数字创意设计的元素。新建一张 A4 纸，将其移动至纸张上，如图 3-94 所示。

图 3-93　　　　　　　　　　　　　　图 3-94

图 3-95

（3）如图 3-95 所示，依次复制图像设计元素，并用自由变换功能完成相应的角度变化，形成无限循环感。我在做平面设计时，通常会加倍关注纵深感，这在三维软件中可以称为 Z 轴变化，因为平面设计中几乎都是对 X 轴与 Y 轴的调整，所以这种变化会加大画面的视觉冲击力。

扫描二维码
观看教学视频

图 3-96　　　　　　　　　　　　　　图 3-97

（4）如图 3-96 所示，为再次增加画面的纵深度，我将最上方天空填充为黑颜色，这样就给文字的输入留出了有效的空间。

（5）在选择文字字体时，要考虑画面的协调性和内容之间的关系等。本张作品与建筑有关，因此在字体的形态上要选择相对硬朗和厚重的外形，在排版的关系上可以采用穿插效果与图像互补，如图 3-97 所示。

（6）设计创作其实就是不断地加大对比关系，形成夸张效果。如图 3-98 所示，利用投影可以让画面之间的层次感越来越强，同时再选择不同的混合模式，这些投影所覆盖的色彩也会更加丰富。

图 3-98

三、（圆形）画框工具

扫描二维码
观看教学视频

<div align="center">图 3-99</div>

如图 3-99 所示，一个咖啡杯和闹钟的组合创意原理是什么呢？

在形状上，它们都是圆形的；从功能上，它们也都具备警醒提神的特点。这说明二者既具备 "形似" 特征，也符合 "神似" 属性，这种 "旧的信息，新的功能" 创造思路就是我们这里要学习的图形设计理论要点。

画框工具

图 3-100

我是 Photoshop 软件的老玩家了，在前面曾介绍过，1996 年我就接触了这款软件，那时还是 Photoshop 4.0，当时的工具箱中根本就没有画框工具。

如果你对排版软件了解的话，就会对这个工具有所认知，或者对画框工具上手很快。它和 InDesign 软件的矩形框架工具一样，都是用于置入图像的，通常情况下，使用这种工具意味着要讲解排版了。

如图 3-101、图 3-102、图 3-103 所示，这三张图是我基于画框工具选择的三张素材。很显然，我是有了创意思路再去寻找素材的，而我的创意思路完全来源于图 3-100 的工具演示效果。

开篇在讲解 16 款软件时，针对 Photoshop 软件的演示中，就有一个画面是和画框工具相关的，这足以说明该工具效果突出。但当我们使用时会发现，它还是对构图和排版更有效，用于图像合成时因其边缘处理效果等问题不一定是最佳选择。

图 3-101　　　　　　　　　图 3-102　　　　　　图 3-103

如图 3-104 所示，在工具选项板中选择画框工具中的圆形选项时，图层中会出现对应的置入区域层，此时我们可以将任何图像拉至圆形区域内，如图 3-105 所示。

图 3-104　　　　　　　　　　　　　　　　　图 3-105

图 3-106

如图 3-106 所示，图像移至圆形画框中便形成了置入效果。但我们发现其边缘非常清晰，这会使合成过渡不够自然。由此能够判断出画框工具在合成效果中没有体现出最佳功能，这也就意味着该工具有其他的更为重要的作用。

我之所以分析这个过程，目的在于和读者说明，我在学习软件工具时经常会思考某一个工具的靶向解决特点，这能缩小工具的学习范围，加快解决方案的总结。

图 3-107

如图 3-107 所示，用剪切蒙版方式，使用具备模糊边缘的形状合成，效果要比画框工具真实得多。同时剪切蒙版也能有效地保障工作过程，综合而言更适合这种合成效果。

既然是"一工具一创意"，讲到了画框工具中的圆形选项，那么咱们就索性把它设计完吧。

（1）首先选择手持咖啡杯的图像作为主体，如图 3-108 所示，用钢笔工具将手部抠取后复制，如图 3-109 所示。

（2）这个过程的目的是增强主次关系，主为咖啡，次为手。我们用有色与无色的方式烘托主体，如图 3-110 所示。

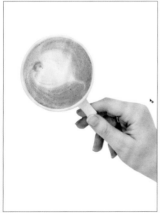

图 3-108　　　　　　　　　　图 3-109　　　　　　　　　　图 3-110

（3）将闹钟图像主体抠像后移至文件中，根据咖啡杯的圆形大小用自由变换方法将表盘圆形调节至同等尺寸，再将其移至咖啡杯下层，如图 3-111 所示。

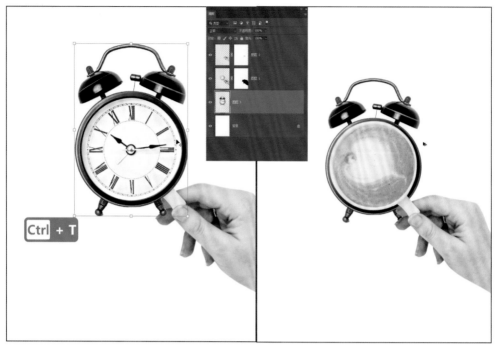

图 3-111

（4）将杯把与闹钟的底部支架形成对称，然后用咖啡杯杯壁圆形替代表盘轮廓，再次通过去色弱化闹钟，如图 3-112 所示。此时我们会发现这种卡布奇诺的咖啡颜色与灰色和白色过于相近，画面缺少分量感。将另一张素材中的咖啡（接近美式咖啡的颜色）融合于杯中，果然效果好了很多，如图 3-113 所示。

图 3-112

图 3-113

图 3-114

图 3-115

（5）接下来就该选择一个背景色了。

通常情况下我会用吸管工具在画面中吸取一个中间色，如图 3-114 所示。然后通过拾色器根据明度关系选择具体颜色。如果画面过于单调，我会选择渐变效果完成背景色的制作，如图 3-115 所示。

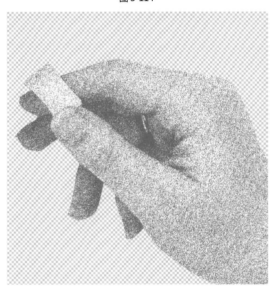

图 3-116

图 3-117

（6）如图 3-116 所示，可以对灰色图像添加滤镜库中的一些质感效果，如图 3-116 所示。我在这里选择的是 "素描" → "绘图笔" 效果，如图 3-117 所示。

图 3-118

（7）添加滤镜后的效果往往不能一步到位，我们可以通过图层的混合模式实现层与层的融合，如图 3-118 所示。这里选择线性加深后再调节不透明度，即可得到旧报纸印刷质感，从而增强画面的对比。

有故事的
数字创意设计

四、（矩形）画框工具

图 3-119

　　如图 3-119 所示，这个案例才是真正诠释画框工具 "一工具一创意" 的
作品，所以，前面的圆形画框工具创意案例属于 "擦边球" 效果，或者说是
抛砖引玉。

　　这个案例仍然是个封面，值得关注的是，这个封面是另一种艺术简历
的形式，你也可以将它作为 "扉页" 放到之前做好的封面后。总之，我们
随书所做的所有练习都不会浪费的，到了后面它们都会相继走进你的艺术
简历之中。

如图 3-120 所示，用矩形画框工具随意在纸张上框定范围都会形成对应的图层，如图 3-121 所示。而我们完全可以把它当作未来的图像，如图 3-122 所示。这在前面使用圆形时已经提过，之所以再做复述，目的是引出下面的构图。

图 3-120　　　　　　　　　　　图 3-121　　　　　　　　　　　图 3-122

如图 3-123 所示，这是我们在第三章中的练习作品，也有可能将成为很多同学的艺术简历内容，接下来咱们就用画框工具将这些业绩进行总结展示吧。

图 3-123

（1）如图 3-124 所示，利用画框工具可以在纸张上形成快速构图，然后将素材图像逐一拖进对应的矩形选框内即可瞬间完成构图及裁剪，如图 3-125 所示。这种结果几乎囊括了若干工具的优点，效率也自然大幅提升。

图 3-124　　　　　　　　　　　图 3-125

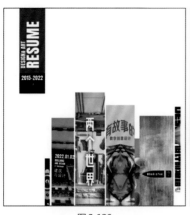

图 3-126　　　　　　　　　　图 3-127

（2）如图 3-126 所示，输入文本的排版可以与图像的构成相呼应，用矩形方式放置在页面的左上角；而针对不同图像的辅助性文本可以在参差不齐的空间中形成穿插互补，这也符合面的关系，如图 3-127 所示。

图 3-128

（3）如图 3-128 所示，在工具箱中移动工具下方还有一个画板工具，当图层中均为可编辑图层（没有背景层）时，该工具可在文件上下左右添加"+"号，如图 3-129 所示，用于增加页面。至此，Photoshop 终于可以实现页面排版了。

图 3-129

（4）如图 3-130 所示，画板工具将 Photoshop 文件变成了集合，这和 Illustrator 的画板、InDesign 的页面非常相似，如果页面数量不多，用 Photoshop 做一套艺术简历变得更加简单，如图 3-131 所示。

不过假如内容和页面过多的话，还是放弃画板工具吧，因为在我几次利用它创作后发现这个工具下的文件太过庞大。比起专业排版软件，它存在文件过大、运算速度过慢等问题。

图 3-130　　　　　　　　　　图 3-131

第四节 吸管工具、修补类工具

一、吸管工具

图 3-132

图 3-133

　　"海阔凭鱼跃，天高任鸟飞"这句话经常会用在设计行业中。确实，天马行空的思维是很多设计师与艺术工作者创作内容的基础，就像我们在本小节开篇看到的两页图像一样。图 3-132 是我们即将用吸管工具 🖋 讲解的 "一工具一创意" 案例作品，无论你怎么分析都很难看出它和图 3-133 之间的关联。

　　如图 3-133 所示是我随手拍摄的生活照片，其内容是我女儿上英语课的现场（穿黄衣服的就是她）。这是个漫长的过程，它需要将近三小时，而这个过程我都会陪伴其中。

　　我很享受这三小时，并不是因为能和孩子一起学英语，主要是在这段时间内我可以随心所欲地查找资料及无束缚地 "奇思妙想"。通常情况下我都会在孩子下课后和她一起 "满载而归"，她得到了新的英语知识，我收获了新的章节内容想法。

　　图 3-133 下方的三个文件就是我在女儿的一节课中总结的内容，其中有灵感，有素材，唯一空白的 "制作" 文件夹留给了回家后的录制视频过程。这是我生活和工作的习惯，诸如此类的时间和空间还有很多，比如高速公路独自开车时，听着音乐看着窗外的画面，用眼睛记录有用的细节；再比如上厕所的时间；等等。总之我很喜欢利用这些有可能会浪费掉的时间，反正闲着也是闲着，不如玩点儿创意更有意思。

图 3-134

我通常会先去翻阅大量的素材，例如一些创意广告的作品，但这个过程不是漫无目的地赏析，通常之前就有了自己的方向。比如，本小节"一工具一创意"案例是针对吸管工具 🖊 的，那么我会主要看和颜色有关的创意作品，这会大幅缩小选择范围。为了再次提高选择效率，我会将有关联的素材先下载再做分析，在这个过程中尽量避免读取创意作品中的文案，哪怕理解错了也没关系。因为这有助于后面的创作与原作内容无关。如果创意形式和创意内容都有关，那绝对就是"抄袭"了，而我只想用这个过程实现"借鉴"功能。

如图 3-134 所示，我们能够看到这个创意非常简单，其内容主要是色彩的变化，用品牌汽车作为结果点题，通过浓淡差异体现色彩渐变的功能意义，我理解应该和环保有关系。正如上面所说，我没做文字分析，因为我很清楚我要的是用创意形式引发的自我创作灵感，无疑现在已经达到了，具体原作是什么意思放到以后再说。

接下来的问题就是我如何改变这个形式中的主要内容了。其实这也很简单，因为原作用的是绿色渐变，如果将它改成红色渐变会表达什么信息呢？绿色和环保有关，这很容易解读。红色和什么有关呢？"热情""激情""团结"等这些都与情感有关，如果用图像表示出来就会很抽象，造成"仁者见仁，智者见智"的问题——绿色表示环保，完全可以最终落脚到汽车的排气形容，红色的运用和什么实物有关呢？

就像上面我们看到的，创意思维其实就是基于一条主线的思考过程，最后我想到了辣椒是红色的，而不同浓淡的红色可以表示不同的辣味，红色越淡就越不辣，反之，红色越浓就越辣。

如图 3-135 所示，找到这样一张辣椒的素材非常简单，但当你打开它后，貌似其他素材的寻找一下子就有了明确的导向，如图 3-136 所示。

图 3-135

图 3-136

辣属于一种味觉，味觉肯定和"吃"有关，与"吃"有关的视觉设计或数字设计一定与饭店宣传等有关，因此关于火锅店的辣味选择宣传海报就成了吸管工具 🖊 的"一工具一创意"创作案例。为了配合本书，我给它起名叫作《关于辣的故事》。

　　除了辣椒的图像，我还找了这三张图像。图 3-137 属于图形符号素材，通常这种素材会在数字创意设计中用于点睛，在本案例中我打算将这个火纹放在最辣的文字符号上。

　　图 3-138 是一个 PSD 文件，这类文件属于"物超所值"的素材，因为它是分层的，所有元素都可以拆分，也许这次案例我们用的是背景效果，下一次就会用到文件中的其他元素。在本案例中，我看中的是这张素材中的火锅图像和一些云纹图案。

　　图 3-139 是一张材质素材。这种类似宣纸或者元书纸等纸张的素材在未来会经常被用于背景底纹的处理，尤其是其具备的中国传统文化的一些内容表达。本案例与吃有关，中国的饮食文化也需要追求"返璞归真"的原味视觉效果，因此，这张素材我打算用到最终作品的背景材质表现上。

图 3-137

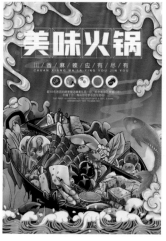

图 3-138

图 3-139

图 3-140

扫描二维码
观看教学视频

　　（1）如图 3-140 所示，建立完 A4 纸张后，可将纸张素材放置于背景，这样画面会出现古朴的效果。再将 PSD 文件中的火锅图像移至画面最上层，将其置于左下角，目的在于为文字和主要信息留出空间，这意味着现在看到的这些内容其实都不是主体，而是辅助体，所以它们需要"淡化"，既要"不起眼"，还得能清晰地看到。这种视觉效果通常会纹样化处理，所以选择一个单色系统将图中的火锅纹样改色，这也能很好地规避将来商用后的版权纠纷。

（2）如图 3-141 所示，用吸管工具🖋对画面中的局部色彩取样。吸取色彩后，其作为前景色继续使用。吸管工具和色彩的选择是不可分割的，所以当打开拾色器后，无论之前用的是哪种工具，都会被快速切换为吸管工具。

图 3-141

（3）如果你是色彩搭配的"小白"，我建议你在没有色彩应用基础能力前多使用吸管工具吸取画面中的某一色彩，再通过前景色和拾色器对它进行微调，这样可以保障你的色彩搭配中运用的大多是邻近色，而这种邻近色之间一定存在着呼应关系，说白了就是色彩的搭配有可能不"抢眼"，但一定不会"露怯"。

（4）如图 3-142 所示，用吸管工具设定好邻近的红颜色后，使用"滤镜"→"滤镜库"→"素描"→"绘画笔"滤镜即可将图像归纳为两色关系的绘画效果。由于素描效果使用的颜色大多取决于前景色与背景色，而我们实施的色彩中背景色为白色，所以红白两色给人的视觉感受是红色单色。我之所以这样详细地解读每一步，目的在于教大家处理细节。在创作此类效果时，通常情况下背景色都设置为白色，这其中还有一个好处，就是可以在混合模式中将白色内容通过图层间的混合效果去除。

图 3-142

（5）正如大家所看到的，在归纳色彩后，火锅图像更有艺术的绘画感，非常适合作为底图纹样，既有信息又不会喧宾夺主。更为有趣的是，可以大胆地将其用在未来的商业推广中，它已经和原图相距甚远，当然如果能够添加一些原创的元素或者改变原图中的内容位置关系就更好了。

图 3-143

（6）如图 3-143 所示，选择"图层"→"混合模式"→"线性加深"命令即可将图像中原有的白色去除，进而透出底层花纹，这样画面就更加统一了。

图 3-144

（7）如图 3-144 所示，将辣椒图像去背后放置在画面中心偏上区域（画面的中心偏上位置通常是较为突出的位置，之所以偏上而不是正中间是为了符合重心感受，一般来说，正中间的物体会让人有下坠感），输入书法类字体的文本，用中线构图摆放即可。

图 3-145　　　　图 3-146

（8）如图 3-145 所示，为突出文字信息主要内容，可以用横排文字工具 T 选择"辣"字，改变其字体、字号和颜色。在这里我为了体现辣的视觉特点，将字体选择得更加豪放，对应色彩也选择了画面中的红色，如图 3-146 所示。

（9）为了提高效率，接下来将采用靶向工具选择方案。这一点我们在本书开篇讲过，针对本案例中形体色彩渐变更好的创建方法应选择 Adobe Illustrator 软件，如图 3-147 所示。

（10）在 Adobe Illustrator 的工具箱中选择矩形工具，基于填色（与 Photoshop 前景色同一位置和功能，如图 3-148 所示），分别创建两种不同红色的矩形，如图 3-149 所示。

图 3-147　　　　　　　　　　　　图 3-148　　　　　　　　　　　　图 3-149

（11）选中两个红色矩形，用快捷键 Ctrl+Alt+B（混合效果）实施渐变混合。双击混合工具调出"混合选项"面板，如图3-150所示，将"间距"中"指定的步数"调整为3后，色彩渐变矩形有5个，如图3-151 所示。这种方法不但得到了5 个颜色的准确渐变，同时还得到了5 个同样尺寸的矩形。

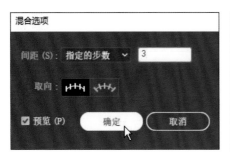

图 3-150　　　　　　　　　　　　　　　　　图 3-151

（12）如图 3-152 所示，将 Illustrator 软件中的图形拷贝粘贴至 Photoshop 文件，输入相关信息文字，将火纹图形粘贴至"无敌辣"矩形边缘，再次选择吸管工具统一颜色，如图 3-153 所示。

（13）用文本竖排的方式，将文案录入画面中，通过快捷键 Alt+ 左右键（调整文字间距）和 Alt+ 上下键（调整文字行距）进行段落排版，如图3-154 所示。

图 3-152　　　　　　　　　　　　图 3-153　　　　　　　　　　　　图 3-154

图 3-155

图 3-156

图 3-157

图 3-158

（14）如图 3-155 所示，PSD 素材中有很多云纹可以用于本案例中，一则可以在构图上填补画面中较空的位置，二来还能体现与味道搭配的气体，烘托画面氛围。

（15）如图 3-156 所示，当云纹单摆浮搁于画面之中时出现了喧宾夺主的问题。因此再次采用素描效果，减弱其视觉关系，让其形成纹样效果，如图 3-157 所示。

（16）画面中各个元素都调整到合理位置后仍然能够发现一些问题，例如主题文字还不够醒目。

遇到这种情况我们可以用增加 "投影" 的方法，增强层次的对比，加大视觉冲击力，如图 3-158 所示。

本方案的视觉效果并不复杂，但我描述的内容却相比其他案例更加详细，其原因在于本案例中的很多效果属于细节变化，一旦囫囵吞枣再没有视频的话，大家一定不能制作出同样的效果，比如素描中的各个参数，稍有不同效果将出现巨大的反差。还有就是本案例正式开启了跨软件操作教学，虽然前面也讲过类似教学内容，但作为靶向选择，本案例有一定的代表性。这是一个开始，它将开启并行同步学习过程，另一个新的软件就是 Adobe Illustrator。

二、修补类工具

图 3-159

大多数人了解 Adobe Photoshop 软件都是因为它的 "P" 图能力，而所谓的 "P" 图主要包括修补、润色、合成等。也正因为如此，工具箱中的修补类工具有着举足轻重的地位，甚至在前面的章节我们也不止一次讲解过它们。

因为 Adobe Photoshop 中关于修补的工具和选项很多，把它们的功能囊括在一起形成一个教学案例几乎是不可能的，我尝试了多个方法也没成功，索性就先出一个表达情怀的创意方案。

修补多用于对污渍和瑕疵的修复或还原，这个过程很像生活中的洗衣服，只不过它的去污能力远远超越了各种现实的洗洁技术，所以从一开始我就想到了用白色的衣服做案例。但当我搜索素材时，看到蓝蓝的天空和洁白的 T 恤，却更多地联想到当下的生活，这是一种健康、一种自由，也是我们在以前不大珍惜的健康和自由时间。2022 年的第一个月，我希望天下人都健健康康地生活，我给这个案例取名《健康日记》，如图 3-159 所示。它看起来平淡且简单，然而这里面包含的技术就像生活一样，能让你感觉五味杂陈。

如图 3-160 所示，为了讲解修补类工具，我找了很多素材，有海滩的鸟瞰图，也有具备修补条件的水果图像。因为素材要与创意有关，不能单从功能入手，所有素材的组合必须符合"旧的信息，新的组合"的创意，因此这些图大多进入了冷藏库。

图 3-160

如图 3-161 所示，利用修补类工具中的污点修复画笔工具 ⬦ 能够快速去除人像脸部的雀斑。这类人像素材经常用于讲解修补类工具，由于太过常见，我又不喜欢千篇一律，所以果断放弃使用这类素材。但是大家以后遇到这样的对比人像处理案例，我倒是有一个小技巧和大家分享。

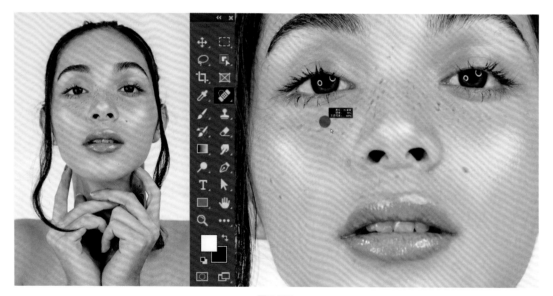

图 3-161

如图 3-162 所示，这类前后对比的广告作品有很多，将来创作此类作品时，切记不要将工作都放在美化人像的细节上，也可以用反差扩大对比，就是可以对美化前的部位降低视觉效果，或者说是做丑一些。我们也可以调侃地用一句当下很火的语言形容此法："没有对比，就没有伤害。"

图 3-162

图 3-163

如图 3-163 所示，这是一张再普通不过的照片。前面我已经提过选择它作为 "一工具一创意" 素材的原因，这里就不重叙了。

这张图也有问题，那就是这个白色的 T 恤过于普通。作为创意设计，应该源于生活，高于生活，还要适当夸张。既然我要表达健康，那么这件 T 恤就应该能够体现健康的效果。

图 3-164

如图 3-164 所示，我找到了更加挺括的白色 T 恤，而且由于有健壮身体的支撑，将其做成既有人体感觉，又只有衣服的状态，恰到好处，而这种效果在当下服装展示中也经常出现。

（1）如图 3-165 和图 3-166 所示，将两张图像分别用钢笔工具 ✐ 抠下来，再通过图层蒙版和修补类工具进行合成修缮，直至形成一件全新的完整 T 恤，如图 3-167 所示。

图 3-165

图 3-166

图 3-167

图 3-168

（2）如图 3-168 所示，制作这类创意图像，关键就在于衣服结构的处理上，而这些细节处理大多需要绘画。首先用路径的方式创建缺失部位的形状，再利用渐变工具 ■ 及图层蒙版将其处理得更加自然。

（3）如图 3-169 所示，利用修补与合成的技术，将原本存在的肢体去除，形成有立体感的衣服效果，这之中运用了大量的工具与技术，因为有视频详细地讲解，这里就不赘述了。

图 3-169

（4）如图 3-170 所示，T 恤的领口部分也用同样的方式完成。在整个创作过程中可以发现，画笔工具 ✐ 和渐变工具 ▆ 的使用还是较为频繁的。

图 3-170

图 3-172

（5）如图3-171 所示，表现一些效果时有很多方法，比如消除这件白色T 恤不一定用修补类工具，直接使用快捷键 Shift+F5 进行内容识别填充，再单独抠取衣架就可以达到目的，如图3-172 所示。

图 3-171

（6）基于处理好的天空和衣架素材，将图 3-170 移动至文件中，利用图层蒙版进行衣服与衣架的合成，如图 3-173 所示。合成后，由于衣服原有体积的原因，虽然去除了人的肢体结构，但仍然会感觉分量不轻，因此可以用自由变化中的变形模式将衣服调整为被风吹过的样子，**如图 3-174 所示。**

（7）单纯的蓝天加上白色的衣服使画面过于单调，因此可以加上一些云，增强画面的空间感，如图 3-175所示。

图 3-173　　　　　　　　　　图 3-174　　　　　　　　　　图 3-175

（8）文字部分可以先设置符合画面风格的字体，如图 3-176 所示。然后将其作为参考，用画笔工具选择特定的笔触效果（如图 3-177 所示），进行文字绘制，如图 3-178 所示。

图 3-178

图 3-176　　　　　　　　图 3-177

（9）如图 3-179 所示，再次利用自由变换中的变形模式调整粘贴的日历，形成飘逸的效果。结合涂抹工具 ✍ 形成虚实关系，如图 3-180所示。

图 3-179　　　　　　　　　　图 3-180

第五节　图案图章工具、画笔工具

一、图案图章工具

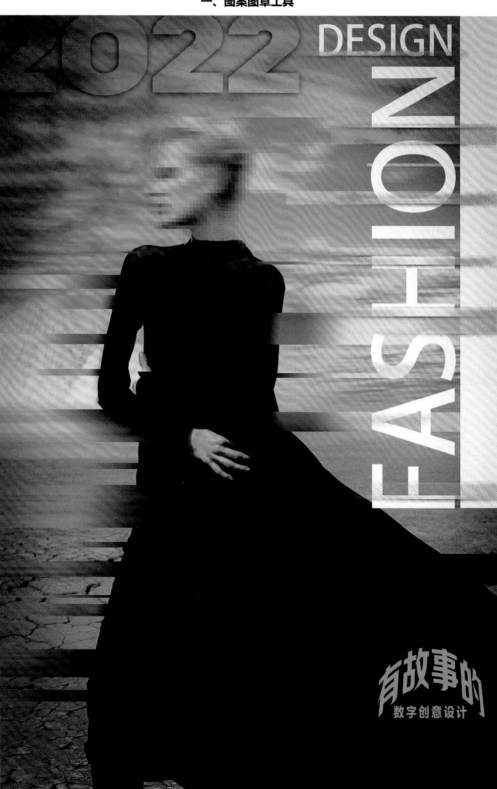

图 3-181

本小节我们将针对图章类工具进行讲解。因为上一小节刚刚讲过修补类工具，而仿制图章工具 属于修补类工具的前辈，在功能上与修复画笔工具 相似。为了增强新鲜感，让读书更有趣，本小节我们暂且先从图案图章工具 的"一工具一创意"讲起。

"一工具一创意"中的"一工具"并不单指一个工具，它也可以是一类工具。就拿图案图章工具来讲，没有图案哪来的图案图章呢？图案又从哪获取呢？当然是需要画笔工具 绘制。正因如此，接下来的案例实际上是对两个工具的联动讲解，后面的案例中这种联动辐射的工具组将越来越多。总之在操作熟练后，有一天你在创作作品时会忘了用的都是哪些工具，那一天你就达到了我在前面讲的"人机合一"的境界。

如图 3-181 所示，认知图案图章就从这张图像作品开始。你会发现女模特所穿的黑色纱裙上隐约印着一些花型纹样，这些花纹图案就是图案图章工具创作的，而花纹元素则是由画笔工具绘制的。而文字底部的这些花型，因为是 Photoshop 软件绘制的，单独拿出来会有很多瑕疵，但是作为图案元素置入衣服中，表现却是可圈可点的。

　　如图 3-182 所示，这些是我找了很长时间的案例素材，其色彩上都是黑色。大家都知道，我是基于案例的需求选择素材的，不过这次选择工作几乎让我崩溃，而这种绝望的心情你们以后一定会遇到。

　　当选择素材时，只要涉及人就是一件很难的事情，尤其是时尚类的服装片儿。越好的片子越需要大制作，所以很多广告公司和传媒制作单位都会在素材积累阶段花费大量的成本，人像拍摄就是其中之一。那么问题来了，我们这些初出茅庐的小设计师哪来那么多钱去请名模拍大片呢？所以利用技术有效地借鉴和规避是不错的选择，当然要是真正涉及商用的话，最佳的选择仍然是将原创拍摄列入报价成本之中，一则能够得到创意思维 100% 所需的素材，更有意思的是，我们所报出的成本总会带着一些利润，这在你工作一段时间后一定会懂的。

<div align="center">图 3-182</div>

　　（1）如图 3-183 所示，这是大部分人为了避免侵犯肖像权采取的手段，我们称之为"打码"。其实这种方式太过直白了，我们还可以采用艺术的手法让这个结果更加有趣，比如用"滤镜"→"模糊"→"动感模糊"效果对头部进行处理，如图 3-184 所示，因为模特儿有向前的动势，同时她所穿戴的衣服也具备横向动态处理的条件，所以可以选择矩形选框工具用加选区的方法创建衣服的动态碎片关系，如图 3-185 所示。它与头部动态模糊一样处理，能形成整体呼应，这也是一种很好的虚化形象结果，但最终效果要远超前者。

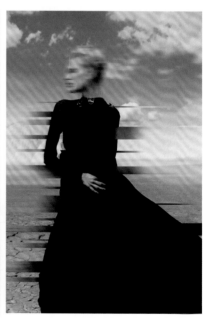

<div align="center">图 3-183　　　　　　　　　　图 3-184　　　　　　　　　　图 3-185</div>

（2）为了增添画面的色彩，继续改变画面背景，可以采用替换天空的方式，快速选择自己满意的天空，如图 3-186 所示。

（3）人物细节的配饰，也可以用修补类工具中的污点修复画笔工具和修复画笔工具进行去除，如图 3-187 所示。

图 3-186

图 3-187

图 3-188

（4）通过上述步骤，我们终于得到了一张能够用于展示的素材。这一切工作都是为了展示接下来的图案图章工具功能，所以人物对我而言不重要，重要的是她穿的黑色衣服。然而没有模特的动势，没有摄影大师的构图，再好的图案也都会缺失有效的载体，我们必须对原作者致敬，同时也必须尊重他们的劳动付出。正因如此，我要在此处郑重表态，上述教学内容仅限于对原创作品借鉴过程中的提炼方式分享，绝非是教大家如何盗取版权，切勿断章取义，以偏概全，毕竟这类知识的分享总要有人发起，与其隐蔽地"偷盗"，不如教会大家如何尊重知识和回避盗版。

图 3-189

（5）接下来对图案的制作进行讲解。为了更好地展示创建的基本绘画元素，我选择了一张天空的素材。此时只需拉出一个蓝色渐变，再加上一个替换天空的效果就可以了，如图 3-189 所示。这种原创素材的瞬间获得和前者素材获取相比，就像在荒岛中钻木取火时突然发现了打火机一样，再次让我们感叹科技的魅力。

（6）如图 3-190 所示，用画笔工具 ✎ 和椭圆选框工具 ⬭ 绘制气泡是我早期的教学案例，直至今天我也觉得这个案例能够很好地说明数字技术中的画笔工具与真实画笔之间的区别。如图 3-191 所示，它能够在透明的图层中绘制，同时还能以独立的图层存在，这种"空气绘画"很好地证明了数字技术存在的价值。

图 3-190

图 3-191

（7）因为图层的功能，这种半透明图片可以放到任何图像中，如图 3-192 所示。我们还可以通过液化效果对绘画的形态进行改变，例如气球的形状等，如图 3-193 所示。值得一提的是，大家要区分好液化中的手指功能和工具箱中的手指功能。工具箱中的涂抹工具 ✎ 在涂抹时会形成虚化效果，这比较适合虚实绘画，比如气球中的高光与反光等，如图 3-194 所示。

图 3-192

图 3-193

图 3-194

图 3-195

（8）本小节针对画笔工具 ✎ 增加一个新知识点——对称选项，如图 3-195 所示。有了这个功能的辅助，我们在绘图时进行镜像和垂直对称变得尤为轻松。例如绘制一把宝剑，只需要关注一侧的变化即可。而这个功能还有很多选项，每个选项都能创建不同的绘画形态，我个人认为这种形式很适合创作基本纹样，毕竟图案中的"二方连续"和"四方连续"都存在着对称的关系。

图 3-196

图 3-197

（9）如图 3-196 所示，在对称选项中选择 "曼陀罗" 形态，在 "段计数" 中选择 5，接下来的绘制将基于 5 条线形成呼应关系，而这种关系非常符合花蕊的生长动势，如图 3-197 所示。利用画笔的单线绘制，在曼陀罗的生长动势下，一个图案元素的线描就完成了。由于线与线之间有交集，导致内部空间为封闭状态，因此可以用魔棒工具 ✦ 为不同区域建立选区，用色彩填充的方式完成元素上色。

（10）当完成基本图形后，将其复制多个并用不同的规格进行错落摆放，这里可以参照生活中雪花飘落的动势构图，如图 3-198 所示。

（11）为了能够符合模特衣服纹样尺寸，我们可以将错落有致的图案盖印为一个层，并将其移至模特文件中，再基于自由变换调节至对应大小，如图 3-199 所示。

（12）当上述工作准备完成后，一定要关掉除图案图层之外所有图层（包括背景层）的可视状态，因为下一步定义图案的要点在于"所见即所得"，也就是说，即使背景是透明的也可以定义，而定义图案通常都会让背景呈现为透明状态，只有这样采用图案图章绘制图案时才不会带着背景的底色，如图 3-200 所示。

图 3-198　　　　　　　　　　图 3-199　　　　　　　　　　图 3-200

图 3-201

图 3-202

（13）如图 3-201 所示，选择"编辑"→"定义图案"命令，可将选区中的图案定义。在工具箱中选择图章工具中的图案图章工具，如图 3-202 所示，在选项栏中找到刚定义的图案，通常情况下最近定义的图案会放置在图案库中的最后。

（14）图案图章工具 的使用方法与画笔工具 很相似，只不过画笔绘制的是颜色，图案图章工具绘制的是图案而已。学习此类新工具，大家一定要找到它和已知工具的相似和区别之处，这样能够快速吸收新工具特点。如图 3-203 所示，带有纹样的图案很方便地绘制到衣服上了，只不过颜色有些假。

（15）如图 3-204 所示，因为图案绘制前我们建立了新层，采用混合模式中的"叠加"或"柔光"即可让纹样自然地融合在服装之中，如图 3-205 所示。

图 3-203　　　　　　　　　图 3-204　　　　　　　　　图 3-205

图 3-206

（16）我们在"一工具一创意"中完成了很多作品，估计大家也能感受到，文字的设计和处理都会放在视觉设计过程的收尾阶段，本案例也一样。为了效果的统一，我在输入文字后通过增加矩形选框的方式对文字进行了和画面一致的处理，如图 3-206 所示。

（17）如图 3-207 所示，"图层"面板上不透明度下的填充可以对效果中的图形、图像颜色进行透明处理。二者的根本差别在于，填充透明元素色彩，完全保留特效，而不透明度是全部一起透明。

图 3-207

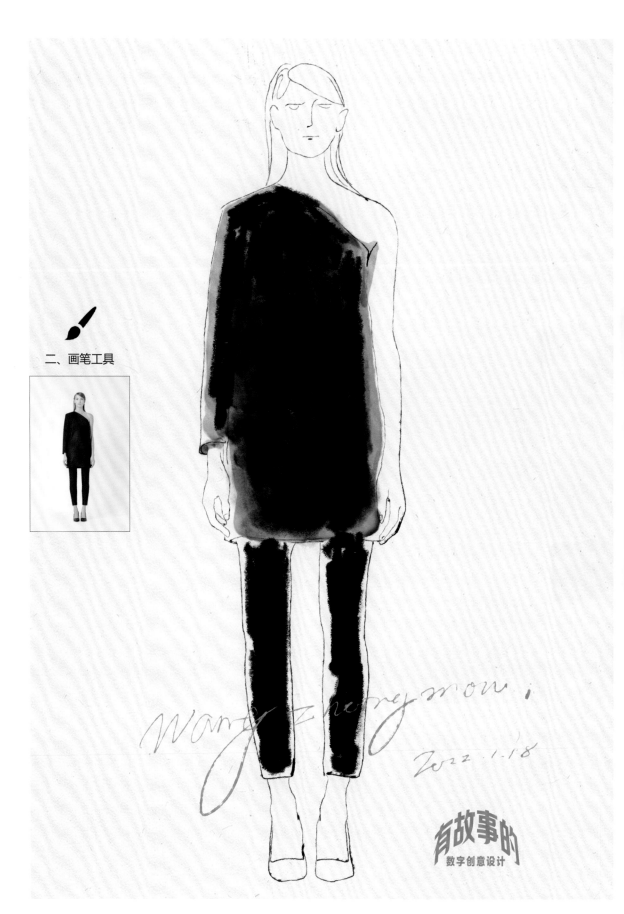

二、画笔工具

图 3-208

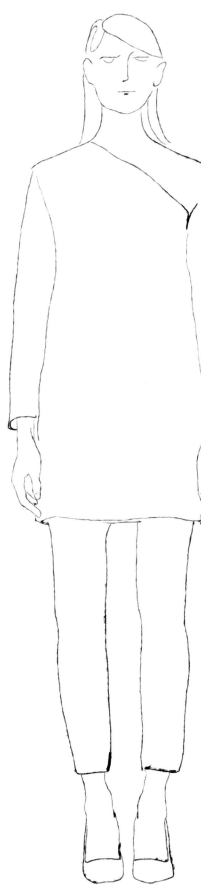

在本小节开篇时我曾提过，针对不同的人像素材有多种处理方法能"为我所用"，前面也说过，这不是为了合理地"盗版"，而是借鉴前辈们的艺术经验和审美格局。如图 3-208 所示，在本案例中，我将分享通过画笔工具用简单的线型勾勒形成原创绘画的方法，其中侧重讲解画笔工具中笔刷样式的功能。

　　可能是我在美院任教的原因，我的授课对象大多都有美术基础，然而只要我走出校门，美术基础就成了很多学生的"绊脚石"，这些内容我在前面也提到过。总之，创意设计绕不开美术的学习，也因此，在后续的课程中美术基础教学也会逐渐体现得越发明显，大家只需跟着练习。其实它没你想象得那么难。如图 3-209 所示，就这么几条线，看上去是很简单的事情，如果说难，也是未能熟练使用工具造成的，只要勤加练习必能通关。

图 3-209

（1）因为是像素绘画，必然会受到像素点清晰度的影响，所以大家应该根据所需尺寸，让图像符合需求，如图 3-210 所示。在原图中利用对象选择工具 选中并快速将其粘贴至文件中，再将其拉至最大作为底图绘画参考，如图 3-211 所示。

图 3-210　　　　　　　　　　　　　　　图 3-211

（2）如图 3-212 所示，针对层中的人物图像，用"滤镜"→"滤镜库"→"素描"功能对黑白颜色的前景色与背景色实施各种自动化的滤镜素描，如图 3-213 所示。其中的图像处理技术在前面的案例中曾多次实施过，优点是效率高且效果丰富，缺点就是缺少艺术的原创特质。因此，本案例不再使用此法，换成数字手绘原创方式，如图 3-214 所示。我们先为图像图层实施 30% 透明度，目的是将本层图像作为底层用于临摹借鉴。

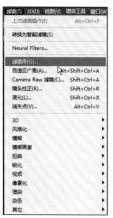

图 3-212　　　　　　　　　　　　图 3-213　　　　　　　　　　　　图 3-214

（3）如图 3-215 所示，这就是我接下来要使用的数字工具了。我用的手绘板是 Wacom 和冠影拓数位板 CTL-4100 小号，它比鼠标大不了多少，虽然是入门级，但我觉得初学数字绘画时功能足够了，毕竟占用空间少是我当下最大的需求。

图 3-215

图 3-216

图 3-217

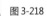

图 3-219

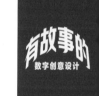

图 3-218

图 3-220

（4）如图 3-216 所示，描线部分在视频中讲解得比较清楚，这里就不占用篇幅了，大家需要关注一些步骤的操作要点。如图 3-217 所示，这种水彩的笔触我最终没有使用，原因在于有比它更好的笔刷样式。如图 3-218 所示，在不同的部位，可以选择更为丰富的笔刷绘画，大家也可以基于自我喜好选择我提供的笔刷样式。

（5）如图 3-219 所示，在处理腿部的时候，我还是使用了一点美术理论作为绘画表现基础，比如骨骼和肌肉的关系，这部分内容会在后面的大量案例中逐渐学习。这类手绘作品通常会采用签名的方式收尾，如图 3-220 所示。

这可能是大家第一次练习手绘，因此一定要迈出这一步，因为这类原创素材可以应用到很多产品中。

第六节　从日常创作中总结工具运用技巧

案例一

请将你认为的本案例对应的创意工具绘制于上方矩形框内。

扫描二维码
观看教学视频

图 3-221

本小节我将改变一些授课形式，目的在于推动大家养成主动学习及主动思考的习惯。如图 3-221 所示，在这张纪念篮球明星科比的数字创意设计作品上方我没有放置工具图标，而是留下来让大家看完本小节内容后绘制。伴随着"一工具一创意"的教程接近尾声，本书后面将不再设置图标以对应教学。从本小节开始我们将逐渐过渡到自己心中的"一创意一工具"，这里的"一工具"可以是你最熟练掌握的任何工具。

如图 3-222 所示，这是我的一种生活习惯。我会将自己的生活品悟和日常心得用数字创意设计的形式"晒"在朋友圈里，点赞能让我备受鼓舞，存储创作动力；宝贵的建议也能让我更好地了解自己创作的缺陷，最关键的是我能随时随地地去磨炼创意思维。我觉得大家也可以尝试用这种"语言形式"表达对当下事物的感触。

图 3-222

我们日常可以根据热点话题及近期自己对生活的感悟，随时设题进行创意表达。

2020 年 1 月 26 日，我们喜爱的著名篮球明星科比因意外离开了大家。为了表达对他的思念及不舍的心情，我创作了一张名为《永远的科比》的海报，它在实现技术上并不难，但是也能很好地体现出"一工具一创意"的教学要点，如图 3-223 所示。这三张素材给你的话，你会如何创意表达呢？

<p align="right">图 3-223</p>

扫描二维码观看教学视频

（1）如图 3-224 所示，首先创建 A4 纸，为了表现神圣的光影效果，可以将背景填充黑色，并用多边形套索工具☌从画布以外至内创建梯形，这也是用于制作光效的范围。

（2）如图 3-225 所示，用渐变工具▨对新建的梯形选区拉出由白色到透明的渐变，再用"滤镜"→"模糊"→"高斯模糊"效果将其边缘虚化，调整图层透明度，即可形成探照灯打光效果。

图 3-224　　　　　　　　　　　　　图 3-225

（3）如图 3-226 所示，此时如果用对象选择工具▤进行抠像，会发现人像的嘴角等处出现了白色瑕疵，因本案例最后会将明星的头像"剪影化"，所以应该采用最严谨的抠像工具——钢笔工具✎创建路径，这也能表示对偶像的尊重。

<p align="center">图 3-226</p>

（4）如图 3-227 所示，用钢笔工具 创建的人物会形成更加严谨的形象轮廓，这有助于剪影效果的实现。将路径转换为选区后（前面讲解到这里我都会加入快捷键注释，这里留给大家主动思考，有视频又有前面的绿色快捷键标注解读，大家应该知道用什么方法），将其粘贴至文件中，如图 3-228 所示。

（5）为更好地处理与背景光线的关系，接下来要为人物制作逆光效果。**按住 Ctrl 键单击图层缩略图，调出图层图像的对应选区**，如图3-229 所示。

图 3-227 图 3-228 图 3-229

图 3-230 图 3-231

（6）如图3-230 所示，为选区填充黑色后形成科比的剪影效果。然而这仅仅是制作光效的开始，接下来对黑色剪影图层建立图层蒙版，如图 3-231 所示。切记在这之前一定要使用**快捷键 Ctrl+D 去掉选区**，不然建立的蒙版效果与预期正好相反。

（7）如图 3-232 所示，使用黑颜色的画笔在剪影图层蒙版的对应位置涂抹即可去除黑色，从而显示出下层的人像。这种方法非常适合处理不同物体和人像的打光，例如逆光等。

图 3-232

（8）如图 3-233 所示，局部光影仍需增加对比关系，可以选择工具箱中专门处理明暗关系的减淡工具 🔍 和加深工具 ✍ 进行处理，如图 3-234 所示。这两个工具与画笔工具的使用方法接近，都是利用笔刷形成局部变化。

图 3-233　　　　　　　　　　　图 3-234

（9）除明暗关系外，为突出主次关系，还要进行色彩处理以及改变饱和度。此时可以选择工具箱中的海绵工具 🔘，调整加色和减色后的饱和度，增加图像有色与无色的对比关系。图 3-235 为加色前效果，图 3-236 为加色后效果。

图 3-235　　　　　　　　　　　图 3-236

（10）用椭圆选框工具对篮球快速抠像，如图 3-237 所示。将其粘贴到文件中，放到合理位置（这里的合理位置也可自选，根据画面构图在相对较空的位置摆放，最关键的是要与主体存在关系）。如图 3-238 所示，篮球放到了科比头像左侧，形成主人公看球的关系。

图 3-237　　　　　　　　　　　图 3-238

图 3-239　　　　　　　　　图 3-240

（11）如图 3-239 所示，为球体创建剪影图层，并使用图层蒙版处理光影效果，使球与人像的光影一致，如图 3-240 所示。

（12）如图 3-241 所示，利用多边形套索工具将原有文字去除。如图 3-242 所示，在空白位置输入文案。对选中的文案，可用变形效果进行不同程度的变形，如图 3-243 所示。

图 3-241　　　　　　　　　图 3-242　　　　　　　　　图 3-243

（13）如图 3-244 所示，文案中也要有创意思维的展现，我将主题内容改为了"永远"。在画面中用透明的方式淡淡地放到背景上，形成视觉的景深关系，如图 3-245 所示。最后为主标题添加模糊效果，与光影呼应，既尊重主题内容，又含蓄地让故事语意在光影中有了"温度"。

图 3-244　　　　　　　　　图 3-245　　　　　　　　　图 3-246

案例二

请将你认为的本案例对应的创意工具绘制于上方矩形框内。

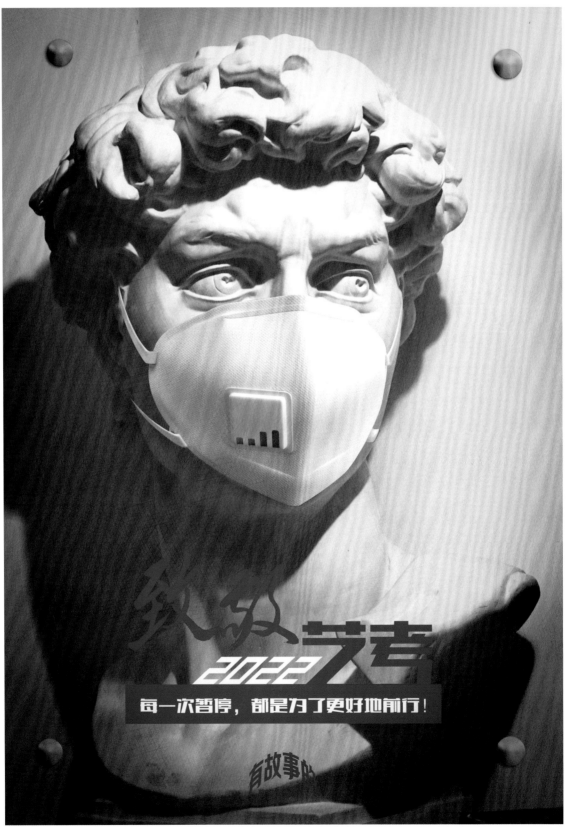

图 3-247

图 3-248

图 3-249

扫描二维码
观看教学视频

　　如图 3-247 所示，这是一张致敬"艺考"的数字创意作品。受疫情影响，一些"艺考生"的考试时间也在一定程度上有所变化。作为美术院校老师的我，想通过这个作品鼓舞那些热爱艺术、奋战在"艺考"路上的学生的斗志。

　　这也是一张较为直接的 Photoshop 合成创意练习作品。它就是由图 3-248 与图 3-249 组合而成，但在合成过程中很多参数及工具的组合运用还是有一定学习价值的。

如图3-250 所示，大卫石膏像图片原本属于摄影照片，而本案例的主题为"致敬艺考"，在大卫石膏像的处理上自然希望与素描绘画效果一致，因此，应先从色彩调节入手。这里我们再次强调色彩调节三要素——明度、色相、饱和度。调整时通常先从明度开始，对应的调色方法主要有**快捷键Ctr+M（曲线调色）和快捷键Ctrl+L（色阶调整）。**

图 3-250

（1）如图 3-251 所示，把抠好的口罩移动至文件中时，其透视和角度一定是存在误差的，此时可以在自由变换后按住 Ctrl 键对不同锚点调节透视变化。

上述方法我们在近期多个案例中均有使用，通常情况下大家应该熟练掌握了，如还较为生疏，应勤加苦练。这是物与物的形状合成中常用的手法，效果如图 3-252 所示。

图 3-251　　　　　　　　　　　　　　　　图 3-252

图 3-253

（2）如图 3-253 所示，为了增强口罩的光影效果，需要在其表面绘制黑白色彩，这种情况下最好的方法就是建立空白图层，作为口罩层的剪切图层，方法为**按住 Alt 键后，使用鼠标左键单击两层之间的交接处。**

（3）如图 3-254 所示，在口罩边缘绘制全新的挂绳，这里需要基于图像原有材质及色彩进行统一的创作。用钢笔工具绘制轮廓后转换成选区，再使用吸管工具进行色彩取样并填充，如图 3-255 所示。绘制立体光影时，为避免画笔笔触超出轮廓范围，需要在图层中选中"锁定透明区域"，如图 3-256 所示。

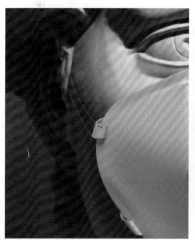

图 3-254

图 3-255

图 3-256

图 3-257

图 3-258

（4）如图 3-257 和图 3-258 所示，在合成中进行细节模糊及融合处理，可使用工具箱中的仿制图章工具及涂抹工具。

（5）当大卫石膏像与口罩处理好后，因其表面光滑的材质，整个画面仍然缺少素描绘画感，此时可以定义素描排线肌理纹样图案，如图 3-259 所示。

（6）图案定义完成后，按**快捷键 Shift+F5（填充）**并选择刚刚创建的图案进行填充，如图3-260 所示。

图 3-259　　　　　　　　　　　　　　　　　　图 3-260

（7）如图 3-261 所示，填充后的图案在矩形边缘会有规律地重复，这种效果极不自然。因此，需要利用前面学到的修补类工具对图像中的重复矩形纹样边缘进行修缮，直至线条没有重复感为止，如图 3-262 所示。

图 3-261　　　　　　　　　图 3-262

（8）如图 3-263 所示，将做好的材质放在最上层，选择混合模式中的"柔光"效果，再通过降低不透明度完成石膏像表层素描排线效果，最终让画面更加接近素描手绘的视觉感受，如图 3-264 所示。

图 3-263　　　　　　　　　图 3-264

图 3-265

（9）如图 3-265 所示，使用这种金属钉帽是为了制作图钉钉帽效果。早期的素描都是将图钉按到画板上固定的，这种有历史感的雏形更有助于呼应主题。

图 3-266

（10）如图 3-266 所示，如果你对四角的图钉效果感觉突兀的话，那说明你一定很年轻，因为在国内的艺考生涯中，固定画纸的图钉使用了很长一段时间，美纹纸是后来的故事。

图 3-267

（11）如图 3-267 所示，红色文字适合致敬的语意。字体的选择通常与文字的语意、语气及内在含义有关，不同字体也是不同的图形，都影响着美观。

图 3-268

（12）如图 3-268 所示，文字"2022"倾斜后出现了动势，与下面的"前行"语意形成统一，如图 3-269 所示。同时倾斜后的白色形状也与周边形状吻合，换言之，这种倾斜的调整既符合文字演义，又体现了整体图文搭配的视觉美感。

图 3-269

第七节　文字工具与形状工具

文字工具　　形状工具

　　本小节是"一工具一创意"教学内容的收尾。但这并不代表案例教学模式发生改变，相反，后面的教学案例会更有趣，只不过是用工具的功能启发创意的教学方式暂且告一段落。

　　通常情况下，我会在每个小节的开篇创作一张作品并用封面的方式赋予本节课一定的仪式感，然而在本节教学中为了在你我之间能够形成有效的创意互动思考，我决定将创意结果后置展示，希望大家认真阅读，切勿跨范围翻阅，这会让学习过程更加有趣。

图 3-270

图 3-271

图 3-272

一、文字工具

之所以将文字工具与形状工具放到工具箱最后部分讲解，原因有两个。

一是这两个工具本身就在工具箱靠后位置。从软件布局来看，开发人员有意识地将它们位置后移，我想是和第二个原因有关系，那就是这两个工具既不受像素控制，同时还能独立成为设计体系。可以说在创意设计领域中，它们已不只是处理素材工具那么简单，其本身就可以成为创意设计的结果。正因如此，基于这两个工具的相关专业创意设计理论课程与产品种类也有很多，例如"字体设计"课程与品牌设计产品，"图形符号设计"课程与标志设计、产品设计、建筑设计产品等。

如图 3-270 所示，这些字符和段落的技术讲解在接下来的课程中会逐渐详细，但我会将这些技术融入设计创意文字的过程中，大家必须实际应用，必须进行对应的思考与创作，不然我敢保证，用不了多久你将会逐渐忘记相关技术要领。当大家学到图 3-271 和图 3-272 所示的文字变化时，一定是基于对应的方案设计需求创作，绝不是只了解了文字就可以这样变形。

扫描二维码
观看教学视频

　　如图 3-273 所示，这是我基于市场中优秀的字体设计教学内容总结的部分章节。这些内容作为理论知识能够在未来文字创作过程中起到重要的美化提升作用，但如果此时进入这些教程也就相当于开启了新的教学篇章。在本书中，更加侧重创意思维构建与数字技术表现，在这其中会需要很多理论知识的支撑，我会选择涉及哪部分理论知识就讲对应理论这种方法。我觉得这种方法更容易吸收知识，我也相信在本小节中大家会感受到此法的优势和存在价值。

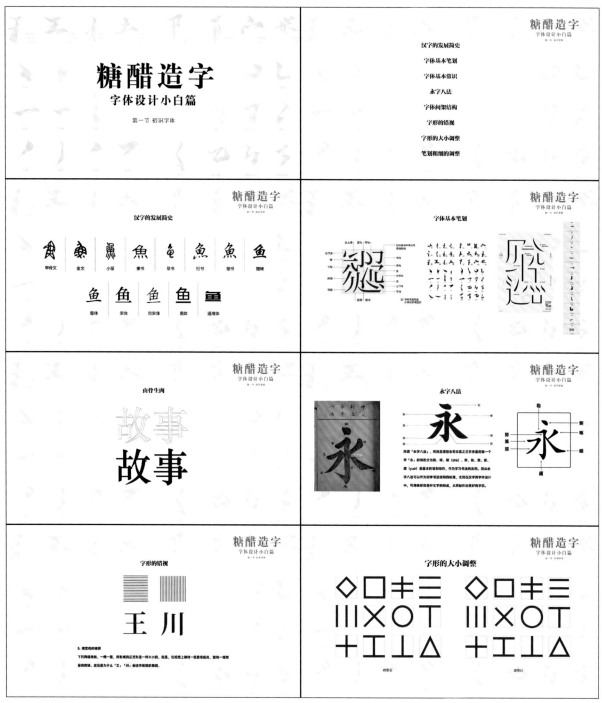

图 3-273

　　如图 3-274 所示，这是蒋华老师创作的海报（1997 HongKong）。大家可以直观感受到两个重要文字信息的融合，竖着的双喜和横着的 HongKong 被作者巧妙地组合在一起，从创作的结果来看，既在情理之中又在意料之外，可以说这种旧的元素新的组合让我们眼前一亮，这也就是创意设计的魅力。如果你学过一段字体设计后也会发现，在创意构思完成后，其实蒋老师完全遵循了字体设计中的理论原理，这让文字创意既有趣又好看。

图 3-274

图 3-275

图 3-276

如图 3-275~ 图 3-280 所示，这套基于文字的创意设计还是我在 20 年前看到的，今天仍然记忆犹新。一个好的创意会给作品注入灵魂，在一定程度上它要远远高于构成法则下的颜值提升。就像这套创意作品，即便我已经忘了它的表达效果及展示方式，但这个创意构思我永生难忘。

如图 3-275 所示，"家"字在保留宝盖头去掉其他内容后仍然可以象征家，如图 3-276 所示。如果在宝盖头下加上"女"字就组合成了安全的"安"字，加上广告语"家无女则不安"，这样既在形式上创建了合理的结构，又在内涵上表达了值得深思的文案信息。以此类推，"宁"字的构建表达着家中无男的生活感触，如图 3-278 所示。这种思路在图 3-279 中形成了转折，这也是很多系列海报或动画作品表达中常用的手法，其主要目的是引出最终的感叹效果或创意点。如图 3-280 所示，当"火"字出现后，这则"119 火警广告"创意目的就一目了然了，防火防灾的寓意也无须过多解读。

家无女则不"安"

图 3-277

家无男则不"宁"

图 3-278

然而

图 3-279

家里千万别有"火"啊……

图 3-280

在设计行业中，很多创意的灵感都来源于借鉴。如图 3-281~ 图 3-284 所示，这是我在看过前面以"家"字为主题的火警广告创意后完成的文字创意练习，图 3-281~ 图 3-282 的变化体现着文字中笔画细节调整的重要作用，这表明基于不同笔画的调整可以改变原文字的信息语意。正如图 3-283 所示，将"树"字的木字旁上方的笔画去除，与"一个点"进行信息对应即可巧妙地形成"砍一点"的表述，与此配合再将"根"字的木字旁形成两点的砍除效果，最终达到砍得越多危害越大的问题映射。

图 3-281

图 3-282

就砍那么一点，错误已然造成。

图 3-283

就砍那么两点，留下的只有悔恨。

图 3-284

图 3-285

看到这里，一定有读者会思考这类创意的灵感来源于什么。中国的汉字博大精深，如何才能找到自己需要的文字进行创意呢？

如图 3-285 所示，这是一张汉字发展简史的图示。很多人都知道，汉字由象形字发展而来，这说明文字中的字形与生活中的物象是关联的，一旦我们从生活中找到对应的文字信息，通过对文字结构进行创意调整，即可完成对文字创意的再造。

　　如图 3-286 所示，铜钱上面的"招财进宝"四个字在我国民间广为流传，其主要原因与图 3-287 的创意设计有关。通过对偏旁部首的简化及共用创作，我们的前辈巧妙地将这四个字"合四为一"，这既满足了极简的创意设计原则，又不妨碍对应的文字信息阅读及理解，因此，这种简化的文字创意组合方法多用于文字结构的创新组合嫁接。

图 3-286　　　　　　　　　　　　　　　　　图 3-287

　　如图 3-288 ~ 图 3-293 所示，这是我为中国银行天津市分行设计创作的第二套电梯轿厢企业文化作品。大家可以直观地感受到前面的设计理论是如何在创作过程中进行应用的。这种方法既简单，又能够让创意作品具备一定的信息深度。在创作过程中，如能像本套作品一样将企业的标识嵌入其中，就恰到好处了。

图 3-288　　　　　　　　　　　　　　　　　图 3-289

于变局中开新局
在危机中育先机

图 3-290

务实求进地干
探索开拓地创
刚健勇毅地闯

图 3-291

重点突破
敏捷反应
激发活力

图 3-292

助力新发展格局
浇灌实体经济
引金融活水

图 3-293

有故事的
数字创意设计

创意设计命题创作试卷

图 3-294

我在本章开篇时就给大家设置了一个创意设计命题创作考试，在本节中再来一次考试，一来让大家对比一下自己的变化，看看进步效果；二来也是希望大家在书中多留一些自己的阅读痕迹。我倒不是非得让这本书多有情怀，其实根本目的还是希望各位能够多动手，勤练习。

　　如图 3-294 所示，请将中文"虎"字与英文 TIGER 用偏旁部首简化共用的方式"合二为一"，要求最终文字组合结构严谨，造型优美生动，不影响信息认知。

　　如图 3-295 所示，在英文笔画和中文偏旁部首中寻找结构相似之处，将对应的结构细节由中文的字形向英文的字形过渡，在变化过程中可以采用分解、重组、再造的形式打破原有偏旁部首结构关系，利用相互之间的信息支撑，在一定程度上保障最终文字信息的阅读。在拿捏创意的尺度时，侧重字形的变化与创新，相对可以减弱部分偏旁部首的原有认知度。

创作启发

图 3-295

在框架范围中绘制创意草图或采用数字创作的方式将最终作品打印粘贴。

请各位读者翻阅到此处暂停阅读，待考试结束后，完成对应创意思维内容时再继续阅读，尽量形成你我之间的创意对比，从而加大互动学习效果。

图 3-296

（1）如图 3-296 所示，在创作这种文字设计的时候，可以参考原有字形进行手写，在手写过程中找到每个笔画行笔的方式，接下来只要利用这种行笔的运动轨迹去塑造对应的英文字母即可。

图 3-297

（2）如图 3-297 所示，我使用数位板以毛笔笔触的方式基于上述创作思路完成了具备书法效果的文字创意。可以看出，字形大体效果上还是能够感受到中文"虎"字的，但认真分析每一个笔画和结构时也能逐一辨识出它们是由 T、I、G、E、R 五个字母组合而成。

扫描二维码
观看教学视频

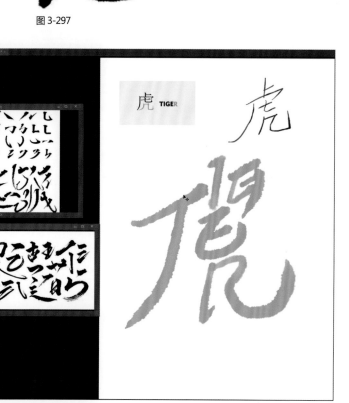

图 3-298

（3）接下来的创作方法在前面章节中介绍过，这种利用书法笔画和偏旁部首造字的方式在创作中国书法文字中经常用到，它能够让你创作出来的文字更加苍劲有力，也能够利用 Photoshop 软件中各种工具及特效弥补原创绘制的不足。因此我们只需要将创作的文字在图层中降低透明度后作为参考，逐一完成不同结构的替换即可，如图 3-298 所示。

（4）如图 3-299
所示，在调整书法笔画
素材时，因原有素材的
方向和比例与创作内容
多有不符之处，可利用
自由变换基础上的变形
模式进行二次调节，直
至与创作笔画所需效果
一致。

图 3-299

（5）如图 3-300 所示，某些笔画处理后，由于原素材中的一些瑕疵造成结果不尽人意。对这样的素材，可以利用图层中的蒙版进行深入修正，如图 3-301 所示。

图 3-300

图 3-301

（6）如图 3-302 所示，当抻拉这部分结构时，其字形结构很难满足塑造英文字母"R"的条件。此时可以用液化效果单独对这部分细节进行字形处理，如图 3-303 所示。

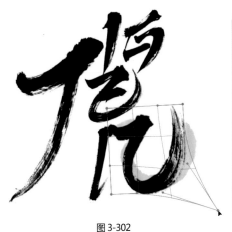

图 3-302

图 3-303

（7）如图 3-304 所示，当完成最终文字创意设计后，可导入类似于金箔的材质素材，用剪切蒙版的方式将其附着在文字表面，形成金箔字效果，这样可以给"虎"字加大气势，同时为后续产品元素多元化创造更多的效果。

图 3-304

其实在设计工作中，很多产品的创作都与文字创意设计有关。作为创新再造的方法，这类中英文组合形式的创意设计产品经常会出现在我们生活中。如图 3-305 所示，这个门店的招牌巧妙地将中英文组合浓缩成两个字——"书"和"茶"，其中既具备中文的信息也满足英文的辨识，在功能上这个双语创意让信息传播得更加宽泛，在视觉上它的创新也更抓眼球，所以这个导视产品我认为设计得很成功。

图 3-305

扫描二维码
观看教学视频

二、形状工具

本小节对两个工具开展"一工具一创意"讲授。在结束了文字工具讲解后，接下来对形状工具进行讲解。因这两个工具在教学思路上是一致的，为了让学习更有趣，我再次拿出了这枚"铜钱"，如图 3-306 所示。在除去铜钱上面的文字后，剩下的就是由两个圆形和一个方形组成的图形了。

如图 3-307 所示，这个简单的形状具备了强大的辨识度，一看便能认知其为"铜钱"，所以可以将这种标准的图形称为最具辨识度的原始图形，也可以概括地称其为"雏形"。这也是我们开启图形创意设计课程前的创作起点，要知道能够找到表达信息的对应"雏形"绝非是一件简单的事情。

图 3-306

图 3-307

　　因为"铜钱"的形状象征着"金融与货币"等信息，也就是说，铜钱作为形状雏形可以替代金融等相关文字信息。如图 3-308 所示，我国很多银行的标志都与铜钱有关，其中中国银行和中国工商银行都采用了文字与图形的形体再造融合，中国农业银行则利用农业的象征图形——"麦穗"作为代表农业的形状雏形与铜钱巧妙嫁接，这些法则几乎都与本小节讲述内容有关。然而中国建设银行的标志除去铜钱的形状外，你还能看出哪些对应建设信息的图形呢？

图 3-308

图 3-309

　　当我们把中国建设银行标志右上角的图形提炼并延展后不难发现，这个图形是锤子的雏形，而锤子作为建设的主要工具，具备了"建设"的形象代言特点，因此，这个应用的难度主要在于锤头的形状拿捏，稍有偏差就会更难辨识。这也是图形设计与创意中的难点所在，严谨的形状勾画、充实的理论基础、丰富的生活阅历等都是创作图形不可缺少的重要基础。

　　我在本小节开篇时讲到，由于字体设计和图形符号创意这类理论课程本身就可以构成一套完整的教学体系，为增强学习的兴趣和让所学知识能够快速地学以致用，我将采取思维引导的方式通过不同的案例解读对应理论信息。如图 3-310 所示，如果作为雏形，这个"灯"字你会选择图 3-311 中的哪个产品作为对应图示呢？

图 3-310　　　　　　　　　　　　　　　　　图 3-311

　　如图 3-312 所示，我想大多数人会选择这个灯泡指代"灯"字，这也是图语转换练习的起步。大家可以在生活中进行这种训练，只需要设定一个词或字，甚至一句话，然后去找能够替换它的图像或图形即可，最后在创作加工时，保持着"能减则减"的原则。如图 3-313 所示，选择好灯泡的图像，利用简单的线性归纳，也许这个代表"灯"字的图形创作就完成了。

图 3-312　　　　　　　　　　图 3-313

　　不是所有的图形都具备准确的辨识度，如图 3-314 所示，就像这两个圆形和一个矩形构成的图形，从剪影效果中很难捕捉它到底是由什么图像简化而成的。正因如此，这种含糊的表述却能帮助我们创造出更多的图像组合，让创意更有趣。

图 3-314

如图 3-315 所示，生活中有很多具备两个圆形、一个矩形组合的图像，我们可以寻找有代表性的图，比如墨镜和哑铃。因为它们的雏形都接近于两个圆形和一个矩形，所以二者一定在形状上是相似的，如果想区分它们，就必须让观者能够清晰地看到对应图像的材质、光影、细节等元素，而这些元素在图像缩小后都将被弱化，这意味着只要将图像缩小，就很难辨出谁是谁。

图 3-315

如图 3-316 所示，当图像体积变小后，它的状态几乎接近我们对图形的认知，而这时就会出现似像非像的情况：增加了眼镜腿的图形一定会让观者认为其就是墨镜，然而仔细观察却发现了奇怪的组合。这会让观者产生怀疑，在他的脑海中一定会浮现出"为什么要给哑铃加上眼镜腿"的问题，如图 3-317 所示。

图 3-316

图 3-317

图 3-318

用情理之中意料之外的创意去书写广告语往往会让作品产生解读共鸣。就像图 3-318 所示，我们用哑铃的功能特点形成与隐形眼镜的反差对比，这样广告的创意目标就非常明了了。之后再基于色彩和版式等平面设计原理提升设计颜值，一张成熟的广告海报即可诞生。这是我很多年前看到的创意广告产品，今天仍然让我记忆犹新。

图形与图像是我们辨识物象的两种形态，它们在创意设计过程中作为图语转换的重要元素，哪种形态更加有辨识度就选择哪种即可。如图 3-319 所示，单从上方加入渐变色的圆形来看，我们很难辨识其为西瓜；但在这个形状上加入纹样后，它的辨识度就逐渐提升了，而对于西瓜而言，这种纹样的图像远高于图形的辨识价值。如图 3-320 所示，常态化的西瓜圆形形状被方形替代后，基于存在的纹样图像，我们依然能够辨认其为西瓜。

图 3-319

图 3-320

很多从事艺术与设计工作的人都有虚着眼看事物的习惯，他们用这种方式去概括图像颜色及纹样，也就是将模糊的视觉虚化图像向图形转化，这和前面提到的哑铃与墨镜组合很相似，因为利用"近大远小"去概括，利用"近实远虚"去融合都可以丰富观察事物的结果。如图 3-321 所示，作为人为切割的图形，西瓜的三角并不具备雏形功能特点，但加入它的固有色后，其辨识度甚至要高于前者，基于此，更多西瓜的图案创作会采用这种红绿搭配的图形组合，如图 3-324 所示；同时为突出其自身特点，在瓜肉中加入黑色西瓜子能够让图案或图形更具备专属特质，如图 3-322 所示。以此作为图形图案的归纳组合标准，很多产品的创作准确性就能得到保障，如图 3-323 所示。

图 3-321

图 3-322

图 3-323

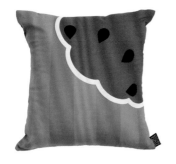

图 3-324

图 3-325

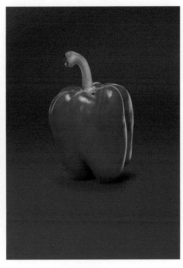

图 3-326

寻找图形和图像之间的相似点是创意设计过程中非常重要的工作之一，这要求我们必须具备更多观察事物的方法，如图 3-325 与图 3-326 所示，嘴唇照片和红椒都有哪些相似特点呢？如果让你将二者融合，你会怎样处理呢？它们的结合点又在哪里呢？

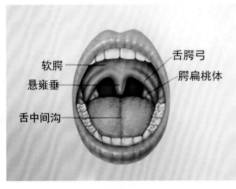

软腭
悬雍垂
舌中间沟
舌腭弓
腭扁桃体

图 3-327

大多数人在寻找事物之间相似特点时，都会基于表面的几个元素，例如颜色、形状等。正因如此，很多创意都会出现 "撞车" 现象。但当更深入地剖析物象时，会发现这些元素其实有很多可挖掘的细节，例如内部结构、功能特点、内涵寓意等。

如图 3-327 所示，我们不再看嘴唇，而是观察口腔内部的结构。当把红椒切割后，你会惊奇地发现它们又出现了一层相似关系，如图 3-328 所示。

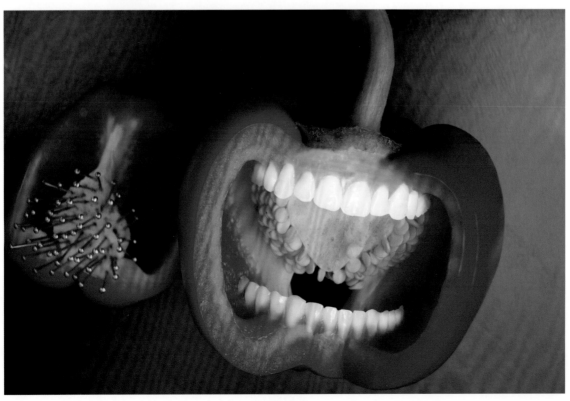

图 3-328

图 3-329

如图 3-329 所示，这是代表天津"建卫"的一个牌楼。作为有代表性的图像，通过简化处理原则创建图形，保留其辨识特点，再围绕"天津建卫"主题形成创意信息图语转换，就能完成一套完整的创意海报作品。

如图 3-330 所示，这套作品是我在 2004 年参加"天津建卫 600 周年主题海报大赛"活动中创作的一套图形海报创意。

首先我明确了每张海报的表达信息，也就是主题：第一时间想到的就是"吃喝玩乐"。基于天津百姓生活的特点，根据牌楼主体结构的象形，逐一找到对应点，将多个信息进行创新组合后能够准确地表达文字主题，我就视为达到了创意目标。

图 3-330

图 3-331

图 3-332

在将来创意设计过程中，无论是随手的速写灵感捕捉（见图 3-331），还是能够形成作品的创意结果（见图 3-332），这些都可以帮助我们完成更多的产品再造（见图 3-333）。上述这些创意图像是我在学院任教过程中部分学生的随堂作业，很明显，这些同学清晰地掌握了在图形与图像中寻找相似特点的组合创新方法。

图 3-333

图 3-334

如图 3-334 所示，这是本书后面的一个教案，我想大家一定很喜欢这个由 Photoshop 和 Dimension 两款软件共同完成的作品。就像大多数同学喜欢精彩软件教程一样，我们的浓厚兴趣基本都来自看到的视觉结果。然而你有可能忽略了一个问题，那就是如果要客户对这个创意设计买单的话，除表象的视觉效果外，更重要的是这个作品所诠释包含的寓意。而你所提供的创意解读文案一定不是胡编乱造的，因为从始至终作品创意都要与客户需求有关联。

如图 3-335 所示，这是我整理的这套城市景观雕塑作品中的部分汇报文件，其中包含了在不同角度下雕塑作品的象形寓意，这些寓意能够清晰地体现创作者对客户需求的解读，也充分表现出作品创作的工作难度。要知道很多成功的案例都是在这种解读过程中确定的，这些创意阐述有可能为你的作品在成功的道路上推波助澜，也有可能让客户转变放弃它的态度。

创意阐述：

《辉煌》装置作品在充分理解与解读保税区发展历程基础上创作，其造型主体由三条黄色色调组合的线条穿插构建，与坚硬的基座形成视觉的对比。

整体造型基于不同的角度能够生成丰富的图像、图形解读。

正面造型旨在表现扬帆图示，寓意乘风破浪、一帆风顺，再创辉煌！

通过镜面铜合金材质根据光线折射可形成火苗至火焰燃烧效果，寓意蒸蒸日上及准确表达建区 30 周年庆典色调。

内部镂空阴形既准确地勾画了火苗锥形，同时空隙形态也是水滴造型，配合坚硬且腐蚀金属基座寓意"滴水穿石"的奋斗精神与发展的时代痕迹。

三条线前后交叉错落，由下至上、由内向外，形成了中国汉字中的"众"，三人为众，以人为本也恰恰吻合了保税区三港联动的对应关系。

作品侧面角度构建了较为具象的音符图示，寓意回顾三十载，奏响新篇章。

装置正面采用腐蚀与雕刻工艺将对应的三港图示及保税区管委会图标设置其中定位归属。

本方案总高 12 米，整体造型挺拔上升，配合景观在导示与建筑标志性符合功能上更为有效。

图 3-335

如图 3-336 所示，这是我任教"图形与符号设计"专业课程时部分学生创作的草图。这些创意思路的构建还是需要大量的实践操作和专业理论指导的，后续我会作为课程中要点与精华以嵌入案例的方式详细解读。

图 3-336

如图 3-337 所示，大家可以在闲暇之余做此类"语图转换"的训练。方法很简单，我们只需要设定一句话，然后用创新且有趣的方法以图像图形的方式将其表现出来。如果你在朋友圈晒一晒的话，就能得到这个创意的客观评判了。

驴唇不对马嘴

图 3-337

如图 3-338 所示，我标红了三位图形创意大师创作感言中的重点，我们可以借鉴这些观点，将"创造"定位为创意过程，"新事物"定位为创意目标，"简单性"定位为创意方法，然后完成接下来针对形状工具设定的图形创意命题。

全面认知广阔的世界，不断关注独特和有穿透力的想法和创意，执着于对**创造**的追求。

——**福田繁雄**

作品传达的意思不是"知道什么"，而是发现**新事物**的喜悦。

——**Ysuo kamon**

一种逆于常理的理念给单调乏味的生活注入活力与激情。真正好的作品不是特别提升了复杂性，而是提升了**简单性**，看似简单却富有创意。

——**Kunio yanagida**

创造——新事物——简单性

图 3-338

图 3-339

图 3-340

图 3-341

如图 3-339 所示为形状工具。与文字工具一样，我之所以讲这么多内容，目的就是通过对图形的认知，强化大家对形状工具的重视程度。它们不仅能够创建各种图形，如果具备创意思维的构建法则，这些工具随时可以"撒豆成兵"，为你所用，想让它代表什么信息就能转换成什么"语句"，就像接下来的训练课题一样。通过上述学习内容，请大家将图 3-340 中的四个图形用极简法则替换为数字"2022"，如图 3-341 所示。**切记此处停止阅读，和前面的命题创作一样，待草图或创作完成后再阅读后续内容。**

图 3-342

扫描二维码
观看技术视频

数字创意设计是技术与艺术结合的展现，这其中数字技术的核心地位是毋庸置疑的，所以当涉及不同的创意表现需求时，我会尽量将对应技术由零讲起，但如果相关技术讲解大部分停留在软件自身工具及参数运用上，请大家多看视频，就不让这部分内容占据过多的页面篇幅了。

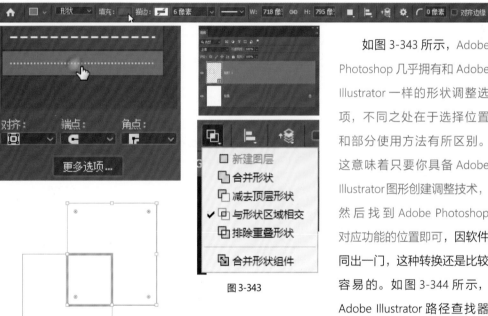

图 3-343

如图 3-343 所示，Adobe Photoshop 几乎拥有和 Adobe Illustrator 一样的形状调整选项，不同之处在于选择位置和部分使用方法有所区别。这意味着只要你具备 Adobe Illustrator 图形创建调整技术，然后找到 Adobe Photoshop 对应功能的位置即可，因软件同出一门，这种转换还是比较容易的。如图 3-344 所示，Adobe Illustrator 路径查找器在 Adobe Photoshop 的 "对象" 面板中也存在。

图 3-344

扫描二维码
观看教学视频

　　我曾在前面章节中提过，针对图形的设计，选择 Adobe Illustrator 软件更加合理。但本小节属于 Adobe Photoshop 软件的"一工具一创意"教学内容，因此希望大家基于视频中相关技术的讲解，尽量熟悉 Adobe Photoshop 软件中对应功能，以便不时之需。

　　如图 3-345 所示，这是平常使用最多的几种图形，它们既可以概括各种标志和符号的设计形态，也可以象征不同文字字形，在这里正好可以嵌入字体设计中字形调整的理论，让我们一边完成"2022"数字图形考核，一边了解基于这几种字形的调整。别忘了我前面说的，这种"一箭双雕"的事，我最爱做了。

图 3-345

　　（1）如图 3-346 所示，这是本小节开始时我列出的一些字体设计课程内容。此图为字形的大小调整，受视觉误差的影响，我们在看到很多图形后，其原始状态都或多或少需要通过微调让形态看起来更舒服，例如本考核中的这几个图形，它们在同样大小的矩形中创建后，都能调整得更美观。如图 3-347 所示，矩形显得过于丰满，菱形则显得收缩了很多，三角形重心出现了偏移而且略显细长。根据这些理论进行反方向调整后，视觉效果变得更加均衡稳定。我认为这种理论实践方法是最好的学习方法，只要多用，很快便能驾轻就熟。

图 3-346

图 3-347

图 3-348

（2）如图 3-348 所示，通过调整图形，得到了相对稳定及均衡的视觉效果后，再将其由线框转换为实色的黑图形。因为白色和黑色在体积与缝隙上的视觉感受有所不同，这也会影响细节的调整。

（3）针对四个几何图形，我选择用相同的白色矩形嵌入图形中，从而实现镂空效果。其实这在图形设计中也称为正负形关系，相当于减掉黑色图形中不需要的部分，如图 3-349 所示。

图 3-349

注意：调整此类图形时，既要观察黑色体积变化，还要重视白色负形之间的关系。

图 3-350

（4）如图 3-350 所示，对白色矩形细微调整后，"2022" 数字与四个几何形态达到了 "合二为一" 效果，且相对比较完整。但此时白色矩形与背景中的白色纸张形成的镂空效果其实是假镂空，在 Illustrator 中，用路径查找器中的 "减去顶层" 功能将对应位置删除，即可完成最终图形制作，如图 3-351 所示。

图 3-351

（5）如图 3-352 所示，在 Photoshop 中，用减去顶层的方法也可完成相同的图形处理。具体选择哪款软件制作，还要看大家对靶向功能的认知。图形的魅力在于其符号化的衍生，如图 3-353 所示，这些图形的组合在未来设计产品时将非常实用。

图 3-352　　　　　　　　　　　　　　图 3-353

第八节　小节作业训练——
艺术简历的内页设计

　　经历了三个章节的学习，大家存储了多少练习作品呢？如果具备了一定数量，我们可以将手中的作品分门别类地录入自己的艺术简历中。虽然这些内容可能略显薄弱，但开始在艺术简历中录入自己作品这个环节很重要，而且后续可以随时替换不成熟的作品。为了让大家找到自信，我在这个环节中再给大家一些"法宝"，它们会让你的习作瞬间产品化，也会让你所经历的学习过程逐渐产生亮点。

　　如图 3-354 所示，这是一些常用于文创产品的样机。我结合第三章基于虎年的练习，借助样机制作一套完整的文创产品，以此坚定大家对过程学习的信念（见图 3-355~ 图 3-360）。这里我引用"慢功夫出细活"这句老话作为第三章结束语，留给各位细细品悟。

图 3-354

 扫描二维码 观看教学视频

图 3-355（虎年文创卫衣）

图 3-356（虎年文创雨伞）

图 3-357（虎年文创帽子）

图 3-358（虎年文创鼠标垫）

图 3-359（虎年文创手机壳）

图 3-360（虎年文创纸杯）

第四章 →

Adobe Photoshop
和其他软件的故事

扫描二维码
观看教学视频

Adobe
Photoshop
和其他软件的故事

图 4-1

　　我在第四章开篇页面中放了两套我设计的奖杯产品，如图 4-1 和图 4-2 所示。如果我说它们是用 Adobe Photoshop 软件设计的，你会相信吗？这个奖杯设计制作项目在我的创意设计生涯中非常重要，它不仅让我的劳动付出有了直接的物质回报，更为重要的是，它见证了我设计成长的道路。这之中最值得分享的就是这些奖杯的创意构思与多软件组合制作技巧，下面就让我们以此为载体开始见证 16 款软件组合的学习吧。

图 4-2

方案：《攀升》

　　本方案灵感来自于保税区内地标性雕塑，奖杯是将雕塑解构建后重新组成。其整体造型具有强烈的上升趋势，环绕主体的形状由100个立方体组成，每个立方体象征着保税区内的企业，寓意保税区与企业携手攀升共赴未来，创造更加辉煌的事业。

图 4-3

如果你以为我就是用前面两张白色奖杯作为案例进行软件组合教学的话，就大错特错了。

如图 4-3 所示，这是我持续时间最长的创意设计项目。从 2011 年至今，这个项目已经持续了 11 年，每年一套新方案，每年一件新的创意设计产品，时至今日我手中已经有 11 件作品了。从开始的借鉴到资源越来越少，从捉襟见肘的三维联想到驾轻就熟的 3D 表现，从追逐别人到超越自己，从三方比价到政府采购，从幼稚的合同书写到成熟的竞标方案，从唯我独尊的傲慢心态到学会尊重每一个人，从失落到成功，从祈求到感恩，可以说其中的故事是本书最为精彩的内容。

你很可能认为这些奖杯的设计制作与你未来的创意设计行业毫无关系，毕竟它属于小众设计产品项目。但请相信我，本章我将尽可能"倾囊而赠"，从创意构思的分享到多软件技术的组合表现，直至投标文件及合同的书写，都将在这个章节中详细讲解。

如图 4-4 所示，这是 2021 年最新的奖杯设计效果图，前面有个雕塑也用到了它的造型。很明显，这是用 3D 软件制作的，就在本章，这个技术水平我们都能达到。

图 4-4

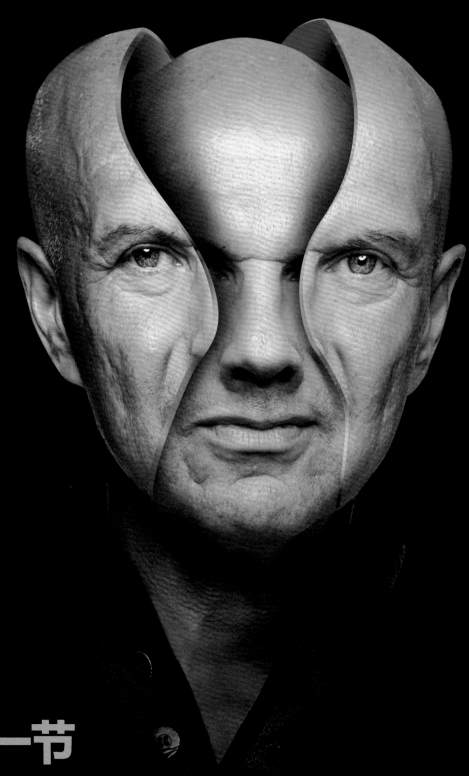

第一节
从 Photoshop 教学案例中
挖掘产品制作技术要领

其实讲故事和看电视剧差不多，如果结局或重要节点都能猜到的话，就没意思了。所以当我们看到 72 变案例再次出现时就会超出你的预想，但当你认真观察后会发现这两张光头佬效果有着一定的相同点，也正是这个共性特点让它们和奖杯项目有着关联，那就是"伪三维"效果。

如图 4-5 所示，光头佬作为非 3D 文件的图像，Photoshop 通过对光影色调的处理，结合前面讲过的技术，就能仿照三维效果创造出具备空间和层次关系的"伪三维"图像，这让画面的主体具备一定的体积和重量感。而这种厚重感在图 4-6 中体现得更加明显，石头的材质和龟裂的纹路都会让原本扁平化的图像更具纵深体面关系。这些 Photoshop 技术不可小视，因为即便你具备了建模、打光、贴材质和渲染的能力，也不一定能够做出这样随心所欲的实时显现效果。

在本小节我们将基于这两个案例进行对 Photoshop 软件的深度学习，毕竟那么庞大的软件怎么可能在讲完"一工具一创意"的工具箱后就结束呢？同时在视觉需求多元化的今天，我们必须在技术上实现由"伪三维"到"真三维"的转变。这将需要四款软件组合教学，它们分别是 Adobe Photoshop、Adobe Illustrator、Cinema 4D 和 Adobe Dimension。

图 4-5

扫描二维码
观看教学视频

图 4-6

案例一

我们曾在前面章节中以"光头佬的 72 变"为例，展开过相关的创意案例分析及对应技术讲解。本小节我们将继续针对"光头佬"素材完成两个相对更加复杂的图像处理案例。

如图 4-7 所示，从视觉感受而言，被切割的人像效果看起来相对简单一些，正如我们前面章节讲到的，它主要是采用路径与渐变两大工具完成的创作。而在本案例中，人像分裂的效果更像是剥壳或者破壳，看起来在技法上更加复杂，而且也比前者的效果更有视觉冲击力，在创意寓意上，它更容易体现语言中的"破茧成蝶""再生"等信息表述。我们假设想表达"头脑风暴"的信息，很明显后者的裂开效果要比前者的切割效果更准确，因此学习本案例既能更加深入地掌握 Photoshop 软件中图像处理的相关技术，同时也能更好地理解此类图像处理结果与信息表述的关联，最重要的是能够通过本案例在二维空间中创作仿三维效果，例如不同材质的厚度及体积关系的处理技法，这可以省去在三维软件中大费周折的渲染过程。当然这属于"靶向"功能的互补，并非"以偏概全"，软件功能各有所长，我们还是应该在对应功能上取长补短，基于创作内容的需求因地制宜。

图 4-7

（1）创作任何图像的第一步都是建纸，纸张的参数取决于产品的应用范围，通常情况下横版的设计效果图或者"小样"可用 A3 纸张横版，根据自己的电脑配置适度缩小分辨率数值即可。如图 4-8 所示，我缩小了分辨率的数值，且这张图后期将放到本书中作为一个单页，并仅占一半的尺寸，但基于经验，现在的数值足够了。

（2）如图 4-9 所示，打开素材库中的"光头佬"源文件，并将其移到新建文件中，背景填充为黑色，如图 4-10 所示。

图 4-8　　　　　　　　　　　　　图 4-9　　　　　图 4-10

（3）如图 4-11 所示，创作图像时尽量保留素材源文件，在生成复制图层后进行效果的改变，本案例中每一个新的改变几乎都完成了图层的复制。如图 4-12 所示，我们仍然可以用钢笔工具完成左脸的分离。值得注意的是，在抠像过程中应观察脸部结构的变化，尽量按照骨骼与人脸结构组织选取破壳范围。完成抠像后，将其转换为选区，复制图层内容即可。

图 4-11　　　　　　　　　　　　　　　图 4-12

（4）如图 4-13 所示，在对图像进行深度变形过程中，可用自由变换与变形模式之间切换的方式形成更加丰富的变化效果。

（5）在这种变化过程中可以加入 **Ctrl 键增加变形网格**并用直接选择工具进行细节调整，此法与 Adobe Illustrator 软件中的网格变形工具如出一辙，区别在于，Photoshop 是调节图像变形，Illustrator 是针对渐变色彩进行过渡调节。

图 4-13

图 4-14

（6）在处理较复杂图像时，应该严谨地建立图层组，并有效地归纳对应图层信息。如图 4-14 所示，对左脸的各种细节处理都应该在对应的图层组中完成。对皮肤的厚度，可以用复制变形人脸图层的方法，将其用色彩调整中的曲线变暗即可形成两层之间的厚度空间。这样就有了剖面处理的内容，对这部分基于光线变化绘制黑白关系即可。

图 4-15

（7）如图 4-15 所示，图像中厚度的光影变化主要是针对下层图像的边缘处实施。很多方法都可以对这部分内容完成绘画处理，其中最佳选择是剪切蒙版，因为它既能将变化实施于对应部位，同时还可以保留单独图层，方便后期调整。但即便是这样，仍然看不到三维空间的层次变化，这主要是因为画面中缺少光影的明确对比关系，这里的光指的是"光源"，影指的则是"投影"。

图 4-16

（8）如图 4-16 所示，复制左脸变形图层，将其填充为黑色后，用"滤镜"→"模糊"→"高斯模糊"命令形成投影虚化效果。

当投影出现后，画面的层次关系一目了然，此时人物的面部变形也更容易实现细节变化。

（9）就像鸡蛋破壳一样，想让这种效果更加真实，一定要满足具有环绕感觉的三层关系。

首先我们可以针对需要的后面内壳效果进行绘制。依然是采用钢笔工具生成图像的形状，如图 4-17 所示。当路径转化为选区后，根据环境色中的亮部与暗部关系，利用吸管工具拾取对应的前景色、背景色，确定色彩后，用渐变工具绘制渐变色彩即可，如图 4-18 所示。

三层关系可以在二维空间中体现纵深效果，如图 4-19 所示。按照图层对应的效果，我们应该明确本案例中上、中、下三层的内容所属关系。

图 4-17　　　　　　　　　　　图 4-18　　　　　　　　　　　图 4-19

图 4-20

在二维空间中绘制三维效果对很多"小白"而言不是一件容易的事情。如图 4-20 所示，立体效果在多层处理后逐渐清晰，这里只要能分清光源和投影的位置关系即可。初学者可多加练习，记住光源的方向，了解物体受光位置、背光位置以及光源反方向投影位置后，勤加练习即可。

图 4-21　　　　　　　　　　图 4-22

（10）如图 4-21 所示，利用图层组可以将前面的三层关系组合，为了提高创作效率，我们将用复制左脸效果的方式创作右脸，因此，将左脸对应的三层关系复制，并将名称改为"右脸"即可。

（11）如图 4-23 上图所示，针对复制的左脸图层组用"编辑"→"变换"→"水平翻转"命令即可完成镜像对称关系，这样右脸大部分效果就做完了。这比重新开始创作要快很多，但也带来了新的问题，包括光影的不协调问题、人脸结构失真问题、细节过于一致问题等，其结果就太假了。

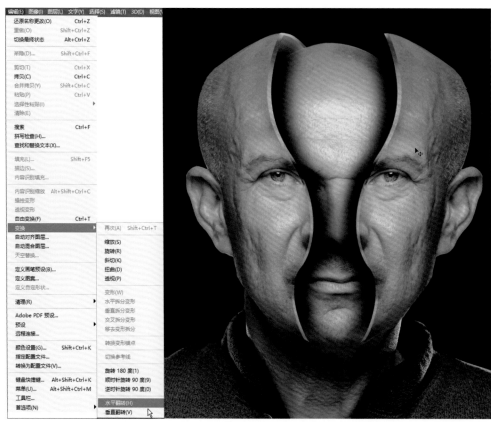

图 4-23

（12）基于上述问题，接下来主要修改和微调这些关系。如图 4-23（续）下左图所示，可以再次利用自由变换功能调节右脸透视及比例关系，使其与左脸有区别。众所周知，生活中人的面部结构，少有左右完全对称的。

（13）如图 4-23（续）下中图所示，重新绘制右脸的厚度，再根据透视关系重新处理右后壳，如图 4-23（续）下右图所示。

图 4-23（续）

图4-25

（14）如图 4-24 所示，接下来采用中线构图的方式完成画面的版式设计。文字我选择居中对齐，虽然这种效果在单行中不明显，但调整间距过程中你会发现，居中对齐在变化过程中会以中线为基准进行调整，如图 4-25 所示。

图4-24

（15）如图 4-26 所示，根据图像主体人物的中心关系，用水平居中与垂直居中的辅助线进行不同文字的排版。为了有效地改变上下左右完全对称造成的呆板，在左右两侧文字位置上以横线为参考完成了上下位置的对称调整，这样既能保持原本的均衡关系，又能改变完全对称的木讷感。

图4-26

（16）在版式设计过程中，文字的位置一旦与画面边缘有一定的距离，在没有关联符号和图形支撑的情况下，受重力学影响会让观者有下落感和不稳定感。如图 4-27 所示，我们可以采用斜线符号进行陪衬，将画面中单摆浮搁的文字与斜线形成关联；同时斜线是运动的视觉形态，它的出现可以增加画面构图的灵动感。

图4-27

图4-28

（17）因为本案例使用单色，整体效果过于简单，这种情况下，在黑色背景的衬托下的文字符号会格外明显。同时如果内容不够多，就会造成画面较"空"的问题，我们可以创作一些由点形成的面图形，将其放在较空的位置上形成画面的填充，让构图更加饱满。这可以使用 Adobe Illustrator 软件中的混合工具来完成，如图 4-28 所示。

（18）在 Illustrator 软件中使用混合工具时应注意，当完成两个点的混合效果后，如再想针对这个内容继续实施混合效果（见图 4-29），应先将其实施"对象→扩展"命令（见图 4-30），混合后生成相对密集的面状点关系（见图 4-31）。

图 4-29　　　　　　　　　图 4-30　　　　　　　　　图 4-31

（19）双击 Illustrator 软件混合工具，调出可指定步数的对话框，输入合理的数值可改变点与点之间的间距，如图 4-32 所示。复制已完成的点状图形，在 Photoshop 软件图像中粘贴。

图 4-32　　　　　　　　　　　　　图 4-33

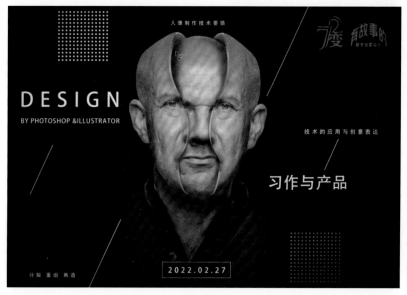

图 4-34

（20）如图 4-34 所示，如果仔细观察这个案例的前后效果，会发现实际上它们的结果不相同，这是因为我为了录制视频进行了重新制作。也希望大家能够改变人像素材，比如换成你自己再去创作，这样这个练习就会成为你简历中的真实作品，因为主体是你，即便效果和我的一致也没人会怀疑你是抄袭。

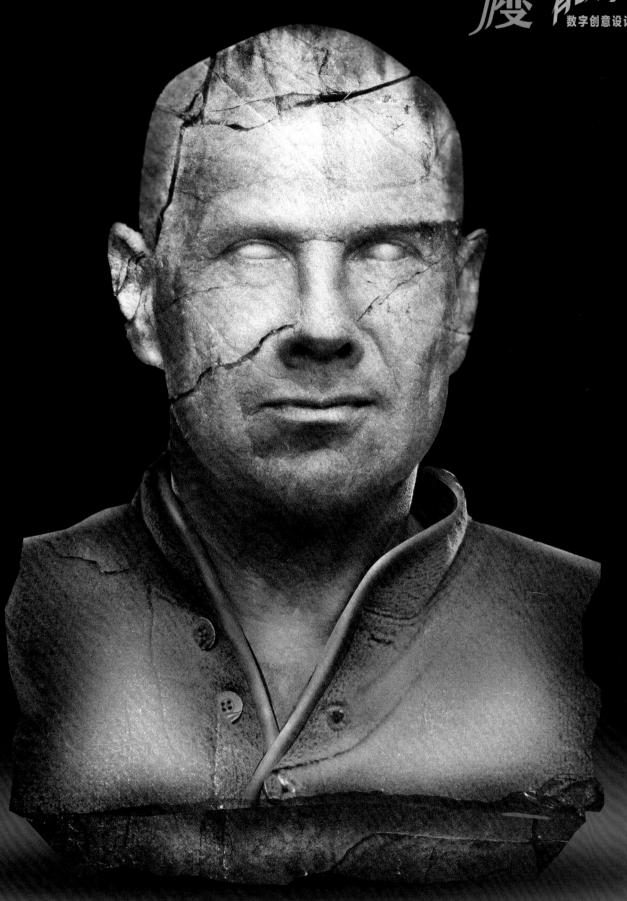

案例二

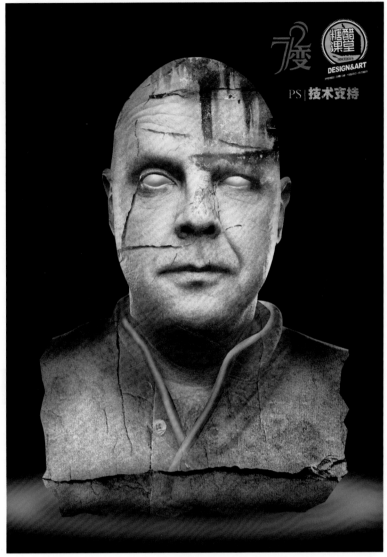

扫描二维码
观看教学视频

图 4-35

　　在开始制作"石头人"案例前我需要先声明一件事，那就是本书中绝大部分案例都是我根据素材内容通过创意思维组织创作的，但这个"石头人"案例除外。

　　2012 年，我受邀于 Adobe 创意大学担任了创意设计方向的教师培训专家讲师，当时得到了一套 Adobe Photoshop 高端练习的素材，其中就有这个案例。我觉得很有意思，就尝试着给学生做了一次示范，没承想就在这次示范后，"光头佬的 72 变"案例教程就开始了，因此，今天给大家再次示范本案例时，我要向这个案例的原创者致敬，感谢他的启发，让我受益匪浅！

其实在前面的章节我就发现了，由于用蒙版进行人像边缘的修复，光头佬头顶出现了半透明的问题，如图 4-36 所示。这极大地影响了本案例中材质的混合效果，因此我们可以通过多层复制的方式将这些半透明文件重叠至不透明，如图 4-37 所示。

图 4-36　　　　　　　　　　　　　　　图 4-37

图 4-38

（1）如图 4-38 所示，我们按照前面案例讲解的方式尽量利用图层组和多建层的原则把控创作步骤，可以根据效果变化进行分层管理，例如调色效果。

图 4-39

（2）为方便后期处理人像表层质地时尽可能表现石雕或石膏像质感，这其中最重要的处理目标应为毛发。

如图 4-39 所示，我们可以用修补类工具完成人像毛发的处理。

（3）按照前面的创作思路，去除人像毛发后就可以改变人像中原有的眼部关系，也让它表现为石膏像等质地，如图 4-40 所示。

（4）因为每个细节都独立为层，所以更为精细的调整就显得比较自由，图层蒙版、混合模式、图层透明度等都可以随心所欲地使用，如图 4-41 所示。对细节微调后，眼部效果完善了很多，这就满足了材质的表现效果，如图 4-42 所示。

图 4-40　　　　　　　　　　　　图 4-41　　　　　　　　　　　　图 4-42

（5）石头人效果其实主要还是将材质纹样素材与人像进行融合，如图 4-43 所示。我们接下来将通过三种不同的石材图像与人物图像形成不同的混合效果来完成最终作品，因此，本案例更多是对图层混合模式及图层蒙版修复进行训练。

（6）如图 4-44 所示，剪切蒙版是调整两层之间图像位置关系的最佳选择。

图 4-43　　　　　　　　　　　　　　　　　　　　图 4-44

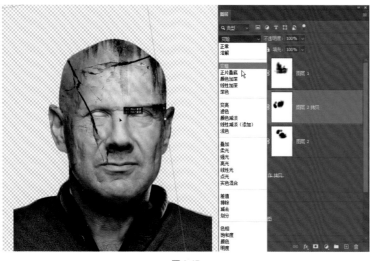

图 4-45

（7）如图 4-45 所示，我们不必纠结于混合模式在理论上到底要选择哪个，只需要滑动鼠标的滚轮，快速浏览对应效果进行选择即可，具体到位置和内容不符等问题都非常好调节，大不了通过调色等再进行改变。总之，Photoshop 中几乎没有不能再次调节的，无外乎就是改变位置、色彩、形状、特效等。

（8）在学习数字技术过程中，我都会强迫自己把刚学会的技术应用到新方案中，这样就能让我更好地理解它的功能价值。如图 4-46 所示，用液化效果调节这些龟裂纹路显然不如前面刚学过的自动变换中的变形处理方法，如图 4-47 所示。

图 4-46　　　　　　　　　　　　图 4-47

（9）如图 4-48 所示，将多个纹样图层混合在一起，石头的质感会越来越真实。

在这个处理的过程中，大家尽量将前文中层的合成技术都使用上，比如右击图层调出的混合选项，它们也能让纹理出现不同的肌理关系，使画面效果更丰富。

图 4-48

图 4-49

扫描二维码
观看教学视频

（10）如图 4-49 所示，使用减淡工具 🔍 与加深工具 ✍ 增强石头人像的明暗关系，而这种明暗关系的改变能够调节光影，让图像更加立体，毕竟这个案例和前面的案例都是希望能够在光影处理的条件下完成二维向三维转变的视觉处理。

图 4-50

图 4-51

（11）如图 4-50 所示，当处理完人像头部后，我们继续完成身体部分的创作，主要目的是改变其原有衣服的质感。

首先将衣服的边缘厚度处理成接近石头壁厚度的效果，这个很像前面的分裂人案例，只不过此次光影是圆弧的效果，如图 4-51 所示。

（12）利用剪切蒙版对灰色边缘的黑白进行处理，其实并不难，前面介绍过，我们在绘制过程中一定要明确光源与阴影的不同方位，这样即可保障正确的效果，如图 4-53 所示。

图 4-52

图 4-53

（13）控制图像仿真效果的方法有很多，最简单的判断方式就是"源于生活"的观察。如图 4-54 所示，当图像画面的光影、纹路、质感、色调等都逐渐接近生活后，其胸部轮廓却显得过于机械平整。此时我们利用路径工具将其按照雕塑胸像轮廓去除，如图 4-55 所示，其效果明显好于图 4-54。

图 4-54　　　　　　　　　　　　　　　　　图 4-55

（14）很多雕塑的胸像都会有个底座，为了增强画面的自然感，我们可用路径工具绘制下方的结构，如图 4-56 所示。通过上色和贴材质的方法，使下部内容饱满，如图 4-57 所示。

图 4-56　　　　　　　　　　　　　　　　　图 4-57

图 4-58

图 4-59

（15）当创作接近尾声时，在打开黑色背景后突然发现，石头人的边缘出现了白色轮廓线，这会影响人像的立体感，如图 4-58 所示。

我们可以先将其轮廓选区调出，如图 4-59 所示。

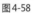

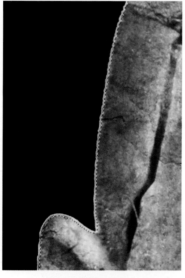
图 4-61

图 4-60

（16）向内收缩选区可以快速实现去除图像边缘的目的，如图 4-60 所示，用"选择"→"修改"→"收缩"命令即可完成对应效果。

（17）输入不同像素数值即可直观感受选区向内收缩的结果，但如果此时进行删除，则会将人像内容去除，留下的是多余的白色边缘，这取决于选区中的内容，如图 4-61 所示。

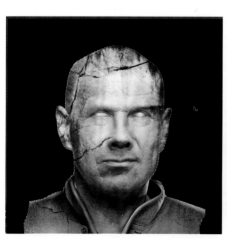
图 4-62

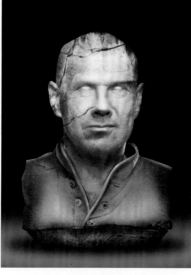
图 4-63

（18）此时快捷键 Ctrl+Shift+I（选区反选）的价值就一目了然了，如图4-62 所示。当我们按 Delete 键后，多余的边缘被删除，画面也显得更加立体了。

（19）最后能够让画面大幅提升效果的方法仍然是"光影"处理，当我们为石头人底部绘制黑白光影后，如图 4-63 所示，图像的体积与重量感一下子就出来了，所以，要是给本小节标注重点的话，"光影"处理算是核心理论了。

图 4-64

第二节
从 Photoshop 3D 功 能 到 Illustrator 3D 功能的运用

本小节课程名称叫作"从 Photoshop 3D 功能到 Illustrator 3D 功能的运用"。如果我们采用简化的方式提炼语意就会得出这个小节的核心——3D 功能讲解。

一、Photoshop 3D功能

正如我们看到的本小节开篇封面图 4-64 所示，这张含有 3D 文字的图像是基于图 4-65 创作得来的。如果你仔细观察将会看出，除了 3D 技术，在这个案例中还包含着很多其他教学内容，例如"赛博朋克"风格的调色及灯光效果的运用等。因此，本小节所涉及的针对两款软件 3D 功能的教学，绝非是字面中两款软件的不同三维技术分享，这之中还包含创意思维、调色技法、场景处理、软件差别、不同软件功能综合运用、不同软件风格创作特点等内容。

扫描二维码
观看教学视频

图4-65

如图 4-66 所示，这是我在 PPT 教学视频中提到的关于"赛博朋克"风格调色教学案例。实话实说，在今天看来这种效果在视觉上已经让人有点"审美疲劳"了。这很好理解，通常一种时尚，一种视觉风格的热潮，生命周期也就一两年。而我之所以继续选择这种风格，主要是看重其突出的光效及各种视觉碰撞，比如色彩的碰撞、环境的碰撞、空间的碰撞等，这些碰撞非常适合诱发创意的思维。一旦我们掌握对应的技术表达方法，必将在效果选择上能够做到"驾轻就熟"。

图 4-66

如图 4-67 所示，我们在选择"赛博朋克"风格照片时会发现，通常这种街景都在夜间产生，因为科技的光效在夜间最为常见，而老旧的地面及湿漉漉的反光能够更好地增强光晕视觉效果。在阅览了大量此风格创作作品后，我总结两种色相的使用概率最高，一种是蓝绿色，一种是紫红色，这与光学色、心理学及赛博朋克文化背景均有关系。基于此，我在 2020 年曾经尝试过这种风格的创作，如图 4-68 所示，果然，在色彩的准确判断基础上的创作能够出现预期的效果。因为本小节要讲解 Photoshop 的 3D 功能，而三维效果中环境的选择对三维产品有着重要的意义，所以我就考虑再次启用"赛博朋克"风格案例作为前期基础素材的积累。

图 4-67

如图 4-69 所示，我提供了几张素材，都很适合风格的创作。希望大家选择与我有区别的素材，从而增强自己作品集的原创性。

图 4-68

图 4-69

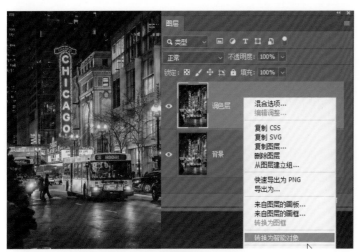

图 4-70

（1）如图 4-70 所示，我选择了一张偏暖色的素材。在调色前需要将其转换为智能对象。这是很多素材调色的基础，因为这样就能将所有步骤记录于图层信息中，更重要的是，当我们不满意其效果时，还可以针对每个过程参数进行"二次调节"。

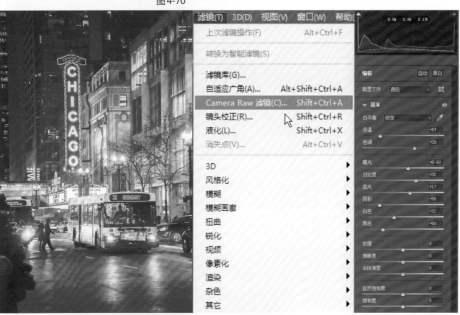

图 4-71

扫描二维码
观看教学视频

有故事的
数字创意设计

（2）在 Photoshop 软件中调色是一个庞大的教学范围，但自从有了 Camera Raw 滤镜后，调色就像 Adobe Lightroom 那样变得"神乎其神"了，如图 4-71 所示。我在基本项目中改变了色温、色调等参数，让画面逐渐向蓝绿与紫红色相上偏移。

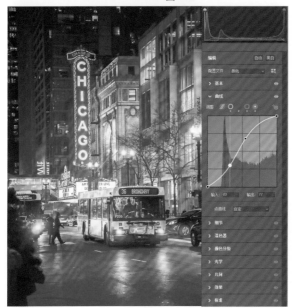

图 4-72

（3）Camera Raw 滤镜几乎囊括了 Adobe Lightroom 软件中所有的调色精髓，这些技术能够帮助我们快速调整色相、明度及饱和度参数，如图 4-72 所示。当画面中缺少洋红色相时，可在曲线中通过减蓝和加红的方式进行修改。

这里需要注意一个重要的知识点，那就是在印刷中很多色彩是不能通过普通印刷呈现的，这之中就包含"赛博朋克"风格中的荧光般色彩，简单地理解，就是很多在屏幕中看上去非常鲜艳的色彩是超出印刷色域的，这些色彩会在印刷后变暗发灰，这也就是为什么大家看到视频教学中的图像很鲜艳，而在书中感觉像是褪色了的问题所在。

如图 4-73 所示，接下来将完成画面中地面部分的水洼效果，其目的在于制作出地面中反光场景。

图 4-73

（4）根据前面的讲解，大家应该明确接下来一定是新建图层并用画笔进行绘制。在图中能够看到，我将绘制的图层放置到复制的调色图层效果之下，这是因为现在看到的地面黑色内容将与上层的图像形成剪切蒙版后得到"倒影"关系效果。

（5）既然要做倒影效果，图层的视觉关系一定是垂直翻转的。如图 4-74 所示，选择"编辑"→"变换"→"垂直翻转"命令，即可让图层图像形成倒影效果，将其移动到合适的位置形成吻合实景状态。

图 4-74

（6）如图 4-75 所示，当用剪切蒙版将两层之间的效果合二为一时，地面的倒影及湿润化的处理结果一目了然。此刻你应该能够感受到，这不仅仅是为了"赛博朋克"风格而学的技术，就像神经滤镜改变了季节一样，此刻我们又能改变天气了。总之，想改变什么，在数字技术中都能得到实现。

图4-75

扫描二维码
观看教学视频

（7）如图 4-76 所示，就像前面的调色案例一样，我们采用同样的方法对这个素材进行调色，具体参数及调节过程在视频中有详细的教学，因此就不在这里重复了。但是大家可能会提出疑问，那就是两个重复调色的教学目的是什么呢？

图 4-76

在处理三维效果时，有一个非常重要的元素就是材质或纹理，它们既可以是物体自身的材质，也可以是环境的纹理。基于环境的纹理，当三维物体与环境光效发生关联时，画面才会出现物与景的互动关系，也就在这一刻 3D 效果一点即出，因此我们前面的案例就是为了给本案例中 3D 立体字做环境纹理。

（8）如图 4-77 所示，为了让素材与创作目标吻合（把素材内容与自我需求形成关联），可用选框和填充内容识别结合的方法去除画面中的灯光字。

图 4-77

（9）如图 4-78 所示，在选择替换文字时，我首先考虑的是字体。为了最大限度地让画面写实，字体要尽量相似，例如本案例中原文字属于衬线字体，这里我也会选择具备衬线关系的字体。

（10）在选择完字体后，根据文字之间的面积关系调整间距等参数，完成对应效果，如图 4-79 所示。

（11）最后还要考虑广告牌结构细节。如图 4-80 所示，广告位中出现了空当，这要求我们在创作文字时要对应摆放，总之，此时此刻的创作要领只有一个——"真实"。

图 4-78

图 4-79

图 4-80

图 4-81

图 4-82

扫描二维码
观看教学视频

图4-83

图4-84

（12）如图 4-83 所示，为了增加文字的立体厚重感，可以再次选择图层样式中的斜面效果。调节"角度"能够让文字立体效果发生重要改变，如图 4-84 所示。

如图 4-85 所示，处理背景内容，接下来的就可以在地面空间进行三维文字的设计了。

（13）输入英文"STORY"，如图 4-86 所示。为了提高后面的三维运算效率，可以将文本层转换为图像，如图 4-87 所示，右击文本层，选择"栅格化文字"命令即可。

图4-85

图4-86

图4-87

图 4-88

（14）如图 4-88 所示，在 Photoshop 软件中右击图层中的内容，选择"从所选图层新建 3D 模型"命令，即可快速将对应内容转换为 3D 效果，同时也开启了 Photoshop 软件的 3D 界面。

这里需要强调前面曾多次提过的三维学习要领中几个重要的组成部分，分别是模型、材质、光照效果、渲染。

明确了上述四个重要的组成部分，接下来无论学习哪款三维软件，只要第一时间找到这四个组件位置，即可开启有效的自学模式。

我们曾在前面介绍过 Photoshop 的 3D 功能，同时本小节视频也详细地讲解了三维空间中物体调节的各种参数和技法，这里就不再赘述了，如图 4-89 所示，除去这种三维角度变化的调节，在 Photoshop 软件中更为重要的调节面板也应该关注，它们分别是图 4-90 所示的视图与相机，图 4-91 所示的"属性"面板和图 4-92 所示的 3D 面板。

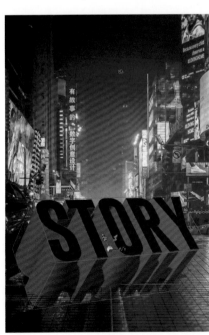

图 4-89

图 4-90

图 4-91

图 4-92

（15）我们可以把"属性"面板中的"形状预设"当作文字模型，也就是说，可以把其中的五角星图标当作 Photoshop 的模型控制选项，如图 4-93 所示。

图 4-93

（16）如图 4-94 所示，3D 面板是不同组件的选择面板，而"属性"面板则是针对不同组件进行参数调节的面板，例如本图中我们打算针对文字进行材质调节，就可以像图层一样先把所有的面材质选中，然后通过调节闪亮、反射、表面粗糙度等进行质感的调节。

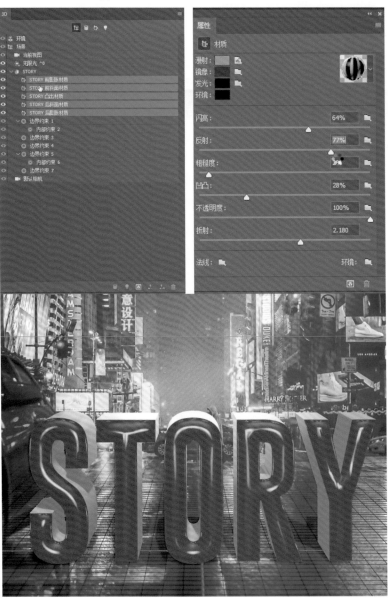

图 4-94

（17）同样，如果想调节打光，就可以在 3D 面板中选中"无限光"后对参数进行调节，如图 4-95 所示。

图 4-95

图 4-96

（18）为了增加光感，可以在 3D 面板中单击下方灯泡图标新增打光，这里有三种光效可选，本案例中选择"新建无限光"，如图 4-96 所示。

图 4-97

如图 4-97 所示，当选择"环境"时就说明我们希望物体与环境之间要形成呼应关系，这在 Photoshop 软件中相当于 3D 文字与背景画面在环境光照中形成对应的纹理效果，也就是 IBL 变化。

<div align="center">图 4-98</div>

（19）如图 4-98 所示，单击"属性"面板中的 IBL 替换纹理后，就可以选择前面创作的材质纹理图像，也就是那一张赛博朋克调色案例。

之所以要提前准备一张类似的图像，原因在于要追求真实效果。假如我们就用现在的图像，从街道本身而言，后面的灯箱和灯光字不可能折射到前面的文字上，虽然纹理附着到环境光中时会出现极大的变形，但也有可能出现一眼就能识破的破绽，因此另一张图在同等色调的情况下内容又完全不同，就再合适不过了。如图 4-99 所示，我们看不到任何穿帮问题。

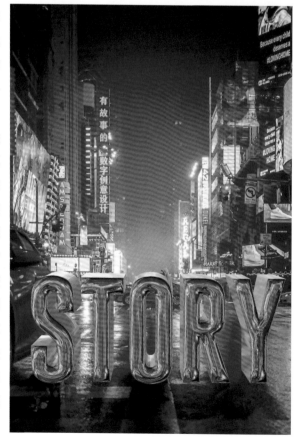

<div align="center">图 4-99</div>

图 4-100

图 4-101

扫描二维码
观看教学视频

　　很多图书都会在操作讲解的参数及步骤上大费周折，因本书是全视频教学，所以针对这些内容，大家看视频即可完全吸收，如图 4-100 所示的渲染及图 4-101 所示的摄像机默认视图作用等，只需要用微信扫一扫上方的二维码就可以学会了。

图 4-102

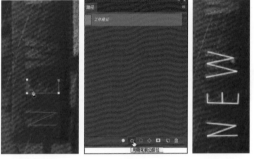

图 4-103　　　　图 4-104　　　　图 4-105

图 4-106

扫描二维码
观看教学视频

图 4-107

　　如图 4-102 所示，为了能够让大家在光效处理上更深入地掌握相关技术，方便创作一些与灯光有关的实际项目，例如霓虹灯门头工程等，在接下来的教学视频中我们将对如何将路径变成绘画笔触进行讲解，如图 4-103、图 4-104 与图 4-105 所示。同时通过介绍更详细的图层样式效果，还将外发光等效果用在了真实项目中，如图 4-106 和图 4-107 所示。

案例一

图 4-108

当我们深入学习 Photoshop 软件的 3D 功能时，逐渐会发现，其实它真的很全面，除了建模不能像那些专业三维软件一样可自行编辑创作，其他的功能几乎能够满足大多视觉设计的需求。反过来说，即便你需要一些模型，它也提供了我们最常使用的形态。如图 4-108 所示，这类易拉罐的形体你一定不陌生，因为很多样机都有它，但有了 Photoshop，已经可以不需要样机了。

在翻开本页的同时，你一定注意到了左侧的海报，我要告诉你，这就是 Photoshop 三维效果的价值所在——"立等可取"。

（1）如图 4-109 所示，打开一张星空的图像。选择"3D"→"从图层新建网格"→"深度映射到"→"平面"命令，如图 4-110 所示。

图4-109　　　　　　　　　　　　　　　　　　　　图4-110

图4-111

（2）如图 4-111 所示，在 Photoshop 软件中将二维文件向三维文件转变时，会跳出对应的弹窗，单击"是"按钮即可转换为 3D 界面，进行接下来的三维从操控创作。

（3）深度映射后的平面星空素材基于色彩的明暗关系呈现出纵深空间变化，如图 4-112 所示。

图4-112

（4）我在教学视频中详细地讲解了基于红、绿、蓝三种色彩箭头的三维调节原理以及摄像机调整方法等，通常情况下我们需要调整摄像机角度来观察物体的厚度变化，如图 4-113 所示。

（5）当摄像机角度发生变化后，可在"属性"面板的"视图"中选择对应的视觉角度，如图 4-114 所示。

图 4-114

图 4-113

图 4-115

图 4-116

（6）如图 4-115 所示，在"属性"面板的"预设"中选择"法线"，三维文件的星空颜色发生了很大的变化，这说明预设选项能够直观地改变三维文件的视觉效果。

在本案例中我选择的预设选项是"未照亮的纹理"，如图 4-116 所示。星空画面几乎是在瞬间出现了炸裂的色彩变化及突出效果，接下来只需要选择不同的视觉角度即可。

值得一提的是，此时的构图及角度选择变得更加丰富了，毕竟图像已经从二维的宽和高上升到有了 Z 轴的纵深角度，此时基于三维空间的三视图——正、侧、背效果也可以达到要求，这对于理解后面的产品创作有巨大的帮助，而且就像本案例中的效果一样，很多三维的视觉创作过程，Photoshop 几乎可以不渲染就能达到预期结果，我称之为"立等可取的三维效果"。

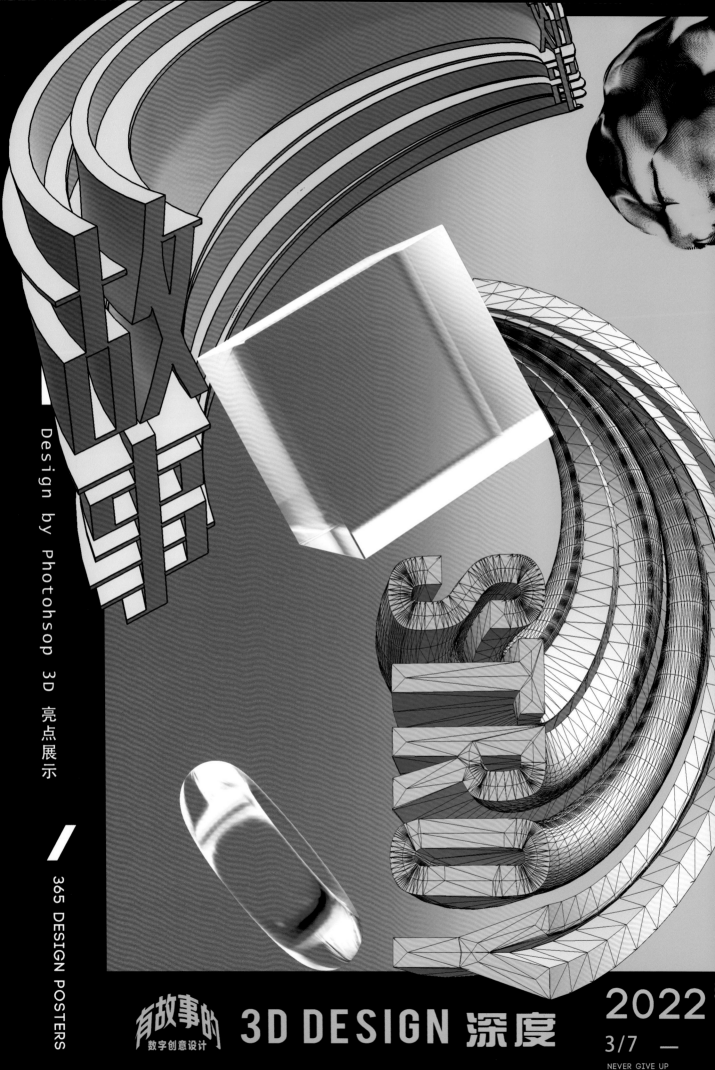

故事

Design by Photohsop 3D 亮点展示

365 DESIGN POSTERS

有故事的
数字创意设计

3D DESIGN 深度

2022
3/7 —

NEVER GIVE UP

案例二

扫描二维码
观看教学视频

图 4-117

左页中的封面是 Photoshop 软件中 3D 功能的另一个特点展示案例。

我们在纸质书中会将每个案例的重点操作及注意事项基于五色阅读法的方式进行梳理，好比图 4-117 所示的渐变过程，就没有必要用印刷文字的形式再重复了。但你一定会关注视频中我用的渐变配色网站，如图 4-118 所示。

此时在书中印刷网站网址及二维码才能体现数字及纸质图书混合出版的价值。

图 4-118

（1）如图 4-119 所示，本案例依然是创建文字后，为了实现三维效果，将图层栅格化。右击图层，选择"从所选图层新建 3D 模型"命令，效果如图 4-120 所示。

本案例是对 Photoshop 软件 3D 技术中的形状预设进行讲解，因此可以多尝试一些预设效果，如图 4-121 所示。

图 4-119

图 4-120

图 4-121

（2）如图 4-122 所示，在"形状预设"中选择这种对称的效果，文字就变成了绕转的对称，这种文字的体积变化非常适合创作左右对称的字形。如图 4-123 所示，如"非""出""中"等，只要在 Illustrator 软件中稍加调整，就能在导入 Photoshop 软件后形成更好的三维绕转堆成视觉创作。

图 4-122

图 4-123

（3）本案例采用的样式为扭转效果，如图 4-124 所示。我们只需要在对应的图标上单击即可，如图 4-125 所示。

图 4-124

图 4-125

图 4-126 图 4-127

（4）要调节扭转效果及对应角度，可单击"属性"面板中的"变形"按钮，如图 4-126 所示。

此时在文字中心部位会出现一个综合调节控制图标，如图 4-127 所示。

图 4-128 图 4-129

由内向外的四个选项，可以非常便捷地调整物体不同角度及扭转的变形。根据效果需求，它们分别调整的功能如下。

- "凸出"调整，如图4-128所示。
- "锥度"调整，如图4-129所示。
- "弯曲"调整，如图4-130所示。
- "扭转"调整，如图4-131所示。

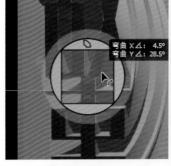

图 4-130 图 4-131

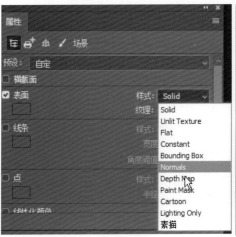

图 4-132 图 4-133

（5）如图 4-132 所示，当文字的角度及扭转效果符合需求时，可以通过前面提到的场景"预设"中的"样式"改变其色彩搭配效果，如图 4-133 所示。

（6）在移动 3D 物体时，移动工具 ✛ 有两种使用方法，一种是直接在三维空间中移动，此时的画面将围绕三维空间变化；另一种则是按住 Ctrl 键后使用移动工具移动物体，此时的操控将快速切换回二维空间，也就是以往的 Photoshop 软件移动效果，在此种情况下物体的透视及三维参数不发生变化。如图 4-134 所示，物体虽然向上移动，但透视关系不变。

（7）如图 4-135 所示，在 3D 面板中选择场景后，"属性"面板内除"表面"效果外，还会增加"线条"和"点"效果，此时调节对应参数，3D 文字将出现类似网格的线性效果。这能够将物体边缘及骨架形成勾线状态，从而强化物体的三维结构关系。

图 4-134

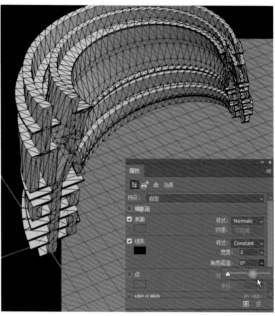

图 4-135

（8）考虑到两部分 3D 文字的对比关系，我将"故事"二字"线条"数量减少，这只需要调节"角度阈值"就可以了，如图 4-136 所示。

（9）STORY 文字处理与前者一样，只是在"线条"参数上形成了一定的对比关系，如图 4-137 所示。

图 4-136

图 4-137

　　我在书中给大家准备了大量的创意设计素材。实话实说，我都无法统计到底有多少素材。但我知道一点，这些都是我经常使用的素材，它们很好用，原因在于其中很多元素都是抽象的，也就是说，这些元素大多是用来增强设计感及视觉氛围的，如图 4-138 所示的水晶就很适合用在此图创意设计之中。

图 4-138

图 4-139

图 4-140

　　本案例在效果动势上属于由内向外的螺旋放射效果，因此元素摆放时符合这种关系即可，如图 4-139 所示。我之所以没有使用过于具象的元素，是为了方便大家替换。如果你将文字变成"简历"二字，然后将所有元素都换成你会的软件图标，会怎样呢？当然，那些边角上的细节文字也可以任意书写，你可以试试看，如图 4-140 和图 4-141 所示。

图 4-141

二、Illustrator 3D功能

扫描二维码
观看教学视频

　　结束了 Photoshop 软件的 3D 功能讲解，接下来我们要针对 Adobe Illustrator 软件的 3D 功能进行教学了。当我们看到图 4-142 中的这些图形及作品风格时，你会认为它们是三维作品。其实它们根本不是三维作品，这些图形与 3D 文件的距离还差那么一点点，所以我们称之为 2.5D 作品，这就是我们前面提到的"伪三维"效果。

图 4-142

　　学习 Adobe Illustrator 软件中的 3D 就从这些 2.5D 作品开始吧，其中我们能够学习很多新的 AI 功能，这些知识一定会在未来帮助你们在图形设计上取得成功！

如图 4-143 所示的彭罗斯三角形（Penrose triangle）是一种不可能的物体，在图形创意中它构成了我们所说的矛盾空间。与它有关的作品有很多，例如埃舍尔在 1961 年所画的《瀑布》，是最有代表性的作品。还有一个你们都应该认识的人，就是我们前面章节中提到的 Erik Johansson，他的很多创意摄影都与这个三角形有关，我们今天的第一个 2.5D 作品就从它开始。

图 4-143

在 Adobe Illustrator 中，可以很简单地处理线条等图形的重复关系。如图 4-144 所示，当绘制一条竖线后，将选择工具 ▶ 在横向移动过程中加入 Alt 键即可复制线条。多次使用**快捷键 Ctrl+D（再次变换）**就能完成复制了，如图 4-145 所示。

图 4-144　　　　　　　　　　　　　图 4-145

双击工具箱中的旋转工具 ↻，在出现的对话框中设置 60°，单击"复制"按钮即可形成数据旋转，如图 4-146 所示。

使用**快捷键 Ctrl+D（再次变换）**即可完成再次复制，如图 4-147 所示，线形在多次交叉后出现了网格，然而这个网格没有达到我们需要的 2.5D 标准。

图 4-146

图 4-147

我们要绘制的网格一定是由"单数"构成的，所以前面的案例只需要删除一条线即可。如图 4-148 所示，我在视频教学中采用了另一种方法——用混合工具创作线性组合，在"指定的步数"中输入合适的单数就能满足要求。

图 4-148

图 4-149

图 4-150

图 4-151

图 4-152

图 4-153

在网格中利用实时上色工具进行绘制在很多图形设计中是经常使用的技巧，标志设计、图形创意等都离不开此工具的强大功能。如图 4-154 所示，你只需要在选择好填充色后对不同位置进行单击或涂抹，即可实现上色效果。它还能在上过色的地方形成覆盖修改，如图 4-155 所示。最终根据定义的色彩完成作品，如图 4-156 所示。

图 4-154　　　　　　　　　　图 4-155　　　　　　　　　　图 4-156

通过这种方法，能简单且快速地完成前面提供的全部 2.5D 作品，甚至可以开始创作新的 2.5D 作品了，如图 4-157 与图 4-158 所示。

注意：要拆分网格和绘制内容，需要选择"对象"→"扩展"命令，然后右击全部内容，选择"取消编组"命令，取消次数一般为两次，也可多次使用。

图 4-157

图 4-158

作为一款处理图形的专业软件，Adobe Illustrator 的很多功能都是从细节开始的，这其中自然也包含 3D 技术。如图 4-159 所示的文字扁平化三维绕转效果及图 4-160 所示的立体环绕圆环设计半成品，都很直观地体现了 Illustrator 软件的三维特点。我们就从这两个小案例开始由浅入深地了解它的 3D 功能吧。

扫描二维码
观看教学视频

图 4-159

图 4-160

案例一

正如前面的案例所示，要想让文字利用 Illustrator 软件的三维功能形成环绕效果，相当于将文字变成附着在三维形体上的材质，在输出时隐藏三维形体即可得到预期效果。按照这个思路，可归纳出如下操作。

（1）输入需要产生环绕效果的文字，如图4-161所示。使用**快捷键 Ctrl+Shift+O 将文字转曲轮廓化**。

（2）拖动文字到"符号"面板中，如图 4-162 所示。在"符号选项"对话框中选定形成 3D 文件的材质，如图 4-163 所示。

（3）创建圆形图形，如图 4-164 所示。

（4）在菜单栏中选择"效果"→"3D 和材质"→"3D（经典）"→"凸出和斜角（经典）"命令，如图 4-165 所示。

（5）在弹出的"3D 凸出和斜角选项（经典）"对话框中通过"位置"选项选择要环绕的角度及变化方向，如图 4-166 所示。

（6）如图 4-167 所示，此时的圆形呈现出立体的透视关系。

这种视觉效果就是 Adobe Illustrator 在很长一段时间中的 3D 表现状态，今天看上去很低端，但这只是个基础架构，相当于只是个结构关系而已，其实它可以在后期改变各种参数，形成极为丰富的立体空间视觉效果。

（7）在"3D 凸出和斜角选项（经典）"对话框中调整"凸出厚度"，将圆柱体加长，形成足够文字贴附的面积，如图 4-168 所示。

图 4-161

图 4-162

图 4-163

图 4-164

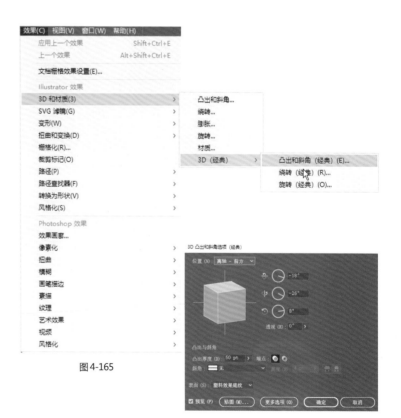
图 4-165

图 4-166

图 4-167

图 4-168

（8）单击面板中的贴图，在"贴图"对话框"符号"选项内选择新建的文字符号，如图 4-169 所示。

（9）在"表面"选项中选择 3/3，此时文字材质就可以在圆柱体表面形成贴附效果了。调整文字符号的面积可改变材质角度及大小关系，如图 4-170 与图 4-171 所示。

图 4-169

图 4-170

图 4-171

图 4-172

（10）如图 4-172 所示，在"贴图"对话框中勾选"三维模型不可见"复选框，文字绕转的视觉效果一点即出，如图 4-173 所示。

图 4-173

（11）本案例的重点在于材质符号的大小变化及位置调整。如图 4-174 所示，当调整文字位置和大小后，对应的三维效果将同步变化，如图 4 175 所示。当然这有个前提，需要选中"贴图"对话框中的"预览"复选框。

图 4-174

图 4-175

图 4-176

（12）如图 4-176 所示，当确定效果后，在 Illustrator 软件中可右击图形，选择"取消编组"命令，分解文字与立体形状。

（13）如图 4-177 所示，分解后的文字与线形因具备了环绕透视三维关系，再进行更丰富的创作时也能够保持这种立体效果。

图 4-177

（14）如图 4-178 所示，为了增强环绕的文字对比关系，对文字组进行了填色与描边的视觉拆分。

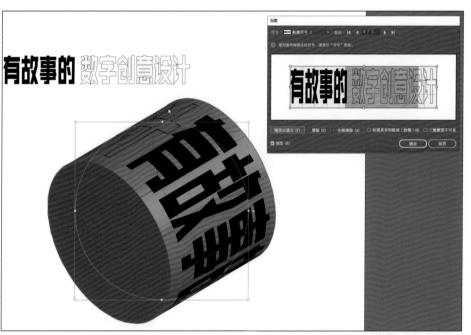

图 4-178

图 4-179

（15）结合前面所学的知识要点，如图 4-179 所示，根据柱体基础对全新的文字组合再次调试。本次因为有了 360°关系，加之实色与镂空文字的对比关系，形成的环绕效果要好于前者。

（16）如图 4-180 所示，成型的最终环绕文字，可以用前面提到的"对象"→"扩展（扩展外观）"功能等将其打散成可编辑状态，最后改变颜色即可。

图 4-180

案例二

图 4-181

（1）因为很多技术都是相通的，接下来的案例做起来相对更加简单。如图 4-181 所示，先制作一些竖长的矩形，将其拖至"符号"面板中作为备用材质。

（2）如图 4-182 所示，根据三维效果大小创建圆形，圆形直径越大，绕转的圆环就越粗。

图 4-182

图 4-183

（3）如图 4-183 所示，选择"效果"→"3D 和材质"→"3D（经典）"→"绕转（经典）"命令，圆形变成了 3D 圆环。通过调节"位移"参数可改变圆环粗细，如图 4-184 所示。

图 4-184

（4）如图 4-185 所示，在"贴图"对话框中选择前面定义好的符号材质，即可将竖线组合环绕在圆环表面。

图 4-185

我必须再次强调，Illustrator 软件中的很多图形是不能通过**快捷键 Ctrl+Shift+G 取消群组**的，这说明它们需要进行充分的分解，而这需要用"对象"→"扩展"命令来完成，如图 4-186 所示。扩展后再取消群组就能实现分解，如图4-187 所示。我们甚至可以将一个3D 圆环分解成多个效果，这在后期的图形与标志设计中非常实用。

图 4-186

图 4-187

其实我们在本书前面展示过 Adobe Illustrator 软件中 3D 功能的快速效果。如图 4-188 所示的咖啡杯，用钢笔工具绘制线性轮廓，通过对不同位置的线形调节，如图 4-189 所示，可改变绕转后的立体关系，这就和样条建模一样了。选择绕转方向后，即可得到与图像一样的杯形，如图 4-190 所示。

在"3D 绕转选项（经典）"对话框中每个参数都会改变最终效果，如图 4-191 所示。当增加"混合步骤"时杯子的面数也增加了，得到的效果就是更加丝滑圆润，这是否很像三维软件中的渲染呢？

如果想改变杯子的颜色，除前面提到的符号材质外，还可以改变线的颜色，如图 4-192 所示。

图 4-188

图 4-189

图 4-190

图 4-191

图 4-192

案例三

如果要对一组文字进行 3D 效果创意，最好按照平面设计原理将其整理为最佳视觉状态，就像做品牌和标志一样，要守规矩。

（1）文字组合调整的规矩有很多，其中均衡稳定是一个重要原则。如图 4-193 所示，由于下方文字数量少，这个组合出现了"头重脚轻"的问题，最好的调整方法就是上中下形成均衡的三层关系，同时要求增加"设计"二字的周边内容。

图 4-193

如图 4-194 所示，在"设计"右侧增加一个实色矩形，然后在上面输入一些英文就是一种很简单的方法，但是这种方法也会因为过于简单而显得没有创意设计感。因此我们采用另一种方法。

如图 4-195 所示，将"设"字的言字旁拉伸，这种改变字形的方法会在将来标志及品牌设计中常用。如图 4-196 所示，如果直接通过直接选择工具 改变横线，会发现很多角度没有秩序，没有秩序就是不符合规矩。

图 4-194

图 4-195

图 4-196

（2）在 Illustrator 中，要对文字进行细节处理及创作，首先将其转化成曲线，但这种操作不能拆分每一个字结构。如图 4-197 所示，可以右击转曲后的文字，选择"释放复合路径"命令达到拆分目的。

（3）被拆分文字的封闭部位会缺少镂空效果，如图4-198 所示，这时只需按快捷键**Ctrl+Shift+F9，在路径查找器**中再次分别减去顶层。

（4）对转曲文字释放复合路径后，字形中每个独立的部位都可以单独调节，这样就能调整字形细节了，如图 4-199 所示。

（5）使用**快捷键 Ctrl+Y（轮廓视图显示）**可以在Illustrator 中更好地观察文字边缘效果，通过直接选择工具可对不同的锚点进行调节，这就是为什么设计字体时要用Adobe Illustrator 软件的原因，如图4-200 所示。

图 4-197

图 4-198

图 4-199

图 4-200

（6）如图 4-201 所示，我们熟悉的对齐工具在 Illustrator 软件中提供了更丰富的解决方案，例如对不同锚点的对齐。你只需要选中两个不同位置的锚点，然后根据需求选择对应的对齐选项即可，同时中间的线会出现变化，出现水平或者垂直的效果。

图 4-201

图 4-202

图 4-203

（7）如图 4-204 所示，再次使用"凸出和斜角"3D 效果对改变色彩的文字组合实施立体效果，如图 4-205 所示。

图 4-204

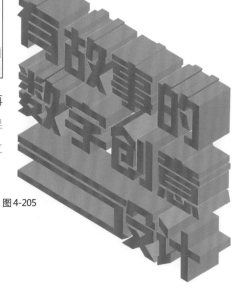

图 4-205

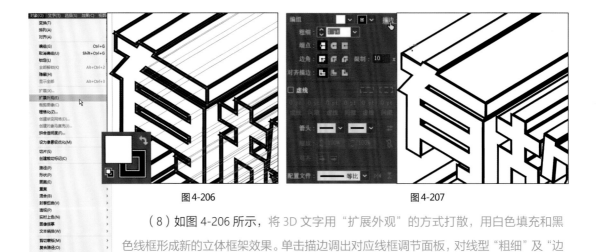

图 4-206　　　　　　　　　　　　　图 4-207

（8）如图 4-206 所示，将 3D 文字用"扩展外观"的方式打散，用白色填充和黑色线框形成新的立体框架效果。单击描边调出对应线框调节面板，对线型"粗细"及"边角"等参数进行调节，将文字边角的锐角结构变得更加平整。

图 4-208

（9）如图 4-208 所示，选择端点，改变 3D 文字的封顶效果。改变后的文字会出现阴阳变化，如图 4-209所示。

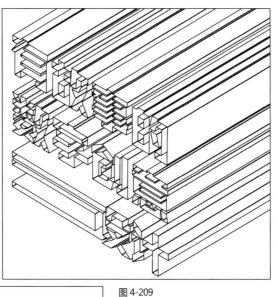

图 4-209

图 4-210

图 4-211

（10）如图 4-210 所示，在扩展外观后，选中全部线框，单击实时上色工具，当线框变为红色即可用所选色彩进行框内上色，如图 4-211所示。

　　这个在视频中没有完成的案例，我在闲暇之余把它做完了。原本我觉得挺麻烦的，可就在我使用实时上色工具一点点描画的时候，不经意间双击了鼠标左键，没想到一块复杂的面积一下子就填好了相同的色彩，后面我就改成了双击鼠标左键实时上色，接下来轻松愉悦的心情让我感叹数字技术是多么值得探索啊！

图 4-212

（11）根据前面学到的知识点，将对这组向内凹的文字进行创作，如图 4-213 所示。将文字组选中后，用黑色填充及白色描边的方式为其改变配色，如图 4-214 所示。

图 4-213　　　　　　　　　　　　　　　　　　图 4-214

（12）如图 4-215 所示，在图纸上创建矩形后单击填色下方的渐变色块，此时矩形就会基于渐变色形成配色方案。

（13）当渐变配色出现后，单击渐变工具 ，对应的渐变颜色就会出现可控制渐变效果的线条，其中两端圆点代表着渐变颜色的两种色彩。双击圆点后会出现色彩选项，可改变渐变颜色的配色，如图 4-216 所示。除控制圆点外，拖拉中间的菱形可改变渐变颜色过渡效果，如图 4-217 所示。

图 4-215　　　　　　　　　　图 4-216　　　　　　　　　　图 4-217

（14）如图 4-218 所示，在接下来的操作中，我们再次尝试了前面讲解的文字平衡方法。虽然很多技法并不能完全套用，但可以随着创意目标的改变，在稍加修改后继续产生价值。

图 4-218

（15）如图 4-219 所示，画面因缺少很多细节出现比较空的问题，此时可以用混合工具完成一些图形的变化处理，在生成的变化路径中可以使用变形工具调节混合效果的运动路径，如图 4-220 所示。

图 4-219

图 4-220

扫描二维码
观看教学视频

图 4-221

（16）如图 4-221 所示，也可以用钢笔工具 在路径上增加锚点，再用直接选择工具 完成弧度调整。

图 4-222

图 4-223

图 4-224

（17）如图 4-222 所示，将白色文字组放置在主体文字后，可用**快捷键 Ctrl+】**向后移动一层，但能够发现其颜色过于突出。此时可以调出混合模式。如图4-223 所示，与 Photoshop 一样，在选择"正片叠底"后，背后文字组中的白色消失了。

图 4-225

图 4-226

（18）如图 4-225 所示，文件内容超出有效画面，这里介绍了一个重点，那就是 Adobe Illustrator 软件的剪切蒙版。

选中两个上下层文件，使用**快捷键 Ctrl+7（建立剪切蒙版）**创建显示两层重叠内容的剪切蒙版效果，如图4-226 所示。

故事

数字技术

创意表达

扫描二维码
观看教学视频

案例四

图 4-227

我们在前面讲解 Photoshop 2022 新功能时曾经介绍过 Illustrator 2022 版本 3D 功能的巨大改变。但在没学习本小节前，是很难想象它的改变有多震撼的。正如你看到左侧封面的立体文字效果一样，此时的 Illustrator 已不是那个只会创作扁平化或插画风格的矢量图形创作软件了，它甚至在某些方面超越了 Photoshop 像素化处理的结果。要知道，对于平面设计师或交互设计师等数字创意领域的从业人员而言，能够完美地诠释各种不同质地的三维文字及图形立体效果就够了，而这些需求在今天的 Illustrator 2022 版本中全都能够满足。如图 4-227 所示，这个古字旁我在教学视频中"玩"了好半天。

图 4-228

（1）如图 4-228 所示，本案例将用"故事"二字展开 Illustrator 2022 的 3D 功能讲解。首先还是按照前面的方法基于创意思维针对文字进行细节创作。

（2）如图4-229 所示，文字转曲后（我从这里开始就不再重复介绍已知快捷键了，你可以主动回想一下，如果想不出来，就赶紧翻到前文查找绿色标注的快捷键吧），可以通过**快捷键 Ctrl+Y（轮廓视图显示）**更精细地观察字形，如图4-230 所示。

图 4-229

图 4-230

（3）这里我们再介绍一个新的知识点，那就是如何更深入地分解单独文字。如图 4-231 所示，如果想拆分"故"字连着的笔画，可采用钢笔工具绘制分割线，然后利用路径查找器中的分割工具将其拆分。

（4）拆分后用右键解组的方式即可对左右两部分进行选择及调整，如图 4-232 所示。

图 4-231　　　　　　　　　　图 4-232

（5）调整文字笔画的曲直能够让字形更加符合原字体。如图 4-233 所示，用直接选择工具在锐角内调节即可。

图 4-233

图 4-234

（6）如图 4-234 所示，拆分"事"时，会在释放复合路径后出现封闭失效的问题，前面我们讲过处理方法，这里就不重述了。

（7）如图 4-235 所示，字形在多次调整后会出现不够圆润及平整的问题。这时可以用平滑工具进行处理，只需在不够平顺的路径轨迹上滑动即可实现满意的效果，如图 4-236 所示。

图 4-235　　　　图 4-236

（8）当"事"字笔画调节达到目标后，可以再次轮廓化视图，并用直接选择工具框定左侧所有锚点，如图 4-237 所示。此时按 Delete 键就能将不需要的笔画删除，如图 4-238 所示。

（9）利用快捷键 Ctrl+J（连接锚点）再次组合不同路径，如图4-239 所示。

（10）如图 4-240 所示，此时能够得到封闭的完整笔画，"事"字也达到了分解效果，如图 4-241 所示。

图 4-237　　　　图 4-238

图 4-239　　　　图 4-240　　　　图 4-241

图 4-242

（11）如图 4-242 所示，Illustrator 2022 版本的 "3D 和材质" 命令与老版本位置相同，不同点在于开启 3D 效果后，它出现了新的界面关系，而这个界面非常像三维软件。例如调节模型的 "对象" 功能，还有完全对等的 "材质" 与 "光照" 选项，而在其右上角还有更加简便的渲染按钮，这几乎满足我们对三维软件要素的全部需求。如图 4-243 所示，这是对象调控中的平面变化效果。

图 4-243

图 4-244

图 4-245

图 4-246

（12）还可以直观地选择 "凸出" 效果，这在没有开启实时预览（实时渲染）的情况下几乎是瞬间变化，如图 4-244 所示。

（13）选择 "绕转" 效果，它比之前的老版本要 "友好" 得多，起码这是视觉上的三维感知，尤其是它那浓缩的圆形角度调节控制，甚至让人忘了 X 轴、Y 轴还有 Z 轴的作用。总之，要什么角度都可以直接在圆形中心拖拉得到，如图 4-245 所示。

（14）当把效果停留在 "膨胀" 时，如果不实时预览的话，则很难发现那些优质的细节，尤其是深度和音量等参数的变化。

（15）如图 4-246 所示，单击 "切换为实时预览" 按钮，古字旁立刻出现了光泽和立体效果，显然这是之前多次提到的 3D 渲染，不过 Illustrator 软件的渲染相对来说 "快" 到毫无压力，起码针对我的 3070 显卡是这样的。

图 4-247

图 4-248

图 4-249

图 4-250　　　　　　　　　　　图 4-251

图 4-252

图 4-253

（16）如图 4-247 所示，通过对"斜角形状"的设置，可以将文字的凸起调节得更加丰富。

（17）当文字的模型效果达到预期时就可以选择需要的材质了。双击材质球，对应的文字就会直接发生变化，如图 4-248 所示。

（18）光照中的"暗调"选项是体现光照效果的关键，有了暗调就会出现投影，如图 4-249 所示。

（19）如图 4-250 所示，出现投影后的三维文字体积感一下子就出来了，"高度"选项调节为 0°，"软化度"调节为 14%，"强度"调节为 75% 后，古字旁立体效果除下方的"口"字出现一点儿问题外，其他都很自然，如图 4-251 所示。

（20）最后在光照中选择颜色，如图 4-252 所示。有了暖色光源后，文字与环境的关系多了一分温度，调节"角度"时，我们会发现"口"字材质贴图及渲染问题消失了，如图 4-253 所示。

图 4-254

图 4-255

图 4-256

图 4-257

图 4-258

图 4-259

图 4-260

图 4-261

图 4-262

对于三维小白来说，很多 3D 创作数据都要通过"试错"来获取。既然会错，不如我们就选择很小的元素进行尝试，例如一个圆点或者一个矩形。

如图 4-254 所示，我选择了文字中的一个点尝试后期需要的文字视觉效果。

通常情况下，我会先从模型的体积开始尝试，这相当于建模，如图 4-255、图 4-256 所示。当参数效果满意时，接下来就是选择材质进行尝试，如图 4-257、图 4-258 所示。

针对打光的角度，我会选择某一个自带的选项，例如"左上"，这样方便后期对其他物体进行相同角度打光，如图 4-259、图 4-260 所示。

如图 4-261 所示，这是我们能试出的最佳效果。而相关参数我建议你截图，因为我们忙活了半天其实就是为了找到它，如图 4-262 所示。

那些三维高手请忽略此部分内容。

图 4-263

　　如图 4-263 所示，有了对应的参数，只需要用平面设计理论做好构图，将拆分的文字一一对应设置即可得到希望的效果，如图 4-264 所示。

　　本小节教学视频中还有很多 Photoshop 与 Illustrator 软件综合使用案例解析，如图 4-265 所示，这些知识点大部分在前面章节讲过，这里就不占纸质篇幅了。

　　我在本书多次使用"抛砖引玉"来形容后面章节的重要性，在本小节结束时我仍然会告诉你，我们用 50 多页去讲解两款软件的 3D 技术价值，目的在于引出我个人非常喜欢的 Adobe Dimension 三维软件。它用法简单，但效果极佳，尤其对于数字创意工作者，我强烈推荐使用它。

图 4-264

图 4-265

 三维技术进阶

Dimension

↑

Illustator

↑

Photoshop

第三节
Adobe Dimension
的便捷使用方法

　　相比 Adobe Photoshop 和 Adobe Illustrator 两款软件，我们在本小节要学习的 Adobe Dimension 对于很多同学来说是比较陌生的，有人甚至在我介绍 16 款软件之前都没听说过它。

　　确实，Adobe Dimension 是一款小众软件，说它小众主要是因为很多用过它的人都会觉得 Dimension 主要服务于视觉设计中样机的创作，因其没有建模的能力，很多三维高手都觉得它只是一款"傻瓜版三维模拟器"而已。但是在我看来，它绝对可以称之为"神器"，甚至在某些地方因其处理简便的优点，完全可以取代那些真 3D 软件。即便你要学像 Cinema 4D 一样的专业三维软件，Dimension 也一定会帮你构建更好的学习桥梁，就像你看到的左侧封面一样，使用它可以瞬间得到这类三维主体效果。我们掌握这款软件的靶向功能后，未来的三维创意表现会更加轻松。

Dimension 的最低和推荐系统要求

Windows

要在 Windows 10 中查看您系统的硬件配置，请右键单击任务栏中的 Windows"开始"按钮，然后选择"系统"。

	最低要求	推荐*
操作系统	Windows 10 Anniversary Update（64 位）- 1607 版（build 10.0.14393）或更高版本	Windows 10 Anniversary Update（64 位）- 1607 版（build 10.0.14393）或更高版本
处理器	Intel Core i5（2011 版或更高版本）、Intel Xeon（2011 版或更高版本）、AMD A8 或 A10、AMD Ryzen	Intel Core i7，频率等于或高于 3.0 GHz
内存大小	8 GB 或更大 RAM	16 GB 或更大 RAM
显卡	nVidia GeForce GTX 1650	nVidia GeForce RTX 2060 或 Quadro RTX 3000
视频内存	1 GB	4 GB
用于 GPU 渲染（Beta）的视频内存	8 GB	16 GB
OpenGL	支持 OpenGL 3.2 的系统	支持 OpenGL 3.2 的系统
硬盘空间	2.5 GB 可用空间	大于 2.5 GB，用于存储其他内容
显示器	1024 x 768 或 1280 x 800 显示器	1080p，具有硬件加速的合格 OpenGL 显卡

*要使产品更快地发挥其功能，最好满足上述要求。

macOS

*要使产品更快地发挥其功能，最好满足上述要求。

要在 Apple 计算机上查看您系统的硬件配置，请参阅 Apple 文档。
要查看 OpenGL 版本，请参阅 Apple 支持文档。

	最低要求	推荐*
操作系统	macOS 10.12 (Sierra) 或更高版本	macOS 10.12 (Sierra) 或更高版本
处理器	Intel Core i5（2011 版或更高版本）、Intel Xeon（2011 版或更高版本）、AMD A8 或 A10、AMD Ryzen	Intel Core i7，频率等于或高于 3.0 GHz
内存	8 GB 或更大 RAM	16 GB 或更大 RAM
显卡	nVidia GeForce GTX 1650	nVidia GeForce RTX 2060 或 Quadro RTX 3000
视频内存	512 MB 专用 VRAM	1 GB 专用 VRAM
OpenGL	支持 OpenGL 3.2 的系统	支持 OpenGL 3.2 的系统
硬盘空间	2.5 GB 可用空间	大于 2.5 GB，用于存储其他内容
显示器	1024 x 640 显示器	1080p，具有硬件加速的合格 OpenGL 显卡

*要使产品更快地发挥其功能，最好满足上述要求。

图 4-266

了解一款陌生的软件，要从其主要的功能开始。一旦你被它优秀的解决方案吸引，接下来就要看你所拥有的设备是否能够驾驭它（这是刚需，无法改变）。如图 4-266 所示，这两张表分别对应了 Windows 与 macOS 系统下的硬件需求，通常情况下在近几年选配的电脑都能轻松满足上述条件。

为了让大家更好地快速了解这款软件，我基于 Adobe Dimension 操作界面(见图 4-267)，绘制了一张简明扼要的操作功能图，方便接下来的学习，如图 4-268 所示。

图 4-267

图 4-268

接下来我们采用与前面图表对应的方式，逐一解读 Adobe Dimension 软件界面中的各个板块功能。

（1）如图 4-269 所示，Adobe Dimension 软件的菜单在数量上要明显少于 Adobe Photoshop 和 Adobe Illustrator。从其中我们能够分析出，该软件的功能相对简单。

（2）模式选项栏（如图 4-270 所示）分为两种，其中设计模式是 Dimension 的主要编辑模式。在此模式下，可以添加内容并对其进行处理以创建合成。而另一种渲染模式几乎都与输出渲染参数有关，相对比较简单。

（3）工具箱（如图 4-271 所示）：可以在应用程序窗口的左侧找到工具箱，还可以在此处找到多个可用于与场景中内容进行交互的工具。

（4）场景（如图 4-272 所示）：场景相当于画布，是位于应用程序窗口中心的一个大区域。在设计模式下，可以在画布中使用工具进行场景合成并与内容进行交互。

（5）控制栏（如图 4-273 所示）：控制栏位于主画布正上方，显示与画布相关的控件，包括 2D 缩放级别和预览品质。

（6）导入选项（如图 4-274 所示）：该选项位于工具箱最上方，通过它，可以导入所需内容及创作要素。

（7）"场景"面板（如图 4-275 所示）："场景"面板位于应用程序窗口的右上方。"场景"面板提供当前场景中所有内容的属性，其中包括模型、材质、环境、相机、光照和图像。

（8）"操作"面板与"属性"面板（如图 4-276 所示）："操作"面板是一个上下文相关区域，可用于快速访问重要功能。此面板与上下文有关，因此它会根据场景中选择的对象来显示不同的操作。

"属性"面板是一个上下文相关区域，可对资源进行详细控制。此面板与上下文有关，因此它会根据场景中选择的对象来显示不同的属性。

图 4-269

图 4-270

图 4-272

图 4-271

图 4-273

图 4-274

图 4-275

图 4-276

在 Adobe Dimension 中的预置资源中包含这款 3D 软件的四大核心组件，它们分别是模型组（如图 4-277 所示）、材质组（如图 4-278 所示）、光照组（如图 4-279 所示）和图像组（如图 4-280 所示）。

利用上述组件，可以完成能够想象的很多立体作品，而这些作品中不仅仅包含外界传言的样机模型，如果能够巧妙利用导入功能，在联合其他建模软件后，这个所谓的"傻瓜版三维模拟器"就会变成一款让人爱不释手的神器！

图 4-277

图 4-278

图 4-279

图 4-280

初学 Adobe Dimension 时，可以将很多 Adobe 其他软件的学习经验移植到该软件中，这里包括前期我在 Photoshop 软件中讲过的纸张建立等。你完全可以凭借这些经验，自我摸索着理解新软件的对应功能，因为出自同一家公司，除位置和选择方式有所变化外，它们之间很多信息是关联的。如图 4-281 所示，"新建"按钮旁边的三个点就是简化的参数设置按钮，只需要根据自己的输出要求选择对应参数即可建立画布。这里需要说明的是，尽量先确定分辨率数值，再输入画布尺寸，如图 4-282 所示。

图 4-281

图 4-282

扫描二维码
观看教学视频

如图4-283 所示，Dimension 中的很多快捷键都与Photoshop 软件一样，例如Ctrl++（放大视图）、Ctrl+-（缩小视图）、Ctrl+Alt+C（调整画布大小）等。

如图 4-284 所示，在 Photoshop 中图像大小是用输入数字的方式改变的，在 Dimension 中可以直接通过拖拉得到所需大小的画布。

图 4-283

图 4-284

当然，Dimension 也会有很多自己的操控特色，在我看来它们上手都很简单。如图 4-285 所示，如果在选择工具（V 键）下按 E 键即可移动模型。同理，R 键是旋转模型，如图 4-286 所示。按 S 键则是放大模型，如图4-287 所示。

图 4-285

图 4-286

图 4-287

如图 4-288 所示，上述调节功能的工具，其位置在选择工具的下拉选项中，这些选择工具都是基于模型本体的调整。在三维空间中，除了调节主体自身外，还可以通过调节摄像机改变观察角度，达到三维构图的目的。

图 4-288

在 Dimension 中调整摄像机视图主要有两种方式，一种方式是按住键盘中的数字 1、2、3 键后，用形成的鼠标左键单击命令，其对应的功能如下。

- **按住数字1键后，鼠标左键将变成摄像机旋转命令，如图4-289所示。**
- **按住数字2键后，鼠标左键将变成摄像机平移命令，如图4-290所示。**
- **按住数字3键后，鼠标左键将变成摄像机拉伸缩放命令，如图4-291所示。**

图 4-289

图 4-290

图 4-291

另外一种方式就更加简便了，这也是我平时采用的方法：

按住鼠标右键变成摄像机旋转命令，按住鼠标中键变成摄像机平移命令，滑动鼠标滚轮变成摄像机拉伸缩放命令。

我在教学视频中讲了很多软件间的连锁学习方法，这也是 16 款软件靶向功能的学习要领。如图 4-292 所示，利用加入 Alt 键的方式，在移动物体过程中即可完成复制。

工具箱中的很多工具我们甚至可以不需要学习了，因为它们的功能在所学过的软件中都已掌握，这里只需要尝试其使用方法是否一致即可。如图 4-293 所示，Dimension 的吸管工具与其他软件几乎一致，只不过它获取的是材质。

图 4-292

图 4-293

　　我在 Dimension 软件视频教学中划分了几个阶段，正如前面多次提到的，纸质书中记录的都是视频内容中的要点及方便大家随时翻阅的 "易忘" 知识点。如图 4-294 所示，无论是在 Dimension 中，还是将来要学习的其他软件，这种图层式管理都是非常实用的。在这些软件中，很多操作都将基于图层进行，这部分知识点也是第一阶段视频的要点。

图 4-294

一、四大组件

模型　　　　材质　　　　光照　　　　图像

接下来我将针对 Dimension 软件中的四大组件进行解读。学习这四大组件是为后续学习其他三维软件奠定重要的基础。同时我将结合前面讲解的知识点进行综合演练，如左侧封面案例，让我们一起在 Dimension 中小试牛刀吧！

扫描二维码
观看教学视频

1. 模型

在深入了解模型组件前，要再次明确画布中创建模型的方法。可以直接将模型库中的模型拖曳到场景内，也可以直接通过单击创建，两种方法均可，区别在于拖曳的方式更加自由，此法可根据设计者的需求进行摆放。而直接单击的模型会在默认场景中创建，此法可将多个模型在一个点重合后对齐。如图 4-295 所示，T 恤的模型就是采用拖曳的方式创建，此时在"场景"面板中将出现该图层。

图 4-295

如果场景中的模型观察效果不佳，可通过"属性"面板中的背景进行色彩定义，这也就是平常所说的更换背景色，如图 4-296 所示。

图 4-296

如图 4-297 所示，场景中的这三个模型看上去只有造型的区别，其实它们分别代表着三种完全不同的模型属性，这也是 Dimension 软件学习中的重点。如能搞清楚它们之间的区别，就能在后续 Dimension 三维创意产品设计中根据创意需求准确选择对应模型。

图 4-297

（1）基本形状

　　如图 4-298 所示，在 Dimension 模型库中，第一个分组为基本形状。这类模型最大的特点就是可以进行编辑，它也是最接近建模原理的自带基础模型，如图 4-299 所示。我们可以选择立方体，通过"属性"面板中的"斜面"参数调整其圆角，如图 4-300 所示。

图 4-298　　　　　　　　　图 4-299　　　　　　　　　图 4-300

　　根据上面的描述，在"基本形状"模型库中的模型均可实现更为丰富的变化，如图 4-301 所示。一个基本的圆环体在调整"切片"参数后就形成了断层，如图 4-302 所示。

图 4-301　　　　　　　　　　　图 4-302

图 4-303

　　之所以要详细地讲解这部分内容，是因为在"属性"面板中对可再次编辑的基本形状模型提供有相对复杂的参数，每个参数变化都将决定着形体的巨大改变。我们应该在学习这部分内容时充分调节不同参数并感受功能变化。

　　如图 4-303 所示，原来的一个圆环体在调节"圆环边"和"管道边"数值后，变成了三角体。

很多 Dimension 软件版本都没有文本的"基本形状"选项，这让很多"DN 玩家"非常苦恼。因为他们找不到 Dimension 自带的文字模型编辑系统，也就无法快速利用软件特长解决立体文字的创作，毕竟文字立体化是所有数字创意设计中的刚需。

如图 4-304 所示，在"基本形状"中创建文本即可完成文字模型的建立，如图 4-305 所示。

输入文本及改变参数后，"STORY"立体文本就建立出来了，如图 4-306 所示。

我们依然可以通过"属性"面板中的选项完成对文本模型的编辑，如图 4-307 所示。

图 4-304

图 4-305

图 4-306

图 4-307

如图 4-308 所示，当建立文本模型后，只需选择需要的材质就能实时地在场景画布中显示，即便没有渲染，效果也是令人惊叹的，这都归功于 Dimension 软件的"成熟参数配比"。该过程相当于有了主体结构后，就可以在材质库中去选择它的漂亮皮肤了，如图 4-309 所示。

图 4-308

图 4-309

（2）组合模型

Dimension 模型组件中的第二类就是可以分解的组合模型，如图 4-310 所示的咖啡杯与包装盒等。

这类模型虽不能像基本形状模型那样深度调整编辑，但它们其实都是多个模型的组合，这相当于将若干模型利用**快捷键 Ctrl+G 群组**了。当然要想把它们分解，使用**快捷键 Ctrl+Shift+G 解组**就行了，如图4-311 所示。

图 4-310　　　　　　　　　　　　　　　图 4-311

如图 4-312 所示，能够分组的模型其实具备我们经常在数字技术中谈到的父子级关系，相当于它不只有一个模型，它的每一个组件都能单独编辑，例如实施不同材质的编辑，编辑不同的色彩，修改不同的尺寸等。

图 4-312

图 4-313

（3）不可分解模型

Dimension 中的第三种模型就是图 4-313 所示的这类不能再分解的模型。就像这个空心球体，从它的图标就能看出它与"打开盖子的盒子"模型中的子级是平级关系。

2. 材质

如图 4-314 所示，在调整模型与材质关系时，如果想感受更为直观的输出效果，可以单击摄像机标签右侧的"实时预览（实时渲染）"按钮。此时模型的简单皮肤效果如图 4-315 所示，在光效等功能出现后将会让观者得到更为真实的视觉感受，如图 4-316 所示。

图 4-314

图 4-315

图 4-316

图 4-317

3. 光照

有了实时渲染的助力，可以尝试不同光照效果下的主体变化，同时会发现这之中的各种变化效果与环境的光照和材质选择都有关系。

因此，我们可以多次尝试各种模型及不同材质的变化，如图 4-317 所示。

由于 Dimension 将光照和材质设定为固定模式，也就是说，这两部分内容的自主编辑性不强，因此只需要选择喜欢的环境光就可以了，如图 4-318~图 4-319 所示。

图 4-318

图 4-319

图 4-320

AI3D与PS综合使　　AI文件　　赛博素材　　上书截图　　成稿设计.jpg　　环绕3D.jpg　　环绕3D.psd
用案例

赛博朋克街景调　　数字技术与创意　　小版式.psd　　星空3D1.jpg　　星空3D1.jpg　　星空源图.jpg
色1.psd　　　　表达封面设计.

图 4-321

4. 图像

双击场景画布中的模型时，在"场景"面板中就会快速显示该模型对应的材质，这当然是我们已经选好的，同时可以继续编辑这个材质的对应色彩。而在它的下方还有一个操作栏，这里面有 Dimension 特别之处，那就是图形图像的贴图功能。如图 4-320 所示，单击"贴图"按钮就会弹出选择框，如图 4-321 所示。选择图像后，接下来的操作会让你瞬间爱上 Dimension，无论是大小还是透视比例关系，抑或是光影的再现，都能轻松且直观地进行调节，如图 4-322 所示。

图 4-322

你还可以尝试各种材质基础上的贴图效果，此时会明白为什么很多用过 Dimension 的设计人员称其为"样机神器"。经过上述操作后，会发现貌似未来不需要再去网站下载固定的样机了，因为在 Dimension 里全都能搞定。

如图 4-323 所示，我将封面设计轻松地放到了易拉罐上，配合调整透视，效果令人满意。

图 4-323

在 Dimension 四大组件中，图像不仅仅可以作为模型上的贴图，它还可以在环境中作为内背景的贴图。如图 4-324 所示，单击"背景"色标即可选择图像，如图 4-325 所示。

为了能够使背景图像与 Dimension 场景环境的透视、比例等一致，可以单击"操作"中的"匹配图像"（如图 4-326 所示）按钮，选择对应的选项，例如匹配图像的长宽比，这样导入后的图像与场景就会统一，也就是说，图像可以满版显示，场景画布的比例与图像比例一致，如图 4-327 所示。

也可以按照自己对透视的理解调节摄像机，如图 4-328 所示。因为接下来的所有模型在场景中的摆放，都将与这个透视比例有关，这点在教学视频中我是混合使用的。

图 4-325

图 4-324　　　　　　图 4-326　　图 4-327　　　　　　图 4-328

正如我们前面介绍的，Dimension 的优势在于和 Photoshop 的无缝联用。在 Dimension 中单击图像内容编辑按钮（如图 4-329 所示），对应图像将直接在 Photoshop 软件中打开（如图 4-330 所示），这就像智能图层一样。调整完成后，直接原位存储关闭，即可同步完成最终效果。

图 4-329　　　　　　图 4-330　　　　　　图 4-331

二、创作三维作品

图 4-332

图 4-333

图 4-334

图 4-335

图 4-337

图 4-338

图 4-336

图 4-339

图 4-340

在调节到满意的视角后，通常在摄像机中定义相机标签，这样能够方便找回最佳视角，如图 4-332 所示。

如图 4-333 所示，我在场景中放置了圆环体模型，但其实我想要的是矩形体，因此这类可编辑的模型是非常有用的，如图 4-333 与图 4-334 所示。

创作三维作品的步骤如下。

（1）选择模型或建模（如图 4-335 所示）。

（2）摆放模型（三维构图，如图 4-336 所示）。

（3）选择材质及贴图（如图 4-337 所示）。

（4）调节光照效果及打光（如图 4-338 所示）。

（5）调整细节参数及主体内容等（如图 4-339 与图 4-340 所示）。

帮大家归纳梳理这些操作是为了在教学视频中截取重点，这部分经验希望各位牢记，此法也适用于其他三维软件创作。

我们刚刚给大家分享的三维创作步骤是针对数字创作过程而言的。而一个作品的完成最终还是需要输出的，这在 3D 软件中一定和渲染有关。

如图 4-341 所示，当一切参数和内容在预渲染效果中达到满意时就可以正式渲染了，但之前一定要核对属性中显示的尺寸及分辨率。这点与 Photoshop 和 Illustrator 不同，3D 软件是需要渲染才能完成作品成型和输出的，这个过程往往是漫长的，一旦尺寸参数有误，就需要返工，甚至会耽误重要的交稿时间。在后续的视频渲染中也存在着此类问题，希望大家铭记于心。

如图 4-342 所示，Dimension 中的第二个工作模式就是渲染，但它是无法和设计模式的工作量抗衡的。你只需要在渲染设置中输入文件名，选择导出位置及格式等数据即可，然后就是单击"渲染"按钮默默地等待了，如图 4-343 所示。

渲染完成后，可以单击窗口上方的控制栏来查看最终全屏效果，如图 4-344 所示。打开渲染的 PSD 文件，你绝对会惊叹最终效果及再次感受到编辑的便捷性，它再一次证明了 Dimension 与 Photoshop 同出一门，分层的管理及各种智能调控一应俱全，如图 4-345 所示。

图 4-341

图 4-342

图 4-343

图 4-344

图 4-345

图 4-346

当你看完这部分视频时，会发现我自始至终没有讲过 Dimension 中的图像，如图 4-346 所示。请放心，因为它非常有趣，所以我会在后面介绍实战产品时对它专门进行讲解。

此外，其实我在本小节中讲到的贴图和背景图像等就是这个板块的要点，你可以在没有学习这部分内容时尝试将一张图像拖至背景或模型，体会一下二者的区别。

图 4-347

学习软件的目的是服务于我们的创作思维，想表达的内容找到对应的软件做出来就可以了，这也是我在本书中多次阐述的靶向功能学习的核心。

当你还不知道表达什么却又想检测自己是否有创作的技术能力时，随手拿来一张图把它做出来就是最好的方法。

如图 4-347 所示，这是我在网上随便找到的一个作品局部，它身上的光泽提示我材质应该选择具备反光特质的塑料和金属等；它的扭曲在 Dimension 里是无法通过建模得到的，那我应该如何处理呢？最重要的是上面的渐变在 Dimension 中用什么方法表现呢？当你通过摸索和试错的方式实现了最终的满意效果时，你将能驾驭一款新的软件，这也说明你完成了真正意义上的"自学"。我就是这样做的。

图 4-348

如图 4-348 所示，在开始这部分练习前，需要继续对前面讲解的内容提升，例如图像导入到背景后，有些图像因为具备透视识别条件，在操作栏中的"匹配图像"上多了一个"匹配相机透视"选项，选中它后摄像机会自动调试合理的对应透视关系，如果此时场景中有模型的话，会自动放置到图形中的合理位置。这个过程堪称一绝，尤其是对透视没有感觉的小白，大可一试。你甚至会发现，就连光影的方向 Dimension 好像都能准确模拟，就像我们在介绍 16 款软件时提到的，它给我们的创作又打开了一扇窗。

图 4-349

如图 4-349 所示，我在教学视频中对易拉罐模型做了很多尝试，看看这些三维实物背后的二维图像，再看看这些二维环境中的 3D 产品，你是否会发现我们将来创意设计过程中的很多内容不再需要苦苦地寻找了，也不必再担心版权问题和没有个性，因为原创在这里开始变得更加简单。

图 4-350

其实易拉罐案例的练习重点在于摸索图形贴图与背景图像的区别。如图 4-350 所示，直接将图像拖拉至 Dimension 的模型上，此时能够看到在"场景"面板中它是以图形贴图的形式出现的。而针对背景实施的图像则是通过单击"属性"面板中"底色"按钮后置入的。图 4-351 所示的渐变色图像，在场景中它是以材质形式命名的，如图 4-352 所示。

图 4-351

图 4-352

之所以解读这部分内容，目的在于解析如何对模型实施更丰富的色彩变化，这也是接下来要创作案例的要点。如图 4-353 所示，通过为底色置入图像的材质变化，再复杂的颜色及肌理都能通过一张 Photoshop 处理过的 JPEG 格式图像来完成，而在此基础之上可以添加不同的贴图，如图 4-354 所示。

图 4-353　　　　图 4-354

图 4-355

图 4-356

做了这么多技术铺垫，其实都是利用试错的方式尝试解决创作中的疑点与难点。如图 4-355 所示，这是我用前面的方法完成的 Dimension 创意，虽然在模型上还与图 4-356 存在较大差距，但无论是光效还是材质都达到了预期效果，尤其是对于模型渐变色材质的处理，应该说我们前面的方法判断是准确的。

翻到此页，如果你看完了这部分案例视频，接下来我将把对应的技术要点记录在书中，其中详细的过程及对应参数调整等大家自行检测。如还没看教学视频，可先不读此页，待看完视频后基于此页要点进行技术自检。

图 4-357

（1）如图 4-357 所示，在黑色场景中建立圆环体。

图 4-358

（2）如图 4-358 所示，调整圆环体形状。

图 4-359

（3）如图 4-359 所示，移动过程中复制圆环体。

图 4-360

（4）如图 4-360 所示，调整两个圆环体的相交关系。

图 4-361

（5）如图 4-361 所示，将塑料材质置入圆环体。

图 4-362

（6）如图 4-362 所示，在 Photoshop 中创作渐变图像。

图 4-363

（7）如图 4-363 所示，将渐变图像置入圆环体材质图像。

图 4-364

（8）如图 4-364 所示，利用同样方法完成另一模型效果。

我在自学软件过程中经常会出现过于自信的问题。每当我看到一些教程视频时我都会觉得听懂了，然后轻松自如地打开电脑。但当真实操作时却发现根本不是那么回事，很多内容都需要重复观看，最后才能按照视频教程一步步完成。但过几天再尝试制作时，又忘了几步。

后来我发现数字技术中的很多数据稍有变化都会出现不一样的效果，只要记住对应菜单中不同功能及变化结果即可，完全没有必要和教程做得一模一样，因为我们的大脑就像海绵一样，每次只能吸收那么多水分，与其超量吸收后流失水分，不如只吸收纯净水（有用的知识要点）。

图 4-365

（9）如图 4-365 所示，对完成的内容实施渲染。

图 4-366

（10）如图 4-366 所示，在 Photoshop 中检测去背效果。

第四节
3D小白的
简单建模妙招

AI　C4D　DN

图 4-367

　　如图 4-367 所示，这个桌面想必大家非常熟悉了。没错，这是我在书写本书过程中使用的电脑桌面，除去右上角"有故事的数字创意设计"文字组合外，灰色的桌面背景全是由 Dimension 软件制作的。这和我们本小节教学内容有什么关系呢？

　　按照我们前面讲解的 Dimension 软件技术内容，这个桌面你应该可以摸索着做出来，但有一个细节是无法凭借前面的知识创作出来的，那就是"A"下面的"糖醋课堂"Logo立体模型。这也就是本小节要讲解的主要内容——3D 小白的简单建模妙招。

　　我们将通过软件混合使用的方法构建出相对简单的挤压建模解决方案，在这个过程中还会第一次接触 Cinema 4D 软件。此外，本小节案例更加系统、成熟，案例效果和当下电商三维宣传场景也很吻合，总之这是一节非常有趣的课程。

（1）如图4-368所示，首先我们应该基于自己的输出需求输入对应参数。本案例的制作将通过印刷设置为本小节封面，因此我在尺寸及像素设置上让其符合对应需求。

（2）在场景画布建设完毕后，我会第一时间采用**Ctrl+S（存储）**改文件，部分软件由于稳定性问题与中文冲突，大家可以尝试数字或英文先行定义，后期再重命名即可。如图4-369所示。

图4-368

图4-369

（3）如图4-370所示，在画布中创建立方体模型，并采用**S键（调整大小）**形成厚度的改变，如图4-371所示。这个过程相当于做整个立体场景的地面。在三维场景搭建中的思维逻辑非常像我们儿时玩的积木，或者是现在的拼装玩具代表——乐高。所有的场景搭建都是从地面开始再到墙体及地上基础结构的。

图4-370　　　　　　　　　　　　　　　　　　　　　图4-371

（4）如图4-372所示，当地面比例确定后，我们应该通过加俯视图的观察视角构思平面布局，如图4-373所示。

我在想，未来大家是否有可能通过本小节内容也学会了一些家庭布局的方法呢？要知道，我家的装修从设计到施工监工再到采买软装灯具等，整个流程我都有参与，毕竟这些专业领域都是相通的，都和创意设计有关。

图4-372

图4-373

图 4-374

图 4-375

（5）在三维空间中对物体的对齐绝对是一项技术要点，我们可以在选中多个场景中的模型时按 A 键调出对齐标尺，如图 4-374 所示。

（6）此时你可以针对 X、Y、Z 三个轴的不同点位形成对齐选择，如图 4-375 所示。

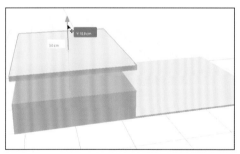

图 4-376

（7）通过双击对应的轴体及卡点即可完成准确对齐如图 4-376 所示。你还可以尝试在对齐过程中拖拉卡点形成更加细微的调节，总之，该对齐的物体一定不要靠肉眼去摆位。

扫描二维码
观看教学视频

（8）如图 4-377 所示，复制模型能节省很多摆位的时间，你只需要将模型复制后通过调整尺寸即可达到新的形状模型生成，如图 4-378 所示。

值得注意的是，由于我们采用的是复制模型的方式，因此模型与模型之间有可能出现细微缝隙，如图 4-379 所示。此时一定要注意避免，因为在后期打光渲染后，这个缝隙很有可能会非常明显，由于它是基础，它的上面有可能存在很多模型，到那个时候再去一一调整，你应该会想到那得有多无奈。

图 4-377

图 4-378

图 4-379

图 4-380

图 4-381

（9）如图 4-380 所示，当地面结构完成后，就可以建立墙体结构了，其实他就是由其中一个模型旋转、挤压得到的。

（10）如图 4-381 所示，基础结构都完成后，我们可以选择对应的材质放置在不同的模型上，也可以直接双击场景中模型更改其底色形成区别，方便后期的配色及细节对比。

（11）就像我们前面所说，模型与模型之间难免会出现衔接问题。此时可以直接拖动模型到与它有关的模型上，出现蓝色矩形时，说明新的模型与其相互接触，这样就能避免缝隙问题了，如图 4-382 所示。

（12）我们不需要顾虑模型的大小及角度等问题，因为那些都可以通过 E 键（位置移动）、R 键（旋转）和 S 键（大小变化）在选择工具中继续调整，如图4-383 和图4-384 所示。

（13）在位置摆放过程中要多角度观察，如图 4-385 所示，因为 Dimension 的三视图更加符合二维软件的观察感受，它不像 Cinema 4D 等三维软件一样有多视图观察模式，所以在移动细节时要通过摄像机视角变化完成不同角度的核对。

（14）当实时渲染后，某些模型之间会出现相交问题，这和前面说的缝隙问题是相似的：一个是没挨着，一个是体与体相交。渲染后，模型也会出现色彩或材质冲突，如图 4-386 所示，柱体与柱体相交后，两种颜色间出现了第三种颜色。

（15）发现上述问题再做微调，即可达到满意的效果，如图 4-387 所示。基于此我们也明确了实时预览（渲染）也包含发现错误的功能。

图 4-382　　　　　　　　　　　图 4-383　　　　　　　　　　　图 4-384

图 4-385　　　　　　　　　　　图 4-386　　　　　　　　　　　图 4-387

形与形之间的关系就是相加、相减及相交的关系。这种关系在 Adobe Illustrator 的路径查找器内是非常好控制的，但在三维软件中，因牵扯到了建模，也就是触碰到了 Dimension 的盲点。

（16）如图 4-388 所示，如果想在 Dimension 中将一个圆环半露于其他物体表面，这就像被剪掉一样，除去对基本形状模型调节切片外，还可以直接将不需要显示的部位埋藏其中。因为这不是工业产品设计，能够满足渲染的视觉效果就可以了。

（17）如图 4-389 所示，将各种模型依次摆放后，要关注物体与物体之间的相互关系，例如铜镜与 DN 文字，这些模型由于距离较近，在打光渲染后会出现对方的环境色，这也算是渲染前期的预判。

（18）在 Dimension 的模型库中，很多模型都是以基础形状命名的，但它们的名称不一定是它们唯一的造型结果。如图 4-390 所示，这个空心方盒子在旋转和缩放后就变成了一个柜子，只需要在上面放一些装饰物，它就成为一个彻彻底底的柜子了，如图 4-391~ 图 4-393 所示。

扫描二维码
观看教学视频

图 4-388　　　　　　　　　　图 4-389　　　　　　　　　　图 4-390

图 4-391　　　　　　　　　　图 4-392　　　　　　　　　　图 4-393

（19）创意设计的经验能够帮助我们做很多事情。比如对 Dimension 基本形状的模型改变属性中的各种参数，能创建新的造型。如图 4-394 所示，虽然在初始阶段它是个圆环体，但在减少圆环边和管道边数量后，就可以成为金属屏风外框了，如图 4-395 所示。

（20）将其立到地面后，大幅度收缩圆柱体，将其变为钢管模型，如图 4-396 所示。再结合移动过程中的复制，一扇金属屏风就会越来越真实，如图 4-397 和图 4-398 所示。

（21）你可能也会出现和我一样的习惯，那就是上述这些操作都是在场景中实施的，整个过程我们很少去看"场景"面板。其实这时已经创建了很多层，如图4-399 所示，应该通过**快捷键 Ctrl+G（群组）**和**Ctrl+Shift+G（解散组）**来对它进行更为系统的管理。

（22）如果想在场景中针对群组后的模型进行单个选择，可在选择工具中按住 Ctrl 键双击模型。

图 4-394

图 4-395

图 4-396

图 4-397

图 4-398

图 4-399

图 4-400 图 4-401

（23）如图 4-400 所示，虽然这是类似于积木的设计和处理，但很多比例关系仍然要与实际生活相符。例如，图中的屏风高度应参考与墙体的关系。

我们还要把视角转回输出构图，再次观察屏风的高低，这样多次观察后选择最终比例即可，如图 4-401 所示。

（24）如图 4-402 所示，在屏风钢管中随意复制一层，并将其放置在屏风组上层，即可完成单独钢管的复制，这与 Photoshop 的操作是一样的。

（25）用前面讲过的切片方式给这个钢管做吊灯灯托造型，如图 4-403 所示。

图 4-402 图 4-403

图 4-404 图 4-405

（26）再次多角度观察吊灯尺寸、比例和方位是否与环境协调，如图 4-404 所示。

角度合理后，开始用复制的钢管做灯托、电线的连接造型，如图 4-405 所示。

（27）如图 4-406 所示，创建球体模型后将其放置在电线连接造型处。通过仰视角度观察，确定其准确位置，如图 4-407 所示。

（28）这两个球体在没有选择材质的前提下很难确定它们就是灯泡。此时我急不可待地将发光体材质置入两个球体上，如图 4-408 所示。通过实时渲染，我们能够感受到这个吊灯的价值，它甚至也能起到打光的作用，如图 4-409 所示。

图 4-406

图 4-407

图 4-408

图 4-409

图 4-410

图 4-411

图 4-412

（29）当所有基础内容都完成后，可以为背景选择适合整体环境效果的色彩，如图 4-410 所示。

（30）通过实施渲染观察画面是否存在较大的错误，如图 4-411 所示。如果条件允许，也可以在此时正式渲染图像，如图 4-412 所示。接下来我们将去完成第二阶段创作，那是本小节的核心内容，即利用多软件进行模型的自我编辑。

这里提一个问题，各位读者心中作答即可：我在整个制作过程中只要对阶段效果满意就一定会去做一件事，是什么事？它的快捷键是什么？

在基本掌握了 Dimension 软件操作方法后，就要研究一下如何解决它不能基于个性需求建模的问题了。

按照本书的学习进度，现在大家已经具备了一定的 Illustrator 软件技能了。如果将 Illustrator 绘制的线形或图形变成立体的模型，这将极大地解决创意设计中缺少产品造型的问题。如图 4-413 所示，在接下来的操作中将把这组文字变成模型并导入到 Dimension 中继续创作。

多软件协同创作中最核心的技术就是格式的通用，也就是说，A 软件的文件如何在 B 软件中顺利打开。

（31）如图 4-414 所示，在 Illustrator 软件中对文字转曲后将其存储为 AI 格式，切记此时应在弹出的对话框中选择存储版本为 8.0。只有这样才能确保在另一款软件 Cinema 4D 中顺利将文件打开，如图 4-415 所示。

图 4-413

图 4-414

图 4-415

看到这里我们发现一款新的软件又出现了，它就是 Cinema 4D。如图 4-416 所示，打开它后我们会感觉安全陌生。为方便大家认知它的界面，我绘制了 Cinema 4D 的界面功能，如图 4-417 所示。

图 4-416

工具箱　　下拉菜单

透视视图　　　　　　　　　　　　　　　　　　图层控制

属性调整

时间轴控制

材质贴图

图 4-417

我在自学软件过程中还有一个好方法，在这里和大家分享。

我会在全新且陌生的软件中尽力寻找与我已掌握软件的相似点。如图 4-418
所示，Cinema 4D 模型与 Dimension 除了位置及图标有区别外，也能通过单击
直接在场景（透视视图）中快速创建。基于 X、Y、Z 轴的移动也和 Dimension
一样，如图 4-419 所示。最有意思的是，在它的图层控制选项中，所有的模型
与效果和 Photoshop 的图层管理很相似，如图 4-420 所示。这样一点点地寻找
后，你逐渐会发现其实它并不陌生。

图 4-418

图 4-419

图 4-420

扫描二维码
观看教学视频

图 4-421

图 4-422

图 4-423

（32）如图 4-421 所示，直接
拖曳 AI 文件进入 Cinema 4D 软件界
面中，在弹出的对话框内直接确定，
即可打开对应的 Illustrator 文件。

（33）在上方工具栏中选中实
时选择工具，如图 4-422 所示，滑
选所有线形文字即可全选。也可以
在图层控制栏中直接单击文件名完
成快速全选，如图 4-423 所示。

调整摄像机视图是所有三维软件的必备技能，此时你可以尝试多种三维操作，如刚刚学过的 Dimension 软件摄
像机视图调整方法。当你用鼠标右键、滑动滚轮和按住滚轮都无法与 Dimension 的结果一致时，还可以尝试分别按
住 1、2、3 键同时按住鼠标左键拖拉的方法，此时可以再一次地找到两款软件的相同点。

如图 4-424 至图 4-426 所示，这些截图是 Cinema 4D 软件的移动、缩放和旋转控制工具，它们可以对物体模型
实施本体调整，除缩放键由 Dimension 的 S 键变成了 Cinema 4D 的 T 键外，E 键（移动）和 R 键（旋转）的使用方
法两款软件完全一样。

图 4-424

图 4-425

图 4-426

从这个小节就开始学习 Cinema 4D 软件还为时过早，我们这里的讲解重在多软件间的联合创作，因此大家无须顾虑很多陌生的内容，例如图 4-427 中的创建高级模型选项。你只需要按照视频中的内容效仿完成即可。

图 4-427　　　　　　　　图 4-428

（34）在按住 Alt 键单击"挤压"按钮后，就能让文字组变成"挤压"效果的子级，如图 4-428 所示。

（35）如图 4-429 所示，实施了挤压效果后，文字组合并没有完成立体化，这是因为它们其实是由多个线条组成的。

此时只要在图层控制栏中选择挤压，然后在下方的对象内激活层级即可形成立体模型，如图 4-430 所示。

图 4-429

图 4-430

在Cinema 4D 软件中，大多会采用光影着色（线条）的方式观察工作效果，这是因为它能够看到模型中对应的线条，如图4-431 所示。可以用**先按 N 键后按 B 键的方式将其激活**。如图 4-432 所示，在该状态下，我们发现了"数"字的模型错误，这意味着得回到Illustrator 软件中通过**快捷键 Ctrl+Y（线性视图）**寻找出错原因。

图 4-431　　　　　　　　图 4-432

（36）如图4-433~图4-435所示，发现线性错误并将对应的路径或锚点删除后，使用**快捷键 Ctrl+J重新连接锚点**并调整新的锚点即可。

图 4-433　　　　　　　　图 4-434　　　　　　　　图 4-435

图 4-436

图 4-437

（37）调整后的 AI 文件覆盖存储后，再次导入 Cinema 4D 中实施对应步骤即可完成文字组模型的创建，如图 4-436 所示。

接下来就是如何将 Cinema 4D 文件导入到 Dimension 软件的方法了。

（38）在 Cinema 4D 软件中选择"文件"→"导出"命令，选择 OBJ 格式即可，如图 4-437 所示。

图 4-438

图 4-439

（39）前面我们在讲解 Dimension 软件时介绍过其导入 3D 模型的方法，如图 4-438 所示。你只需要单击工具箱上方的"+"图标就能调出导入选项，选择"3D 模型"后导入对应的 OBJ 文件，刚刚那个做完的文字组模型就会被成功导入到 Dimension 中了。单击白色指向按钮，即可显示模型效果，如图 4-439 所示。

记得我第一次通过摸索完成上述操作时特别兴奋，毕竟对于彼时没有 3D 技术的我来说，这看似复杂的操作让我突然觉得自己一下子"平步青云"了。

但当我仔细观察 Dimension 中的文字组模型时，我的心再次"凉凉了"。这些模型出错了，如图 4-440 所示。我通过渲染再次仔细观察，如图 4-441 所示，最后确定这个模型是不能用的。

图 4-440

图 4-441

很多有价值的学习都是在寻找解决方法的过程中开始的。

我清楚地记得当时为了解决这个基础问题，看了至少 3 节其他老师关于 Cinema 4D 的教程，我甚至还花了 128 元钱买了一本书。因为这一个小细节不能构成主要的教程案例，所以我要看很多内容才能通过分析和尝试去寻找答案。

还是那句话：“功夫不负苦心人”，最后我找到了解决错误的方法。

（40）其实很简单，如图 4-442 所示，只需将挤压的 "封顶" 类型由 N-gons 变成 "三角形" 即可，如图 4-443 所示。

转换为三角形建模后，能够在 Cinema 4D 中直观地看到文字组表面比原来的类型丰富很多，就像增加了切面一样，模型更加严谨，如图 4-444 所示。

（41）按照前面讲解的步骤，再次将 Cinema 4D 文件导入 Dimension 中，发现原来的模型破碎问题解决了，如图 4-445 所示。

图 4-443

图 4-444

图 4-442

图 4-445

图 4-446

图 4-447

图 4-448

接下来的操作就太过轻松了，如图 4-446 所示，把模型放好位置，通过不同视角进行准确摆位，如图 4-447 所示。最后利用预览观察最终渲染的效果即可，如图 4-448 所示。

本小节我们开启了基于数字创意设计的软件协同创作解决方案，这也是本书基于多软件教学的核心内容。

其实揣摩学习数字技术的方法就像我们生活中的一些习惯一样，每个人都能挖掘针对自己的好方法。比如一条陌生的道路，只要和我们熟悉的道路有交集，就可能不再陌生，这也是很多人在不使用导航的情况下，找到熟悉的道路交点就能判断下一个地点的方法。

随着学习的逐渐深入，我们熟悉的道路（软件学习方法）也会越来越多，这必将引导我们掌握更多的新技能。但我在这里要再次提醒大家，学习这些新技能的目的是服务于我们的创意目标。而这些目标大多都与产品相关，基于此，让我们一同开启下一节吧！

那些被

设计的

Designed Story

since1996

保定

天津

北京

深圳

糖醋教师-王中谋的自传

By Tangcu ·Class

DESIGNED Story

在编写本书的初期我就打算给大家讲一些关于我在设计生活中的成长经历。这也是《有故事的数字创意设计》书名来源。

我们在未来设计创作过程中总会遇到一些奇闻趣事，而这之中的很多经验特别值得分享，因为在同一职业的范畴内，你我之间会存在很多的相似交点。有些在我身上犯过的错误和总结的解决方案，可能会让诸位少走一些弯路。但这些内容更像未谈，很难把它们统筹规划形成教科文本。故此，在本小节我们将针对《创意产品的创作与实施》和《合同与投标文件的梳理；两个情景说说那些被设计的事。

每个人都有故事，你我之间的差别在于，我把它讲了出来。

有故事的
数字创意设计
16款软件+创意设计=无解可能

第五节
创意产品的创作与实施

扫描二维码
观看教学视频

　　在编写本书的初期我就打算给大家讲一些我在设计生活中的成长经历，这也是《有故事的数字创意设计》书名的来源。

　　我们在未来设计创作过程中总会遇到一些奇闻趣事，而这之中的很多经验特别值得分享，因为在同一职业范畴内，你我之间很可能会存在某些相似点，有些在我身上犯过的错误和总结的解决方案拿出来品悟，可能会让诸位少走一些弯路。但这些内容更像杂谈，很难把它们统筹规划形成教科文本。故此，在本小节我们将针对"创意产品的创作与实施"和"合同与投标文件的梳理"两个话题说说那些被设计的事。

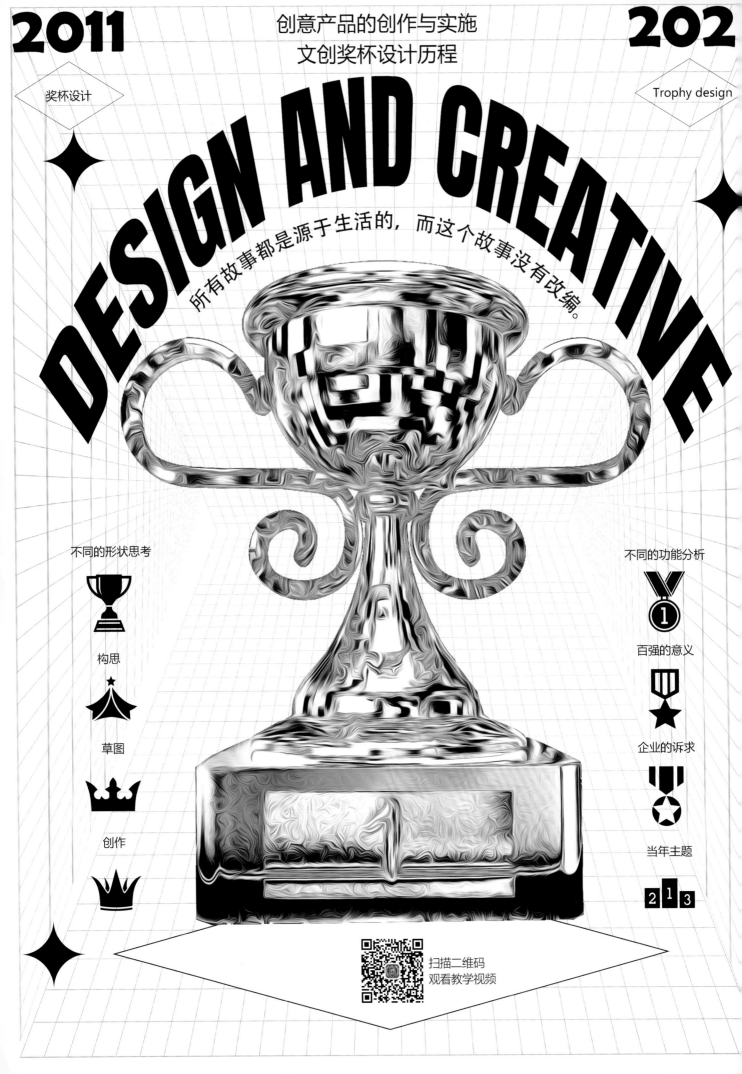

话题一　创意产品的创作与实施

如图 4-449 所示，我在视频中也给大家展示了这个奖杯的最终成品效果。虽然我手中的这个是残品（通常情况下，我们设计的创意产品都会在制作过程中出现某些工艺及材质的生产问题，而这类产品往往都会留存在设计者手中，我们可以统称其为"残品"），但基本与效果图吻合，这不但得益于三维技术的强大，还在一定程度上体现了设计者对工艺及材质的前期把控。说白了就是当你选择了电脑中的某一个材质时，必须知道它是如何在生产过程中体现的。

图 4-449

由于本小节以讲故事为主，因此没有过多的图文，但这会让纸质书籍略显空洞。因此我基于故事内容以放置视频二维码为目的，创作了几张海报。

类似于这种"酸性风格"的海报和网格构图法，在当下视觉创作中属于常用手段。这类有章法的创作其实并不难，在掌握几个重要因素后就能很快地完成所需创作，但切记，这些形式的"颜值"一定要有创意思想，也就是说，你把人从远处吸引过来，得让观者知道你要说什么。

2011

创意产品
创作与实施

文创奖杯
设计历程

2021

DESIGN
AND CREATIVE

扫描二维码
观看教学视频

所有故事都是源于生活的，而这个故事没有改编。

这几张海报的创作我会在本章最后练习部分给大家讲解。一则大家要加强对已学软件的综合练习，二来也能够通过这些案例继续深入讲解各软件的不同靶向功能特点。

别忘了用微信扫描封面中的二维码。本书不会出现视频的遗漏，假如你发现教学视频没连上，一定是某个二维码被你忽略了。

图 4-450

如图 4-450 所示，除了这些摆在我办公桌后面的柜子上的奖杯，你还会发现有两个"公仔"，它们的名字是"保保"和"港港"，如图 4-451 所示，他们是我给这个单位创作的"IP 吉祥物"，关于它俩的故事我们会在后面讲给大家听。

图 4-451

创意产品的
创作与实施

NO.03

DESIGN AND
CREATIVE

Trophy design

10年创作经验分享

所有故事都是源于生活的，而这个故事没有改编

扫描二维码
观看教学视频

　　如图 4-452 所示，这是我在 2020 年对奖杯设计项目规划的提报方案。我用 9 页内容完成了三个方案的提报。其实它们在创作上同属一个主题，这样归纳有两点好处：一是能够让 9 页内容关联紧密，客户在阅读时既不累又能延续思路，二是在造型上可采用微调的方式大幅降低创作工作量。

　　在提报方案时，我们尽量创作不少于三稿以让客户选择。切勿一稿一稿地创作，哪怕三稿中有两稿是陪衬，也要让客户有所选择，这不仅是态度上的尊重，也有一定的心理学因素。

图 4-452

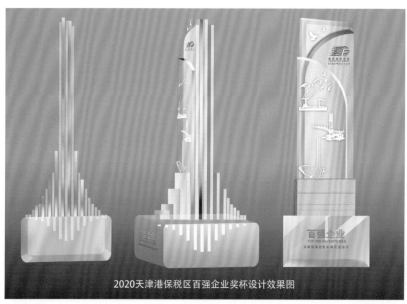

2020天津港保税区百强企业奖杯设计效果图

图 4-453

　　提报方案做好后，要用两种形式一同汇报的方法，一是上方 9 页内容的 A3 打印册（相比电子文件，实物打印能更好地促进和客户的当面沟通），二是采用写真喷绘的方式。将打印册变成说明书，将带背板的喷绘作为 1：1 实物效果图，这样客户能够直观感受到产品实物大小，如图 4-453 所示。

　　你可能发现了喷绘效果图是金色奖杯，而册子中它是银色的。这是因为每次我都会把自己心仪的方案搞得更加丰富。

标书的书写
相关内容尽量多
该有的都有
规范书写
你是小微企业
为了中标压缩利润

合同书写中
应注意的问题
甲方乙方
项目内容
付款方式
验收形式
质量保证期

投标中的成本
人力成本
标书打印封装成本
投标保证金
招标代理费

话题二
合同与投标
文件的梳理

扫描二维码
观看教学视频

文件的梳理

　　比起前面那些创意设计类教学知识点，我觉得合同与标书这部分内容是最难讲的了，也可能是我孤陋寡闻，很少能看到有专门面向艺术设计专业学生的此类教学专著。但随着我国对大学生"双创"工作的大力推动，此类面向小微文创、设计企业的跨专业知识极具需求性。

　　我和大家一样，也是艺术专业出身，完全没有在经济学和企业经营管理上进行过系统学习。因此，总结的这些知识都来源于"摸爬滚打"的经验，有谬误之处实属正常，望该领域的各位前辈、专家、友人多多指正，让我们共同努力，为这帮在创业道路上怀揣梦想的"孩子"保驾护航！

　　如图 4-454 所示，我准备了一套我曾经书写的"标书"，这套共计 333 页的投标文件最终没能让公司"中标"。这也是我在参与"政府采购"投标过程中为数不多的被淘汰案例，这之中的故事也非常适合与大家分享，因为很多小微企业都需要机会，为了获取机会，你可能会付出很多，但在公布结果那一刻，你会瞬间感受到什么是徒劳一场。虽然在这个平台上每一次被淘汰都将激励我们更好地奋进、前行，但在投标和竞争前，你一定要有"双重准备"，一定要测算为了获取此次"机会"的成本及价值，权衡利弊之后再去坦然投标，可能这样结果就是令人欣慰的。

图 4-454

　　其实在这个文件袋后面还有很多内容，我故意在版式上把它们安排得"乱七八糟"，如图 4-455 所示。之所以这样设计，我是为了体现当时做标书的心情——"很乱""很烦"。但当我把文件装在牛皮纸袋中"封装"后，那种即将中标的心情和明天就要中彩票的感觉一样，想想都幸福。而且投标的中标概率很大，只要你把竞标对手赢了，你就会"中奖"。

图 4-455

第六节　小节作业训练——

艺术简历中创意产品制作

　　在前面小节中为了让大家在纸质书籍上更有阅读乐趣，我分别创作了四张对应话题的海报。如图 4-456 所示，这几张看似简单的平面设计作品包含了大量的专业知识和技术要点，我会把它们汇总到下一张开篇进行讲解。

　　你们在学会方法后，记得把主体和主题换了，尽量做一些三维产品放置其中，那样的话，你们的艺术简历就可以收尾了。

图 4-456

第五章 设计ING

1.设计ING
2.ING中的ING

从一个创意到一个项目
本章我们以"设计进行时"的方式
帮大家解读如何把控一个创意设计项目

扫描二维码
观看教学视频

当你爱上数字创意设计后

现在的"ING"

就是未来的"FOREVER"

有故事的数字创意设计
第一册《数字技术与创意表达》
最后一章

　　这是本书的最后一章内容，说实话，也是最难写的一章。别的不说，光章名我就想了好长时间。

　　在如图 5-1 所示的"一团乱麻的设计"和图 5-2 所示的"我爱设计"中，我甚至创作了很多小元素，想以此启发我对本章名称的想法，但始终都不满意。后来我发现，之所以迟迟无法敲定最后一章内容，是因为题目和设计都不够真实。

　　有一天，当我盯着上面两幅用 Adobe Illustrator 软件绘制的草图图形时突然接到了一个电话，其内容是一个朋友找我帮他做一套面膜产品的宣传册，我随即下意识地关掉了这两幅草图，开始了常态化的创作流程，也就在此刻我发现，再缜密的"欲望构思"也不如下意识的"创作习惯"真实。故此，本章取名"设计进行时"，也就是"设计 ING"。

　　就像大家看到的左图一样，创意设计其实并不难。和很多事情一样，因为期望太高，所以在起步可能就已经超出了自己的能力范围。当在起点徘徊时，慢慢地原来那一点点自信会磨灭成自责，此时我的建议是——与其举步维艰，不如放松承担。创意就像有温度的水，往往能够软化那些本不契合的具象信息，很多偶然效果和神来之笔都出现在坚持做事的过程中，只有动起来才有可能找到真实的结果。

扫描二维码
观看教学视频

图 5-1

图 5-2

第一节 设计 ING

案例一

为了让大家能够更好地与我同行，在讲解正式案例操作前，我还是先针对前面几张基于奖杯产品创作的封面进行对应介绍，这样能够为接下来的创作进行较好的预热，这也算是本册图书快结束时的"温故知新"吧。

图 5-3

扫描二维码
观看教学视频

如图 5-3 所示，这张封面是利用网格构图的方式完成的，画面中的元素虽多，但因为采用了网格构图的方法，在客观理性的参考工具保障下，创作者在释放创作激情的同时获得了准确的数据参考，这也是数字技术与数字艺术中创作魅力的体现。

接下来就从这个创作案例讲起，并通过技术讲解理解网格构图的基础及酸性海报风格的图像创作方式等。

养成对尺寸严谨把控的习惯有助于设计师在未来创作过程中保证作品能满足输出条件，说直白点，就是得让作品印刷出来是清楚的，除非全程使用的是类似 Adobe Illustrator 的矢量软件。

如图 5-4 所示，我很清楚这个封面是需要在书中印刷出来的画面，因此根据最终输出尺寸（16 开成活尺寸：210mm×285mm），加上每边向外扩展 3mm 以方便裁切，所以重新输入了尺寸：213mm×291mm。之所以不是 216mm，是因为这是按照展开两页计算尺寸的方法，也就是整体宽度应该是 426，分解到一页就是 213；而高度是按单页计算的，所以直接扩展了 6mm。

在完成纸张创建后，我们的大脑往往和这张纸一样，都是"一片空白"，我建议你先从文本采集开始，在记事本中输入一些重要的文字信息，如图 5-5 所示。

图 5-4

图 5-5

如图5-6 所示，在Photoshop 软件中，我们可以选择"视图"→"新建参考线版面"命令，选择对应数值（如图5-7 所示）完成网格构图纸张的建立，如图5-8 所示。在使用网格参考线过程中，有两个快捷键经常用到，一个是**Ctrl+；（显示／隐藏参考线）**，另一个是**Ctrl+Alt+;（锁定参考线）**。

图 5-6　　　　　　　图 5-7　　　　　　　　　　图 5-8

图 5-9

本案例将针对主体奖杯（如图 5-9 所示）实施酸性效果的创作。首先将素材的光影底色去除，可用钢笔工具完成区域的选择，如图 5-10 所示。

为了突出本案例的构图特点，我将奖杯的颜色调整为和未来画面一致的黑白色调，如图 5-11 所示。我们可以用快捷键**Ctrl+Shift+U 去色**，再通过快捷键**Ctrl+M 曲线调色**，完成奖杯的黑白色彩对比。

图 5-10

图 5-11

　　酸性效果很像将金属物质液态化的质地，比如水银的质感，这在Photoshop软件中其实就是增强金属质感的正负片对比关系。我们可以采用复制图层的方式对上层内容使用快捷键**Ctrl+I进行色彩反向**，然后再选择混合模式为"差值"，如图5-12所示，即可逐渐出现这种视觉效果。

图 5-12

　　多次重复上面的步骤，直到出现满意效果，如图5-13所示。

　　为增强硫酸腐蚀后的金属液体流动效果，可以选择对主体表面光滑处理的效果滤镜——表面模糊，如图5-14所示。流动的效果可以采用"滤镜"→"风格化"→"油画"命令完成，如图5-15所示。

　　上述创作步骤可根据图像自身光泽效果灵活调整。但多数情况下，酸性图像可采用此法完成，图像最终能够达到基本效果要求，如图5-16所示。

图 5-13

图 5-14

图 5-15

图 5-16

图 5-17

图 5-18

图 5-19

图 5-20

图 5-22

图 5-21

图 5-23

图 5-24

当主体完成后，可通过参考线和网格构图法完成更为稳定的构图，如图 5-17 所示，此时进行居中摆放更加便捷。

在画面中，除图像信息外就是文字信息了，对应主体的文字信息就是主标题。将文字放在主体上，虽都是居中对齐，可受主体奖杯上沿的弧形影响，总感觉文字不平稳，如图 5-18 所示。

此时可以采用文字变形的方法将文字与图像边缘形成形态上的呼应，这种形态上的吻合也属于图文搭配的重要排版方法，如图 5-19 和图 5-20 所示。

如图 5-21 所示，在主标题下方，我们打算设计一行用于解读的中文作为辅助标题。我们在通过路径及直接选择工具调节弧度后，再用文本工具输入文字时总是会莫名其妙地激活上方的主标题，如图 5-22 所示。

这种情况说明图层中干扰的面积大于想使用的图层面积。我们只需要将其眼睛图标关闭（不可见），即可完成针对所需图层的文字复合路径，如图 5-23 和图 5-24 所示。

　　把创意设计作品中的文字在记事本中提前输入有很多好处，它就像灯塔一样指引着你走向创作的终点，还能让你利用拷贝粘贴功能快速完成文字的录入，在这里我强烈建议大家养成这个习惯。如图 5-25 所示，接下来我可以将记事本中的文字安排到不同的位置，如图 5-26 所示。

图 5-25

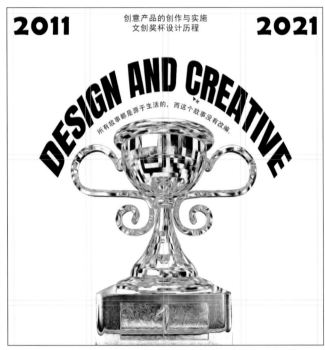

图 5-26

图 5-27　　　　　　　　　　图 5-28

图 5-29

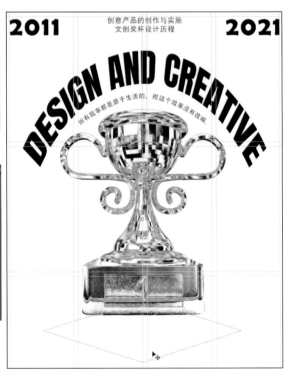

图 5-30

通常情况下，我们在设计图形时总会考虑与各形态之间的呼应，就像这个菱形一样，我们可通过复制的方式将其变成其他文字信息的衬托，如图 5-31 所示。这样的图形也能很好地引出接下来的 AI 图形，如图 5-32 所示。在 Illustrator 软件中，选择若干有代表性图形，如图 5-33 所示。考虑到形状与文字信息的对应，采用对齐工具中的居中对齐和居中分布对齐将其变得更加工整，如图 5-34 所示。

将 Illustrator 软件中的图形拷贝至 Photoshop 软件时有多种方法，此处我选择"像素"，在完成另一组图形后采用对称的方式将其放在主体的两侧，并基于文字信息完成细节创作，如图 5-36 所示。

图 5-31

图 5-32

图 5-34

图 5-33

图 5-35

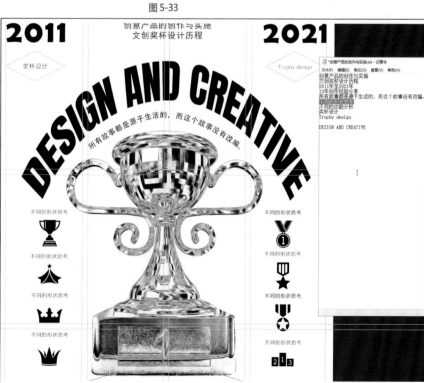

图 5-36

　　本案例除网格构图的使用、酸性海报风格创作外，还有一个技术要点，那就是 Illustrator 软件中的网格透视制作方法，这也是当下很多扁平化设计中为增强立体视觉关系使用的一种有效创作技法。如图 5-37 所示，我们设计的图像在没有透视网格的状态下，感觉既松散又过于扁平，没有视觉穿透力。

　　在 Illustrator 中有很多方法可以创作透视网格效果，这里讲解几种主要的方法。

　　第一种方法就是用透视扭曲工具调节。

　　如图 5-38 所示，我们选择工具箱中的矩形网格工具在空白位置单击，输入参数后就可得到所需网格，如图 5-39 所示。

　　选中网格后，使用自由变换工具组中的透视扭曲工具对网格四角进行调节，即可得到透视效果，如图 5-40 和图 5-41 所示。

　　在得到一侧透视网格后，将其拷贝并用快捷键Ctrl+F 原位粘贴，形成复制的网格。双击镜像工具，选择参数，如图5-42 所示，即可形成对称效果，如图5-43 所示。

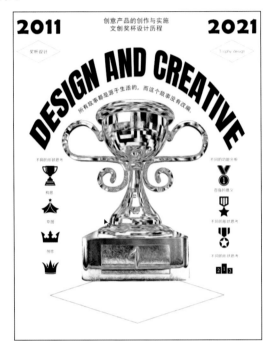

图 5-37

图 5-38

图 5-39

图 5-40

图 5-41

图 5-42

图 5-43

第二种方法就是用透视网格工具来完成对应的功能。如图5-44 所示，选择透视网格工具后，可以在菜单栏的"视图"→"透视网格"子菜单中选择对应的透视方法，例如一点透视、两点透视和三点透视，如图5-45 所示。此时Illustrator 软件中也会出现透视网格视图，可用快捷键**Ctrl+Shift+I（隐藏／显示透视网格）**来控制其功能的使用。

透视网格工具不仅能针对网格变形，它还可以针对各种 Illustrator 文件进行创作，例如文字的透视。如图 5-46所示，我们只要选中透视面，再用透视选区工具完成对应内容的调整即可，如图 5-47 和图 5-48 所示。

<table>
<tr><td>图 5-44</td><td>图 5-45</td></tr>
</table>

图 5-46

图 5-47

图 5-48

在使用透视网格工具时，应先选择对应的网格面，再针对物体调整透视效果，这样才能实现对不同方向透视的调整。如图 5-49 所示，无论怎样移动网格，都是向左侧形成的透视效果。如图 5-50 所示，选择右侧网格面后，就能将图形针对右侧形成透视效果。如图 5-51 所示，选择一点或多点透视后，网格的透视效果也能产生巨大改变。

针对网格透视效果，我们还有第三种方法，这是大多设计师最常用的透视技法，它又一次与符号贴图有关。

如图 5-52 所示，再次创建网格图形，将其拖至符号库，完成材质的定义，这在前面讲解 Illustrator 3D 功能时提到过，如图 5-53 和图 5-54 所示。

图 5-49

图 5-50

图 5-51

图 5-52

图 5-53

图 5-54

图 5-55

如图 5-55 所示，有了材质的符号定义，接下来一定会使用 Illustrator 的 3D 功能。

为了能够在贴材质前保证模型的纵深关系，需要将透视数值调至最大，如图 5-56 所示。

图 5-56

图 5-57

用 Illustrator 软件为 3D 模型进行贴图时，主要应关注几个选项，分别是符号贴图、"缩放以适合"选项及"三维模型不可见"选项，如图 5-57 所示。

在分别完成了不同面的贴图后，如图 5-58 所示，会发现此时的模型在纵深关系上还是不够明显，如图 5-59 所示。

图 5-58

图 5-59

此时可以再次选择模型参数中的"斜角"样式，调节厚度数值，直至透视网格实现视觉上的所需效果，如图 5-60 所示。

最终我们能够看到新的透视网格出现了，如图 5-61 所示，但它是正方形的，这和我们需要的背景关系不一致，因此需要再深度完成修改。

图 5-60

图 5-61

当我们明确所要的效果后，通过拉伸透视网格，使透视图形发生对应的变化，如图 5-62 所示。

此时我们只需单击"属性"面板中的三维效果，即可直接进入编辑状态，通过对不同面依次完成符号贴图的"缩放以适合"操作就能达到所需透视效果，如图 5-63 所示。

如图 5-64 所示，这种网格透视效果更加可控，也更加严谨，所以这种方法是我个人最常用的。当然我们还有第四种方法，也是最简单的方法了，那就是直接使用素材。如图 5-65 所示，我给大家提供了大量可编辑的工程文件，其中很多文件都是 AI 格式的，这意味着每个文件里都会有大量元素可直接使用，你只需要将其拷贝，然后打开 Photoshop 软件进行粘贴摆位即可。

如图 5-66 所示，在粘贴透视网格后，画面既完整又有空间感，效果明显好于前者。

在本案例中，我们还涉及了一些图形符号的创作，你一定要做到"所见即所会"，千万别一味地拷贝粘贴，而自己连一个星形（如图 5-67 所示）都不会做。这些符号在版式设计中有着很好的点缀效果，如图 5-68 所示，这种星形能够打破交叉线之间呆板的秩序，形成跳跃和凸显效果，让构图更加有节奏感。

图 5-62

图 5-63

图 5-64

图 5-65

图 5-67

图 5-66

图 5-68

案例二

图 5-69

图 5-70

我在设计前面的封面时，下载了很多素材，其中有一部分和图形有关。为了创作与前面封面不同的风格，第二张封面我选择了以图形符号为主体的方案，如图 5-69 所示。

其实这个思路的定位主要受一张素材的启发，如图 5-70 所示。当我打开这张素材时，看到它多变的奖杯外形，以及利用视觉冲击较强的警示色——黑黄搭配完成基本配色后，当即决定将此作为本套方案的创作风格。

在创造性思维过程中，很多时候我们会受到一个点的启发，但最终创作不一定以这个点为核心，也就是将其作为主体。例如本案例中，我虽然看到的是图 5-71，但最终还是没把它当作主体，这是因为我希望本张海报的设计与前者海报有关联，这样比较"好玩"，所以我使用的主体元素依然是前面海报中用过的图形，通过释放复合路径，这些看似复杂的外形被归纳得更加简单，如图 5-71 和图 5-72 所示。接下来的图形元素解构可以用 Illustrator 软件中的混合工具及指定步数来完成，这种方法能够有效地形成静态海报中的动态视觉关系，如图 5-73~ 图 5-75 所示。值得一提的是，这种静态与动态的视觉关系转换将成为我们后续学习动态设计的重要核心！

图 5-71

图 5-72

图 5-73

图 5-74

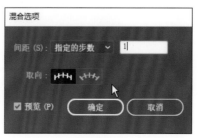

图 5-75

其实这个案例中有很多技术都是前面章节中讲过的内容，只不过不能生搬硬套，这也是我们学习中必须举一反三的原因。

如图 5-76 所示的线性 3D 效果其实就是一条弧线完成的 3D 绕转效果，在输出时选择"表面"为"线框"即可，如图 5-77~ 图 5-79 所示。

还有就是如图5-80 所示的这种圆形变化，其实就是由一个椭圆平移复制到多个椭圆，利用快捷键 Ctrl+D（复制上一次动作）很容易就能完成多个图形的移动复制效果，如图5-81 和图5-82 所示。选中所有圆形，利用路径查找器中的"分割"即可将所有形状打散，如图5-83 所示。

通过直接选择工具将不需要的内容删除，就能完成对应图形的创作，如图 5-84 所示。

在 Photoshop 软件中，改变粘贴的图形色彩是非常简单的事情，只需要锁定对应图层的透明区域（如图 5-85 所示），就能填充对应线形的色彩；针对需要填充的中间面积，用魔棒工具调出选区，即可填充所需色彩，但这一步有一个前提，就是必须取消前面锁定的透明区域，如图 5-86 所示。

我们在使用多软件创作时，如果希望统一不同软件下的对应色彩，在各软件的拾色器中拷贝粘贴对应 # 号颜色后的数值即可，如图 5-87 所示。

图 5-76

图 5-77

图 5-78

图 5-79

图 5-80

图 5-81

图 5-82

图 5-83

图 5-84

图 5-85

图 5-86

图 5-87

案例三

如果说前面海报设计中第一张侧重网格工具及酸性海报风格的讲解，第二张侧重是图形设计的构思，而在本案例中我更关注的是文字的创作与设计，如图 5-88 所示。

我们在进行字体设计时，可根据文字所承载的"语意"和"语气"选择文字字体的大类。如果是中文，可以在宋体和黑体中进行挑选，如图 5-89 所示。排除了一类后，接下来就可以在选中的另一类字体中详细选择字体，如图 5-90 所示。选择某个字体后，可以根据需求改变它的字形，例如拉长或压扁，如图 5-91 所示，这种方法使得在后期创作中能够有效回避字体侵权的问题。

如图 5-92 所示，这部分内容我在前面也讲过，只不过在本期视频中我讲得更加详细了，希望大家认真学习，因为给文字做"骨"是造字的基础。

在造字过程中，很多时候是无法判断具体哪里有问题的，这其中理论知识很多，一时间可能无从下手，此时从稳定性开始会更容易进入创作状态。如图 5-93 所示，由于笔画间的缝隙不均衡，就会出现文字松散的问题。

如果文字间对齐关系不好确定，可以用快捷键 **Ctrl+ '（显示／隐藏网格）** 协助观察细节，如图5-94 所示。

扫描二维码
观看教学视频

图 5-88

图 5-89

图 5-90

有故事的
数字创意设计

图 5-91

图 5-92

图 5-93

图 5-94

图 5-95

图 5-96

图 5-97

在做好文字骨骼后，可通过描边将其加粗，初次设计时，建议大家选择"端点""边角"和"对齐描边"的第一项，如图 5-95 所示。也可以尝试其他选项，这样会更加了解 Illustrator 软件处理线形的细腻程度。

图 5-98

图 5-99

如图 5-96 所示，线形加粗后，文字的上下关系出现了不均衡问题，可实施"对象"→"扩展"命令将其转换为矩形，如图 5-97 和图 5-98 所示。

图 5-100

图 5-101

前面讲过，文字的字形一般要符合"横细竖粗"的需求，为顺应这种造字常识，可以利用加粗竖线的方式让文字看起来更舒服，如图 5-99 和图 5-100 所示。

图 5-102

图 5-103

图 5-104

因为我们创作的这四个字都是横平竖直的笔画，在斜线笔画上如果出现尖角，就会破坏整体字组的完整性，在此用直接选择工具对笔画的转角进行细节调整，如图 5-102~ 图 5-104 所示。

图 5-105

图 5-106

在文字设计中，我们可以根据语意进行部分笔画的创作及衍生。例如在"搞到过稿"这几个字中，"过"字才是真正的目标，因此可以将里面的笔画"点"变成"感叹号"，如图 5-105 和图 5-106 所示。

"到"字中空白处的笑脸也是相同道理，如图 5-107 所示。你想想看：你的设计都过稿了，你一定会笑起来的，对吧？

图 5-107

图 5-108

图 5-109

图 5-111

图 5-110

如图 5-108 所示，其实字体设计就那么几步，但是每一步都需要仔细地揣摩和精益求精地雕琢。

本张海报的主体是"过稿"两个字，它们做起来较为放松，这更像是"画字"，但步骤几乎相同。首先我们找到借鉴字体，如图5-109 所示，然后降低其透明度，再将其用快捷键 **Ctrl+2 锁定**，在其上方用文字作骨的方法开始造字，如图5-110 所示。有些笔画创作可以借鉴我们生活中连笔书写的动势，如图 5-111 所示。最后基于减法的原理逐渐完成新的字体，如图5-112 所示。

图 5-112

案例四

如图 5-113 所示，这张封面在色调上沿用了第三张海报的色彩搭配，原因是考虑两张海报间的关联，在视觉上让它们近似，在内容上让它们存在着前后关系。然而在版式上，这张封面却显得"凌乱不堪"。

你如果做过标书，就会明白我为什么要把这张封面设计得很乱。其实在牛皮纸袋后面还隐藏着大量的文字信息，处理这些文字时我采用了 Photoshop 软件中的锁定图层透明区域加选区组合的局部填色法，这也是本案例主要传授给大家的技法。正如你所看到的，这些文字在不同程度上形成叠加关系，但由于色彩分离形成阴阳反色，所以并不会影响信息的读取，如图 5-114 所示。

利用上述方法，我把主体——牛皮纸袋放到排版混乱的背景后，画面显得完整多了，这也达到了我希望表达的最终目标——当文件和内容都收纳到封装袋后，投标文件才算真正意义上做完了，接下来就是期盼在竞标中取得好成绩，然后中标，再然后签约……

图 5-113

图 5-114

本案例我们会在图形与图像中利用图层对主体轮廓进行识别，锁定透明区域后完成主体的局部填色。

如图 5-115 所示，白纸上的黑色文字本来很明显，但在其上输入更多文字时，就会产生混乱的效果，这非常影响信息读取。但我们却希望它们之间形成"你中有我，我中有你"的关系，这种情况下就可以采用如下方法创作了。

图 5-115

图 5-116

图 5-117

在 Photoshop 软件的图层上方有一行锁定方法，其中第一项就是锁定透明像素。为了更好理解，我将它改名为锁定透明区域，如图 5-116 所示。将其锁定后，相当于只针对图层中的图像实施效果，其他部位不可编辑。

当锁定透明区域的图层作为工作层后，按住 Ctrl 键单击与它有关的另外一个图层缩略图即可将其选区调出，如图 5-117 所示。此时，这个选区归工作层所有，如图 5-118 所示。在填充色彩时会发现，透明区域被锁定后，颜色只对文字有效，如图 5-119 所示。最后选择用于区分背景文字的色彩填充于上层文字中即可，如图 5-120 所示。

扫描二维码
观看教学视频

图 5-118

图 5-119

图 5-120

一 本 宣 传 册 从 接 单 到 结 账 的 操 作 流 程

案例五

扫描二维码
观看教学视频

　　经过几个案例的讲解，我们接下来就要"真枪实弹"地干一个活儿了。就像我在教学视频中讲解的一样，从接单到结账这个过程很难概括出一个所谓的规范操作流程，即便是经验分享，也会存在诸多因素让你我在工作过程中得出不同的判断结果。所以我选择用真实的实践案例与大家分享我的处理方法，不管怎样，在这个过程中，从开始到结束一直是很顺利的。我始终认为，在设计工作面前，能够用专业知识与技术获取劳动收益就是实现自我价值的有力证明。

图 5-121

图 5-123

图 5-122

图 5-124

首先非常感谢杨总，他也是我刚刚认识的朋友，在我征求他的意见时，他欣然接受了我将本次项目操作完整过程展示到本书中的请求。这不是剧本，也没有演绎，我觉得这其中的对话，以及我在文字信息背后的真实想法还是比较适合刚刚步入这个行业的同仁拿来当故事读一读的。

如图 5-121 所示，经朋友推荐，杨总找到了我。此对话截图是我们第一次交流，此时互发手机号应该说是坦诚相待的礼貌表现，还有就是重要的事情应该用电话沟通，当然微信通话也可以。在通话中，我们可以感知对方的情绪，也能将自己的语气加上温度并传递给客户，同时信息交换的效率也是最高的。有些同学喜欢输入文字和发语音，认为这样可以更加思维缜密地斟酌信息，也可以撤回失误的操作，但我始终还是坚持使用"通话为主，文字和语音为辅"的项目沟通形式。

如图 5-122 所示，我用了不到 10 分钟的时间与客户做了电话沟通，对话内容主要围绕客户的需求及客户所能提供的资料展开。在沟通中，我试图增加品牌的改造，目的有两个，一来能够增加项目利润，二来也能方便后续宣传册整体设计统一性。遗憾的是，客户决定只做宣传册。故此，接下来就是等待客户提供资料及对应的详细解读了。

我统计了一下，做这本册子的第一稿，其实我总共用了大约 3 小时，但这并不包括阅读资料和下载素材的时间。

图 5-123 和图 5-124 所示是从客户给我资料到我提交第一稿的过程，虽然在时间上有些仓促，但我还是会在电话中问询对方收稿时间。请记住，好设计没有"立等可取"一说。

如图 5-125 所示，等待客户修改意见是每一个设计师都应该经历的环节。有这个环节，说明之前的工作没有白费；相反，没有这个环节也要主动问询对方进度，不要采用"不了了之"的处理方法——即便是"活儿"丢了，也要有始有终。

就这个项目（其实说成"项目"真的对不起咱们这个行业，用比较准确的俗语——"活儿"更合适一些）而言，它提交的最终成品是可以印刷的设计宣传册，因此，我在得到修改意见后，需要将新的修改方案用正稿（最终采用的设计产品）形式创作完成。印刷品的正稿一定要确定尺寸，如图 5-126 所示，其中的对话基本就是明确最终成品尺寸。这个过程很重要，一旦出现返工，对应的劳务费用是需要追责的。

如图 5-127 所示，客户的修改意见不多，这说明前期的设计工作得到了一定的认可，所以半天后（其实我就做了大约 1 小时）我就将修改方案发给了客户。

如图 5-128 所示，经历了第一次修改方案，我们顺利迎来了第二次修改。如果你很厌烦这个修改过程的话，我可以明确地告诉你："不厌其烦的态度是设计师的基本修养！"就在去年（2021 年），我经历了一个历时一年零七个月，共计修改 37 稿且最终没有结项的画册项目，也让我见识了从业以来最让人"无语"的客户。比起此类事件，现在的修改算得上不费吹灰之力，更何况这位杨总很尊重设计工作，修改的内容也都是减之又减，节奏非常正常。

你的设计人生一定会经历"一稿过"事件。但相信我，那只是偶然的一次。

图 5-125

图 5-126

图 5-127

图 5-128

除非是上班族或者是自己开公司，这类"私活儿"的报价对于很多小白而言是很难做的事情——报多了怕"活儿"跑了，报少了又觉得对不起自己，这个度真的很难拿捏。

我在报价前，会先安抚自己的情绪，因为既要做到"无欲则刚"，又要得到"应有回报"，所以我先考虑：如果活儿没了我能得到什么？比如交个朋友，免费给他，"放长线钓大鱼"。也就是说，在我报价后假如对方压缩得很低，我就不要钱了，因为那样对不起自己的水准或劳动，我会直接说太低了，要不就交个朋友免费给你吧。当然，其前提是没有花费太多的精力和成本，比如前者那个做了一年零七个月的项目，就是因为客户的压价已经侮辱了设计师的尊严，即便最终给的费用也有利润空间，但我仍然选择放弃。

我在报价前给杨总打了个电话。电话中，我没提设计费的事情，而是提到了我正在编写本书，我希望他能同意在书中使用本案例，没想到他欣然接受了。这让我非常高兴，说实话，比起一两千元的设计费，能够在书上有一小节展示真实案例让我更加欣慰。

如图 5-129 所示，这是我撂下电话后给他发的语音（为了让大家看到语音内容，我将其转成了文字，有些许错误，你我都懂，敬请见谅）。此时有了上书的认可，我的报价也就随其自然地脱口而出了。如图 5-130 所示，杨总的回答在我意料之中，因为在和他对话的过程中，我能够从他的语气中感受到对应的结果。这再一次说明电话沟通的重要性，难以启齿的价格还是用语音说来得更舒服一些。

我在视频中详细地讲解了报价 2000 元的原因，这和我们的工作时长及付出成本（购买素材、打印样册、沟通成本等）息息相关。如果你还不好意思报价，就可以虚拟出一个团队或几个人，你替他们要劳务费，这样可能会更舒服一些，如图 5-131 所示。

图 5-129　　　　　　　　　图 5-130　　　　　　　　　图 5-131

　　"以德服人，以礼相待"是每个人都应遵守的准则。如图 5-132 所示，当你遇到这样的客户会不会备感欣慰呢？他尊重你的职业，也得到了他所需要的设计产品；我利用所学知识帮助客户解决了问题，同时又一次得到了自己创作的新作品。如果你读到这里，可以回忆我前面讲解的项目沟通内容，可以发现流程也好，套路也罢，工作态度的严谨才是决胜的关键。

　　如图 5-133 所示，将做好的文件全部打包给客户，不要保留，因为人家花钱了；也不要担心他会骗你，因为诚信是做人的根本，选择相信对方，才能更好地输出自己。最后请记住：等待 5 分钟再收钱，切勿表现得急不可待，这会让客户有种被坑的感觉。如图 5-134 所示，我就是这么做的。

　　聊天记录就这么多，这个案例中为人处世的经验也就分享这么多。如果说上述内容是有故事性的，那咱们接下来还得对应讲解数字创意设计，毕竟这才是项目变现的根本。

图 5-132

图 5-133

图 5-134

其实从本书开篇到现在，使用的创作步骤都是一样的。如果大家也按这些步骤去尝试执行某一个项目的话，一段时间下来也会和我一样形成有计划的工作习惯。

如图 5-135 所示，这是打开的面膜宣传册文件夹中的文件，你应该了解它们都是什么内容。如图 5-136 所示的三个文件夹就是工作的开始。

如图 5-137 所示，展开这个资料文件夹，你会有何感受呢？这可是我挖空心思，尽我所能向客户要的最大量的资料素材了。要知道资料越多，接下来的工作越轻松，更何况它们是客户提供的资料，这说明内容都是客户认为可作为执行标准的参考文件。

图 5-135

图 5-136　　　　　　　　　　　　　　　　　图 5-137

经过仔细阅读与筛查，我终于在 PPT 中找到了有效的参考。这些 PPT 文件也具备一定的设计倾向，能够启发我们在设计中对主要元素进行创作，如图 5-138~ 图 5-140 所示。不过这些 PPT 页面内容与宣传册信息还存在一定的差距，不能直接使用。

图 5-139

图 5-138　　　　　　　　　　　　　　　　　图 5-140

如图 5-141 所示，我将上述问题反馈给客户后，在我的启发下，客户想起了这个 PDF 宣传文件。当我打开它后，瞬间头脑清晰，也就是在那一刻，我知道这个工作开始启动了。

图 5-141

银的故事

银是一种应用历史悠久的贵金属，至今已有4000多年的历史了。银（AG）是天然的抗生素，从古代起就被广泛应用，并在多种典籍中被分别提及。据《本草纲目》记载，"银[释名]亦名白金、鉴。[气味]生银，辛、平、无毒。[主治]……5、身面赤疣。常用银块擦搋发热，慢慢自行消退。"但因为金属银根难与水相溶，在规模化生产和应用方面受到了限制，我公司通过对高纯度银进行电解制造出可溶于水的离子态银，在具备对人体无害安全的同时也具有优秀的抗菌性。银离子会破坏细菌的细胞膜，如确切破坏DNA损伤，降低蛋白质功能，阻止细菌增殖。主要功效表现为：有效杀菌，提高细胞再生活性，提高细胞免疫力，解毒、除臭、排毒。

如图 5-142 所示，这五张图就是 PDF 中的主要内容。它几乎把每个创作版面的内容都写清楚了，我只需要进行对应设计创作即可。当然，千万不能被 PDF 文件内容完全支配，一定要跳出去，或者直接把它们当作目录。切记，除人像照片外，不要使用 PDF 中的其他内容，如果直接照搬，客户将看不出你的价值所在。

除去这些参考资料外，还要向客户索要具备印刷条件的企业标识等源文件，这些文件最好是 AI 格式，也就是矢量文件，如图 5-143 所示。

如图 5-144 所示，可以看到这个面膜包装在设计上存在很大提升空间，你只需要告诉自己"这就对了"即可，不然人家干吗花钱找你去设计呢？

图 5-142

图 5-143

图 5-144

有了清晰的创作思路和现成的内容资料，接下来就可以开始创作了。此时可以先在"站酷"网上提高一下同类产品的创作审美标准，让"眼光"先高起来。

图 5-145

然后就可以对应性地下载素材了。我一般会采用两种方法进行下载：一种是直接花钱买，例如在淘宝上一些专门销售设计素材的店铺中搜"面膜产品宣传册"，就会出现相关的文件，因为是需要付费的，所以这些文件大多质量较好，而且绝对是可编辑的源文件。如图 5-145 所示，这套素材花了我好几块钱呢。

我在前面多次讲解过另一种素材下载的方式以及我常用的相关网站，如图 5-146~ 图 5-150 所示。这些素材都是我在"昵图"网上下载的，它们有的是 PSD 未合层文件，有的是样机，有的是 PNG 素材文件，当然也有 JPEG 图片文件，总之各有优缺点，都能在创意思维创作中产生作用。

图 5-146

图 5-147

这里我要提示一下关于版权的问题。如果你用素材去挣钱，尤其是类似于本项目的这种印刷产品，就一定要关注版权，因为这属于商用。如果对应的素材没有商用授权的话，就不能随便用于产品设计中。有两种方法可以规避版权问题，一种方法是避免有设计及创意内容的图像及肖像类图片的使用。通常情况下，大部分样机是可以商用的，除非样机里面有人像等肖像内容。另一种方法就是直接找到创作者购买，我前面用的那个光头佬就是花钱买的。

图 5-148

图 5-149

图 5-150

图 5-152

银离子│水面膜

图 5-153

如图 5-151 所示，这是我主要采用的客户提供的文件，很明显，它是 PDF 格式的。

管理 PDF 文件最好的软件就是 Adobe Acrobat，如图 5-152 所示。它能够对 PDF 格式的文件进行编辑，其中拷贝文件中的文字是较常用的功能，如图 5-153 所示。

图 5-151

视觉设计中，大部分产品都与图文有关，产品宣传册更是如此。如果你从图开始做起，那做的一定是封面中的主体，例如本案例中的人像或面膜。但仔细想想，人像有版权，此时若创作以人像为主的设计，势必导致后期的麻烦，甚至可能做无用功。此外就是面膜了，作为主体，封面中一定会有它，但它没什么设计的意义，毕竟客户提供的面膜产品在造型和表面效果上与常规面膜不存在本质差异及区别。综上所述，本方案设计应从文字创作开始，形成全新的品牌风格。

我在仔细斟酌这个面膜产品资料的过程中，提炼了关于"银"的功能特点，同时也明确了"银离子水面膜"的品牌名称。以流动的银为设计方向、创作全新的文字组合是本方案的起点。如图 5-154 所示，液态的银会受重力影响，将水银摆放在纸张上，用横版排列显然不如竖排排列效果好。

接下来找到接近最终效果的字体，如图5-155 所示。再将字体中的细节提升进行造字，如图5-156 所示。利用快捷键**Ctrl+Shift+O（文字转曲）**开始调整文字，如图5-157 所示。

图 5-154　　　　图 5-155　　　　图 5-156　　　　图 5-157

图 5-158

如图 5-158 所示，在 Illustrator 软件中，平滑工具就像它的名字一样，可以非常便捷地对图形轮廓进行圆润处理。只需将图形的轮廓激活，用该工具在需要平滑的路径上涂抹，即可逐渐达到自然的圆滑效果。

如图 5-159 所示，原字体中的笔画有很多转角处过于尖锐，这和流动的液体不相符合，所以需要通过平滑工具进行调整，如图 5-160 所示。同时，在调整过程中，可以配合直接选择工具调节锚点，如图 5-161 所示。

图 5-159

图 5-160

图 5-161

图 5-162

图 5-163

图 5-164

图 5-165

当字形调整好后，可以通过调节体形大小来实现更加舒服的组合形态，如图 5-162 所示。

字与字之间的关系主要看笔画间的动势与轮廓的呼应，如图 5-163 所示。

文字组合完毕，但左下角略空，正好可以放置"水面膜"三个字。我们可以将其设计成印章形式，如图 5-165~ 图 5-168 所示。

图 5-167

图 5-168

图 5-166

图 5-170　　　　　　　　图 5-171

在接下来的水银效果文字制作中，我会采用前面所学的"3D 试错"方式，由一个点的创作来获取有效的技术参数，为后续文字或其他图形找到参数标准，如图 5-169~ 图 5-171 所示。

图 5-169

图 5-173　　　　　　图 5-174　　　　　　图 5-175

Illustrator 2022 版本中的 3D 功能我也是近期刚刚开始用，毕竟它出现时间不长，说实话，这个三维效果真的很好，你会瞬间爱上它的，因为在效率上它远远高于其他软件。

如图 5-172~ 图 5-173 所示，选择这个黄金材质的真正的目的是希望它能呈现出白银效果。大部分材质都是能够改变色彩的，如图 5-174~ 图 5-175 所示，只要把黄色改为白色，原来的黄金材质就变成了白银效果。当然也可以试试青铜效果。

图 5-172

如图 5-176 所示，在对三维参数多次改变后，终于找到了最接近白银效果的数值。这颗银豆豆不会白做，因为银离子被夸张设计后，可以用它来替代表示，如图 5-177 所示。

图 5-176　　　　　图 5-177

图 5-178

图 5-179

图 5-180

当主体文字效果达到预期后，接下来就是调整素材了。如果素材是 PSD 源文件的话，这种调整是一种轻松的享受。如图 5-178 所示，只需要把图层中的大量内容删除并保留面膜及背景即可。

如图5-179 所示，用快捷键 **Ctrl+Shift+U（去色）** 将图像变为黑白灰效果，然后在Illustrator 中将做好的文字拷贝至图层上，封面的感觉就出来了。但总体还是有些空，如图5-180 所示。

如图 5-181~ 图 5-184 所示，可以将文字设置为手写体英文并放置在背景中形成曲线关系，和背景流线衬布相映成趣。

图 5-181

图 5-182

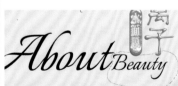

图 5-183

图 5-184

图 5-187

因为封面的构图比较简洁，所以纯黑色的英文就显得格外明显，有点儿喧宾夺主，所以我用镜头模糊效果将其虚化，同时也能增强画面的空间关系，如图 5-185~ 图 5-188 所示。

图 5-185　　　　　　　　图 5-186

在平面设计中，点线面的搭配是平面构成的基础。

如图 5-189 所示，当画面中的某些部位缺少内容时，可以找一些与创意相关的点元素进行填补。如图 5-190 所示，这些前面说到的银豆豆终于派上了用场，它们可大可小，可实可虚，非常适合填补空白，这也给整个画面带来了活力，如图 5-191~ 图 5-192 所示。

我在创作静态作品时总会将其视为动态过程中最完美的一帧，这个思路会在后期视频软件教学中着重讲解。

图 5-188　　　　　　　　图 5-189

图 5-190　　　　　　　　图 5-191　　　　　　　　图 5-192

图 5-193

图 5-194

图 5-195

图 5-196

我在前面讲过细节处理的关键作用，如图 5-193 所示，面膜是这个宣传册的主体。因产品自身特性，它在形态上符合人脸的特征，如果我们利用拟人的方式在其额头上方装点文字，就会出现联想的表达信息，因此我决定采用钢笔工具围绕面膜头部创建弧形路径。

文本结合路径是创建弧形文字的常用方法，通常情况下直接用文字工具单击路径即可，调整字体大小后使用快捷键Alt+ →（增加间距）来调整文字间疏密关系，如图5-194~ 图5-195 所示。

在封底设计上，我打算将其作为产品展示页面，这能让观者在拿到宣传册后最快了解产品。这张样机已经符合了我的需求，无论是颜色还是构图，它和封面的设计基本协调，如图 5-196 所示。

在今天的数字创意项目设计中，无论是视频中的模板和脚本，还是静态作品中的样机，都会备受设计师青睐，因为它们能够极大降低工作量，但在运用上要做到适度，切勿滥用。

如图 5-197 所示，在客户提供的 AI 文件中，这些包装元素可以在样机中"改头换面"，在一定程度上提高原有设计的产品颜值。我们利用解组命令取消编组，将其打散后直接拷贝所需内容即可，如图 5-198 所示。然后在 Photoshop 软件中通过单击图层的眼睛图标来查找对应的样机智能图层，如图 5-199 所示。

图 5-197

图 5-198

图 5-199

扫描二维码
观看教学视频

有故事的
数字创意设计

图 5-200

图 5-201

图 5-202

图 5-203

如图 5-200 所示，双击智能图层缩略图就能切换到对应的样机图层中，如图 5-201 所示。

将 Illustrator 中拷贝的产品包装粘贴至图层上，并将原有样机图层删除或隐藏，就完成了样机的应用，如图 5-202 所示。

在 Photoshop 中用快捷键 **Ctrl+W（关闭文件）** 关闭样机文件，单击"是"按钮即可得到最终的样机替换效果，如图5-203 所示。

大家做过一段时间设计工作后，慢慢会发现设计就是一个不断创造问题和解决问题的过程。在这个过程中，经验和科技方法能够大幅提升解决问题的效率，这也是数字技术的魅力所在。数字技术的出现，使得留给我们的创意和艺术加工时间越来越多。

如图 5-204 所示，将品牌标识放至样机上，由于印章的"水面膜"文字是镂空的，受色调影响，文字信息不够清晰，同时与画面中的光影关系有些脱节。这也就引出了一个新的光影处理技法——光影画笔，如图 5-205 所示。

图 5-204　　　　　　　　　　　图 5-205

光影画笔其实就是一些能够产生光影效果的画笔样式，这些素材都有提供，大家可以自行安装使用。

如图 5-206 所示，选择画笔工具，在笔触样式中选择笔刷样式，由于图层的原因，树叶的影子将主体遮挡了，这显然不是我们想要的效果。而在图层中，主体并没有分层，这时需要完成分层处理。这听起来挺难，但仔细观察后会发现，最上层的色彩区分方法在前面讲解 Dimension 软件时详细介绍过，通过它可以快速分层，如图 5-207 所示。读到此处，你是否感受到多软件靶向功能学习的作用呢？

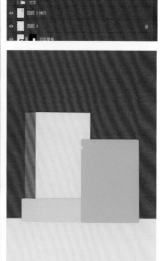

图 5-206　　　　　　　　　　图 5-207

将光影调至背景层后，画面的空间感一下子提升了，同时也让产品更加生活化，最重要的是，"水面膜"三个字较之前更加容易辨识了，如图 5-208 所示。

图 5-208

图 5-209

图 5-210

图 5-211

图 5-212

图 5-213

图 5-214

如图 5-209 所示，这个建立纸张的界面我们已经太熟悉了，但这也是最容易出错的地方。

纸张的大小一定要考虑后期成品的尺寸，这点我在开篇时专门讲解过。但涉及印刷的话，还是要多多查询甚至去印厂咨询相关参数，以免造成设计全面返工。如图 5-210 所示，这是封面和封底的摆位，我是用 A3 纸张跨页展示的，由于是初稿，所以我选择了最常规的 A4 单页尺寸，同时计划在明确客户印刷尺寸后与修改意见一并处理。

在案例进行到这里时，一款新的软件出现了，它就是 Adobe InDesign。与 Cinema 4D 一样，我们先从案例需求进行切入。如图 5-211 所示，根据宣传册的页数，在 InDesign 中建立对应页面，如图 5-212 所示。但要记住，导入 InDesign 中的图片在印刷前一定要在 Photoshop 中转化为 CMYK 色彩模式，如图 5-213~ 图 5-214 所示。

与前面使用样机一样，接下来的内页设计在封面的基础上，就更好处理了，如图 5-215~ 图 5-217 所示。

图 5-215　　　　　　　　　　　图 5-216　　　　　　　　　　　图 5-217

利用前期设置好的参数，再次对"银的故事"完成三维效果的设计，并结合图层形成版式呼应，如图 5-218~ 图 5-220 所示。

图 5-218　　　　　　　　　　　图 5-219　　　　　　　　　　　图 5-220

在联用 Photoshop 与 InDesign 软件时，我都是在 Photoshop 中做画面版式，在 InDesign 中做文字版式并整体排版的，如图 5-221 所示。

注意：我将页面中的人物进行了虚化，当然客户看到她时是清楚的，这和商用版权相关。虽然最终这个效果没被采用，但过程中我也要谨慎对待。

图 5-221

图 5-222

图 5-223

在读取客户提供的 PDF 文件时，要在大脑中寻找它和所需素材的关系，比如图 5-222 与图 5-223 之间在图形关系上几乎完全对应。

在处理背景时，有很多方法可以借鉴。例如，既想在画面背景中形成浅网效果，还希望它能够保持清晰状态，这种效果可以用 Photoshop 滤镜中的"半调图案"来完成，它的颜色取决于前景色和背景色，在两色之间形成网点效果，很适合印刷出版，如图 5-224~ 图 5-225 所示。

跨页设计要充分考虑两个页面间的文字关系。如图 5-226 所示，如果直接放个面膜的话，整个画面会非常空洞。此时可以在下方摆放四个图形，用于说明这两页的中心思想及产品功能，如图 5-227 所示。

扫描二维码
观看教学视频

图 5-224

图 5-225

图 5-226

图 5-227

图 5-228

再次给大家推荐这个阿里巴巴矢量图标库，如图 5-228 所示。如果需要图标，或者希望用图标启发创作，都可以借鉴它来完成前期的工作。

只需要在搜索栏中输入关键词即可。记得我前面讲过变通方法，不要拘泥于某一个准确的词搜索，这样就一定能在这个网站中找到所需的内容。

图 5-229

如图 5-229 所示，因为我在面膜的 PDF 文件中看到了"强化贴合力"的特点信息，直接在网站中搜索"粘性"等信息就找到了设计师分享的相关图标。

请注意右下角的素材版权说明！是的，这也是不能商用的素材，但为提高效率用在客户的看稿中则完全可以。因为在确定方案后，我们可用借鉴的方式自行创作；如果懒得做，也可以找设计师购买。

图 5-230

将图标、文字及图像等元素基于设计关系放在页面中后，整个跨页内容较之前的 PDF 要有所提升，如图 5-230 所示。

图 5-231

如图 5-231 所示，在这个跨页设计中没必要重复介绍制作方法了，但右侧中的背景是我常用的一种设计习惯。

当我实在想不出使用什么背景时，会将类似的封面做动感模糊处理，让它有一种流光岁月的感觉。还是那句话，多页面设计的节奏更像是动起来的电影，要把故事讲精彩，需要在设计中多增加点儿情调，这也是很多设计师爱听音乐的原因所在。

扫描二维码
观看教学视频

第二节　ING 中的 ING

其实摆在我们面前的这本书也是一个设计产品，无论是页数还是其包含的技术内容，都远远超过了这本面膜宣传手册，而且我在编写本书时也确实采用了一些有效技术。这些技术不但对 16 款软件的认知有推动作用，也能满足部分读者当下需求。

因为写书是我现在正在做的事情，所以我给这部分内容取名为"ING 中的 ING"。

ING

ING

写书是我现在正在进行的事情，
它是设计进行时中的进行时……

扫描二维码
观看教学视频

本小节我们将介绍两款软件，它们分别是 Adobe InDesign 和 Adobe Premiere。

和前面的 Cinema 4D 一样，我会对本书中用到的功能进行讲解，这能让我们更真实地了解这些软件的价值，从而为后续靶向功能教学奠定坚实的基础。

一、InDesign

这本书的排版我是在 Adobe InDesign 中完成的，原因是 InDesign 在排版及印前设计方面的优化功能，起码在 16 款软件中没有哪款软件能比它强。

如图 5-232 所示，在 InDesign 中看到的可能只是正在处理的页面，但它却有可能是一本书中的一页。如图 5-233 所示，在页面管理中可以随时调取需要调整的页面，关键是这个过程极度流畅，就"多页面高效处理"这一点就足以让人瞬间爱上这个中文名为"在设计中"的软件。

图 5-232　　　　　　　　　　　　　　　　　　　　　　图 5-233

如图 5-234 所示，在这段文本的右下角处有个红色的"＋"。你可能会忽略页面中存在的问题，但是 InDesign 绝不会允许错误存在，它会在软件界面下方时刻提醒存在问题。如图 5-235 所示，这个红点就像红灯一样，告诫你应该暂停工作并查看一下问题的所在。

图 5-234　　　　　　　　　　　　　　　图 5-235

如图 5-236 所示，双击红色错误选项，"印前检查"面板自动弹出，并详细说明错误原因及具体位置，例如本次错误就是因为溢流文本的问题。

你可以将溢流文本理解成文本中还有隐藏的文字没有被展开。

图 5-236

　　我们在学习新软件过程中，总会被类似的软件操作习惯干扰，例如 InDesign 在很多地方都非常像 Illustrator。这也好也不好，好处是两者之间确实有很多地方是一样的操作，完全可以通过"举一反三"的方式快速锻炼 InDesign 技能。不好的地方是，有些操作细节需要微调，如图 5-237 所示，改变文字的属性时，InDesign 需要将文字选中并激活，和 Illustrator 中的直接选中文本框不太一样。

　　如图 5-238 所示，InDesign 的吸管工具也可以吸取文字属性，例如字体、字号、颜色等，但也需要先将文字选中。

图 5-237

图 5-238

　　我们在讲解 Photoshop 软件时提到过"批处理"，这种操作非常智能，它能大幅减少重复工作，从而提升效率。而此类功能在 InDesign 软件中数不胜数，如图 5-239 所示，如果想在页面中的页码旁设计一个矩形，而这个形状要在每页中都有，一个一个地添加将是一个很大的工作量。但在 InDesign 中，只需要在"页面"面板中新建一个主页，就能轻松完成这项工作，如图 5-240 所示。

图 5-239

图 5-240

在主页中用新建的方式完成相关编辑后，即可对要实施效果的页面进行统一处理。当然还可以直接在"于页面"下拉列表框中指定实施的页码，如图 5-241 所示。

图 5-241

再比如刚刚谈到的溢流文本，当文字段落右下角出现红色"+"时，单击这个"+"，此时鼠标指针右下角会出现一段隐含的文字，此时单击任意位置便形成了文本与文本之间的串接，如图 5-242 所示。

图 5-242

串接文本功能在初装 InDesign 软件时未设置，选择"视图"→"其他"→"显示文本串接"命令将其调整为可见，对应的快捷键为 Ctrl+Alt+Y（显示文本串接），如图 5-243 所示。

如图 5-244 所示，在 InDesign 中将图形嵌入到文本中的操作也非常简单，与置入图像一样，只需要按快捷键 Ctrl+D（置入）即可在文字中置入图形，并且图形可以成为与文字一样的元素。

图 5-243

图 5-244

二、Premiere

　　本书是全视频专著，录制的教学视频自然是少不了的。说实话，不到最终出版，我都不知道视频有多少时长，只感觉在这一年的时间里我一直在录课。

　　如图 5-245 所示，这些仅仅是我录制的一部分视频，目前它们还没有被剪辑。

　　说到剪辑，在我推荐的这 16 款软件中，Adobe Premiere 肯定是首选，因为它就是我心中的剪辑神器。虽然它和 Adobe After Effects 等动态软件要在另一本书《综合软件靶向功能研究》中进行详细讲解，但此处我要和大家分享一下，当我在录完视频后，是如何利用它完成教学视频剪辑的。首先，让我们做一下学习前的预热吧。

图 5-245

我知道的录屏软件有很多，有付费的也有免费的，但没做过太多比较。我在选择软件时，一定会带着解决问题的目标去判断。我要的录屏软件一定符合如下几点要求：

（1）录制的视频格式可选，并有一定的解码压缩能力。

（2）录制的分辨率可选，至少能够达到 2K 的画质。

（3）软件中可用快捷键，并能够自定义快捷键。

（4）软件中有辅助教学工具，例如重点标识等。

（5）软件稳定性高。

正因为以上这些要求在"傲软录屏"中都能满足，所以我一直使用该软件进行录课，它也成为我线上线下混合课程中的利器，当然它不属于我们要讲解的 16 款软件。

如果要从基础开始讲解 Adobe Premiere 软件的话，我们应该先从界面和建立序列讲起。和前面学的"静态"软件不一样，因应用载体不同，此类动态软件在单位和参数上有着自己的规范。同时这些规范会基于客户对动态视频产品的要求随时改变，但万丈高楼平地起，所以我们应该把这些技术内容先简单化和靶向功能化。初学阶段，只需要从基于要解决的问题入手即可，就像我的教学视频一样，我使用 Premiere 就是为了连接有效视频，且过渡自然，多余的和错误的内容能够快速剪掉。

如图 5-247 所示，这是我的 Adobe Premiere 软件启动界面，它和 Photoshop 软件一样，都有"新建"和"打开近期项目"。我每次剪辑时都是打开之前的某一个"序列文件"（Premiere 软件中各个工程源文件统称），然后再用新录制的视频替换其时间轴中的原有视频。

如图 5-248 所示，我将教学视频利用 Premiere 软件剪辑，主要在时间轴中展开，通过上方的节目窗口观察效果，完成所有操作。

在时间轴中拖入的视频文件会出现两个轨道，一个是视频轨道（以 V 字母表示），另一个是音频轨道（以 A 字母表示）。可能和大家想象的不一样，我通常在剪辑视频时一直观察 A 轨道，也就是音频轨道，我会将声波的波形图作为可视化节奏符号进行段落的精准剪辑。这种方法能够培养视频剪辑中对音画节奏的判断能力。这种方法在教学视频剪辑中效果更好，因为我的每句话和每个发声的字都会以波形峰值体现，峰值高就代表声音高，峰值低则意味着声音小，没有峰值就代表静音，是语言中的停顿，而这个停顿就是剪辑中的最佳 K 帧（关键帧）位置，如图 5-249 所示。

图 5-246

图 5-247

图 5-248

图 5-249

图 5-250

图 5-251

如图 5-250~ 图 5-251 所示，Premiere 也是 Adobe 的主打软件之一，所以其交互界面也很容易上手，例如节目窗口的放大，通过直接拖拉至时间轴的方式快速置入视频等。

在时间轴中，如果拖拉的视频没有从头开始，也就是从 0 帧位置开始，只需在其前面的视频或音频轨道中单击，出现选择区域后按 Delete 键删除，就能将视频开端放到第 0 帧，此法也适用于视频段落之间的连接处理，如图 5-252 所示。

在初装 Premiere 软件后，视频轨道与音频轨道并没有被扩展，这样就无法直观获取波形等信息。在轨道前对应参数界面空白处双击即可完成扩展，如图 5-253 所示。

如图 5-254 所示，在学习视频剪辑前需要有很多基础知识，其中时间单位就是基础中的基础。它将 8 个 0 以 2 个为一组，从左到右表示时间单位的从大到小，如果用中文对照，应该是"小时：分钟：秒：帧"。

Adobe Premiere 软件的工具箱无法和前面学习的其他软件相比，它的工具很少但很精。如果按键盘中的 C 键，剃刀工具（也是我在 Premiere 软件中剪片子的主要工具）就被选中了，它可以非常便捷地在时间轴中裁掉那些不需要的内容，如图 5-255 所示。

图 5-252

图 5-254

图 5-253

图 5-255

如图 5-256 所示，这是音频中的节奏间隙。如果要剪辑一些授课视频，可以先在视频轨道中快速滑选画面内容，然后再基于下方音频轨道，针对这种空白段找到最终需要剪辑的关键帧位置。

如图 5-257 所示，在 Premiere 中输出文件时可以使用快捷键 **Ctrl+M（导出视频）**，这里如果选择"导出"，就是在 Premiere 软件中进行输出；如果选择"队列"，则会打开 Adobe Media Encoder 软件完成输出。

在输出文件时要注意，平常使用的最多的解码是 H.264，也就是通常提到的 MOV 格式。

图 5-256　　　　　　　　　　　　　　　　　图 5-257

如图 5-258 所示，书中的这些视频就是按照上述方法剪辑的。然而这些视频还有其他用途，如书上的截图也来自它们，这也是视频的清晰度必须高于 2K 的原因，因为只有视频的静帧画面满足印刷要求才具备截图价值。

5-2.mp4　5-3.mp4　5-4.mp4　5-5.mp4　5-6.mp4　5-7.mp4　5-8.mp4　5-9.mp4　5-10.mp4　5-11.mp4　5-12.mp4　5-13.mp4　5-14.mp4

图 5-258

说实话，我用过很多屏幕截图的方法。例如 Windows 自带的截图、QQ 截图、微信截图、PRTSC 键截图、专用截图软件等，但最后还是选择用 Adobe Photoshop 软件进行截图，如图 5-259 所示。当你用 Photoshop 软件打开视频文件的那一刻，就说明你之前所学的技能再次有了用武之地。

图 5-259

图 5-260

图 5-261

图 5-262

扫描二维码
观看教学视频

我在编写本书过程中，将"你应该学会的 16 款软件"视频传到了 B 站上，想看看自己的观点是否能够激发现代青年的学习兴趣。时至今日，那段视频已经播放了 10 万余次，作为不是 UP 主的我，对这个数字还是很满意的。我也经常看各位小伙伴发出的弹幕，其中讨论最多的就是 Photoshop软件能不能剪辑视频。无疑，我给大家的答案是肯定的，如图 5-260 所示，这就是 Photoshop 软件的时间轴。甚至可以在图层中去调整它，如图 5-261所示。

如图 5-262 所示，用矩形选区拷贝需要的视频区域，这就是我们要的截图了。

图 5-263

我在前面提到过，每次在 Photoshop 软件中拷贝文件后，它都会把对应的尺寸记录在剪贴板中，如图 5-263 所示。

在剪贴板中建立对应文件，将前面的视频图像粘贴到文件上就完成了截图步骤。

图 5-264 图 5-265

如图 5-264 所示，这些截图都是利用上述方法得到的。由于它们是用我们非常熟悉的 Photoshop 软件制作完成的，所以在操作中我们又一次做到"人机合一"，比起陌生的截图软件，这无疑是最佳选择。

值得一提的是，如果你的截图也是用于印刷，一定要记得在存储前将色彩模式转换为 CMYK，同时选择合成的 TIFF 格式存储，这些都是必要的印前准备，如图 5-265 所示。

如图 5-266 所示，这是我在 2020 年 12 月完成的一个商城庆典整体策划。这是一个既平常又特殊的项目，说它平常是因为很多人会在未来遇到此类基于商城庆典的活动策划设计项目，设计流程无非就是先确定主形象画面，然后延展元素，再基于商城的宣传需求将外宣物料分类即可。说它特殊是因为这不仅仅是个设计项目，从功能看其实它更像一个策划项目，设计只是将策划内容实现而已。然而还有更特殊的一点，那就是这个项目因为经费紧张等原因，最终由我一个人完成了策划、设计、施工工艺、监工、视频宣传，甚至包揽了配音。

图 5-266

我想各位此时已经具备了如图 5-267 所示这种设计技术及创作水平，但如果让它成为现实中的产品，还需要了解后期的施工工艺。那绝对不是找一家合适的广告公司那么简单，一定要考虑用哪种材质，用多大尺寸合适，如何最大限度地降低成本，质保可不可控等，因为你是策划者，这些因素关乎你到底能挣多少钱，如图 5-268 所示。

扫描二维码
观看教学视频

图 5-267　　　　　　　　　　　　　　图 5-268

图 5-269

如图 5-269~ 图 5-273 所示，这是将客户商城中的一些现有物料通过创造性思维将我们的知识施加于产品的再造过程。我可以很自信地告诉各位，它们的造价之便宜，一定会超出你们的想象。但时至今日，它们还在某个商城中使用。无疑，客户很满意。

图 5-270

图 5-271

图 5-272

图 5-273

其实在那个项目中还有一个特别值得讲述的故事，那也是我虽然投入很多精力却仍然继续这个微利项目的真正原因。如图 5-274 所示，图片中右下角有张国画，它的题材是"牛"，正好即将迎来的 2021 年是中国的牛年，正好在本次活动中客户需要一场小规模的牛年主题中国画展，又正好我父亲就是画牛的……

图 5-274

在两年后的今天，我要告诉大家一个秘密：其实没那么多巧合，你可以用逆向思维分析此事——我其实就是为了我父亲的这个画展才接的这个项目。所以，别说还有一些利润，就是添钱我也愿意做。

这是一本包含数字技术、创意思维、创意表达、项目运维等内容的专著书籍，我之所以用讲故事的方式叙述这些枯燥乏味的理论内容，是希望能够给大家带来一些"温度"。这些温度因情感保温，也应该能因这些真情让各位产生共鸣。

我经常在课堂上问学生：我们学习专业知识是为了什么？他们的回答大多和钱有关，我认为这是体现自我价值的表现方式之一。如果和学生说还有高于这个价值的精神要素，他们通常会觉得很假，我想这应该是年龄的问题。就像这个项目所展示的，如果正在读书的你会如何做呢？我想应该和我一样吧。就这个项目而言，我们能够做到"乐此不疲"的原因一定不仅仅是那么一点点的微利，假如有一天你凭借自己所学的专业能为亲人做些事情，一定会备感欣慰——那种自我价值的体现，往往不亚于金钱。

如图 5-275 所示，这是当时我给父亲做的户外宣传物料，这些具体策划内容我们会在后面详细讲解。

图 5-275

图 5-276

我在 2015—2019 年间，每年都会策划不少于 8 场的艺术展览，但出于"避嫌"及家父的"自谦"，我始终没能给父亲办过个展。此次项目的实施，也算是让我了却了一份心愿。那天我将这件事发朋友圈后，如图 5-276 所示，点赞的数量甚至在一个屏幕上无法全部展开。

图 5-277

图 5-278

图 5-279

图 5-280

图 5-281

图 5-282

图 5-283

图 5-284

图 5-285

如图 5-277~ 图 5-284 所示，在教学视频中我解读了这些视频的出处。针对它们和前面提到的策划项目，我将在后面的书中详细讲解。

《有故事的数字创意设计》共计三册，如图 5-285 所示，分别为《数字技术与创意表达》《综合软件靶向功能研究》和《数字创意作品收益解析》。按照正常写书的章程，此处应该用煽情的文笔将本书告一段落，可是书还在继续，我实在是找不到"送君千里，终须一别"的感觉，索性咱们就道一声"**下一本书再见**"吧。

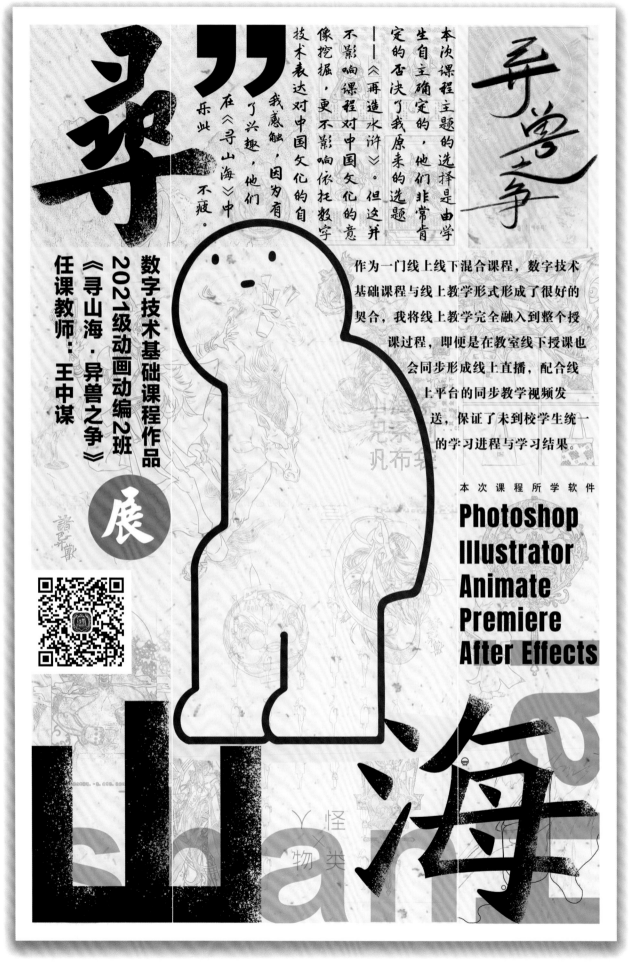

图 5-286

课堂实录 1

课堂实录 2

课堂实录 3

课堂实录 4

课堂实录 5

课堂实录 6

课堂实录 7

课堂实录 8

课堂实录 9

课堂实录 10

课堂实录 11

课堂实录 12

课堂实录 13

课堂实录 14

　　您现在看到的这两页内容与前面的章节在时间上相差两个多月，在这两个多月的等待本书出版过程中，我在天津美术学院针对大一学生讲完了一门叫"数字技术基础"的课程。这是我院的一门线上线下混合课，我将其中线上教学视频节选并与大家分享。因为它和前面的录播不一样，这里面有学生和我的学习互动，也有依托本书教学思维应用实施的结果，如图5-286所示。考虑到直播互动的真实性，我没有做过多剪辑，希望给各位读者身临其境的感受。

有故事的
数字创意设计